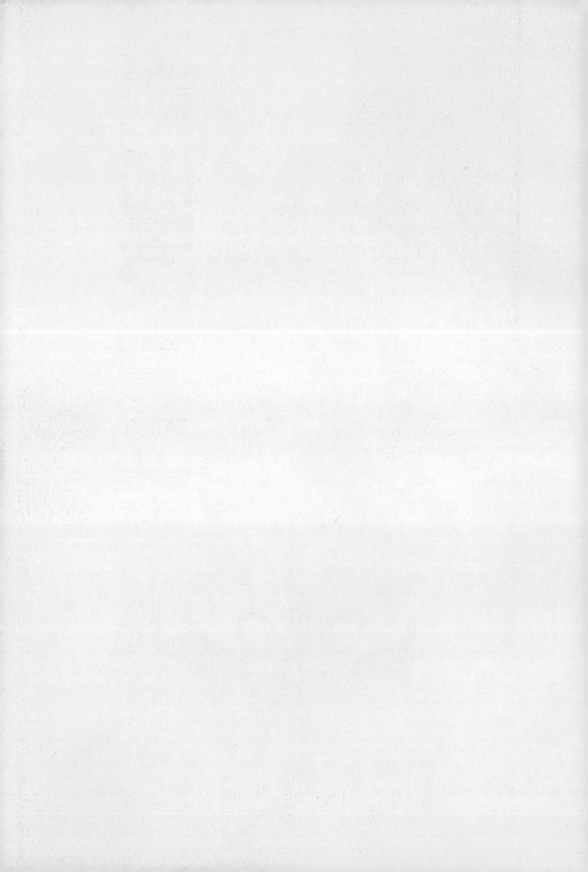

駱正　著

中國京劇二十講

#

　　京劇是中華民族的瑰寶，振興京劇是我們的重要任務，振興京劇藝術也是進行愛國主義教育的重要方面。振興京劇是完全可能的，因它有深厚的基礎，現在又有許多優秀的演員和廣大的戲迷和票友。高度發達的科技使得京劇的普及非常方便，京劇藝術正在走向全世界，在國際上有很高的聲譽。

　　在爭取青少年觀眾方面，上海市曾走在全國的前面。最近在北京舉辦的程硯秋百年誕辰紀念活動，盛況空前，好戲連台。媒體對於京劇活動的報導也有所增多，如北京《新京報》對於程硯秋百年誕辰的報導可以稱之為「揮毫潑墨」。

　　在紀念徽班進京200周年活動之後，北京大學在振興京劇方面做了許多有意義的工作，如開設京劇文化知識選修課、請專業劇團來校演出、組織教工和學生的票房活動等。

　　本書是在北京大學「京崑藝術」選修課的部分講稿和對傳統戲曲的部分研究論文基礎上撰寫而成。讀者對象也從以前的普通大專學生擴展到廣大的京劇愛好者。為了加強讀者對京劇的感性認識，我們增加了許多珍貴的圖片，其中大多數來自《中國大百科全書‧戲曲曲藝卷》和《中國京劇》雜誌上。在此一併致謝！

　　以講座形式寫作此書，主要是便於普及和教學之用。比起先前的講稿來說，本書在可讀性是有所提高和改進的，儘管如此，書中仍然會有許多地方需要專家和讀者批評指正。

駱　正

於北大蔚秀園

同光十三绝

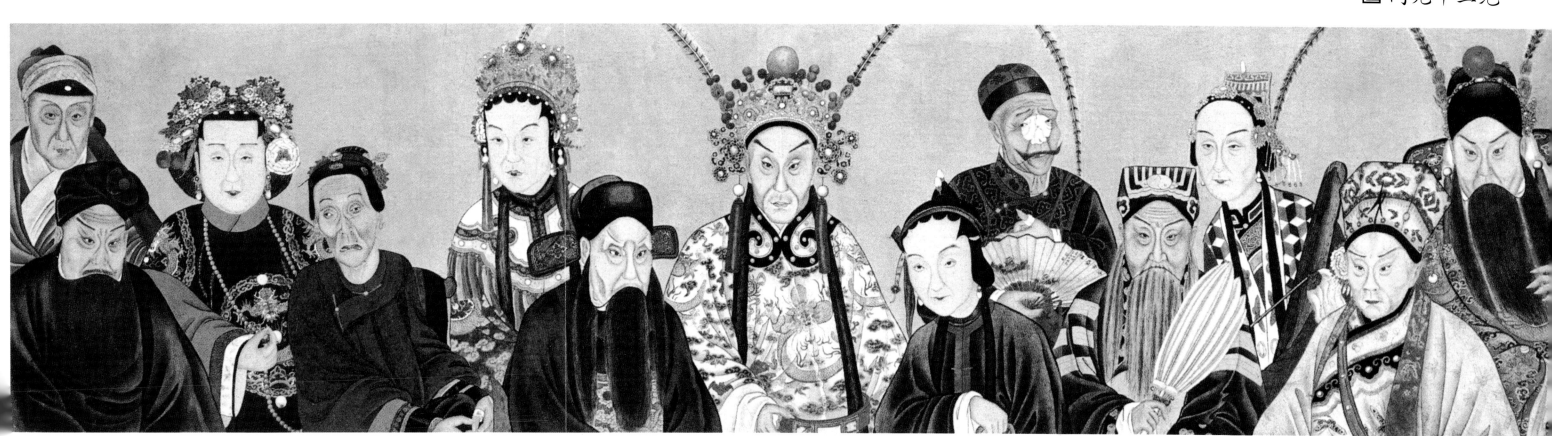

大龍蟒　團龍蟒
女　蟒　老旦蟒
靠　宮裝

《寶蓮燈》秦燦

清代桃花塢木版年畫《金山寺》　王樹村藏

推穗坎肩（清乾隆）　女　帔（清乾隆）
周倉靠（清同治）　男　帔（清）

妙峰山廟會圖（局部）　1815年　首都博物館藏

清代楊柳青木版年畫《十不閑》　王樹村藏

《取滎陽》項羽

《豔陽樓》青任（秦仁）

目 次

第 一 講
戲曲的歷程

戲曲的起源、形成、發展

　　戲曲的起源有著多種因素。第一種因素是人類個體一般都有模仿的本能，這在兒童身上表現得很明顯。高等動物如猴子、猩猩等也是如此。模仿是一種基本的學習行爲，長時間的模仿可以形成操作性條件反射，這是一切技藝（包括戲曲和馬戲表演技藝）的生理基礎。第二種因素是人類和高等動物也都有表達感情的本能和需要。特別是人類不僅會哭會笑，而且隨著個體的發育和社會的發展，其表達感情的方式也更加多樣和豐富。表達感情的活動還起著一種宣洩的作用，強烈的感情如果長時間被壓抑，得不到適當的宣洩，對身心非常不利。第三種因素是人類屬於群居的社會性動物，人們彼此之間需要交流各種資訊——客觀世界和主觀世界的資訊。在行爲上表現的形式之一就是「圍觀」，特別是東方的中華民族，圍觀看熱鬧是個很普遍的民族習慣。第四種因素是隨著社會的發展，分工越來越細，人們在進行了一天的單調的分工勞動之後，需要娛樂來調劑豐富精神活動。看戲能

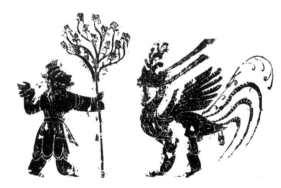

漢代畫像石上反映的歌舞百戲中的假面和假形

比較好地滿足這一需要。上述的四種因素之中，前兩種與戲曲的表演和演員的產生關係密切，後兩種為戲曲的演出提供了觀眾的來源。

　　當尋找戲曲起源的視野縮小到更為具體的文化範圍之內時，出現了眾說紛紜的局面。第一個是「巫說」。認為戲曲來源於古代進行的祭祀、問卜、求醫和宗教等屬於巫的儀式活動。第二個是「外來說」。認為戲曲來自印度梵劇的傳入和演變，類似印度的佛教對中國的影響。第三個是「傀儡說」。認為戲曲來自對傀儡戲——木偶戲的模仿或替代。除這些之外，在戲曲理論界，目前比較公認的是一種「綜合說」，認為戲曲主要來源於三種古代的藝術形式。①古代的歌舞。如原始社會中帶著面具跳的「儺舞」。②古代的說唱藝術，包括說唱文學、說唱音樂。說唱文學，如古代的《詩經》、漢代的「樂府」；說唱音樂，如南北朝的「大曲」等。③滑稽戲。其中主要包括西周時代就有了的「優」——「弄臣」、五胡十六國時代的「參軍戲」、唐末至宋出現的雜劇。三者合稱「百戲」或「散樂」。這三者的匯合就形成了戲曲。

　　戲曲的形成有一個多種藝術融合的過程。自秦以來，有了百戲集中表演的傳統。在漢朝，百戲集中表演的地方是宮廷中的平樂觀。到了北魏，集中表演於寺廟。隋煬帝將四方各國的「散樂」集中於首都洛陽，分為九部：燕樂、清商、西涼、扶南、高麗、龜茲、安國、疏勒和康國。每年的正月初一到十五，在皇宮端門外八里長的地方闢出一處場所，叫百官和各國來朝賀的使臣隨意觀看。唐代的歌舞百戲，在宮廷和長安的幾處大的廟宇內集中演出。到了北宋，商品經濟發達，北宋的首都東京（今河南開封）成為繁華的商業城市。到12世紀初，東京的專為各種藝術演出的地方——「瓦舍」已遍布東、南、西、北四城。每座瓦舍中有幾十座「勾欄棚」，即集中多種技藝長年賣藝的地方，觀眾主要是市民和官僚貴族。表演的藝人以賣藝為職業。演出的技藝多種多樣：小說、講史、諸宮調、武藝、雜技、傀儡戲、影戲、說笑話、猜謎語、舞蹈、滑稽表演和裝神弄鬼等。也有從滑稽戲中發展出來的「雜劇」。到了南宋，其首都臨安（今浙江杭

北京故宮寧壽宮閱是樓大戲台（暢音閣）

州）的瓦舍勾欄在數量和質量上都有了增多和提高，並且他們的表演也互相吸收匯合，起源於滑稽戲的雜劇就在這種瓦舍勾欄中吸收了各種技藝，而形成了綜合性的戲曲藝術，被叫做「宋雜劇」。至此，可以說戲曲已經形成了。戲曲演出界傳統上習慣被稱呼爲「梨園」，他們把唐明皇當成自己戲曲界的「祖師」供奉。唐朝的李隆基當時在宮廷的梨園內集中的是專門訓練俗樂的樂工，是「音樂演奏員」，不是戲曲演員，所以現在學術界大多認爲戲曲的形成不能從唐明皇時算起。提出我國眞正的戲劇起於宋元時期的觀點是現代國學大師王國維。學者任二北則認爲戲曲最遲起於春秋，完成於唐代。對於戲曲形成時間的不同看法，出於對戲曲概念的不同看法。王國維把戲曲定義爲「以歌舞演故事」，認爲戲曲不同於一般的其他表演藝術。而任二北在《戲曲、戲弄與戲象》中說：「戲曲本身，至遲春秋時已有，是社會上自然產生的東西。而用這二字（戲曲）來代表戲劇，則自明以後小部分人的人爲之事。」並認爲說眞戲劇不等於說成熟的戲劇，周朝戲《孫叔敖》雖幼稚，但也是眞戲劇。比如說眞正的人不等於說成熟的人（成人），幼稚的兒童也是眞正的人。從北宋末到元末明初（1130~1360），在中國南方流行的戲曲藝術叫「宋元南戲」，也叫「戲文」（或「南曲」「南曲戲文」），其主要劇目有所謂「荊、劉、殺、拜」四戲等。

《荊釵記》，徐渭的《南詞敘錄》中有「宋元舊篇」《王十朋荊釵記》爲無名氏作，明初有

明嘉靖刻本《荊釵記》

李景雲的改編本。全劇共48齣，主
要內容是：錢玉蓮鄙棄富豪孫汝權
的求婚，寧嫁以「荊釵」為聘禮的
窮書生王十朋。後來王考中狀元，
因為拒絕丞相逼婚，被派往荒僻的
地方任職。孫汝權借機篡改王的
「家書」為「休書」欺騙玉蓮，她
後母也逼她改嫁。玉蓮不從，投河
自盡遇救。經過種種曲折，王、錢
二人終於團圓。崑曲、湘劇、川
劇、滇劇、莆仙戲、梨園戲等都有此
劇目。

明成化刻本《白兔記》

　　《劉知遠白兔記》是在宋元時
期《新編五代史平話》和《劉知遠
諸宮調》的基礎上改編創作的。主要內容是敘述五代時，劉知遠家
貧，在李文奎家當傭工。李斷定劉日後會發跡，將女兒李三娘許配給
他。李死後，劉受李三娘兄嫂欺壓，被迫離家從軍，在岳節度使家入
贅，後因軍功升為九州安撫使。李三娘在家中受兄嫂虐待，在磨坊生
下「咬臍郎」，託托人送到軍中撫養。16年後，咬臍郎出外打獵，追
蹤白兔追到井邊與母相會，全家團圓。

　　《殺狗記》全名《楊德賢婦殺狗勸夫》，作者不詳。現存明代汲
古閣刊本《殺狗記》，全劇36齣。主要內容是富豪子弟孫華與市井無
賴柳龍卿與胡子傳交往，把同胞兄弟孫榮趕出家門。孫華妻楊月貞屢
勸不聽，便殺了一條狗偽裝成死屍放置門外。孫華深夜歸來，見狀大
驚，忙找柳龍卿和胡子傳商議。柳、胡不管。孫榮不記前恨，幫他把
屍首埋掉，使孫華深受感動，兄弟重新和好。

　　《拜月亭記》又名《幽閨記》，或《蔣世隆拜月亭》，作者不
詳。一說為元人施君美根據關漢卿《閨怨佳人拜月亭》雜劇改編。主
要內容：兵部尚書王鎮之女王瑞蘭，在逃難時與母失散。遇書生蔣世

明世德堂刻本《拜月亭記》插圖

隆結爲夫婦。後隨其父王鎮回家，被迫與蔣分離。蔣之妹瑞蓮也在戰亂中失散，被王鎮夫人認爲義女。在王府中，王瑞蘭思夫，焚香拜月禱祝，被蔣瑞蓮識破，才知道她二人爲姑嫂。後蔣世隆與結義兄弟陀滿興福各中了文狀元和武狀元，奉旨分別與王鎮二女結親，夫妻兄妹得到團圓。

南宋雜劇興起之後，北方爲女眞族統治的金朝發展出與宋雜劇類型大致相同的戲曲形式叫「金院本」。後來蒙古族滅了金和南宋，統一中國，建立了元朝。南北方的戲曲有了很大規模的交流。元代的戲曲稱爲元雜劇，也被稱爲「元曲」。但元曲本身作爲一種文學形式，不僅有戲曲文學部分（供演出的「套曲」），還有非戲曲的文學部分（不供演出的「散曲」）。

元曲是與唐詩、宋詞並列我國文學史上的又一高峰，其中元雜劇也是我國戲曲史上的一個高峰。元雜劇中的代表劇目有關漢卿創作的《竇娥冤》、《望江亭》、《單刀會》和《玉鏡台》，王實甫的《西廂記》，馬致遠的《漢宮秋》，紀君祥的《趙氏孤兒》，石君寶的《秋胡戲妻》，康進之的《李逵負荊》等戲。

到了明朝，我國文學史上又出現了一個高峰，即「傳奇」。「傳奇」一詞最早指唐代的情節離奇的小說。宋元時期南方戲曲的作品也被稱爲傳奇，後來發展成爲「明清傳奇」。與此同時還有由北方的金元雜劇發展起來的「明清雜劇」。明清傳奇的戲曲文學作家中出了一位與莎士比亞同時代的東方的偉大戲曲作家湯顯祖。他於1550年生於

江西臨川縣，因而他寫的四個涉及
「夢」的劇作便被稱為「臨川四
夢」。這四個劇本分別是《還魂
記》、《南柯記》、《邯鄲記》和
《紫釵記》。其中最重要的是《還魂
記》，此劇中的重要情節發生在牡丹
亭畔，所以也叫《牡丹亭》。

　　明朝戲曲界出了一件大事，就是
產生了一個新的劇種——崑劇。此劇
一直延續到現在。

崑劇的形成及其特點

明萬曆刻本《牡丹亭還魂記》

　　《中國戲曲曲藝詞典》把崑腔、
崑山腔、崑曲和崑劇放在一起解說，指出它們是一個戲曲劇種。崑劇
起源於崑山，一般認為是明朝嘉靖年間經魏良輔吸收「海鹽腔」、
「弋陽腔」的音樂加工提煉，形成曲調細膩婉轉的「水磨腔」——崑
腔，伴奏樂器兼用笛、簫、笙、琵琶等。表演風格優美，舞蹈性強，
後傳播遍及全國，產生了京崑、湘崑、川崑、寧崑等支派，形成一種
聲腔系統，影響深遠至今。後來衰落，解放前幾乎絕跡於舞台。目前
主要分為北崑和南崑。而在京劇、川劇、徽劇、婺劇、湘劇等劇種
中，保留了若干崑腔劇目與表演藝術。解放後，由於1957年崑曲《十
五貫》在北京的演出而「救活」了這個劇種。當今常演的傳統劇目有
《遊園驚夢》、《思凡》、《十五貫》、《癡夢》、《醉皂》、《跪
池》等，還有《擋馬》、《活捉》、《太白醉寫》、《西園記》、
《潘金蓮》等。其中不少的戲已經移植到京劇中。

　　《昆曲格律》（作者王守泰）一書比較嚴格系統地論述了崑劇的
若干基本概念和情況。相傳明朝魏良輔「習北曲不成，退而縷心南曲
……度為新聲」。魏當時「縷心」的「南曲」包括「崑山、餘姚、海

鹽、弋陽」四種聲腔。度成的新聲是以崑山腔爲基礎,把其餘三腔融合進去的結果。由於這個新聲後來影響到全國,於是擺脫了「地方性」,因此「新聲」應稱爲「崑曲」,不同於原來的崑(山)腔。

傳說中魏把高則誠的原著南戲《琵琶記》「拍」唱成了崑曲,十幾年不下樓,把書案都拍穿了,他雖然寫了《曲律》一卷,但未傳說他寫過劇本和會串演。後來他的朋友梁辰魚寫了一個劇本《浣紗記》,並第一個把魏所創的新聲──崑曲譜成了這個劇本,搬上舞台,於是崑曲由拍案度曲發展成爲崑劇,至今已有四百餘年。到《十五貫》改編上演之前可稱爲「舊崑劇」時代;《十五貫》改編上演之後,開始了「新崑劇」時代。

舊崑劇劇本多爲明傳奇,一般由數十個獨立的故事單元和藝術單元的折子組成。其結構形式可稱爲「集折體」,京劇多爲「連場體」,話劇爲「分幕體」。

新崑劇受話劇影響,縮長爲短,結構分段,有的叫場,有的叫折,甚至分幕。

話劇沒有唱,可稱之爲「語句體」。京劇分上下句,基本上是分七字句(上四下三)和十字句(三、三、四),上句「逗號」,下句

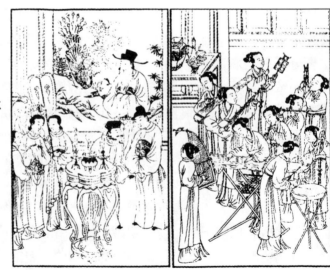

明萬曆玩虎軒刻本
《琵琶記》插圖

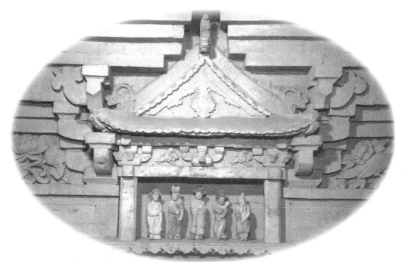

山西侯馬金董氏墓戲台模型

「句號」，可稱為「偶句體」。崑劇沿襲宋詞長短句的形式，可稱為「詞句體」。

從詞與樂的統一體來看：崑劇屬「曲牌體」（聯曲體），京劇屬「板腔體」，話劇不唱。在動作方面：話劇偏重寫實，不包括舞；京劇與崑劇偏重寫意，動作與舞蹈結合，表演動作多虛擬。

由於崑劇是「詞句體」，受詞的限制較嚴，一般情況下難加過門，因為加上過門容易破壞詞與譜配合的嚴密性和詞句的連貫性。並且在表演身段上，崑劇也要求與詞和曲緊密配合，要詞到、樂到、舞到。京劇是「偶句體」，沒有詞的嚴格限制，因而多可加過門，身段表演中寫意性更強——「點到為止」。由於有了過門，如果身段與唱詞配合得像崑劇一樣嚴密，則在過門處就不好安排了。在特殊場合下，京劇也可用崑劇的身段表演：荀慧生創造的京劇《紅娘》中「跳牆著棋」一場，就是崑劇身段的風格。由於這段唱腔為流水板，在句、逗處沒有長的胡琴過門。

目前在我國的戲劇中，崑劇、京劇和話劇是影響最長遠、廣泛的，也是最有代表性的三大支柱，它們各有不同的特點。下面對三者作一比較：

特　點＼劇種　類別	崑劇	京劇	話劇
演　唱	曲牌體(聯曲體)	板腔體	——
劇本結構	集折體	連場體	分幕體
唱詞模式	詞句體	偶句體	詞句體
表演動作	虛擬化	虛擬化	實做化
美學特點	寫意	寫意	寫實
表演規定	程式化	程式化	非程式化(「自由化」)
表演形式	綜合化(多樣化)	結合化(多樣化)	非綜合化
布　景	一桌二椅	一桌二椅	仿實景
道　具	象徵物	象徵物	實物
分　類	雅部	花(亂彈)部	——
唱　腔	各種曲牌	皮黃爲主	——
念	韻白、蘇白	韻白、京白	普通話(國語)
做	歌舞合一	舞：點到爲止	——
表演風格	典雅	粗獷	——

　　崑曲的唱包括許多支「曲子」。每支曲子有一個「曲牌」名，如〔山坡羊〕〔繞地遊〕等。曲子由文字和音樂兩部分組成：文字部分叫「曲詞」，編寫曲詞的工作叫填詞；音樂部分叫做「工尺譜」（曲譜），填注工尺譜的工作叫「譜曲」，在工尺譜上加注板眼叫做「點板」。一折崑曲中，不同曲牌的曲子配合成套的格式叫做「套數」。填詞時，每個曲牌的曲詞的句法如何，某一句要用幾個字，哪幾個句的字數一定不變或可變動，在哪個字位上要點板、押韻，必須四聲中的某一聲（平、上、去、入）或不受約束都有不同的規定。譜曲時，哪個字位所配的工尺譜是個「主腔」，要求較嚴或者可以變動都是崑劇劇作者必須掌握的。

　　唱腔和字音的密切配合是一切漢語言戲曲共有的特徵，崑曲最爲嚴謹。填詞、譜曲和唱曲中，念準字音占首要地位。唱曲也被稱爲度曲。字音的起始部分爲「聲」，結尾部分爲「韻」。唱崑曲時，吐字考究，把字音分爲三部分：字頭──聲，字腹──韻的本體，字尾──韻的尾音。學會中文拼音有利於唱曲和作曲。崑曲讀字的字音也叫「曲韻」，與現代字音有距離。許多字在南曲和北曲中不同，角色行當不同，讀音也有差異。崑曲中的字音與「蘇州音」關係密切。而蘇州字音中，口語和讀書又有不同，如「大」字，口語說

"don"，讀書時念 "da"。因為蘇州的讀書音受中州音的影響，中州即現在的河南，中州音在北宋時為國家的標準官話。字調是指字音的腔調，即字音音值的高低和字音進行形式的抑揚。一個字在各地區讀音的不同，表現最為明顯的是字調的不同。例如北京話說「蘭」字時尾音上升，京東唐山一帶說「蘭」時，尾音不上升。在說話或朗誦時，區別就更鮮明了。字調的「調值」指字音的高低，而「調形」是指一個字的瞬息調值的變化形式。同調的字，在不同的方音中，其調形和調值可不同，但在同一方音中，同調的字其調形、調值總是一定的，即其在「四聲」中的隸屬是一定的。曲音包括字音和字調，崑曲曲音為「中州韻」「姑蘇音」，而京劇是「中州韻」、「湖廣音」。實際上，曲音是糅合了許多主要方言構成的一種特殊美化的戲曲語音。

　　戲曲演唱時技術要素有四個：字、音、氣、節。首先是念字要清楚，要把字的四聲（平、上、去、入），陰、陽、清、濁和尖團等區分清楚。北方音無入聲、少尖音，南方音剛正好相反，這要注意分清。唱念發音時，要求盡量發出的是樂音，而不是噪音。還要注意把口腔的上顎向上抬高，使發音部位高，口腔共鳴大，聲音就圓而洪亮。這種發音叫做「音堂相會」。堂指上腔（上顎）。崑劇和京劇中的小生唱念要交替使用大小（尖闊、真假、陰陽）嗓。一般用小（尖、假、陰）嗓唱D調「3」以上的中高音，用大嗓唱D調「3」以下的低音。這種唱法不是硬性規定，大小嗓的轉換有個過渡，發音時既不是旦角的尖嗓，也不是老生的闊嗓，而是兩者互相滲透的過渡音，叫「小陽調」。演唱時要學會正確的呼吸換氣。在念白時，北曲（白）按《中原音韻》，南曲（白）照《洪武音韻》，兩者統稱中州韻。崑劇念的標準調門是 F 調的「3」音。由於傳統戲曲（崑、京劇）念白多用「文言」，距離生活遠，容易顯得生硬，因此要注意念白的語氣——快慢、高低、輕重和虛字與感歎詞的弱強，用來表達人物的感情活動。

　　在唱腔方面，一個劇種的發展興衰歷史，與其唱腔的變化有密切

關係。明朝劇評家王驥德說過：「戲曲的聲腔三十年一變。」聲腔變化的原因多樣，包括朝代的更換、地域的影響、政治經濟文化的制約等。《禮記・樂記》中說：「治世之音安以樂，其政和。亂世之音怨以怒，其政乖。亡國之音哀以思，其民困。」如皮黃戲，在北京初起，程長庚一輩演員的唱腔實大聲洪。到了譚鑫培，唱腔有了發展，多哀傷悲憤之音，反映了清朝末年國事日衰，人民極端不滿而又看不到出路的心情。四大名旦中，先是梅蘭芳諧和、大方的唱腔最受觀衆歡迎；後來——特別是抗日戰爭後，程硯秋的具有壓抑哀音特點的唱腔更受推崇；當今張君秋的唱腔占了更大的優勢，一度達到了「無旦不張」的局面。這些也都與不同時期的政治經濟和人們的心情狀況有關。

崑劇產於太平之世，它的興起和當時江南商品經濟發達有關。到了明末清初，江南受戰火摧殘，崑劇的根據地遭到破壞，支持崑劇的江南地主階層已經無心欣賞藝術，社會的大動盪對崑劇的打擊不小。清朝初年政權基本穩定，崑劇作家、藝術家們心靈創傷太深，他們借崑劇抒發心中隱痛，於是出現了李玉的《千忠戮》、洪昇的《長生殿》、孔尚任的《桃花扇》，借歷史以寄託哀思或直寫南明小朝廷滅亡的遺恨，表達了明朝遺民的心情。清朝的統治者很不愉快，沒有公開禁絕，卻很巧妙地對幾位劇作者進行了打擊。從此崑劇創作沉寂，不敢涉及政治，只能是吟風弄月，聊以點綴。崑劇形成於文人之手，對農民不了解，存在偏見，對新興的地方戲在藝術上也看不起，固步自封。崑劇的藝術風格多為輕歌曼舞，後來已不大受歡迎，而後起的梆子、皮黃等新地方戲大多是急管繁弦、慷慨悲歌，表現了鐵馬金戈的內容和叱吒風雲的人物，能唱得人們耳熱心酸，故而大受歡迎。

目前中國的崑劇分為南崑與北崑兩大流派。其演唱風格與南曲和北曲的特點相對應：北曲「字多、調促、辭情多、聲情少、呆腔活板」；而南曲是「字少、調緩、辭情少、聲情多、呆板活腔」。因此，南曲比北曲更加委婉清揚、細膩柔和，更善於表達深切細微的內心感情。

　　崑劇的「做」，總的說來要求較高、較複雜，原則上是「歌舞合一」，「詞到、樂到、舞到」。並且要用動作去說明唱詞含義。當然，也要看具體的戲和角色。例如《思凡》和《夜奔》，只是一個角色在台上，上述特點就很突出。也有些戲和角色，其「做」的方面並不很多，如在《琴挑》中，陳妙常邊唱邊彈琴，其動作不能去表明唱詞的內容。此外，如老旦等角色動作也較少。廣義的「做」，除各種身段動作、面部表情之外，還包括許多特殊的表演動作——「絕活」，如《十五貫》中，婁阿鼠倒向凳子後面，又從下面鑽出來，以及「噴火」、「變臉」等。典型的舞蹈也包括在廣義的「做」之中，如《驚夢》中眾花神的舞蹈等。由於崑劇在唱時沒有伴奏過門，「唱」和「做」在表演時都難有暫停和喘息的時間；又因為崑劇動作是用來說明唱詞的，如果有了過門，此時的動作身段就不好安排了。

清代戲曲及京劇的崛起

　　清朝初期中國南方戲曲界出了一位有名的理論家、劇作家和編導，他名叫李漁（1610~1680），字笠翁，他開設「芥子園」書鋪，編寫出版書籍。他還以家姬組成戲班，親自編寫劇本，組織排演，周遊各地去作營業性的演出。他寫的傳奇劇本有《風箏誤》、《比目魚》、《蜃中樓》等十種，合稱《笠翁十種曲》。他認為戲曲是供達官貴人消遣的，必須追求娛樂性和劇場效果。他說「一夫不笑是吾憂」，並把「科諢」比作「人參湯」。他的《笠翁十種曲》幾乎全部都是表現才子佳人的婚姻愛情的喜劇、鬧劇。他的戲曲理論載於他的著作《一家言·閒情偶寄》，其中的《詞曲部》論述戲曲創作，共分六章。內容是關於戲曲創作中的「結構、詞采、音律、賓白、科諢、格局」六個方面的問題，提出了「立主腦、減頭緒、密針線」等一套完整的劇本結構原則。對於戲曲語言（曲文、賓白）提出了「重機趣、貴顯淺、忌填塞、聲鏗鏘」等要求。他強調劇本創作取材要新奇。在《閒情偶寄》中的《演習部》裏論述了戲曲的排練表演。共分

《長生殿》刻本

五章：內容是「選劇、變調、授曲、敎白、脫套」。李漁創作的《風箏誤》至今仍在舞台上演出。他的戲曲理論密切結合演出實踐，對我國古代戲曲的發展有重要作用。

畦草堂刻本《長生殿》插圖

清代另一位戲曲作家洪昇（1645~1704），字昉思，他創作的作品中，以《長生殿》影響最大，至今仍在舞台上演出。《長生殿》的寫作前後經歷了十年，三易其稿。第一稿寫李白在長安的遭遇，名爲《沉香亭》傳奇；第二稿去掉李白，加入李泌輔佐肅宗恢復安史之亂後的唐王朝，換名《舞霓裳》；第三稿是因爲感到李隆基與楊玉環的愛情在帝王之家裏少有，爲此專寫兩人的情緣，以《長生殿》題名。李楊兩人的愛情故事，從唐朝白居易的《長恨歌》開始，至今日的京劇《太眞外傳》，一直

傳唱不衰。目前已有十幾種戲曲作品。有的側重於讚美同情，有的則重諷喻批評。洪昇的《長生殿》長達50齣。以《長恨歌》的主題思想歌頌生死不渝的愛情。有人說《長生殿》乃是一部「熱鬧的《牡丹亭》」。除愛情之外在《春睡》、《窺浴》等折裏也反映了帝王貴妃生活的「窮欲」。《進果》表現了為貴妃飛騎送荔枝給農民帶來的災難。戲中對忠臣義士郭子儀、雷海青、李龜年等人物形象刻畫得生動感人。《長生殿》情節高度典型概括、人物性格鮮明飽滿、曲詞優美生動，在當時傳唱不息。所謂「家家『收拾起』，戶戶『不提防』」的「不提防」，即指家家戶戶傳唱《長生殿‧彈詞》中《一枝花》的前三個字。

　　清代的地方戲有了很大發展，大致可分為三類：一類是所謂的「花部亂彈戲」，主要是梆子、弦索和皮黃；另一類是少數民族的戲曲，主要是藏劇和白族吹腔；第三類是崑劇、弋腔戲和其他古老劇種。其中的崑劇被稱為「雅部」。在清朝和戲曲發展史上，最大的一件事就是形成了京劇。

　　京劇是許多地方戲如崑劇、秦腔、徽劇、漢調、梆子等在北京逐漸匯合而形成的一種以西皮和二黃腔為主要唱腔的新劇種。到了清末民初，京劇達到了空前繁榮的局面，被認為是中國戲曲的代表，不僅在全中國開始流行，並且在國際上也有很大的影響，被人們稱之為「國劇」。

　　關於京劇的起源和形成有兩種觀點：一種認為主要起於幾次的徽班進京帶來的二黃唱腔與漢劇進京帶來的西皮唱腔在北京的合流，形成了帶有京音特點的「皮黃戲」；另一種觀點認為主要來源於崑劇，因為京劇全面地繼承了崑劇的唱念做打和生旦淨丑的表演系統。兩類觀點的不同主要在於著眼點的不同。前一種著眼於唱腔的繼承和發展；後一種著眼於表演系統的繼承和發展。京劇的性格與崑劇不同，是比較通俗的。京劇的故事情節主要取材於《三國演義》、《水滸傳》、《楊家將》，和武俠小說如《包公案》以及神話小說《西遊記》、《封神榜》等，演的內容多為慷慨激昂。京劇裏演男女相愛多

是直來直往的，像《虹霓關》裏的東方氏、《穆柯寨》裏的穆桂英、《彩樓配》的王寶釧以及劉金定、樊梨花、竇仙童等。這些女主人公都很主動直爽，帶有濃厚的民間色彩，很少有士大夫階層中的那種拐彎抹角、半推半就的求愛方式。

從第一次鴉片戰爭至五四運動時期，戲曲有了進一步的繁榮。有人把此時的諸多戲曲，按規模影響的大小分為地方大戲和地方小戲。大戲有京劇、崑劇、山西梆子、河北梆子、漢劇、湘劇、川劇、粵劇和閩劇等。小戲指評劇、滬劇、錫劇、越劇、揚劇、楚劇、呂劇、泗州戲等。這裏所謂的大小只是相對而言的，並且隨時間的推移，後來也有了變化。

清末民初及以後一個時期，戲曲藝術有了一定發展，出現了一些藝術水平相當高的演員與流派。在京劇界最為有名的老生演員和流派是譚鑫培、余叔岩、馬連良、周信芳和言菊朋。武生為楊小樓。旦角則有所謂四大名旦和流派，他們是梅蘭芳、程硯秋、荀慧生和尚小雲。淨行有金少山、郝壽臣和侯喜瑞。丑角裏最有名的是蕭長華。川劇中的旦角周慕蓮，晉劇中的生行丁果仙，崑劇裏的韓世昌都是在各自的領域裏獨樹一幟的佼佼者。

民國初年以後，京劇獨領風騷，以四大名旦的影響為最大。出現這一局面的因素很多，其中一個重要的因素就是這四大名旦都有各自的創作班子，彼此競相推出新的劇目。其中以梅蘭芳的班子實力最強。梅蘭芳廣泛結交「文化人」，特別是與齊如山密切合作20年。齊如山從戲曲理論上和藝術實踐方面都給了梅蘭芳很大的幫助。梅蘭芳注意與知識分子的合作，是他獲得空前成功的最重要的原因之一。此外，當時的戲曲作家還有羅癭公、陳墨香、歐陽予倩和翁偶虹等人，他們都對當時京劇的繁榮起了很大的作用。此外，還與金融界巨頭的支持也是分不開的。一些名演員還涉獵其他藝術，汲取營養豐富自己。如聽京韻大鼓，看電影、話劇，學習書法和繪畫，甚至出國訪問考察和演出。如梅蘭芳多次向鼓王劉寶全請教，向齊白石學畫，到日本、美國、蘇聯去訪問演出。程硯秋也曾到歐洲考察訪問，開闊了眼

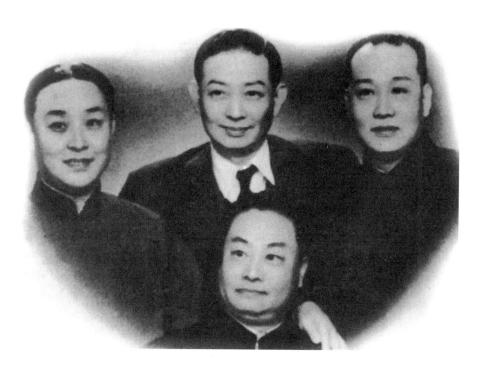

「四大名旦」合影（前排程硯秋，後排左起：尚小雲、梅蘭芳、荀慧生）

界，積累了豐厚的文化藝術資源，為自己藝術水平的提高和流派的形成創造了條件。當時各國的駐華使節和訪華的外國人，很多人都把京劇與故宮、長城、頤和園相提並論，到北京一定要看中國的這「四大文化代表」。總之，清末民初這段時間，從上到下，從國內到國外，對京劇的重視和偏愛，給了京劇界巨大的鼓舞力量，推動著京劇的發展。

第 二 講
京劇概論

　　世界上有三種古老的戲劇：一種是古希臘的悲劇與喜劇，另一種是印度的梵劇，第三種就是中國的戲曲。戲曲是以歌舞表演故事的藝術。中國的京劇正是戲曲諸多劇種中的典型代表。

京劇的形成

　　從清朝乾隆五十五年（1790）以後，南方的四大徽班陸續進入北京。第一個進京的徽班是「三慶」，由揚州鹽商江鶴亭（安徽籍）組織，高朗亭率領。他們以唱「二黃」聲腔為主，兼唱崑腔、四平調、撥子、梆子和羅羅腔等，由於聲腔及劇目都很豐富，很快地壓倒了當時盛行於北京的「秦腔」，許多秦腔班演員轉入徽班，形成徽秦兩腔的合作。由於「西皮」調的前身即是秦腔，因此可以說這是「二黃」與「西皮」的第一次合流。後來，另外三個徽班──「四喜」、「春台」、「和春」也來到北京，京師的梨園又有了很大的變化，盛行多年的崑劇逐漸衰落，崑劇演員也多轉入徽班。到清朝道光年間，湖北演員王洪貴、李六、余三勝等進京，帶來了楚調（西皮調），在京師與徽班造成了第二次西皮與二黃合流，形成了所謂的「皮黃戲」。在清朝的同治和光緒年間，有13位演員最為有名，在京劇的形成上起了很大的作用，被稱為「同光十三絕」。光緒年間由畫師沈蓉圃彩繪了他們的戲裝畫像，流傳至今。

　　1.程長庚：飾《群英會》中之魯肅
　　2.盧勝奎：飾《戰北原》中之諸葛亮

3. 張勝奎：飾《一捧雪》中之莫成

4. 楊月樓：飾《四郎探母》中之楊延輝

5. 譚鑫培：飾《惡虎村》中之黃天霸

6. 徐小香：飾《群英會》中之周瑜

7. 梅巧玲：飾《雁門關》中之蕭太后

8. 時小福：飾《桑園會》中之羅敷

9. 余紫雲：飾《彩樓配》中之王寶釧

10. 朱蓮芬：飾《玉簪記》中之陳妙常

11. 郝蘭田：飾《行路訓子》中之康氏

12. 劉趕三：飾《探親家》中之鄉下媽媽

13. 楊鳴玉：飾《思志誠》中之閔天亮

京師裏形成的皮黃戲，受到北京語音與腔調的影響，有了「京音」的特色。由於他們經常到上海演出，上海人就把這種帶有北京特點的皮黃戲叫做「京戲」，戲也是劇，因此京戲也叫「京劇」。又由於京劇其藝術水平在中國戲曲中名列前茅，後來在全中國流行，所以也被稱爲「國劇」。京劇還曾被叫做「平劇」，因北京曾經被叫做北平。在北方還有一個劇種叫「蹦蹦戲」，又叫「評劇」，雖與「平劇」的音一樣，其實與京劇是不同的劇種。此外，京劇還有過許多名稱：「亂彈」、「簧調」、「京簧」、「京二簧」、「大戲」和「舊劇」等。

基本特徵

京劇是戲曲的一種，其基本特徵與戲曲的基本特徵基本上是一樣的。京劇藝術的第一個基本特徵是它的「綜合性」。因爲京劇中包含著豐富多樣的藝術形式與內容——文學、音樂、舞蹈、美術、武術、雜技等。廣義的綜合性就是「多樣性」。綜合性主要指多種藝術表演形式在戲裏綜合成爲一個有機的統一整體，例如《貴妃醉酒》裏的歌與舞就密不可分。也有許多戲（例如《盤絲洞》）裏面的各種藝術形

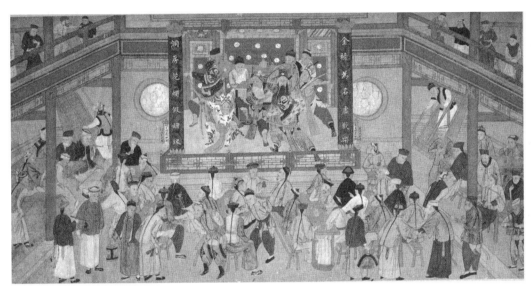

清光緒年間茶園演劇圖

式的關係對於劇情來說並非密不可分，但是顯得十分熱鬧，對觀眾有
吸引力，這就是多樣性，在京劇裏得到了大量的發展。京劇劇目的內
容十分豐富，古今中外的許多歷史的與現代的、倫理的與愛情的、現
實的與神話的故事都有。在形式與內容兩方面的綜合性或多樣性使得
京劇具有強大的生命力去推陳出新，青春常在。

　　京劇的第二個基本特徵是它的「虛擬性」。空蕩蕩的舞台，在戲
裏可以當作是宮廷、王府或是野外荒郊；一張桌子也可以看成是一張
床或是一座山峰，一根鞭子可以代表一匹馬或一頭驢。這些場景和道
具都具有強烈的象徵性。演員用手做出開門或關門的動作就表示這裏
有扇門；用趕雞和餵雞的動作表現出舞台上有一群可愛的小雞；「三
五步走遍天下，六七人百萬雄兵」是虛擬化表演的生動寫照。高度虛
擬化表演可以引發觀眾的各種想像和意境，反映出京劇藝術在處理空
間與時間問題上的智慧及靈活性。這種虛擬的、寫意的表演，同中國
傳統文化中的美學觀點是一致的，受到許多外國朋友和戲劇專家的高
度評價。

　　京劇表演的第三個基本特徵是它的「程式性」。表演的過程及形

式都已經形成高度的規範化和固定化。例如主要角色第一次出場時要念「引子」、「定場詩」和「自報家門」。不同的角色行當唱念時各用不同的規定的嗓音和聲腔，如旦角尖細、花臉粗獷等。他們的表演動作，走、坐、站的姿勢，以及服裝、臉譜、道具等都有相當嚴格明確的規定。表演上的程式化是戲曲（當然也包括京劇在內）高度發展和完善化的結果。許多專業演員自幼年起就要接受各種程式動作的嚴格訓練，這樣才能保證以後正式演出的質量和水平。

　　包括京劇在內的戲曲的綜合化、虛擬化和程式化是中國戲曲獨特的表演體系（有人稱之為「梅蘭芳表演體系」）的最基本的特徵。

　　中國京劇除了上述三個基本特徵之外，還有幾個重要特點。第一個是它的「娛樂性」很強，這就規定了戲曲的審美觀與娛樂性要一致，戲曲的一切表演都要追求「好看」與「好聽」。演員的扮相、化妝都要好看，即使是窮人的女兒或丫環使女，也要滿頭珠翠。演員的動作也要好看，即使喝醉了酒的楊貴妃在發酒瘋時的動作，也要讓觀眾看起來很美。不論什麼角色，唱起來都要好聽，說話也要有音樂性。赴刑場的「竇娥」、自殺前的「虞姬」，唱、做都要達到美的境界，使觀眾賞心悅目。京劇的程式性和虛擬性表演，使觀眾與欣賞物件保持一定的心理距離，這就保證了觀眾在看戲時容易達到產生美感和娛樂的目的。第二個特點是它的「教育性」──「寓教於樂」，使觀眾在娛樂的同時受到教育。京劇的故事情節大多包含著強烈的倫理道德觀念，忠奸善惡，愛恨分明。歌頌真、善、美，批判假、惡、醜，讓觀眾在看戲的時候，潛移默化地「淨化」心靈。第三是歷史性，京劇劇目中有大量的歷史故事，可以使觀眾通過看戲了解歷史。中國的傳統文化中有很強的歷史觀念，而百姓平民正是通過「看戲」、「聽書」得到了這種歷史觀念的薰陶。第四個特點是它的「群眾性」。這裏有兩個方面：一方面是京劇產生並植根於廣大群眾之中，擁有眾多的愛好者，他們不僅愛看、愛聽京戲，並且還愛唱、愛演京戲，這些人有個特殊的稱號──「票友」；另一方面是京劇的觀眾習慣於在戲院裏對表演立即表態，「叫好」或者「喝倒彩」。這極

大地制約著、影響著演員的表演。京劇演員不可能在舞台上愚弄觀衆，或只顧自我表現。京劇劇院裏的觀衆是絕對的「上帝」。

唱腔

1.二黃

二黃是京劇的主要聲腔，在胡琴上定5・2弦。其特點是比較平和、穩重、深沉、抒情。節奏比較平穩，起音、落腔多在板上。由於唱腔流暢、舒緩，比較適於表現沉思、憂傷、感歎、悲憤等情緒，多用於悲劇。

(1)原板：一板一眼，2/4 的板式，如《洪羊洞》楊延昭唱「爲國家哪何曾半點閒空」，《釣金龜》康氏唱「叫張義我的兒聽娘敎訓」，《生死恨》韓玉娘唱「我本是女兒家頗有志量」等唱段皆是。

(2)慢板：一板三眼，4/4的板式，板起板落，也稱三眼或正板。比慢板稍快的叫中三眼或中板，再快些叫快三眼。中三眼和快三眼又可統稱快三眼。如《捉放曹》陳宮唱「一輪明月照窗下」，《文昭關》伍員唱「一輪明月照窗前」等皆是慢板。《寶蓮燈》劉彥昌唱「昔日裏有一個孤竹君」，《賀后罵殿》賀后唱「遭不幸老王爺晏了御駕」等皆爲快三眼，傳統戲中，淨角沒有二黃慢板。

(3)頂板：是一個專用術語，不是單獨的板式，代表一種開唱形式，即開唱前無過門，鼓點打「多羅」之後立即開唱。《蕭何月下追韓信》蕭何念「將軍千不念萬不念，還念你我一見如故」，接唱「是三生有幸……」

(4)碰板：是一個專用術語，不是單獨的板式，代表一種開唱形式，即開唱前只有很短的胡琴引奏。《太眞外傳》楊玉環在剪髮前念：「只因君心難動，只得乞靈於你了哇！」鼓點打「多

羅」，胡琴奏「652」，開唱慢板：「我這裏持剪刀心中不忍
……」

(5)導板：散板形式，只有一個上句，列在一個正式唱段前面作為
引導，故名「導板」。由於音訛常寫作「倒板」。它與「原
板」結構大致相同，散化以後，曲調要開闊些，落音變化也較
多。善於表現激動的情緒。導板一句之後，經常接碰板〔回
龍〕，以補足一個下句，再接唱原板、慢板等。這種接法已成
常用模式，稱導→回龍或碰→原。如《借東風》中諸葛亮唱
〔導板〕「習天書玄妙法猶如反掌」，接〔回龍〕「設壇台借
東風相助周郎」，再接〔原板〕「曹孟德占天時兵多將廣
……」《紅燈記》中李奶奶唱：〔導板〕「十七年風雨狂怕談
以往」，接〔回龍〕「怕的是你年幼小志不剛，幾次要談我口
難張」，再接〔原板〕「看起來，你爹爹他此去就難以回返，
奶奶我也難免被捕進牢房。說明了真情話，鐵梅呀，你不要
哭，莫悲傷，挺得住，你要堅強，學你爹心紅膽壯志如鋼」。
《智取威虎山》中少劍波唱〔導板〕「朔風吹林濤吼峽谷震
盪」，接〔碰板回龍〕「望飛雪滿天舞，巍巍群山披銀裝，好
一派北國風光」，再接〔慢板〕「山河壯麗，萬千氣象，怎容
忍虎去狼來再受創傷」，再接〔原板〕「黨中央指引著前進方
向，革命的烈焰勢不可擋。解放軍轉戰千里，肩負著人民的希
望，要把紅旗插遍祖國四方」，再接〔垛板〕「哪怕它美蔣勾
結、假談真打、明槍暗箭、百般花樣，怎禁我正義在手、仇恨
在胸、以一當十，誓把反動派一掃光」。

(6)散板與搖板：兩者唱腔上差不多，節奏自由，可根據唱詞情緒
自由發揮。散板多表達悲傷、痛苦、憤慨情緒，其伴奏節奏與
唱腔一致，即所謂「慢拉慢唱」；而搖板是「緊拉慢唱」，胡
琴過門的節奏比唱腔的節奏要快，搖板多用於激動或緊張的敘
事和抒情。如《女起解》中蘇三唱「忽聽得喚蘇三我的魂飛魄
散……」是二黃散板；《太真外傳》中楊玉環唱「在樓前遙

望見九重宮禁……」是搖板。

(7) 滾（哭）板：也屬散板類型，常用於哭述時，也稱哭板。在唱腔上一個字追著一個字唱。如《朱痕記》中趙錦棠唱：「有貧婦跪席棚淚流滿面……」

(8) 反二黃：把正二黃的曲調降低四度來唱，胡琴定1·5弦。調門低了，唱腔活動的音區就寬了，起伏大，曲調性更強，多表現悲壯、慷慨、蒼涼、悽楚的情緒。太低時，常提高五度來唱。它也有原板、導板、回龍、慢板、快三眼、散板、搖板等板式。京劇中，生、且均有唱段，淨行很少。

(9) 四平調：也叫平板二黃或二黃平板，胡琴定弦與二黃同。過門與二黃原板的相同，唱腔的內部結構與二黃有異，其上下句落音、節奏、某些音程的跳動卻又與西皮腔調類似。四平調的一些行腔用自然七聲的級進，曲調流暢平滑，1.5.2.6.各種調式綜合使用很靈活，又像二黃。因此，四平調是兼有西皮、二黃兩種風格的腔調。其板式只有原板、慢板兩種，另外還有反四平。由於四平調的曲調和節奏靈活，任何複雜不規則的唱詞都可以用它來唱。如《貴妃醉酒》中楊玉環唱：「裴力士啊，卿家在哪裏呀，娘娘有話來問你，你若是逐得娘娘心，順得娘娘意，我便來朝把本奏丹墀，哎呀卿家呀，管叫你官上加官，職上加職……」這種不規則的長短參差的句式用西皮、二黃的板式唱就比較困難。但用四平調唱則很順。四平調可表現多樣情感：委婉纏綿，華麗多姿（《貴妃醉酒》）；輕鬆閒適，明快佻僈（《梅龍鎮》）；蒼涼沉鬱、悲切悽楚（《清風亭》）。四平調中有頂板流水、西皮四平調等不同類型唱腔。

(10) 嗩吶二黃：用嗩吶代替胡琴伴奏的二黃。其腔調結構與二黃一樣，只是行腔受伴奏樂曲影響，帶有喇叭味道。腔調渾厚古樸、氣勢磅礴，其調門較高。如《羅成叫關》中的羅成、《青石山》中的關羽等，均用嗩吶伴奏。它具有多種板式，如導板、回龍、原板、散板等，但沒有慢板、搖板。

2.西皮

西皮也是京劇的主要聲腔,在胡琴上定6·3弦。其曲調活潑跳躍、剛勁有力,唱腔明朗、輕快,適合表現歡快、堅毅和憤怒的情緒。西皮的板式有原板、慢板、快三眼、導板、回龍、散板、搖板、滾板、快板、流水、二六、反西皮、娃娃調、南梆子等。

(1)原板:是各種板式的基礎,一板一眼,2/4拍。常用於敘事、抒情、寫景。如《失街亭》中諸葛亮唱:「兩國交鋒龍虎鬥……」《鳳還巢》中程雪娥唱:「本應當隨母親鎬京避難……」《沙家浜》中郭建光唱:「朝霞映在陽澄湖上……」

(2)慢板(慢三眼):一板三眼,4/4拍,曲調抒情優美,常用作戲中重點唱段。如《空城計》中諸葛亮唱:「我本是臥龍崗散淡的人……」《玉堂春》中蘇三唱:「玉堂春本是公子他取的名……」

(3)散板和搖板:同二黃的慢拉慢唱和緊拉慢唱,表現深沉或激動的情緒、喜悅或悲傷均可。如《玉堂春》中蘇三唱:「來至在都察院舉目往上觀……」《淮河營》蒯徹唱:「淮南王他把令傳下……」

(4)導板:為散板上句的變化形式,用於開始處,感情多激昂奔放、悠揚、充沛。如《珠簾寨》中李克用唱:「昔日有個三大賢……」《女起解》中蘇三唱:「玉堂春含悲淚忙往前進……」

馬連良飾《淮河營》蒯徹

(5)回龍：是附屬在散板、哭頭、二六、快板等句子後面的拖腔，表達委婉、意猶未盡情緒的腔，字數不超過4～5個。例如，由導板→哭頭→回龍組成的《連營寨》中劉備的唱詞〔導板〕「白盔白甲白旗號」，接〔哭頭〕「二弟呀，三弟呀」，再接〔回龍〕「孤的好兄弟」。

(6)二六：從原板發展出來，一板一眼，2/4拍，節奏比原板緊湊。字多腔少，第一句常從板上起，很像二黃碰板拍第一句。後面的句子，從眼上起，板上落，中間無大的過門，結構緊湊，強弱緩急對比明顯。快速的二六，近似流水，1/4拍，表達語言通暢，是京劇唱腔中最靈活的板式，使用率高，多用於說理、寫景，抒發快慰得意、匆忙或急切之情。《霸王別姬》中虞姬唱：「勸君王飲酒聽虞歌……」《鎖麟囊》中薛湘靈唱：「春秋亭外風雨暴……」《天女散花》中天女唱：「雲外地須彌山色空四顯……」《捉放曹》中陳宮唱：「休道我言語多必有奸詐……」《空城計》中諸葛亮唱：「我正在城樓觀山景……」（最後兩例為〔快二六〕）

(7)流水。1/4拍，由二六板進一步緊縮而成。敘述性強，表現輕快、慷慨、激昂的情緒。《定軍山》中黃忠唱：「這一封書信來得巧……」《桑園會》中秋胡唱：「秋胡打馬奔家鄉……」《鳳還巢》中程雪娥唱：「母親不必心太偏……」《沙家浜》中刁德一唱：「適才聽得司令講……」

(8)快板：與流水一樣，只是節奏更快。《四郎探母》中楊延輝唱：「賢公主雖女流智謀廣遠，猜透了楊延輝腹內機關……」《擊鼓罵曹》中禰衡唱：「相府門前殺氣高，密密層層擺槍刀，畫閣雕梁龍鳳繞，亞賽過天子九龍朝。」

(9)反西皮：發展較晚，只有散板、搖板、二六幾種板頭和並非完全是正西皮的轉調，有的是把西皮上下句唱腔的落音作了些變動，變成二黃腔，成為用西皮定弦唱二黃腔的格式。多用於生離死別、哭祭亡靈等極悲痛的情境。如《連營寨》中劉備唱：「點

點珠淚往下拋⋯⋯」

(10)南梆子：胡琴定6·3弦。唱腔結構與西皮原板，二六大致相同，因而能與西皮唱腔在一起使用。只有導板和原板兩種板頭。傳統戲中只有旦角和小生能唱，腔調委婉旖旎，宜表現含蓄跌宕、細膩柔美之情。如《霸王別姬》中虞姬唱：「看大王在帳中和衣睡穩⋯⋯」《望江亭》中譚記兒唱：「只說是楊衙內又來攪亂⋯⋯」

(11)娃娃調：京劇腔調的一種，小生、老生、老旦都有此唱腔。小生的是從老生西皮原板、慢板發展出來的慢三眼形式，唱腔曲調高昂華麗。如《轅門射戟》中呂布唱：「只為講和免爭強⋯⋯」《轅門斬子》中楊延昭唱：「楊延昭下位去迎接娘來⋯⋯」

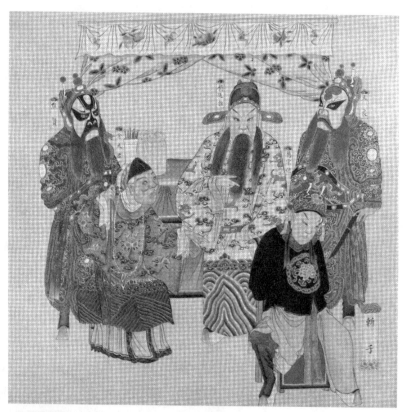

《轅門斬子》

3.高撥子

　　高撥子又名「撥子」，是京劇的一種腔調板式。秦腔傳到安徽桐城一帶，和某種用嗩吶伴奏的腔調相結合，經當地藝人再創造而成，與西皮、二黃並存，是徽調的重要腔調之一。

　　撥子在地方戲中，多用小嗩吶伴奏，聲調悲涼激越，常用於生離死別或百感交集的情節。而在京劇裏，撥子用大胡琴（撥子胡琴）伴奏。定弦1‧5。板頭有導板、碰板、回龍、原板、散板、搖板等。沒有慢板、快板和反調。

　　在京劇裏，撥子可以獨立使用或與西皮、二黃混合使用。各行角色都能演唱，適合表達激昂悲憤之情。唱句落音比較自由，格式上約束較少。如《徐策跑城》中，徐策唱：「忽聽家院報一信……」

4.吹腔

　　吹腔源於徽調，也叫樅陽腔、石牌調、安慶梆子、蘆花梆子。如《奇雙會》、《古城會》、《水淹七軍》等都使用吹腔。

　　除上述之外，在一些劇目中使用的腔調還有：

　　十三「咳」（嗨）：原為梆子曲調，一句唱腔裏包括 13 個「咳」字。《大登殿》中王寶釧、代戰公主合唱：「學一個鳳凰伴君眠……」

　　十三「一」：原漢調唱腔，在《捉放曹》或《文昭關》中的大段二黃三眼唱，開始句都是：「一輪明月……」在唱「一」字時，有13個迂迴婉轉的唱腔。

　　山歌小調：來自民間山歌，屬於雜腔小調，如《小放牛》。

　　山歌：出自崑曲《醉打山門》中賣酒人所唱小調，後在京劇裏凡賣酒、賣魚、樵夫等所唱皆是。

　　琴歌：源自崑曲《琴挑》，在京劇《群英會》中，周瑜宴請蔣幹席間舞劍時即唱琴歌。還有《霸王別姬》中項羽慷慨悲歌：「力拔山兮氣蓋世，時不利兮騅不逝，騅不逝兮可奈何，虞兮虞兮奈若

何！」虞姬舞劍畢自刎前亦唱悲歌：「漢兵已略地，四面楚歌聲，君王意氣盡，賤妾何聊生！」

南鑼（羅羅腔、南鑼北鼓、打棗杆）：邊念誦邊用大嗩吶、小鑼、小鼓吹打過門的形式，只念不唱，但尾聲一句隨嗩吶歌唱。用於花旦、丑角演的《打面缸》、《打槓子》一類玩笑劇。

娃娃（耍孩兒）腔：用海笛子伴奏，夾打鑼鼓，火爆、熱鬧，武戲中常用。如《三岔口》中，劉利華夫妻開店掛幌子的唱。也在比武、趟馬中作伴奏用。

柳枝腔：《小上墳》中所唱曲調。

銀紐絲：《探親家》中所唱曲調。

雲蘇調：《鋸大缸》中所唱曲調。

灘黃調：《蕩湖船》中所唱曲調。

花鼓調：《打花鼓》中所唱「鳳陽歌」、「鮮花調」等。

伴奏

京劇表演和歌唱時，離不開樂隊的伴奏。樂隊分別稱為「文場」和「武場」。文場指管弦樂，主要的樂器是京胡、二胡、月琴、笛子、嗩吶等。武場指打擊樂，主要樂器是板、鼓、大鑼、小鑼、鐃鈸、撞鐘等。京劇演出時，用板和單皮鼓來指揮，掌握著音樂和演唱的進行，緊密配合演員的動作，在演員歌唱和念白時，作節奏上的調節與襯托。板和單皮鼓由一人兼管，此樂師有個特殊的名稱叫「鼓佬」，可能因為有人曾把「單皮鼓」尊稱為「五音之祖」。伴奏的樂器還可以用來生動地模仿表現某些「音響效果」，如風聲、雷聲、馬嘶、鳥叫，以及反映時間的晨鐘、暮鼓、更鑼等。中國戲曲有三百多個劇種，唱腔與伴奏的音樂是一個劇種區別於另一個劇種的主要標誌。

念白

　　京劇的「念」，是帶有音樂性的說話，也叫「道白」。主要是兩種：一種是「韻白」，用「湖廣音」、「中州韻」說文縐縐的話，小生、老生、老旦、青衣、花臉都說韻白，表現莊重的神情；另一種叫「京白」，用多「兒音」的北京言來說，主要由花旦、彩旦、小丑、太監等使用，語調活潑流利，多表現幽默詼諧的內容和情感。如《鐵弓緣》這齣戲中，女兒同小生比武，挨了一記耳光，母親問女兒：「臉兒怎麼紅啦？」女兒回答：「我喝了點兒早酒。」母親又問：「怎麼半個臉兒紅啦？」女兒回說：「我喝了半杯。」念起來非常有趣。京白貼近生活用語，使人感到親切易懂，在劇中還可以起到緩和緊張氣氛的作用。說京白並不表示劇中角色是北京人。京劇中也有少量使用其他方言的角色，如《打瓜園》中的老英雄念白用山西話，《秋江》裏的老艄公念四川白等。

做──動作

　　京劇表演中的第三種形式是「做」。指各種舞蹈性很強的表演動作和身段、姿勢以及面部表情。由於都有相當嚴格的規定與模式，因此都是「程式化的動作」。表演走路，要有一定的步態，且角走路先使腳跟著地；官員走時則要抬腿、蹺腳邁「四方步」；特殊人物有特殊的步態，《四五花洞》裏的武大郎要走「矮子步」。演員坐椅子也有一定的姿勢：老生和花臉都只能坐椅子的前半部，實際是半站半坐；花旦和丑角坐時，可以用一條腿疊加在另一腿上，即所謂的「蹺二郎腿」，其他生、旦、淨一般則不允許。許多角色的戲衣袖口都有一塊白綢子，名叫「水袖」。抖動或舞動水袖表示人物的各種心態：快速向下一甩水袖，表示生氣拒絕；把水袖舉起蓋在頭上方，表示驚慌或悲愴；不停舞動雙水袖畫出圓圈軌跡或翻動，表示極度的激動焦

急。此外，文官出場多要整冠理髯（鬍子）；武將出場表演「起霸」，表示整理戎裝、準備行動的威武氣概；諸葛亮搖的羽扇和小生使用的摺扇都有各自的特色；周瑜把雙雉尾翎子彎下來咬在嘴裏同時全身抖動，表示氣與怒；呂布用一條翎子的末梢去拂貂蟬的臉面表示挑逗；梅蘭芳用三十多種手勢——蘭花指表示角色的各種心情。以上種種例子說明了京劇的程式化動作極為豐富精緻。

京劇中還有許多舞蹈也被包括在廣義的「做」裏面。例如《霸王別姬》中虞姬的「劍舞」，《貴妃醉酒》中楊玉環的「扇舞」，《天女散花》的「綢帶舞」等。梅蘭芳創演了許多京劇中的舞蹈，極為優美。近年來演出的京劇又展現了一些特技動作，如《盤絲洞》裏蜘蛛精在一剎那間的「變臉」，《李慧娘》和《嫁妹》中鬼魂的「噴火」，表現神鬼的特殊能力，使觀眾驚奇不已。

武打

「打」是京劇中第四種表演形式。指的是舞蹈性很強的武打格鬥。一類是不用兵器的徒手格鬥，拳打腳踢，翻騰撲跌。在國內和國際上都很有名的京劇《三岔口》，其中任堂惠與劉利華兩位英雄在燈火通明的舞台上表演「摸黑對打」極有特色，一連串驚險滑稽的動作不斷地引發出觀眾的緊張的懸念和輕鬆的笑聲。《打瓜園》是另一齣頗有特色的徒手對打戲。瓜園的主人陶洪是位身有殘疾的老英雄，他跛腿、駝背，一手呈雞爪收縮狀（伸不開），在格鬥中進行跳躍撲跌的同時，還保持著其殘疾的形象特點，不僅難度很大，而且其身段造型別具一格，表現出一種極為特殊的「美」——健康與疾病、完整與缺陷既矛盾又統一的意境。武打表演中另一類是使用刀槍劍戟等十八般兵器開打，大多數速度很快，與武場的鑼鼓節奏緊密配合，氣氛緊張。許多兩軍交鋒廝殺的場面都是如此，也有少數有趣的例外。如《虹霓關》中，女將東方夫人在陣前愛上了敵方小將王伯黨，在格鬥中表現愛慕與欣賞之情，武打速度緩慢，姿態優美，別具一格。許多

武戲有難度很高的雜技動作，主要是要弄兵器，演員之間武器的拋接叫「出手」，在格鬥中突然停止，擺出優美威武的姿勢和場面，叫「亮相」。以上介紹的「唱、念、做、打」是京劇表演的四種基本形式，也是演員的四種表演功夫，在梨園界裏稱之爲「四功」。除此以外，從另一個角度說，演員表演有五種技術方法，被稱爲「五法」。對五法有幾種不同的理解與說法，一種認爲五法包括「手、眼、身、法、步」。「手」指手勢，「眼」指眼神，「身」指身段，「步」指台步，「法」指以上幾種技術的規格和方法。另一種說法認爲五法中的「法」是「發」的訛傳，而「發」是指頭髮的甩動等表演方法。第三種意見認爲「法」應改爲「口」，指發聲的口法。一個好的京劇演員要熟練地掌握好「四功」和「五法」，必須從幼年即開始進行系統的基本功訓練。自幼練習的基本功又叫「幼功」。包括「唱、念、做、打、翻」（翻指翻筋斗），特別是「做、打、翻」必須從小開始訓練。其中「毯功」、「腿功」和「把子功」合稱爲「三大塊」：「毯功」指在毯子上練習的各種筋斗及身體各部位相繼著地的撲、跌、翻、滾、騰、越等動作的技巧；「腿功」是訓練腿部的速度、力度和柔韌度，主要是「耗腿」、「壓腿」、「搬（悠）腿」、「踢腿」；「把子功」是使用兵器武打的基本功。

生行

戲曲中不同角色的分類叫「行當」，主要是生、旦、淨、丑四大類。京劇行當中的「生」行指男性角色，分爲老生、小生和武生。老生演的是中年和老年人，因爲要掛戴假的鬍鬚，所以也叫「鬚生」。歷史上最早最有名的老生是程長庚，他被認爲是京劇的奠基人或創始人，其演唱特點是聲情並茂；另一位名老生是張二奎，演唱直率奔放；還有一位是余三勝，他的演唱風格曲調優美。這三位並稱「老生三傑」或京劇「三鼎甲」。還有「小三鼎甲」，他們是譚鑫培、汪桂芬和孫菊仙。三人中影響最大的是譚鑫培，藝名「小叫天」。他博採

衆家之長，創造了輕快流利、悠揚婉轉、略帶傷感的唱腔，人稱「譚派」，曾被廣泛流傳，有「無腔不學譚」之說。當時京劇舞台上所用字音多樣，有吳音、湖音、徽音與京音等，譚鑫培統一爲以湖廣音夾京音，讀中州韻，形成一種念法——「韻白」，沿用至今。譚鑫培多才多藝，號稱「文武崑亂不擋」，即文戲、武戲、崑劇、亂彈（京劇）都能演，都擋不住他。

京劇界曾有一種說法「南麒、北馬、關東唐」，指南方的周信芳（藝名麒麟童）、北方的馬連良和關東（東三省）的唐韻笙三人爲優秀的老生演員。京劇界還有個「四大鬚生」的稱號，其成員曾經有過三次變化：先是余叔岩、馬連良、言菊朋、高慶奎；後來高慶奎因嗓音衰退，離開舞台，以譚富英增補；再以後，余叔岩及言菊朋相繼去世，「四大鬚生」遂變成馬連良、譚富英、楊寶森、奚嘯伯。他們都有自己的唱腔流派，受到廣大觀眾的喜愛和推崇。

老生一般都以唱工爲主，也有一種「做工老生」，專以念白和表情見長，代表人物是周信芳。他飾演《四進士》裏的宋士傑最爲典型。另外有些唱做之外還注重兵器武打的老生，叫「文武老生」，如《定軍山》中的黃忠，《戰太平》裏的花雲。

小生，指青年角色，又細分爲：「巾生」（戴軟巾）、「雉尾生」（冠上插雉尾）、「窮生」（寒酸斯文）、「官生」（青年官員穿官服）。小生中有三大著名的流派，代表人物分別是姜妙香、俞振飛和葉盛蘭。

武生指會武藝的人物，分爲「長靠」與「短打」兩種。長靠通常使用較長的兵器，如槍、戟等，同時身穿「靠」（代表「鎧甲」的戲裝），多爲武將，如趙雲、馬超。最著名的武生演員是楊小樓，有「活趙雲」的稱號。短打一般使用短兵器，如刀、劍等，或徒手武打如武松，著名武生演員蓋叫天有「活武松」之稱。武生還有一特殊任務，即兼演「猴戲」——孫悟空的戲，著名演員李萬春號稱「美猴王」。武生還可以分出「武老生」，指年紀大的武生，如黃忠；武小生指年輕的武生，如《八大錘》裏的陸文龍；周瑜在大帳內是運籌帷

幄風流瀟灑的文小生，而在戰場上又是身穿戎裝、手持兵器的武小生，於是這種角色又被稱爲「文武小生」。當前中國優秀的生行演員很多，其中不少是「梅蘭芳金獎」的得主。

旦行

「旦」指女性角色，按年齡分爲「老旦」和「小旦」；按性格可分爲「青衣」和「花旦」；按武功可分爲「武旦」和「刀馬旦」。老旦指一般老年婦女，唱與念用眞嗓，近似老生，動作比生角帶有女性特點。如《釣金龜》中的老婦康氏、《楊家將》裏的佘太君。最著名的老旦演員有龔雲甫、李多奎等。表演滑稽風趣的老年婦女叫「丑婆子」，如《拾玉鐲》中的劉媒婆。年輕的女性丑角叫「彩旦」，如《鳳還巢》中的雪雁。「花旦」代表性格活潑、天眞或潑辣的青年女子。她們的服裝以穿襖褲爲主，表演上著重念京白與種種動作。典型的花旦如《西廂記》中的紅娘、《拾玉鐲》中的孫玉姣，後者是足不出戶、待字閨中的少女，因此這類角色又叫「閨門旦」。性格潑辣的花旦也叫「潑辣旦」，如《坐樓殺惜》中的閻惜姣。以唱功爲主的莊重的中青年女性角色叫「青衣」。唱用假嗓，念用韻白，多爲正面人物和悲劇性角色。《生死恨》中的韓玉娘、《六月雪》中的寶娥、《女起解》中的蘇三等，都是唱工極重的「青衣」。

「武旦」，顧名思義是指會武藝的女性角色。著重武打，在神話戲中還表演「打出手」——拋接武器，如《盤絲洞》中的蜘蛛精。「刀馬旦」多「紮靠」（穿表示鎧甲的戲衣），表演動作，既要英勇善戰，又要婀娜多姿，如《穆柯寨》的穆桂英、《抗金兵》中的梁紅玉等。

打破青衣與花旦表演的界限，兼有兩者特點並吸收了刀馬旦表演特點的一個新的行當「花衫」，是被王瑤卿和梅蘭芳創造出來的，便於表現更多的不同婦女的性格。例如，《貴妃醉酒》中的楊貴妃、《霸王別姬》中的虞姬、《鳳還巢》中的程雪娥等。京劇各行當的演

員及表演陣容，以旦行最爲興盛龐大。這有其歷史與社會心理方面的原因。清朝初年至道光年間，京劇的前身（無論是崑腔、京腔或秦腔）所演劇目皆以旦角爲主，如《小寡婦上墳》、《王大娘補缸》、《潘金蓮葡萄架》、《百花公主》等。到了四大徽班進京以後，各徽班主要的演員和表演，以老生居多，如「三慶班」的程長庚、「四喜班」的張二奎、「春台班」的余三勝、「和春班」的王洪貴等。上演的劇目也是以老生爲主的多，如《文昭關》、《讓成都》、《草船借箭》、《定軍山》等這類戲都是他們常演的和大家愛看的。到了同治與光緒年間，皮黃戲——京戲已經盛行，開始階段仍是老生占優勢，如前所說的譚鑫培被稱爲「伶界大王」，就是當時最有名的老生。但是進入20世紀以後，京劇的旦角演員同他們演的旦角戲，逐漸又占了優勢。

京劇戲班不僅是演出機構，也培養演員。從小進入戲班學戲叫「坐科」。早期都是男性演員，演旦角的叫「男旦」；後來有了女性演員演旦角，叫「坤旦」。她們是後起的「新軍」，影響很大。旦行演員中，影響最大的是「梅、尙、程、荀」四大名旦。1927年，北京《順天時報》發起「群眾投票選舉名旦角」。未規定名額，但規定被選旦角以「掛頭牌」又有個人的「小本戲」爲限。因而當時很有名的筱翠花、王幼卿等皆未能入選。選舉結果，前六名的名次爲：梅蘭芳、尙小雲、程硯秋、荀慧生、徐碧雲、朱琴心，所謂「六大名旦」。後來朱輟演舞台，成了「五大名旦」，最後徐也輟演，遂成「四大名旦」。四大名旦的老師王瑤卿把他們的表演特點概括爲四句話：「梅蘭芳的『相』（藝術形象好），程硯秋的唱（唱腔好），尙小雲的『棒』（武功好），荀慧生的『浪』（浪漫）。」梅蘭芳的《貴妃醉酒》、程硯秋的《荒山淚》、尙小雲的《昭君出塞》、荀慧生的《紅娘》，是他們各自影響最大的代表劇目。四人當中以梅蘭芳的成就最高、影響最大。當年外國人來中國北京，有四個要求：①參觀故宮；②遊覽長城；③逛頤和園；④看梅蘭芳的戲。梅蘭芳曾到日本、美國和蘇聯演出，受到熱烈歡迎，評價極高。1940年，北平《立

言報》根據群眾意見，請李世芳、張君秋、毛世來、宋德珠等四位後起之秀的男旦演員合作，在北平「新新大戲院」演出《白蛇傳》。四人分演自己擅長的一折：宋演《金山寺》、毛演《斷橋》、李演《產子·合缽》、張演《祭塔》，影響頗大，遂被公認為「四小名旦」。

李世芳因飛機失事去世後，部分報館推舉優秀尚派男旦楊榮環替補。在此之前，1930年天津《北洋畫報》選舉雪豔琴、新豔秋、章遏雲、胡碧蘭為「四大坤旦」。後來胡輟演，換成了杜麗雲。還有坤旦「四塊玉」之說。中華戲校的四位女演員侯玉蘭、白玉薇、李玉茹、李玉芝在校時已嶄露頭角，畢業後在正式演出實踐中，繼續努力走向成熟，得到觀眾認可，稱之為「四塊玉」，表示讚譽。

此外，還有一些未被歸類推選，但功力深厚、藝術成就較高的坤旦，挑大梁演出，滿台生輝，深受觀眾的喜愛和推崇。其中較著名的有：博採四大名旦之長，文武兼優，技巧全面，號稱「關神仙」的關肅霜；唱做優美嫵媚，自成一派，獨樹一幟的趙燕俠；得梅蘭芳眞傳，掌握了梅派藝術精髓，演唱韻味醇厚優美，做工端莊大方的言慧珠和杜近芳；繼承王（瑤卿）派藝術卓有成就的劉秀榮；繼承梅派藝術文武均有成就的楊秋玲、李炳淑等；在程派傳人中久負盛名的有李世濟。另外兼學梅、荀兩流派藝術的吳素秋、童芷苓等人也頗受群眾贊許，馳名中外。

近年來，又湧現了很多優秀的坤旦演員。1992年，舉行了首屆「梅蘭芳金獎大賽」，（旦行）參賽的都是坤旦，限定年齡不能超過55歲，因而許多超齡的著名演員未能參賽。最後評選出8位金獎得主，她們是：劉長瑜、李維康、楊淑蕊、劉琪、孫毓敏、薛亞萍、方小亞和王繼珠。

當今京劇界的旦行出現了新的情況：男旦不再培養，除了原有的名家之外，舞台上已經見不到其他男旦。旦行過去流派紛呈，今已大不如前，許多名家創立的流派已經見不到了。如于連泉（筱翠花）擅演風流美豔的花旦戲，獨樹一幟的「筱」派已行將失傳，現在舞台上除秦雪玲能演幾齣具有筱派特色的戲外，再無別人。如何能使各流派

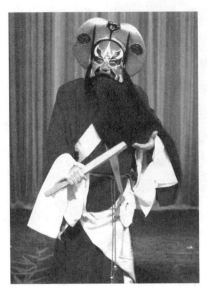

西門豹（袁世海飾）

再次出現「百花齊放」的局面，是振興京劇的一個重要任務。京劇界長期以來一直是旦行占優勢，有這樣一句口頭語：「要吃飯，一窩旦（蛋）。」意思是：戲班要生存，必須要依靠旦角。人類文明社會裏，「女性美」一直受到特殊的關注，京劇也不例外。

淨行

「淨」，也叫花臉。因為臉上塗抹大量顏色，是性格與相貌上有特點的男性角色。用寬音、鼻音和假音演唱，講究胸腔和顱腔的共鳴，一般都念韻白。偏重唱工的淨叫「正淨」，也叫「大花臉」或「銅錘」。《二進宮》中的「淨」──「徐彥昭」是典型的以唱為主的角色，因為他手抱御賜的可以「上打昏君、下打奸臣」的銅錘，所以把這一特點作為「唱工淨」的代名詞。歷史上最有名的淨角是金少山，其嗓音如洪鐘大呂。當今以裘盛戎影響最大，形成所謂「十淨九裘」局面。側重表演身段、功架與念白的淨叫「副淨」，也叫「架子花」或「二花臉」。例如《連環套》中的竇爾敦和《龍鳳呈祥‧蘆花蕩》中的張飛，當今最有名的演員是袁世海。淨的表演程式是最為誇張的，尤其是臉面的化裝，塗上各種顏色，畫上各種圖案、花紋。對於不同人物的臉有各種不同規定的圖案叫「臉譜」。

臉譜是中國戲曲演員在臉上的繪畫，用於舞台演出時的化裝造型藝術。臉譜的主要特點：①美與醜的矛盾統一；②與角色的性格關係密切；③其圖案是程式化的。臉譜對於不同的「行當」，情況很不一樣。「生行」和「旦行」的面部化裝比較簡單，都是略施脂粉，稱之為「俊扮」，也叫「素面」或「潔面」。而「淨行」與「丑行」的面

部繪畫比較複雜，特別是「淨」，都是重施油彩，圖案複雜。故而也被稱為「花臉」，戲曲中的臉譜，主要是指「淨」的面部繪畫。

初看淨的臉譜，會產生一種猙獰、恐怖和醜陋之感，孩子看了可能會嚇一跳。如果看多了，習慣了之後，會發現臉譜不僅色彩鮮豔，圖形對稱，線條流暢，而且造型生動，內容奇特，具有強烈的美感效應。所以說臉譜具有美與醜的統一效果和性質。臉譜的基調色常用來表示角色的性格，如紅表示忠義、白代表奸詐等。臉譜的圖案有相當嚴格的規定。什麼角色畫什麼樣的圖案已經規範化。例如楚霸王項羽的臉譜就相當固定，並為其專用，有個名稱叫「無雙臉」。戲曲的臉譜還有誇大、浪漫和荒誕的特點。例如眉毛就可以被畫成柳葉、雲紋、寶劍甚至飛蛾、臥蠶、蝙蝠、螳螂和火焰等不可思議的奇形怪狀，充滿了豐富的想像、象徵與喻示。

臉譜的作用是多種多樣的，除了表示人物的性格之外，還可以暗示角色的各種情況。例如：項羽的雙眼畫成「哭相」，暗示他的悲劇性結局；包公的皺眉暗示他的苦思和操心；孫悟空的猴形臉則表明他本是個猴子等。臉譜的另一個重要作用是「間離化」，即是拉開觀眾與戲的心理距離。因為臉上的圖畫使得觀眾辨不清演員的本來面目，並且與生活中的各種真實人物的相貌又很不一樣，演員像是帶著假面具。這樣就使得觀眾不容易「入戲」，避免產生「幻覺」，而是專心於審美和欣賞。當「大花臉」與「俊扮」的生旦同時出現時，兩者之間還可以形成鮮明的對比。更加突出了生、旦的俊美之相和淨、丑的怪誕之容。此外，臉譜的濃重、鮮明的油彩和多樣的圖案，再配上淨行「吼叫式」的粗獷的聲腔，就形成了強烈的藝術刺激，對觀眾起到興奮、宣洩和震動的作用。

臉譜的產生和形成有著悠久的歷史。簡單地說，臉譜起源於面具。臉譜是將圖形直接畫在臉上，而面具是把圖形畫在或鑄造在別的東西上面後再罩在臉上。在中國的古代，祭祀活動中有巫舞和儺舞，舞者常戴面具。在四川成都以北，古蜀遺址「三星堆」出土的文物中，有幾十個青銅面具，是距今4000年前古蜀王魚鳧舉行祭祀禮儀的

用品。北齊蘭陵王長恭，性情勇猛，武功高強，但相貌俊美，像個女子。他打仗時就戴上假面具，以助其威。唐代歌舞《蘭陵王入陣曲》裏，扮演蘭陵王的演員就要戴假面具。這可能就是後來戲曲中臉譜的起源。古代的面具上具有簡單的「觀念符號」和「情緒符號」，用來表達某些特定的觀念和情緒。到了戲裏，這些「符號」就直接畫在臉上，表達更為複雜豐富的觀念和感情。在唐代就算有「塗面」的記載，孟郊在《弦歌行》裏寫道：「驅儺擊鼓吹長笛，瘦鬼染面惟齒白」，即表明了用塗染臉面表現鬼神的形象。宋代徐夢莘《三朝北盟會編》的「清康中秩」卷六，記錄了宋徽宗的兩個佞臣王黼與蔡攸，以「粉墨作優戲」，口出市井淫言穢語，蠱惑獻媚皇上。宋代塗面分為「潔面」與「花面」兩類。花面也很簡單，畫個白鼻子、紅眼圈，目的是「務在滑稽」，因為宋金雜劇中，科諢占了很大比重。元代演劇盛行。在《大行散樂忠都秀在此作場》的大幅壁畫中，出現了元雜劇正面人物形象中粉紅色「整臉」的譜式，突破了過去副淨那種白底黑線的基本格式，帶有某種性格的色彩。

明代已是由崑劇演出傳奇劇目的天下，表演豐富，行當分工精細。淨分正淨（大面）、副淨（二面）和丑（三面）。淨、丑都畫臉譜，每個角色又都有一個專譜，其底色多是根據說唱文學中的描繪或演員自己的想像設計的。如關羽的底色是紅的，包公是黑的，其基本譜式主要是誇張眉眼部分。明代人留髮，臉譜畫在額以下。清代人們留辮子，頭剃到腦門以上。臉譜也畫到了頭的腦門以上，圖案的比例也發生了變化。與明代相比，臉譜有繁有簡，底色一樣。清代中葉，地方戲蓬勃興起，淨、丑的臉譜各地方差別很大，有明顯的地方特徵和濃郁的民間藝術氣息。各種地方戲約有三百多個劇種，大多在18世紀以後興起。地方戲的繁盛，使得劇目題材人物角色不斷增多，行當分工更細。淨行除了正淨、副淨外，又增加了武淨，色彩增加了藍、綠、黃、赭、灰、橙。生行和旦行一般為潔面，但有些人物也勾畫臉面。當人物處於某種特殊的規定情景之中，或是為了表現人物的某種特殊的心理狀態之時，採用表演中即時變化臉譜的辦法，如抹油、揉

黑、破臉、變臉等。地方戲能夠做到比較充分地發揮臉譜造型的誇張性，圖案的裝飾性，色彩的鮮明性。有力地刻畫角色最典型的基本特徵，能強烈地感染觀眾，表現出藝人們豐富的想像力和創造性。

京劇是綜合了許多劇種的特點而形成的，京劇的臉譜是在徽劇和漢劇臉譜的基礎上融會了崑劇、梆子劇等的臉譜而形成的。加工受到宮廷演出的規範，因而勾畫細膩、構圖精巧、色彩絢麗、形式完美，充分體現了傳統民間藝術誇張、想像和神似的美學特點。京劇藝術進入20世紀後迅速發展，許多名家注意角色的性格，追求人物的個性區別，結合自身的表演特長和筆法特色，不斷創造豐富了京劇的臉譜。

臉譜的譜色一般是：紅臉多喻赤膽忠心，如關羽；粉紅臉表示年老氣衰者，如袁紹；紫臉體現剛毅果斷，如廉頗；黑臉象徵鐵面無私或粗魯剛猛，如包拯、張飛；藍臉和綠臉代表驍猛強悍和暴躁蠻橫。前者如單雄信，後者如程咬金；而白色分為水白臉和油白臉，前者如陰險奸詐，善於心計的曹操，後者如剛愎自用的馬謖；黃臉多是剽悍陰鷙的人物，如宇文成都；金銀色臉多用於神怪和番邦將帥，如二郎神、金錢豹。在譜式上，按臉譜構圖形式分為整臉、碎臉、三塊瓦、花三塊瓦、十字門臉、歪臉、丑臉和象形臉。

臉譜不是絕對固定的，由於上演的劇目、角色的年齡、演員的臉型不同而略有差別。除此以外，演員畫臉譜演出時，還有一個原則，即同時在場的諸角色，其臉譜特別是基調色彩不能「犯重」，如《長阪坡》中曹營八將同時上場，除張遼不勾臉外，其餘七將須一人一色，不能相同。這樣做的目的是用不同的顏色搭配以求美觀，同時要讓遠距離的觀眾不致混淆角色。淨行的臉譜最為豐富、複雜。楚霸王的京劇臉譜被稱為「無雙臉」，為霸王專用。相傳霸王是美男子，但是因為他殺人無數、性情兇暴，畫成花臉；又因為他是個悲劇人物，雙眼處畫兩大塊向下斜吊的黑影，明顯的是副「哭像」。項羽的臉譜底色是「大白」，這種色調表示奸詐、殘忍。在人們的印象裏，項羽是血性男子漢，尤其是在《霸王別姬》中，充分顯示出項羽與虞姬的深厚感情，令人難忘，但其面部只黑白兩色，並無紅色。這種情況表

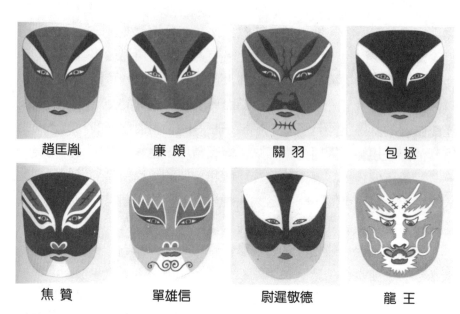

| 趙匡胤 | 廉頗 | 關羽 | 包拯 |
| 焦贊 | 單雄信 | 尉遲敬德 | 龍王 |

梅氏綴玉軒藏明代臉譜（摹本）

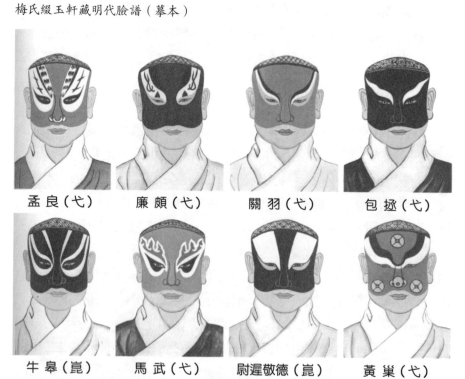

| 孟良（弋） | 廉頗（弋） | 關羽（弋） | 包拯（弋） |
| 牛皋（崑） | 馬武（弋） | 尉遲敬德（崑） | 黃巢（弋） |

梅氏綴玉軒藏清初崑、弋臉譜（摹本）

明臉譜中還有許多問題值
得研究探討。

丑行

「丑」指相貌醜陋的
人物，一般在鼻子處勾畫
一塊白，所以叫「小花
臉」。或用黑、白、紅三
色勾畫局部臉譜，因而也
叫「三花臉」。丑主要分
為「武丑」、「文丑」與
「一般丑」三種。武丑是
會武藝的丑角，又叫「開
口跳」，這是因為要擅長
念白和跳躍之故，例如
《三岔口》裏的劉利華，
水滸戲裏的時遷、阮小二
等。武丑也可兼演猴戲。
文丑是不會武藝的丑角，

周企何飾《迎賢店》中店婆

劉斌昆飾《四進
士》中劉二混

常常是滑稽可笑的人物，如《群英會》裏的蔣幹。頭戴「方巾」的又
叫「方巾丑」。文丑中當官的一類叫「官丑」或「袍帶丑」。如《審
頭刺湯》裏的湯勤、《徐九經升官記》中的徐九經。穿短布衣的勞動
者，如《秋江》裏船夫、《問樵鬧府》裏的樵夫、《小放牛》裏的牧
童等，都屬於「茶衣丑」，可能因為最初是出現在某齣戲中的茶坊角
色。年老詼諧的人物為「老丑」，如《女起解》裏的崇公道。旦行中
「丑婆子」指年齡較老的女性丑角，也有人叫「彩旦」。還有一種說
法認為彩旦指年齡較輕的、扮相特別誇張的女性丑角，如《能仁寺》
中的「賽西施」。

行頭

　　京劇的戲裝又叫「行頭」。傳統京劇不管是哪個朝代的人物，基本上都是明朝的裝扮，並且不受劇情中季節和地區的限制。戲裝主要隨角色的身分、職業與性別而定。例如：①帝王將相等貴族穿「蟒」。男蟒是長到腳面的袍子，上面繡龍的圖形；女蟒較短，袍長不過膝，上面繡龍或鳳。②「官衣」為一般文官服裝，前胸和後背各繡有一動物形狀的方塊圖案。③「靠」又叫「甲」，是武將的戎裝，背頸部插有四面三角形小旗叫「靠旗」。④非正統的武將頭冠上常插兩根「雉尾」，叫「翎子」，如周瑜、呂布或番邦將領；正統的將領則不能插戴，如劉備手下的「五虎上將」（關、張、趙、馬、黃）無一插戴雉尾。⑤「褶子」為戲衣裏一般平民的便服，分「大襟」與「對襟」兩類。⑥「富貴衣」為黑色褶子上綴有許多雜色的「補丁」，為目前窮困，但以後富貴的角色所穿。⑦「水袖」是戲衣的袖口處縫上一塊白綢子，是明代服裝中「套袖」的誇大，甩起來像水的波紋，在緊張、討厭、悲傷、高興時可用多種形式舞動水袖來表示。⑧劇中人物所戴的冠帽統稱「盔頭」，其中「九龍冠」為天子所用，貴族婦女戴「鳳冠」，武將戴「夫子盔」、「帥盔」或「紫金盔」等，官員戴「紗帽」、「相貂」、「相巾」等，平民百姓戴「草帽圈」、「鴨尾巾」、「漁婆罩」等，秀才、書生戴「文生巾」，會武的小生戴「武生巾」。⑨戲裝中的鞋，男性角色穿「靴子」，靴底很厚，女性穿「彩鞋」，鞋面繡花，平底。

砌末

　　京劇中的道具叫「砌末」。在戲曲舞台上所用的道具要盡量避免用真的實物。有的要誇張、放大，例如酒杯、印盒；有的要縮小，如城牆、車、轎等；有的完全不像，只是一個象徵性的代表物，如用一

根鞭子代表馬或驢，用旗子結合不同的表演動作表示車和風、火、雲、水等；桌、椅還可以代表山和床；刀、槍、劍、戟等兵器一般都是用木、竹、藤等製成，重量較輕，便於舞動。總之，京劇的道具都是爲了適應演員的表演動作，爲不受時間與空間限制的虛擬環境提供條件，以符合「舞台經濟原則」。當然對於京劇來說，並非一切都要符合經濟原則，如舞台上人物的穿戴，許多戲裝都是綾羅綢緞並用金線繡花製成的；絕大多數旦角的頭飾滿布珠翠。可以說是「經濟的道具，昂貴的裝飾」。

京劇的劇目與流派

　　京劇劇目非常豐富，已知有五千多個劇本。其中許多規模很大，成為「系列戲」，內容多為歷史故事。影響最大的有：①「三國戲」，表演三國時代諸多鬥智鬥勇、忠義英武的故事，如《群英會》等。②「楊家將戲」，表演楊家將英勇殺敵、前仆後繼的壯烈事蹟，如《楊門女將》、《四郎探母》、《轅門斬子》等。③「水滸戲」，表現了封建社會裏官逼民反的悲劇，並歌頌了英雄人物的正義行為，如《野豬林》、《烏龍院》、《打漁殺家》等。④弘揚愛國愛民精神的「岳家軍戲」，如《岳母刺字》、《潞安州》等。⑤歌頌為百姓伸冤、為民請命的「清官戲」，如《秦香蓮》、《鍘包勉》、《赤桑鎮》等。⑥深受廣大人民喜愛的表演正義戰勝邪惡的「神話戲」，如取材於《西遊記》的《盤絲洞》、《無底洞》、《十八羅漢鬥悟空》等，以及取材於《白蛇傳》的《金山寺》、《盜庫》、《斷橋》、《祭塔》等。⑦取材於文學名著《紅樓夢》編演的「紅樓戲」，如《黛玉葬花》、《紅樓二尤》等。

　　除上述名家薈萃、流派紛呈的系列戲之外，還有很多深受群眾喜愛、久演不衰的戲，如：在燈火通明的舞台上，表演摸黑格鬥，使人驚奇不已的《三岔口》；表演女性優美舞姿的《天女散花》；表現「宮怨」、歌舞並重的《太真外傳》、《貴妃醉酒》；表演最高統治者與平民少女之間的愛情喜劇《遊龍戲鳳》；帶有荒誕意味的哲理戲《莊周戲妻——大劈棺》；曾經風靡一時，由當年四大名旦同台合演的《四五花洞》，使精英聚會，供觀眾大飽眼福。

按表演形式分類

1.唱工戲

　　在眾多的京劇劇目中，以唱工為主的戲，從數量上說是最多的。在唱工戲中，又以老生為主的最多。《借東風》可以說是諸葛亮一人在「七星壇」上進行「獨唱」的「馬派」名戲。由二黃導板、回龍、原板等組成的唱段膾炙人口，在戲迷中廣為傳唱。《空城計》是諸葛亮在「城樓」上獨唱的「譚派」名戲。用西皮慢板和二六唱的兩段也是精品。《小宴》是呂布在王允家宴上獨唱的小生唱工戲。陪他飲宴的貂蟬及王允都靜聽他演唱，自誇其赫赫戰功。且行中的唱工戲多為青衣演唱。因為青衣是端莊穩重的婦女，不能有很多活潑的動作，只能以唱為表演的主要方式。梅蘭芳唱的《生死恨》、程硯秋唱的《鎖麟囊》和《荒山淚》、張君秋唱的《望江亭》都是且行表演的最有影響的唱工戲。裘盛戎唱的《姚期》與《探陰山》是淨行唱工戲的重要代表。丑行中沒有唱工戲，當代名丑朱世慧表演的《徐九經升官記》中有大段的唱，是對傳統丑行表演的一個突破。其中一段專門唱「官」的很有特色。

　　以一個行當一個角色為主進行只歌不舞的「獨唱」的唱工戲，在京劇的發展過程中逐漸減少。因為比較單調，容易令人厭倦，但是戲迷、票友卻喜歡聽或模仿。

　　唱工戲中以兩個角色對唱，特別是生、旦對唱的最多。《四郎探母》中的《坐宮》一場，是老生楊延輝與花衫鐵鏡公主以「西皮流水」的快節奏「討論」關於楊四郎去探望母親的問題。《武家坡》、《桑園會》（也叫《秋胡戲妻》）和《汾河灣》都是演夫妻分別多年重逢見面時，由於已經互相不認識，所以用對唱的形式說清楚確是丈夫回家來了。也都是老生與青衣對唱的唱工戲。

　　由三個角色進行「輪唱」的唱工戲之中以《二進宮》最有名：由

一個青衣李豔妃，一個懷抱著可以上打昏君下打奸臣的銅錘的花臉徐彥昭和一個老生楊波三人以輪唱的形式研究宮廷中的大事。

不論是幾個人唱的典型的唱工戲，都是站著或坐著唱，沒什麼身段表演，因此可以通過留聲機、答錄機進行欣賞；當然也可以用唱片或錄音帶保存下來為後人欣賞和學習了。同時由於沒有「舞」——「做」或「打」的表演，非專業的愛好者（票友）演起來也比較容易，所以大量的業餘京劇愛好者們多喜演唱也只能演唱「唱工戲」。這是唱工戲雖然缺乏「視覺刺激」仍然廣為流傳的客觀原因之一。許多唱段還被一些名家精雕細刻，在行腔、吐字、韻味、氣口，以及節奏、旋律、音色等方面都有許多創造及改進，因而同一個唱段或同一類型的唱段，在不同的名演員口中可以唱出不同的風格和味道。唱腔的不同「風味」是形成京劇中各個不同流派的最重要的標誌。

《花子拾金》表演一個乞丐拾到一塊黃金後，非常高興，唱了很多京劇片斷；《紡棉花》演一個婦女紡棉花時，用演唱京劇和流行歌曲來解悶；《盜魂鈴》演豬八戒和妖精輪流模仿各種行當、流派的唱腔。這是一些專為表現演員模仿唱腔本領的特殊唱工戲。還有一齣《戲迷傳》也是此類戲。

2.念工戲

單純地念，不唱不舞的戲很少。比較有名的一齣是《連升店》。住店參加科舉考試的秀才與庸俗勢利的店主之間的長篇對話，由小生和小丑來表演。還有些規模比較大的戲中有些場次的表演只念不唱，如《四進士》中的主人公、小吏宋士傑和貪官顧讀在公堂上的兩次唇槍舌劍，就是老生與花臉共同表演的念工戲。《法門寺》中的丑角賈桂念宋巧姣告狀的狀紙時，是一大段「貫口白」，越念越快。《打漁殺家》中的丑角教師爺，也有一大段類似的念白，用來顯示演員的「口技」。《法門寺》裏還有大太監劉瑾與賈桂之間逗嘴皮子的對話，用的是流暢頓挫的京白，充分地顯示出九千歲劉瑾的傲慢，權大勢大的氣派，別有一種味道。

　　演員之中對念白最爲重視，下功夫最多，成就最高的要數周信芳了。他認爲演戲主要演戲的情節內容和人物的思想感情，念白要比唱腔表達得更清楚有力。他還認爲在這方面京劇要向話劇學習或借鑒。許多不同行當的京劇演員甚至電影演員如趙丹等也都曾經向周信芳的念白藝術學習與借鑒過，獲益匪淺。

3.做工戲

　　具有做工表演的戲，大多與唱念結合進行。這部分在後面的「綜合戲」中介紹，這裏只講單純的以做工表演爲主的戲。最有代表性和最有名的做工戲是《拾玉鐲》。女主人公孫玉姣，以閨門旦的身段，獨自一人不唱不念地表演了大量的生活動作：開門、關門、放雞、數雞、餵雞、趕雞、穿針引線、縫紉，以及發現玉鐲要拾又不敢拾等許多身段、手勢、眼神及面部表情，看起來非常豐富生動，帶有生活氣息。這段戲無唱無白，可以說是一段默劇表演。她抬起小生傅朋送給她的玉鐲時的情景，被躲在一旁的媒婆看得一清二楚，事後當劉媒婆問她時，她矢口否認有此事。於是劉媒婆以丑角（丑婆子）的身段與風格，把她拾玉鐲的過程重新誇張而又幽默滑稽地演了一遍。同時口中還不停地解釋與說明孫玉姣當時各種動作的心理活動，把孫玉姣的做工表演更加突出地豐富化和喜劇化了。

　　有些戲裏穿插表演了許多精彩的程式化動作，如舞水袖、甩髯口（鬍鬚）、甩頭髮、搖動烏紗帽翅和頭冠上的翎子。還有些特技動作，如口中噴火、快速的變臉等。這些動作一般不單獨表演，演的時間不長，只是夾在戲中短暫的呈現一下，在戲中占的比重不大。

　　再一類是過去有過的「蹺工戲」。旦角腳下踩蹺，是表現女性「三寸金蓮」小腳風姿的特技表演。最有名的表演者是筱翠花，不過這類表演在舞台上已基本消失。其實有些旦角演員身材過矮，踩蹺正可以彌補其身材的不足。京劇演員秦雪玲踩蹺表演的《拾玉鐲》中之孫玉姣，效果很好。纏足小腳是過去傷殘女性的陋習，自然應該淘汰。但是作爲一項藝術表演是可以適當保留的，因爲和芭蕾舞中的

「足尖舞」有異曲同工之妙。

4.武打戲

以武打翻跟斗等程式動作表演武功的戲很多。最典型的要數《雁蕩山》了，戲中無唱無念，全部都是戰鬥。《三岔口》是一齣摸黑武打戲，《武松打店》表演武松與孫二娘的對打，《擋馬》演楊八姐與焦光普的對打。前者是武生對武旦，後者是刀馬旦對武丑的武打戲。

《打瓜園》是齣特殊的武打戲。主人公是個身有殘疾——跛足、駝背、左手雞爪狀的老英雄陶洪。他的瓜園被一黑臉大漢鄭子明闖入，從而引起了一場戰鬥。這黑漢吃了瓜不給錢還蠻橫不講理，並且打了瓜園主人的女兒陶三春、丫環和徒弟。最後，老英雄在戰鬥中身手不凡，武藝高超，同時在跌打翻撲中仍然表現出他的殘疾特點。他以武丑行當的形象終於打敗了武淨行當的黑漢。表演對打的間歇中有不多的對話。《挑滑車》表演岳飛的部將高寵單人獨馬力挑許多輛金兵從山坡上衝下來的「滑車」。高寵有很多武功技巧動作，表現出這個驚心動魄的壯觀場面。《昭君出塞》中有大段表演王昭君騎烈馬時的驚險動作和馬童的各種「跟斗」，雖然不「打」，但都是武功的表演。尚小雲擅演此戲。《八大錘》中，突出地表演了主人公陸文龍的武藝。《大破天門陣》不僅集中地表現了女英雄穆桂英的武藝——「刀馬旦」的武功，還有許多兩軍廝殺的場面。許多「猴戲」如《鬧天宮》、《鬧龍宮》、《十八羅漢鬥悟空》等戲中，孫悟空的表演既有高難度的武功技巧，還夾有詼諧滑稽的動作，是特殊類型的武戲。

新編京劇《盤絲洞》裏，有很多武打場面，除了孫悟空和他用毫毛變的一群小悟空的武功之外，還有盤絲洞內許多妖怪的武打。特別是蜘蛛精以刀馬旦的長靠武功及高難度的武旦「打出手」表演非常精彩，並且在最後的兩場戲中，眾多的「對陣交鋒」式的群打占了很大的比重。當今京劇的發展中，武打戲的功底水平越來越高，在各種專業比賽中，武打的難度大大超過以往表演。武打戲要求演員要有紮實深厚的「幼功」，從小練起，循序漸進，無法速成。這也是票友中極

少演武戲的客觀原因。

5.舞蹈戲或有舞蹈表演片斷的戲

京劇中有許多戲插入了大段的舞蹈，在戲中的比重很大，主要是旦角表演。如《霸王別姬》中有一大段虞姬的「劍舞」，先是邊唱邊舞，接下來不唱了，完全是在音樂《夜深沉》曲牌伴奏下的舞劍表演，成為全劇中的一個高潮與中心。《天女散花》中也是以舞蹈——長綢舞為主的戲。上述兩戲都是梅派的代表劇目。

《紅娘》中有一段「棋盤舞」。紅娘舞動棋盤掩蓋引導著張生進了花園與鶯鶯小姐見面。荀派男旦宋長榮在表演「棋盤舞」時，身段靈活優美，水袖飛舞的幅度很大，相當精彩。每當演到此處總是博得滿堂喝彩聲。

《太真外傳》裏的舞蹈「翠盤舞」與「霓裳舞」以及《西施》中的「羽舞」、《黛玉葬花》中的「花鐮舞」也都是梅蘭芳創演的「舞工戲」。梅蘭芳演的電影《遊園驚夢》，其中眾花神有規模很大的專門的舞蹈場面。

新編京劇《盤絲洞》中還出現了西域地區少數民族的舞蹈和現代交誼舞——「華爾滋」的片斷，也可算是豐富舞蹈戲的一種嘗試。《擊鼓罵曹》一劇中，有一大段是禰衡敲擊大堂鼓，用以「辱罵」曹操的表演，也算是一種特殊的音樂功夫戲片斷吧。

京劇中大量的戲還是以綜合性的表演為主，即在劇中唱念做打都有，或者至少唱、做的比重都很大，因而不能說是某種「工」的戲。例如《貴妃醉酒》裏，不僅歌舞並重，而且是「歌舞合一」的，就不能說這是一齣唱工戲，或是做工戲。因此，上文中所述的偏重某「工」表演的戲，只是眾多京劇戲中的一部分，當然也是很具特色的一部分。

按行當分類

　　戲劇是由許多人物來演的。京劇把衆多人物分爲生、旦、淨、丑四大類，這就是京劇的「行當」。有不少的戲，側重某個「行當」的表演，就叫該「行當」戲。

1.生行戲

　　(1)老生戲：以唱爲主。如《捉放曹》，主要演的角色是老生陳宮。他本是中牟縣令，因反對董卓專權，在捉住想刺殺董卓未遂而逃走的曹操後，又放了他，並棄職與曹操一同逃走。中途曹操因疑心誤殺了款待他們的呂伯奢（曹父好友）全家，引起了陳宮的後悔與滿腹思緒。他主要唱段有兩段，先是「行路」中唱〔西皮慢板〕：「聽他言嚇得我心驚膽怕……」後接唱〔二六〕，「休道我言語多必有奸詐……」最後以〔搖板〕結尾。這個唱段表現陳宮見曹操濫殺無辜，不聽勸阻，最後曹操竟道出：「俺曹操一生一世寧負天下人不叫天下人來負我」，陳宮感到十分驚心和痛心。在「宿店」中，當曹操入睡之後，他又唱了一大段，先是〔二黃慢板〕：「一輪明月照窗下……」轉〔二黃原板〕，「聽譙樓打罷了二更鼓下……」最後是〔二黃散板〕，「執寶劍將賊的頭割下，險些兒把事又做差」。結果他沒有殺曹操，只是留詩一首：「鼓打四更月正朧，心猿意馬歸舊蹤，錯殺呂家人數口，方知曹操是奸雄。」最後棄曹而去。主要表現他不該棄官隨曹操出走的後悔心情。此戲經譚鑫培、余叔岩等名家演出後，成爲名劇，以上兩個唱段也被廣爲傳唱。《搜孤救孤》，演程嬰及公孫杵臼共同救趙氏孤兒的故事。後經過整理，劇名叫《趙氏孤兒》。主要唱段是程嬰求妻捨去自己的兒子以救趙氏的孤兒。戲中有程嬰「娘子不必太烈性」的大段唱段。再如《文昭關》中主角伍員是老

生。此戲說的是伍員逃離楚國，到吳國借兵以報楚平王殺父之仇，在路途中於昭關受阻，一夜之間鬚髮都變白了。戲中有一大段「歎五更」的唱段「一輪明月照窗前」，採用的板式是〔二黃慢板〕或〔原板〕，聽起來非常過癮。在老生戲中還包括「文武老生」戲，如《定軍山》，演老將黃忠用「拖刀計」斬了曹軍大將夏侯淵的故事。主要唱段是〔西皮流水〕，「這一封書信來得巧……」

(2)小生戲：以演周瑜和呂布的戲最有名。《群英會》、《黃鶴樓》、《三氣周瑜》都是以文武小生周瑜這個人物為主的小生戲，《轅門射戟》、《小宴》、《白門樓》中的主人公都是武小生呂布。

(3)武生戲：如《長阪坡》、《三岔口》，以及「猴戲」等。《長阪坡》一戲，當年以名武生楊小樓表演得最為精彩。再有就是蓋叫天表演的「武松戲」——如《武松打店》、《獅子樓》、《快活林》等，也久負盛名。

(4)紅生戲：主要是「關公戲」，如《千里走單騎》、《古城會》等等。此外《千里送京娘》也是紅生戲。此戲說的是趙匡胤在做皇帝前搭救了京娘，並護送她回家的感人故事。關羽和趙匡胤兩人的臉譜都是紅色整臉。也有將這兩位歸為「紅淨」之說。

2.旦行戲

(1)青衣戲：如《女起解》、《竇娥冤》、《望江亭》等，主要以唱為主。《竇娥冤》演竇娥遭陷害，最後被處決時，六月天降大雪，暗示她的冤枉，因而獲得重審平冤。所以此戲又叫《六月雪》。主要唱段是竇娥在被綁赴刑場時唱的〔反二黃慢板〕「沒來由遭刑憲受此大難」。《望江亭》演寡婦譚記兒再嫁前後的曲折故事。其中一段〔南梆子〕：「只說是楊衙內又來攪亂……」膾炙人口。該劇曾被拍成電影。

(2)花旦戲：如《紅娘》、《賣水》等。《紅娘》取材於《西廂記》演丫環紅娘熱心助人，幫助張生與崔鶯鶯戰勝封建婚姻勢力的代表（老夫人）的故事。紅娘這一典型人物現在已成為家喻戶曉、助人結為美好姻緣的象徵。紅娘在「棋盤舞」中唱的〔西皮流水〕：「叫張生你躲在棋盤之下」及鶯鶯與張生相會後唱的〔反四平調〕：「小姐呀，小姐你多風采」，是非常優美動聽的唱段。《賣水》演丫環梅英約賣水者李彥貴到花園與小姐相見的故事。梅英在花園中唱一段「表花名」：「行行走，走行行，信步兒來在鳳凰亭……」也是很好聽的。《鐵弓緣》中女主人公陳秀英和《穆柯寨》中的穆桂英都是活潑的青年女性，雖然她們會武藝，也算是花旦，上述的這兩齣戲也是花旦戲。花旦戲較寬，還可細分。如《拾玉鐲》屬於花旦戲中的閨門旦戲；《烏龍院》中的閻惜姣、《刺虎》中的費貞娥、《刺嬸》中的鄔氏，都與「刺殺」有關，故可屬於花旦戲中的「刺殺旦戲」；《春香鬧學》、《小放牛》又可稱為「小旦戲」。

(3)花衫戲：兼有青衣和花旦雙重特點，並且還要有刀馬旦功底的行當叫「花衫」，由王瑤卿和梅蘭芳所創。大量的花衫戲是梅派代表劇目。如《貴妃醉酒》、《太真外傳》、《嫦娥奔月》、《天女散花》、《洛神》、《西施》、《霸王別姬》等。戲中的女主人公在表演上都有一共同的特點，即載歌載舞，唱工與做工都占相當大的比例。由於有許多舞蹈動作及複雜的身段，如「臥魚」、「下腰」、「醉步」等，所以伴奏音樂用了很多曲牌。在《貴妃醉酒》一劇中就演奏了二黃小開門、二黃萬年歡、二黃回回曲、反二黃萬年歡、二黃傍妝台、反二黃小開門、反二黃柳搖金、二黃柳搖金、二黃鷓鴣天、反二黃八岔和鬥蛐蛐等眾多曲牌，給觀眾以極大的視覺與聽覺的享受。

(4)武旦戲和刀馬旦戲：武旦中能騎馬、使用長兵刃的也可算作

「刀馬旦」。主要劇目有：《楊排風》、《泗州城》、《擋馬》、《扈家莊》、《戰金山》等。武旦演員不一定紮大靠（表示盔甲的戲衣），但要表演「打出手」，過去還要「踩蹺」。武旦戲中神話題材較多。《扈家莊》取材於《水滸傳》，演女英雄一丈青扈三娘與梁山英雄對抗的故事。扈三娘作爲刀馬旦，與武旦有區別：她不一定演武旦的特技「打出手」，但在開打時疾風驟雨，銳不可當，有時還要載歌載舞唱大段曲牌。如扈三娘就要舞唱一套〔醉花陰〕，《戰金山》中的女主角梁紅玉要唱一套〔粉蝶兒〕。

(5)老旦戲：表演以唱爲主。最有名的《釣金龜》，主要唱段是老婦人康氏唱的〔二黃原板〕「叫張義我的兒啊」是傳誦很廣的唱段。此外，《遇皇后》、《打龍袍》、《太君辭朝》、《徐母罵曹》、《岳母刺字》等也都是較有名的老旦戲。

3.淨行戲

(1)正淨戲：正淨戲也就是以大花臉爲主的戲。在《探皇陵》中，徐彥昭有大段演唱，因爲他懷抱銅錘，所以正淨戲也有人以徐彥昭爲代表叫銅錘花臉戲。在京戲中大量的正淨戲是以包公爲主的，如《鍘包勉》、《鍘美案》、《赤桑鎮》、《探陰山》等。

(2)副淨戲：副淨以工架表演爲主。演唱時多帶「炸音」和「沙音」。劇目如《盜御馬》、《蘆花蕩》、《雙李逵》、《橫槊賦詩》等。

(3)油花臉戲：油花臉也叫「毛淨」，動作繁多，身段複雜，重舞蹈。還要會表演噴火等技巧。主要是兩類戲：一類是以捉鬼的鍾馗爲主角的戲，如《鍾馗嫁妹》等；另一類是「判官戲」，如《火判》等即以判官爲主角。

4.丑行戲

丑角在京戲中占有很重的位置，在許多戲的表演中起著重要的作用。丑角的插科打諢對於調節劇情中的氣氛和借機針砭時弊，更是其他行當難以勝任的。不過以丑行為主角的戲不很多，比較有名的是《群英會》中的《蔣幹盜書》一場。《秋江》演茶衣丑老船工幫助道姑陳妙常追趕她的情人潘必正的故事。老船工在幫助她的同時，與她開了些詼諧有趣的玩笑，還表演許多生動的行船虛擬身段。《三岔口》中是兩人的「對兒戲」，不過武丑劉利華的戲似乎更多些。《擋馬》中也是武丑焦光普的戲更多些。《三盜九龍杯》中主角是武丑楊香武。武丑時遷的《盜甲》及《偷雞》也很有名。《拾玉鐲》裏的丑婆子劉媒婆，以及《打漁殺家》裏的武丑教師爺雖都不算戲中的主角，但在一定的場面中，暫時以他們的表演為主，也會大放異彩。

京劇中有很大一部分劇目是眾多行當共同表演的。特別是一些大戲，例如《龍鳳呈祥》、《群英會》、《四郎探母》、《法門寺》、《得意緣》、《楊門女將》、《大保國・探皇陵・二進宮》等戲都難說是某個行當的戲。至於像現代戲《奇襲白虎團》、《紅燈記》、《沙家浜》、《智取威虎山》、《紅色娘子軍》等就更是如此了。

按其他方面分類

1.按故事發生的時間分類

(1)古裝戲：如梅蘭芳創演的《嫦娥奔月》和《天女散花》等戲，主要的特點是其戲裝不按明朝的模式，而是取材於古代仕女圖畫中的髮型、服飾來裝扮的。近年來新編古代戲《洪荒大裂變》演大禹治水的故事，劇中人穿的是原始人的僅能遮蔽身體（遮羞）的布片。

(2)時裝戲：指民國初年梅蘭芳、荀慧生等人演的同時代人的

戲，穿著當時的衣飾，如《一縷麻》、《鄧霞姑》等。

(3)傳統戲：是數量最多的戲，不論戲中故事發生在任何時代，戲裝一律按明朝的裝束。

(4)現代戲：指當代編演的現代故事的戲，如《沙家浜》、《智取威虎山》、《紅燈記》等。除服裝與現代人們的穿著一樣之外，一個突出的特點是音樂伴奏突破了傳統的「文武場」，加進了西洋樂器，加強了戲曲音樂的表現力和效果，豐富了戲曲音樂的形式，唱腔還是以〔西皮〕、〔二黃〕為主，念白是普通話與京白。許多程式化的動作如抖袖、整冠、理髯、走四方步等已見不到。武打中的「出手」等雜技性動作也少見。虛擬動作也基本以實際動作取代。

2.按戲中的主要感情成分分類

(1)悲劇：如《生死恨》、《霸王別姬》、《洛神》等。主人公遭遇悲慘，結局也是悲慘的：觀眾看了之後產生的是同情、憐憫和遺憾。

(2)喜劇：大量地表現為正義戰勝邪惡的內容，如「猴戲」，神通廣大而又頑皮驕傲的孫悟空，再加上滑稽憨傻、好吃貪色的豬八戒，他們戰勝各種妖魔鬼怪，喜劇色彩濃厚。喜劇的特點是要把主人公的缺點當眾暴露，豬八戒的形象和行為中的缺點，始終是引人發笑的喜劇角色。中國戲曲中喜劇的另一特點是完滿理想的結局，好人得到善報，惡人得到懲罰。若以結局好壞這個標準來看，幾乎多數的傳統戲曲都是「喜劇」，因為大多有一個令人滿意的結局！

(3)悲喜劇：如果仔細分析一下可以發現，大量的戲曲是悲劇加上一個大團圓的結尾，成為一種「悲喜劇」。如《太真外傳》演楊貴妃被殺後，其靈魂又與李隆基相會；《白蛇傳》的白素貞和《寶蓮燈》中的聖母仙女最後得救，母子團圓。還有一類是悲劇中夾有喜劇的情節，如《女起解》中蘇三一路上傾訴自

己的悲慘遭遇，旁邊有一丑行扮的解差，詼諧幽默地勸解，最後兩人還鬧了個小小的矛盾和笑話。《四郎探母》「回令」一折中，楊四郎返回番邦要被誅殺時，兩個丑角扮演的國舅插科打諢，教給公主裝瘋、撒嬌，最後救了楊延輝。本來《探母》一戲表現的是戰爭帶給家庭和親情的巨大傷害和痛苦，而「回令」這折使整個演出沖淡了這一主題，戲在帶有喜劇的氣氛中結束。

(4)傳統戲曲中再有一類喜劇是所謂的「玩笑」戲或「挑逗」戲：如《遊龍戲鳳》演風流天子正德皇帝微服出遊，在梅龍鎮上與酒家美女李鳳姐玩笑、挑逗，最後成了「好事」。

3.按國際文化交流分類

(1)以外國故事編演的戲曲：如《阪本龍馬》和《夕鶴》，都是日本故事，戲裝是日本服裝（如和服），唱皮黃腔和崑曲，說漢語。

(2)《龍王》是特殊的中外「兩下鍋」的戲：其中一部分演員是日本角色，按日本歌舞伎演，一部分演員是中國的角色，按京劇演。此外還有些地方戲演莎士比亞的《第十二夜》、《羅密歐與茱麗葉》等。

(3)用外語演中國戲：如用日語道白演《三岔口》，用英語演《鳳還巢》等。

4.荒誕戲和帶有荒誕和鬧劇色彩的戲

如《花子拾金》、《盜魂鈴》、《五花洞》等。《五花洞》演潘金蓮和武大郎搬家，在路上遇見「五花洞」中的幾個妖精開玩笑搗亂，他們變化成幾個武大和幾個潘金蓮，使之真假難分，最後打官司到公堂，捉弄包公。如果戲中共出現四對武大和潘金蓮，戲名就叫《四五花洞》；如果是三對叫《六五花洞》；八對叫《八五花洞》。當年四大名旦合演《四五花洞》，轟動效應很大。

　　本講中的分類是從各個角度來談的，在演出實踐中，習慣用行當和表演形式來劃分。

京劇流派

　　從字面上講，京劇的流派就是指在京劇表演中流行的「派別」。既要「流行」，就要有相當數量的演員來演，還要有相當多的愛好者欣賞。既然是「派」，就要有獨特的表演風格或個性。習慣上各以創始人的姓來命名。

1.程（長庚）派

　　程長庚（1811~1880），安徽潛山人，工老生。長庚自幼坐科徽班，出科後隨父入京，搭三慶班。以後三慶班老輩凋謝，程長庚遂繼為主演並領班主。他是冶徽漢兩調及崑腔於一爐、文武兼精的演員，是京劇形成的奠基人之一。

　　程長庚的嗓音高、寬、亮，演唱在高亢之中，別具沉雄之致，神完氣足，聲情交融，所以極其感人。他的唱白，吸取了崑曲的咬字發音，故字眼清楚，富抑揚吞吐之妙。他的表演全從人物出發，所飾角色多為古賢豪士，如堅忍剛直的伍子胥、忠勇愛國的岳飛、憨厚正直的魯肅等。京劇關羽的形象也始於程長庚，他在《戰長沙》、《臨江會》等劇中扮演的關羽，身段精煉，唱念講究，氣勢磅礴，很精彩。程長庚治理三慶班，寬嚴結合，紀律嚴明，待人寬厚，公正無私。受到同行的崇敬愛戴，尊稱他為「大老闆」，曾被選為精忠廟的會首。程長庚戲路寬廣，能戲很多，除老生戲外，花臉、小生諸行當，也能串演。他很重戲德，雖然已是班主和造詣很高的主演，但卻經常飾演配角。他對青年人也盡心教導，大力提攜，人稱「老生新三傑」、「新三鼎甲」的譚鑫培、孫菊仙、汪桂芬都曾得其教益。在主持三慶班的同時，他晚年還辦有三慶科班，花臉錢金福、青衣陳德霖都是三慶科班的學生。其孫程繼先，工小生頗有成就。

2.譚鑫培

　　譚鑫培（1847~1917），湖北江夏（今武昌）人，工老生，曾演武生。

　　譚派是京劇有史以來傳人最多，流布最廣，影響最大的老生流派。以技藝全面、精當，注重刻畫人物性格為主要特色。譚鑫培對於前人藝術的繼承，做到了不拘一格，兼收並蓄，並結合自身的條件擇善而從。無論是否名家、大家，只要有某一個方面的長處，他就加以吸收和借鑒，化為自己所有，因而形成了遠遠超過前人的表演體系。譚鑫培在博採眾長的同時，進行了突破性的創新，他一反「老三派」的質樸雄渾，黃鍾大呂，而大膽地融入青衣、花臉的唱腔和曲藝中的京牌子曲等唱法，創立了圓潤柔美、巧俏多變的新風格。並且，由於他所借鑒、吸收的新的成分都經過充分的融會貫通，完全納入京劇腔藝術規律之中，因而渾然一體，毫無生硬支離的感覺。

　　譚派的劇目極多，老生戲除王帽戲不常演外，舉凡安工戲、衰派戲、靠把戲、紅生戲、箭衣戲以至武生戲，無所不能。一般舞台常見的傳統老生劇目大多為譚派傑作。他的傳人早期有劉春喜、李鑫甫、張毓庭、賈洪林、貴俊卿等人。子小培、婿王又宸宗譚氏中期的唱法為多，只有余叔岩、言菊朋等對譚氏晚年的唱法較全面的繼承。此外，由學譚起家，個人進行了創造發展而形成新流派者，除余叔岩之外，有馬連良、言菊朋，高慶奎也受譚派很深的影響。譚鑫培之孫譚富英是余叔岩弟子，以譚派嗓音唱余腔而自然有譚氏神韻。

　　譚派的藝術還影響到京劇武生行中的楊小樓，旦行中的梅蘭芳、程硯秋等派，對曲藝中的京韻大鼓的發展也有很大的作用。

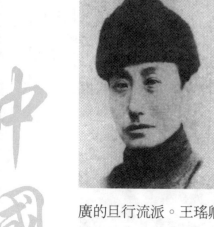

3.王（瑤卿）派

　　王瑤卿（1881~1954），祖籍江蘇靖江，生於北京，戲曲教育家、京劇花衫行當的創始人。他集前輩旦行藝術之大成，進行革新創造，開闊了旦行演員的新道路，促進了旦角與生角並駕齊驅的發展，成爲京劇歷史上的重要人物。一生從藝、授藝60年，世稱「王派」，是清末以來傳人最多、流布最廣的旦行流派。王瑤卿的總體藝術風格是強調演人物，無論唱、念、做、打，均力求突出劇中人物的性格、感情，注意揭示人物的內心，因此所演人物豐滿、真實，而且絕無雷同。在傳播京劇藝術方面，王瑤卿有極大貢獻，他主張轉益多師，博採眾長，能因材施教，一生曾爲眾多的京劇演員（包括四大名旦）設計唱腔與表演，發揮各類演員不同素質、風格的特長，做到因人設腔、因戲設腔。王的門徒很多，四大名旦之外，程玉青、趙桐珊（芙蓉草）等均有各自不同的發展。王派藝術流傳的特點是，雖然門人遍及全國，甚至再傳、三傳，卻並不以具體的唱、念、做、打的模仿、相似爲標誌，而是在演員自身的條件和基礎之上分別體現其影響，從表面上看則無跡可尋。繼承王瑤卿藝術最全面的是趙桐珊。

4.余（叔岩）派

　　余叔岩（1890~1943），湖北羅田縣人，工老生。他在全面繼承譚派藝術的基礎上，以豐富的演唱技巧進行了較大的發展與創造，成爲「新譚派」的代表人物，世稱「余派」。醇厚的韻味和典雅的風格是余派藝術的主要特色。余叔岩對譚鑫培的唱腔加以選擇和調整，化譚的渾厚爲清剛，寓儒雅

於蒼勁。對於所扮演的人物有很好的表現能力，尤其長於演唱蒼涼悲壯的劇目。他對於大、小腔的尾音都多做上揚的處理，聲清越而空靈，所用的閃、垛均很自然，使他的唱增添了抑揚頓挫。余叔岩的念白，五音四聲準確得當，注意語氣的節奏；善用虛詞，傳神而有個性，於端莊大方中顯出灑脫優美。不論在唱和念上都講究發聲。精研音律，這是余派特有的技巧。弟子有楊寶忠、吳彥衡、王少樓、譚富英、陳少霖、李少春、孟小冬。除吳彥衡改演武生外，其餘都藝業工穩，各具有不同的特色。

5.麒（周信芳）派

周信芳（1895~1975），浙江慈溪人，工老生。相關內容見「麒派及周信芳研究」一講。

6.馬（連良）派

馬連良（1901~1966），北京人，回族，工老生。馬連良原宗譚，早年曾受蕭長華、蔡榮桂的教導。倒倉後，學習賈洪林的低、柔、巧、俏的唱法和唱腔。在做、念、打等方面刻苦鍛鍊，嗓音恢復後，又吸收劉鴻升、高慶奎的唱法，同時積極觀摩余叔岩的演唱藝術，豐富自己的表演能力，在提取各家神韻的基礎上，使一腔一字、一招一式都顯示出自己鮮明的特色，形成了「馬派」風格。馬連良的嗓音甜美，善用鼻腔共鳴，晚年又向蒼勁醇厚方面發展。念白也是馬派表演體系的重要方面，馬連良充分做到了傳神、俏美和富於生活氣息。抑揚合度，頓挫分明，沒有矯揉造作的痕跡。大段念白鏗鏘有力，自然流暢，富音韻美；對白生動有如閒話家常。馬連良的做工能於灑脫中寓端莊，飄逸中含沉靜，毫不誇張而具有自然滲透的效果，投足舉手、一動一靜都能恰到好處。他對出場的亮相、台步、身段動作以至下場身法步法，甚至穿

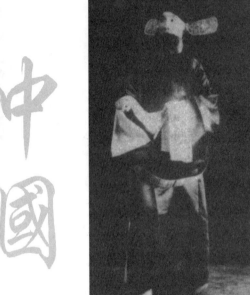

言菊朋在《群英會》中飾魯肅

著服裝、各種道具都有精確講究。他對配角的選擇也很嚴格，特別強調一台戲的整體美。馬派弟子很多，較著名的有言少朋（言菊朋之子）、周嘯天等。

7.言菊朋

言菊朋（1890~1942），北京人，蒙古族，工老生。1930年代，已是中年的言菊朋根據多年學譚（鑫培）的心得，結合自己的嗓音條件，以譚派唱腔為本，創制新腔自成一派，後人稱為「言派」。言派區別於其他老生流派的主要標誌在於唱腔的多變和字音的講求。言派唱腔除以譚派唱腔為本之外，還吸收曲藝中京韻大鼓及單弦的唱法。唱腔細緻、傳情，講求節奏與頓挫，多跌宕，富獨創性和表現力。善於用唱腔塑造人物，既細緻深刻地傳達了人物的感情，又表現出多種風格。言派強調「字正」，嚴格區分四聲，因而在唱工中常運用高低懸殊、音差很大的音階來行腔吐字，呈現大幅度的起落與頓挫。同時，言派還注意念、做、身段、表情及武功的綜合運用。言派劇目寬泛，除上演大量譚派戲之外，還發掘、保存和加工整理了一批傳統劇目。常演劇目有《罵殿》、《打金枝》等。言派傳人不多，僅張少樓、言少朋（言菊朋之子）、言興朋、李家載及畢英奇數人。

8.楊（寶森）派

楊寶森（1909~1958），安徽合肥人，工老生。其主要成就在於具有鮮明特色的唱腔與演唱風格。楊寶森由譚（鑫培）腔入，自余（叔岩）腔出，充分揚長避短地進行藝術創造。楊寶森的唱腔、唱

法，以韻味取勝，他的嗓子寬厚、低沉，音色不夠明快，音域不廣，不宜於大起大落、激昂高亢的唱腔，他避開余派的立音、腦後音唱法，代之以自己的擻音和顫音。利用較低部位如喉、胸的共鳴使發聲深沉渾厚，行腔與吐字力求穩重蒼勁，不浮不飄。楊派唱腔簡潔大方，少大幅度的起伏跌宕，於細微處體現豐富的旋律，細膩而不瑣碎。他的唱腔舒展平和，至晚年雖嗓音甚或臨場失潤，仍能以圓熟的行腔來彌補，而不顯枯澀生硬。他的代表作《空城計》中的大段唱工，以古樸恬淡的韻味給人醇美的印象，於心平氣和中蘊含深厚的感染力。另一名作《文昭關》則在譚、余的神韻中化入汪（桂芬）派唱法，成爲楊派唱法再創造的典型，蒼涼慷慨，十分吻合劇中人物的處境和心情。楊派劇目很多，《失空斬》、《問樵鬧府·打棍出箱》、《捉放曹》、《擊鼓罵曹》等。楊寶森門人有程正泰、梁慶雲、朱雲鵬等。

9.楊（小樓）派

　　楊小樓（1878~1938），原籍安徽懷寧，生於北京，工武生。楊小樓嗓音高亢寬亮，雖不以大段唱工見長，但無論〔散板〕、〔搖板〕、〔流水板〕及曲牌、引子，歌來均富特色。他的唱腔吸收張二奎的唱法，不使巧腔，而逢高必起，多順字滑腔的唱法，鏗鏘爽朗，他很講究音韻之美，所以演唱的韻味很濃。楊小樓的念白，尖團分明，感情眞摯飽滿；處處吻合劇情與人物的特定性格，側重於英武脆爽；善於以似斷實續的黏連念法加強舞台氣氛。楊小樓有堅實的幼工，並有八卦拳等武術功底，雖身材高大卻極其敏捷輕靈，上下場亮相

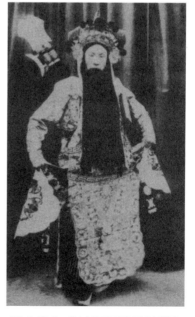

楊小樓在《甘寧百騎劫魏營》中飾甘寧

優美大方。他善於用動與靜、快與慢、含與露等等的對比、反襯來加強表演，如對眼神的運用就是如此，無須明顯做戲時微睞二目，處於收斂狀態，待到用時猛然張目則精光四射，格外有懾人力量。他還善於吸收各個行當的長處豐富表演，如採用小生的三笑方式便笑聲上揚；化用淨行的功架及用嗓技巧等。傳統楊派名劇依外形劃分有長靠戲《長阪坡》、《冀州城》等；短打戲和箭衣戲有《連環套》、《駱馬湖》等；勾臉戲有《鐵籠山》、《豔陽樓》等；猴戲有《安天會》、《水簾洞》等。還有崑曲《夜奔》、《麒麟閣》等。楊派武生著名的有周里安、沈華軒等。

10.蓋（叫天）派

蓋叫天（1888~1970），原名張英傑，河北高陽人，工武生。相關內容見「蓋叫天的表演理論與實踐」一節。

11.姜（妙香）派

姜妙香（1890~1972），原籍河北獻縣，生於北京，工小生。姜妙香7歲開始學旦角，後來拜馮蕙林、陸杏林為師，改學小生。他主要演唱工戲，他的演唱甜潤清脆，流暢挺拔。他精心設計了許多優美唱腔。由於早年他學過旦行，有青衣的基礎，他吸收了青衣的傳統唱腔、唱法和運腔技巧，並加以充分地小生化，創造出富於感情的新腔廣為流傳。例如，《四郎探母》中，他演楊宗保，在《巡營》一場「扯四門」的西皮唱段中，經他把〔娃娃調〕運用到〔西皮慢板〕裏，使得這段唱腔新穎別致，富於感情，成為流傳至今的名唱段。姜妙香排行第六，當時人稱「姜妙香六爺」，還有個外號，叫「姜六刻」。因為他早年唱青衣，在《玉堂春》的《會審》中，下了很大的功夫，豐富了蘇三的表演，把這齣戲延長到了「六刻鐘」才演完，人們為了紀念和讚揚他的這一貢獻，就送一個「姜六刻」的外號。他的演唱，氣力充沛，氣口運用得很巧妙，對於偷氣、送氣、掌握呼吸和演唱情感韻味的關係都很擅長。他的念白，講究聲韻、吐字和語氣的

平易傳情。他的武工也很好，紮靠戲開打俐落，招數清楚，身手穩健。他能演的戲很多：袍帶小生、扇子生、窮生和翎子生的戲都演得十分精彩。有人總結姜妙香的表演藝術，認為還有一大特點，就是精心地琢磨劇中人物的心理活動以及所處的地位與環境，運用唱、念、做等表演手段給以恰當合理的表現。姜妙香晚年在中國戲校毫無保留地授課傳藝，有弟子五十多人，比較著名的有閻慶林、江世玉等。

12.俞（振飛）派

　　俞振飛（1902~1993），江蘇松江人，戲曲教育家。俞振飛工小生，兼演京、崑，自幼受到家庭的薰陶。1931年，他在暨南大學當講師，由於程硯秋的邀請，辭去講師工作到北京演出，並拜在著名小生演員程繼先門下學京劇小生。1934年正式下海成為「秋聲社」的專業小生演員。他與程硯秋合作的時間最長，在程硯秋新編的劇目中，他塑造了許多生動的藝術形象。他演《紅拂傳》裏的李靖、《梅妃》裏的唐玄宗、《春閨夢》裏王恢等角色，都有新的創造。俞振飛精通詩詞書畫，笛子吹得也很好。他對京劇小生的唱法、念白、咬字、用氣、運嗓，都有獨到的功夫，形成儒雅、透逸、富於書卷氣的表演風格。他主要演文小生，多是書生，表現出的劇中人物自然是應該有「書卷氣」的古代知識分子。由於京崑藝術都是程式化的表演，演員本身的生活經歷和文化水平對演出的影響在一般情況下並不太大。但是從俞振飛的表演風格可以看出，演員自身的文化與藝術素養水平對即使是程式化的表演還是有作用的。

13.葉（盛蘭）派

　　葉盛蘭（1914~1978），原籍安徽太湖，生於北京，工小生。葉盛蘭出身梨園世家，父親葉春善是富連成科班創始人。葉盛蘭初學旦行，後來改學小生。先向蕭連芳學文小生，向茹富蘭學武小生，後又

葉盛蘭在《柳蔭記》中飾梁山伯

拜名小生程繼仙為師繼續深造。程繼仙老師總結了小生藝術有八字秘訣：「心與神會、五子登科。」他說「五子」指「嗓子、翎子、扇子、褶子、把子」這五個方面的技巧要掌握好，只有精通了這「五子」的基本功，才能演好不同類型的小生、刻畫出活生生的人物來。這就必須掌握人物的神，而人物的神又需要通過內心的渠道才能傳神，因而要以心為師、神為將，要心指揮神，表演起來就能夠用「翎子表態、扇子傳情、褶子談心、把子說話」。葉盛蘭充分地領會了這些道理並在表演中成功地體現了出來。他演同一個呂布，在《鳳儀亭》中和《戰濮陽》中是不同的，一個是「情場」上的呂布，一個是「戰場」上的呂布，兩者的心理活動是不同的，從性格上說，呂布既風流又勇猛，在不同的場合表現也各有側重，因而在表演時，使用「翎子」、「箭靠」、「厚底」，也有不同。

1945年8月，葉盛蘭演出了翁偶虹編寫的全部《周瑜》，他通過精湛的唱、念、做，把周瑜的風流儒雅、雄姿英武表演得十分成功，使他獲得了「活周瑜」的美稱。此後，他又演出了他師兄王連平編寫的全部《羅成》，一演而紅。至此，形成了一個新的小生流派——葉派。葉盛蘭在他的後期，把田漢寫的《西廂記》裏的張生演得很成功，字斟句酌地創造新腔，心領神會地研究做、表，把「西廂待月」的張生演得既蘊藉含蓄又熱情風流。在他所排演的扇子生戲裏，《西廂記》是他最後也是最絕的一齣。葉盛蘭的弟子有馬榮利、李元瑞、張嵐方、張春孝等。

14.梅（蘭芳）派

　　梅蘭芳（1894~1961），原籍江蘇泰州，長期寓居北京，工旦。相關內容參見「梅派及梅蘭芳研究」一講。

15.尚（小雲）派

　　尚小雲（1900~1976），河北南宮人，工旦。尚小雲在繼承傳統的基礎上，努力革新，以剛健婀娜爲特有風格，是四大名旦中突出陽剛挺勁的青衣唱法的旦行派流。尚小雲的唱、念、做、打都不尚纖巧，而具陽剛之美。他的嗓音寬厚，高、中、低音運用自如。他善用顫音，氣息深沉持久，並能連續使用高腔、硬腔，絕無衰竭之象，聽來甜暢痛快。唱法繼承孫怡雲而有發展，行腔往往寓峭險於深厚，旋律力度強，頓挫分明。念白爽朗而有感情。京白的剛、勁、辣尤爲出色，得力於王瑤卿的指教，《兒女英雄傳》、《巴駱和》均爲代表作。晚年飾演《四郎探母》中的蕭太后，老辣剛狠，更顯威嚴。做工、身段、步伐幅度大，節奏快而準確果斷。尚小雲戲路板寬，以刻畫巾幗英雄的颯爽威嚴最見長。尚派傳統劇目有《乾坤福壽鏡》、《玉堂春》、《三娘敎子》、《御碑亭》、《雷峰塔》等。新編尚派獨有劇目很多，如《楚漢爭》（即《霸王別姬》前身）、《蘭蕙奇冤》（即《十五貫》）、《卓文君》、《紅綃》、《五龍祚》（即《白兔記》）等。尚派弟子很多，但限於條件，完全宗「尚」者較少，除其次子尚長麟外，有孫榮蕙、楊榮環（兼學梅派）、張君秋（後在尚、梅兩派的基礎上，自成一派）、童葆苓（兼學荀派）。

16.程（硯秋）派

　　程硯秋（1904~1958），生於北京，工青衣。滿族。相關內容參見「程派及程硯秋研究」一講。

17.荀（慧生）派

荀慧生（1900~1968），河北東光縣人，工花旦、閨門旦。相關內容見「荀派及荀慧生研究」一講。

18.筱（翠花）派

筱翠花（1900~1967），原名于連泉，原籍山東登州，工花旦。他自幼在科班時，兼習京劇、崑曲和梆子。曾學青衣、花旦及刀馬旦。唱、念、做、打都好，蹺工尤其出色，中年嗓啞，不能以唱工爲主。念白卻十分有功力，聲音雖不高，但能傳遠，吐字清晰，富有力度。京白更好，兼有甜、柔、辣、脆等特點。表演傳神，演少女如《打櫻桃》、《小放牛》能突出其甜美；飾演淫蕩兇惡婦人，如《坐樓殺惜》的閻惜嬌，又能極其潑辣。筱翠花的台步更是一絕，上蹺後的快步、趨步、跪步和圓場輕盈迅捷，如《活捉三郎》中描摹鬼魂的步法，飄忽轉騰，配以行雲流水的身段，給人足不沾塵御風而行的感覺。《陰陽河》中，肩挑垂穗的八棱水桶，踩蹺走「花梆子」步，越走越快。而水桶中的蠟光不晃，下垂的絲穗不動，顯示了高度的技巧。筱翠花擅演劇目很多。偏於玩笑的有《荷珠配》、《打扛子》、《一匹布》等；載歌載舞的有《小上墳》、《小放牛》、《梵王宮》、《貴妃醉酒》等；以武打爲主的有《巴駱和》、《演火棍》等；表演兇殺、鬼魂的有《坐樓殺惜》、《活捉三郎》、《戰宛城》等；崑曲戲有《昭君出塞》、《琴挑》等。得筱翠花親傳的有仲盛珍、劉盛蓮等。

19.張（君秋）派

張君秋（1920~1997），祖籍江蘇丹徒，工青衣。張君秋嗓音條件極好，甜、脆、潤、圓，音域寬廣，高低自如，功底深厚。他的唱腔，早中期剛健清新，晚期更爲華麗舒展，尤其注意用唱腔刻畫人物，表達感情。不同人物的唱腔仍有

個性特色，如：同爲皇族成員，遭遇不同，《狀元媒》中的柴郡主端莊活潑，絕不同於《趙氏孤兒》中的莊姬公主之莊嚴凝重；在同一劇中則根據人物心情、地位的變化，做出不同的設計，如《望江亭》中的譚記兒，前部淒婉而後部流暢。板式方面較前人有較大的突破。如對〔二六板〕、〔南梆子〕等傳統板式的重新組合。唱法上，晚年減少了高音區的行腔，在中音區增加了跌宕、險峭的旋律，節奏也趨向自由和自如。念白繼承了王（瑤卿）派的剛、脆、爽，並發展了梅派的甜、柔，傳情動聽。張派特有的劇目多出現於1960年代前後，如《憐香伴》、《望江亭》、《西廂記》、《秋瑾》等均富有個人特色。另有一批具張派風格的傳統劇目，如《秦香蓮》、《趙氏孤兒》、《龍鳳呈祥》、《玉堂春》、《蘇武牧羊》等。張派藝術自1970年代後期風靡一時，多爲中青年演員所刻意模仿，門徒很多。

20.李（多奎）派

李多奎（1898~1974），北京人，工老旦。李多奎師承羅福山，私淑龔雲甫，並得龔雲甫琴師陸五（彥廷）的輔佐，於1930年代享名，成爲唱工老旦代表人物。他的嗓音洪亮寬厚，音質飽滿明淨，高低音都好，氣力充沛並且善於運用。李多奎在學習龔雲甫唱腔的基礎上，充分發揮了咬字眞切、噴口有力的優點，加強了唱腔的力量，高腔唱得蒼勁挺拔，低腔更能委婉沉著。大段唱工紮實穩健，行腔舒展大方，尤其〔垛板〕，節奏愈快，氣息愈見勻停，而且字字有腔，展示了演唱技巧的高超，具有醇美甜暢的特殊韻味。代表劇目有《斷太后》、《打龍袍》、《釣金龜》等。1930年代以來，與馬連良、裘盛戎等合作新排演了《海瑞罷官》、《赤桑鎮》，演唱均有新意。收徒很多，私淑者更眾。較有成績者爲李盛泉、李

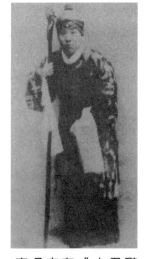

李多奎在《太君辭朝》中飾佘太君

金泉、王玉敏等。

21.金（少山）派

金少山（1889~1948），北京人，滿族。工銅錘花臉，兼演架子花臉。

金少山是金派的完善者。他有絕好的天賦條件，嗓音較其父金秀山更加洪亮，不僅聲若洪鐘，音量大、音域寬，而且音色醇厚飽滿。每一放歌，有巨流出峽、飛瀑懸崖的氣概。少山唱法得其父親傳，又直接繼承了何桂山的雄渾壯闊。他充分利用自己的嗓音特長，不只是很大程度地發揮了何、金兩派的精華，還進一步使之更加豐富、完美。金少山的念白功力深厚，吐字圓渾有味。韻白端莊威猛，京白甜且脆，在「風攪雪」，京白與韻白混用時，轉換銜接非常自然。有的劇目如《打嚴嵩》，兼用變嗓技巧，尤其出色。金少山戲路極寬，代表劇目有《探陰山》、《鍘美案》等。此外，淨行飾演《霸王別姬》中的項羽，也始自金少山。金派花臉因嗓音條件要求高，能全面繼承其藝業的傳人不多，弟子有趙炳嘯、吳松岩等。

22.裘（盛戎）派

裘盛戎（1915~1971），北京人，工花臉。淨行演員裘盛戎以其父裘桂仙的唱腔、唱法為本，吸收了金（少山）派的演唱技巧及郝（壽臣）、侯（喜瑞）等派的表演藝術，形成了銅錘和架子花融為一

體的風格，被稱為「裘派」。裘派是1950年代以來最有影響的淨行流派。其藝術精華在於既有韻味無窮的唱腔，又能以高度表演技巧去刻畫人物的性格。裘盛戎自幼從父習藝，打下了堅實的基礎。青年時期與金少山同台演出，頗受金的影響，於是結合自己嗓音不夠寬大洪亮、鼻音重的具體條件，擷取金派唱法中軟硬鼻音兼用的特點，創出了比其父更為圓熟含蓄

的唱法。裘派唱腔大大地豐富了淨行銅錘與架子花的表現力。他的念白最大特點是「口甜」，常常有笑的味道。晚期趨於蒼勁，更顯得醇厚沉穩，尤其韻白很好。他所演的包拯、魏絳、姚期、寶爾敦、單雄信等都具有鮮明的個性。由於他在唱腔和表演方面的成就，1950年代以後，取代了金派三十年一統天下的狀況而雄踞淨行之首。裘派劇目豐富，有《大保國‧探皇陵‧二進宮》、《連環套》、《盜御馬》、《刺王僚》、《鍘美案》等。弟子有方榮翔等。

23.蕭（長華）派

　　蕭長華（1878~1967），祖籍江西新建，戲曲教育家。蕭長華表演藝術體系的建立，不同於一般流派。他並不以其具體的唱、念、做的模式傳世，而其表演藝術自然地成為20世紀以來丑行演員的範本，並且影響到生、旦、淨等諸行當。蕭長華表演中刻畫人物入骨而不露骨，細膩而不瑣碎，於詼諧中寓莊重，風趣中顯深沉，無貧、俗、花哨之弊。正面人物突出其風趣可愛，反面人物則著重揭示其卑污的內心，忠奸善惡無不傳神妙肖。丑行演員用唱工表現人物的不多，唱工好則更為難得。蕭長華卻有一條高、寬、圓、亮的嗓子。他常用一種飄搖無定的唱法，在高音區以悶音、細音行腔，又善用虛音和顫音，形成了特殊的風格。唱腔以孫（菊仙）派為主體，兼取張二奎、汪桂芬的唱腔特色，通常在正唱中運用收、放、開、合、寬、細、曲、直、巧、拙等較強的反差對比和悠、甩、上沖、下紮等技巧，加以大量的襯字、虛字，形成「生腔丑唱」的特

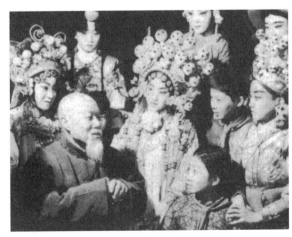

1960年蕭長華與學生們在一起

點，不僅符合劇情，而且氣韻流動，聲調鏗鏘。蕭長華念白的特點是
講求字韻，節奏多變，語氣靈活，句讀分明。他一生不以個人名義收
徒，但因多年在富連成社執教，丑行演員以及富連成的生、旦、淨等
行當演員無不得其教益，學生弟子數以千計。

第 四 講
京劇的特性與代表戲

　　京劇有許多特性，主要是：歷史性與封建性，政治性與人民性，倫理性與情感性，文學性與科學性，並有相應的代表劇目表現出來。

歷史性與歷史戲

　　京劇本身產生於封建社會。傳統京劇多演歷史故事，從遠古時代的后羿射日，嫦娥奔月，直到清朝的江湖俠義。各朝各代的歷史故事幾乎都有。從表演形式到人物形象，都帶有封建社會的生活習慣、禮儀規範和等級制度的各種模式和「烙印」。例如當官的戲裝是身穿袍服，腰圍玉帶，走四方步，搖頭晃腦，烏紗帽翅上下顫動，十足的「官僚」派頭。

　　從戲的內容所涉及的歷史時間來看，重要的、影響很大的劇目主要來自歷代的文史作品。表演商代歷史的劇目大多來自《封神演義》；表演周朝春秋、戰國歷史故事的劇目，如《代子都》、《摘纓會》、《趙氏孤兒》、《文昭關》、《西施》、《將相和》等，很多取材於《東周列國志》；表演秦漢時代的劇目多取材於敘述楚漢相爭的歷史故事和名著《三國演義》，如《蕭何月下追韓信》、《霸王別姬》、《群英會》、《空城計》、《龍鳳呈祥》等；表現隋唐時代的劇目多來自瓦崗寨英雄們幫助唐王李世民滅隋的故事，常演戲有《賣馬》、《賈家樓》、《虹霓關》、《雁蕩山》等。其後各朝代的戲也大多如此。

　　上述的帶有明顯歷史內容或背景的劇目有一大特點，即戲的內容

都是發生在歷史有重大變動的時候，如改朝換代時的混戰、農民起義、異族入侵，以及國難當頭的時刻等。從戲的角度看，內容最豐富的是我國歷史上的兩個時代：第一個是漢末的三國時代；第二個是多災多難的宋朝。代表劇目是「三國戲」、「楊家將戲」和「岳飛戲」。此時多爲動亂時期，人民群衆災難深重，英雄人物最有用武之地，因而最受到百姓與文人的高度關注。在把這些事件搬上舞台表演時，老百姓的痛苦遭遇表現的很少，而大量的是表現英雄的爭鬥。這是因爲對百姓的痛苦大家都有親身經歷，自覺平淡無奇，而英雄的爭鬥一般多是情節緊張多變，百姓並無親身經歷，容易引起觀衆的興趣。因此，中國戲曲中涉及歷史故事的劇目多演帝王將相是可以理解的。

政治性與政治戲

傳統京劇中反映政治性和人民性的戲很多，像表現統治階級之間

《趙氏孤兒》（馬連良飾程嬰，張君秋飾莊姬公主，小王玉蓉飾卜鳳）

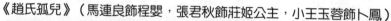

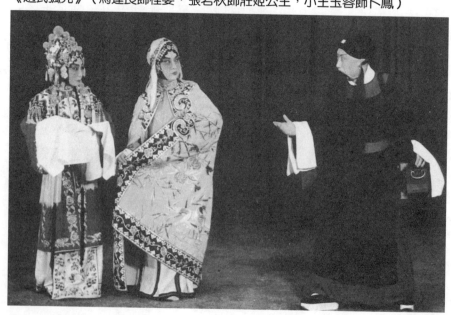

爭奪江山的政治鬥爭和軍事鬥爭，欺壓百姓和維護百姓利益的貪官與清官的鬥爭，土豪惡霸與行俠義士間的鬥爭，以及愛國將士與外族入侵的鬥爭等。其中以「清官戲」、「愛國戲」和「水滸戲」最多，最受歡迎。

　　清官戲中主要是「包公戲」和「海瑞戲」。「包公戲」中的受壓迫的百姓自身沒有反抗的能力，只能寄望於一個理想的正義化身──「包青天」來解決問題。包公則還需要皇帝給予的特殊權力才行，於是包公戲的主要角色也還是「帝王將相」。另一類清官戲是為民請命的「海瑞戲」，如《海瑞罷官》、《海瑞上疏》等。

　　「水滸戲」主要反映的是「官逼民反」。在封建社會裏，有些被壓迫的人有能耐、有本事，他們被逼到走投無路的時候就造反。「官逼民反」，是這些人生活中的一條規律。這方面內容集中反映在「水滸戲」之中，無論是八十萬禁軍的教頭林沖，還是能徒手打死老虎的武松，最後都被逼上了梁山。「水滸戲」分兩大類：一類是眾英雄在上梁山之前的遭遇。他們大多以平民百姓或小人物的身分出現，進行除殺惡霸的行動：武松殺了西門慶，魯達打死鎮關西，在行動中顯出了英雄本色，在戲中表演的就是這些英雄們的非凡行為。另一類是諸如《三打祝家莊》、《扈家莊》、《英雄義》之類的戲，表現的是眾英雄難以在江湖上立足，投奔梁山之後組成了一支武裝軍隊後的事。這些英雄成了軍事首領，統率著成百上千的士兵，這些軍事首領中很多人，仍然是一派「帝王將相」的形象和風度。

　　傳統戲曲中的「愛國戲」，有許多在今天看來表現的是地方矛盾或民族矛盾的問題。但從當時的歷史來看是「國際」問題。《將相和》表現了戰國時趙國的藺相如把國家利益置於個人恩怨之上，團結大將廉頗共同抗秦的內容。《挑滑車》、《八大錘》、《抗金兵》等戲都表現了宋代抗拒外侵的英雄事蹟。其中最突出的是「楊家將戲」中的楊門女將。在抗遼的戰爭中，楊家將前仆後繼，傷亡慘重，形成陰盛陽衰之勢，女將們起著特殊的作用，因此在戲曲中表現出她們的愛國精神很令人感動。女將中最老的是佘太君，她百歲高齡時還掛帥

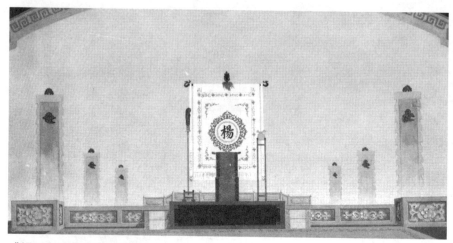

《楊門女將》布景設計圖

出征。就連一個燒火丫環——楊排風也不甘示弱，殺向戰場，報效國家。楊門女將中還有一位在我國民間知名度很高的穆桂英，《穆柯寨》中她生擒楊宗保，打敗了楊六郎；在《轅門斬子》中，又是她救了楊宗保；《天門陣》中她大敗敵軍；到了老年又在《穆桂英掛帥》中，表現了老當益壯的豪情。傳統戲歌頌穆桂英的劇目已經形成一個系列。《十二寡婦征西》以及新編的《楊門女將》、《雛鳳淩空》等戲，把12位寡婦組成的「娘子軍」，不顧家仇而英勇報國的精神，表現得淋漓盡致。也反映了當時男性占統治地位的宋王朝的腐敗無能，同時對男尊女卑的封建意識也是強烈地諷刺。愛國總是與賣國構成一對矛盾相伴相隨：《碰碑》和《夜審潘洪》表現了楊家將的死對頭、賣國奸臣潘洪破壞抵抗外辱及其後來受到的懲罰；《瘋僧掃秦》表現的是另一賣國奸臣秦檜殺害岳飛之後受到的譴責。

倫理性與倫理戲

中國傳統的倫理準則與道德觀念，由封建社會嚴厲的刑法和輿論直接保證貫徹，在傳統戲曲的劇目及舞台上，既得到充分體現，也在不斷地被突破。

　　「天、地、君、親、師」是封建社會裏家家戶戶供奉的牌位。而「忠、孝、節、義」則是君臣、父子、夫妻、兄弟及其他人際關係和社會行爲的原則。

　　在戲裏，「天」被具體化爲「天宮」和「西天」，以及在天上的諸多神靈。其主要代表當然就是天宮的主人——玉皇大帝和西天靈山的首腦——如來佛。有關「天」的表演集中在「西遊戲」裏：天庭的絕對權威，天兵天將對各方妖孽的鎮壓，以及天宮和玉皇大帝一度被孫悟空鬧得大失尊嚴等。在《鬧天宮》一劇中表現得最爲淋漓盡致，以至最後只得由西天的如來佛祖出頭制伏了「妖猴」，重新恢復了天宮的安定與體面。還有許多戲表演了在去西天取經的途中，孫悟空師徒被許多妖精弄得狼狽不堪，最後也是求助於「天宮」或「西天」來解決問題。這些都表明「天」的至高無上的永恆力量。但是在戲曲的表演中有個傾向，即把孫悟空的造反行動和英雄形象演得生動活潑、有聲有色，而天庭的主人及部下都相當平淡呆板。表現了人們對「天」無可奈何的承認與服從又不甘心和要反抗的複雜情感。「天意」是有關「天」的重要觀念，有著宿命論的色彩，京劇《五丈原》中，魏延撞滅了七星燈，諸葛亮認爲此乃天意要自己死亡，不可抗拒；《霸王別姬》中，項羽面臨覆滅的結局時，也曾對虞姬說：「此乃天亡我楚，非戰之罪。」「天意」成了人們解釋一切不幸遭遇的原因和推諉主觀錯誤與責任的藉口，以求得精神上消極解脫的傳統思維定勢。

　　「地」，在戲曲中具體化爲無所不在的地神——「土地爺爺」。有的戲中還加上「土地奶奶」。在一般的神話戲裏，「土地爺爺」不具備多大能力，其作用相當於一個可供諮詢的「地方幹部」。眞正代表「地」的威力的象徵是「陰曹地府」，也就是地獄和它的主人「閻王」。人類肉體的最後歸宿是大地，人類精神——「魂靈」的最後歸宿是地府。《生死簿》、《目蓮救母》、《劉氏四娘》、《探陰山》、《鍾馗嫁妹》等戲，都在舞台上展現了地府的形象。如果把海洋也歸屬大地的範圍，那麼「龍宮」及其主人「龍王」就是「地」的

另一象徵。龍宮是「水晶宮」，其最大特點是富有珍寶，於是有了孫悟空《鬧龍宮》「借寶」的戲。現代科學證明，海洋中的資源遠遠多過陸地，而在中國北方，乾旱缺雨是農民生產與生活的最大和最常見的問題，向主管降雨的龍王求雨是大規模「上供品」進行「賄賂」的活動，因此對龍宮的「富有」百姓也是可以理解的。

「君」，指君王或皇帝。在中國專制的封建社會裏，君王就是整個國家的「家長」，又是「天之驕子」——「天子」，也就是「天」的代表，掌握著最大的特權。君王的行為對人民的影響極大：碰上「明君」，國泰民安；碰上「昏君」或「暴君」，加上他下面的貪官污吏，百姓就要淪於水深火熱之中。有關君王的戲很多，大多是「暴君戲」或「昏君戲」。《封神榜》是演暴君紂王的戲；「楊家將戲」「包公戲」和「岳飛戲」中的宋王都是些昏君；《宇宙鋒》中的秦二世也是昏君。傳統的名劇中「好皇帝」形象的不多，給人印象最深刻的是《千里送京娘》中的趙匡胤，他拯救了一個弱女子，步行千里送她回家，既沒有「乘人之危」的無禮行為，也沒有出現「英雄難過美人關」的局面。他是宋朝的開國皇帝，戲中的事情發生在他當上皇帝之前。《太眞外傳》中的唐明皇和《遊龍戲鳳》裏的正德皇帝都是風流天子，嚴格地講都是不負責任的君王，不過在這些戲裏，人們欣賞的是在他們的愛情故事裏也有眞情的成分。

「親」，指雙親長輩。演父子親情關係的戲不多，而演母子親情感人淚下的戲不少。《劈山救母》、《目蓮救母》、《祭塔救母》，只要看看這些戲名就知道都是兒子歷經艱難救母親的故事。《釵頭鳳》和《孔雀東南飛》都是表演婆婆虐待兒媳的悲劇，從反面揭露與譴責封建社會中婆媳不和的老大難問題。有些戲裏，婆婆出場念的定場詩是「多年的大道走成了河，多年的媳婦熬成了婆」，生動、集中地反映出舊社會中婦女的悲慘生活，以及要把這種苦難在下一代裏進行報復性的重演，以取得補償的錯誤觀念。婆媳不和的另一心理原因是母親對兒子，特別是寡母對獨生子的特殊情感，和認為兒媳搶走了自己兒子的錯覺。現代精神分析學派創始人佛洛依德，把古希臘的悲

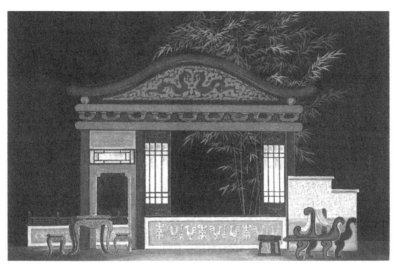

《孔雀東南飛》布景設計圖

劇《俄狄浦斯王》用來解釋他的「戀母情緒」的心理學原理。中國戲曲中母子關係表演得感人至深，但是沒有「弒父娶母」的情節。

　　「師」，自然是指老師，教育者。以教師為主角的劇目不多，舞台上更是少見。中國歷史上最大的「師」是孔子。但是沒有見到表演孔子如何教育他的三千弟子和七十二賢人的戲。同教師有關的名戲有兩齣：一是《春香鬧學》，丫環戲弄小姐的老師；一是《打漁殺家》，戲中有土豪家中的武術教師受辱挨打的情節。如果把古代武裝部隊的「軍師」也算在「師」的範圍之內，則京劇中演歷史上最有名的軍師——諸葛亮的戲就太多了。孔明一直是劉備和劉禪的軍事、政治上的導師，要說表演老師給學生上課的名戲，那麼大概只有一齣《三顧茅廬》了：諸葛亮給劉備上了一堂「三分天下」的形勢發展預測課。從戲曲舞台來看，軍事、政治遠遠多於文化教育的內容，當然擴大些看，《三娘教子》、《岳母刺字》、《王佐斷臂》也可算是「教育戲」。劇目中有關「師」和教育的具體形象和情節不多，但是整個戲曲有一大特點，即是「寓教於樂」。

　　對於倫理道德的說教是極多的，主要集中在「忠、孝、節、義」四個方面。

「忠」，指忠心、忠實、忠誠。傳統戲曲中有許多「忠臣戲」，最典型的是「岳飛戲」了。《風波亭》表現岳飛因愚忠被害，成為千古遺憾的故事。「楊家將戲」裏忠君的色彩也很濃厚，楊家幾代人為君王效忠賣命，最典型的一齣戲是《金沙灘》，說的是楊家父子假扮宋王與敵軍首領「宴會」導致傷亡慘重的故事。京戲裏常有幾句通用的唱詞：「為國家，秉忠心，食君祿，報皇恩，晝夜奔忙」，就是戲曲中表現「忠臣」思想的最好的寫照。《豫讓橋》演豫讓為其主被殺曾多次報仇，最後盡忠的故事。《炮烙柱》、《比干剜心》等戲是商朝的故事，在《封神榜》中，紂王荒淫殘暴是天下皆知的事，然而仍有眾多臣子為他犧牲。縱觀中國的歷史故事與歷史戲，可以看出忠臣總是同昏君和暴君相伴而行。「忠」不僅限於對君王而言，還有對愛情的「忠貞」，對友情的忠實或忠誠。《古城會》表演張飛要和關羽拚命，因為他聽說關羽背叛劉備降了曹操；而《千里走單騎》、《過五關斬六將》等戲則表現了關羽拋棄榮華富貴去找他的「難兄難弟」的情節，體現忠義之情。

「孝」，指子女對雙親的良好行為。在民間長期流傳著《王祥臥冰》等「二十四孝」的故事，但在舞台上演出的不多。子女孝順父母的戲，一般都有一些特殊的情節，如前所述的「救母戲」，母親們多選些特殊人物遭到了特殊磨難──仙女、聖母被壓山下；白蛇精被壓在雷峰塔下；劉氏四娘被下到地獄裏。《四郎探母》是齣廣為人知的名戲，也是一齣有爭議的戲。楊四郎在戰爭中被俘，隱藏了真實的身分與敵軍遼國的鐵鏡公主結婚生子，在公主的幫助下，冒著生命危險，連夜回到宋營探望母親佘太君及原配夫人，又回轉遼國。一度認為這是不忠的「叛徒戲」，但觀眾喜愛，因為其中蘊含著中華民族深刻的、牢固的「孝」的觀念。在解決忠與孝的矛盾時，「孝母」大於「忠君」，因為楊家將數代人的忠君愛國行為反受到宋王多次的無情對待，這是人民極為不平的。《竇娥冤》是兒媳孝順婆母、替婆婆受刑的名劇。《琵琶記》中的趙五娘在荒年裏自己吃糠，把僅有的一點糧食省下來給公婆吃，舞台效果十分感人。

　　「節」，是對欲求的嚴格控制。古代社會主要用於對婦女行為的規範。丈夫死了或不知下落，妻子當寡婦或守活寡，叫「守節」。保護自己的貞操叫「貞節」。《武家坡》、《桑園會》和《汾河灣》都是妻子苦等丈夫十幾年，丈夫回來後還要懷疑考察妻子是否貞節，最後是大團圓，妻子沒有白等，最終有了榮華富貴。今天看來，這種觀點與行為是錯誤的，對婦女是很不公平的。《虹霓關》中剛剛當了寡婦的東方氏在戰場上卻愛上了殺夫的仇人王伯當，並強迫他與自己成親。《大劈棺》劇也是剛

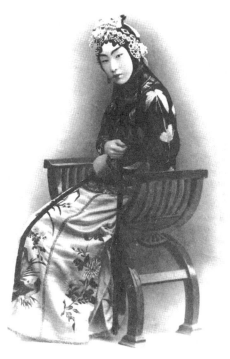

尚小雲飾《虹霓關》中東方氏

剛當了寡婦的田氏愛上了莊周幻化的王孫公子，新婚之夜為了給新郎治急病，要劈開原夫屍體的頭取其腦髓。這兩位新寡最後都沒得著好的下場。戲曲愛好者愛看這些戲，主要因為「守節」或「失節」都無關緊要，關鍵在於表演藝術有其精華之處，唱、念、做、打都很豐富或很刺激。《望江亭》中，守寡三年的譚記兒與鰥夫白士中一見鍾情，結為夫婦，這是最合乎情理的劇情。戲中譚記兒的大段南梆子唱腔很優美動聽，其唱詞把她的心理活動表達得生動細緻。對於男性來說，「節」主要是對其政治行為的規範，也就是指的「氣節」。《蘇武牧羊》表現了漢朝使節蘇武在北國含辛茹苦18年，不肯投降敵人，保持民族氣節。《文天祥》也是保持民族正氣，寧死不屈，最後被殺。從演出的情形看，人們更愛看的是夫妻的離合悲歡的故事，也許是因為與平民的生活更接近，或者是由於表演藝術方面的不同吧。

　　「義」，指「正義」或「情義」。戰爭有正義或非正義之別。但

　　中國古代春秋時期是列國互相爭奪攻伐的局面，所以說是「春秋無義戰」。然而《東周列國志》、《西漢演義》及《東漢演義》中，仍記載了不少正義凜然、情義綿綿的故事。舞台演出的戲多取材於《三國演義》。在諸多「戰爭戲」之中，知名度最大的大概要屬《伐東吳》了。劉備取得西川後不久，關羽被東吳殺死，張飛急於報兄仇在率兵伐吳途中遇害，才登帝位的劉備，堅持桃園結義的誓言，不聽諸葛亮及黃忠等人的勸阻，親統大軍伐吳誓為關、張二弟報仇，結果被東吳陸遜用計火燒連營寨七百里，大敗退至白帝城，劉備本人悲憤致疾而死。從此，西蜀大傷元氣，一蹶不振，導致了最後的滅亡。在京劇《連營寨》一折裏，劉備祭奠關、張兩亡弟的大段〔反西皮二六〕唱段，表演得淒涼悲壯，情真意切，催人淚下。劉備世稱梟雄，人們多認為「劉備摔孩子」是虛偽的做作，但是在《伐東吳》戲中，劉備動了真情。其核心即是江湖中最重要的精神和行為原則──「義氣」。「桃園三結義」之後，一直是關、張為劉服務，直到最後，劉備進行了總的償還。舊社會江湖上把桃園兄弟的義氣看成是最高的榜樣，舊社會裏的戲班自然也是江湖中人，他們在自己的藝術活動中也表演了這種觀念與感情，尤其推崇關羽的忠義。演關羽的演員在後台要受到特殊的尊重，有專為他化妝的地方，別人不得占用；在清朝宮廷中演戲，每當關羽出場，慈禧也要起立一下以示尊重，儘管也是表面上的「做戲」。對「義」的肯定和歌頌，還大量地表現在「俠義戲」中，取材於《三俠五義》、《小五義》、《彭公案》、《包公案》、《施公案》等俠義小說的戲很多。武俠由在江湖上獨自行俠仗義、除暴安良，發展到與清官合作，為民伸冤昭雪。最有名的舞台形象要屬「黃天霸」了，綠林英雄竇爾敦在《坐寨盜馬》中，一片豪情，最後在《探山》中對黃天霸也表示了敬佩之心。他稱讚黃天霸「父是英雄兒好漢」（竇爾敦曾敗於黃天霸之父黃三太之手）。這句話後來成了「文革」中「四人幫」反動的「血統論」的一副對聯的上聯（下聯是「老子反動兒混蛋」）。

　　道德戲中最廣泛上演的就是表演善惡鬥爭的戲了。

「惡」的一大社會力量即是「惡霸」，他們對百姓的壓迫、侮辱與傷害，構成對社會安全最直接的威脅，因而人們普遍要求對惡霸進行揭露、譴責和懲罰，也最愛看此類戲。在現實生活中，這種願望常常不能滿足，而舞台可以變成「道德法庭」。《獅子樓》中武松殺死西門慶，《血濺鴛鴦樓》裏消滅了蔣門神及張團練，《蜈蚣嶺》中剷除了「飛天蜈蚣」，《打漁殺家》中蕭恩滅了土豪魚霸丁府滿門，《拿高登》中高俅之子受到了「鎮壓」，《桃花村》魯智深痛打「小霸王」周通，《八蠟廟》裏黃天霸等捉了費德功。取材於《水滸傳》及明清武俠小說中的「反霸鬥爭」的戲很多，這裏介紹的只是常見到的幾齣。除「惡」的另一大類戲是「除妖戲」或叫「降妖戲」。唐僧去西天取經的路上，幾乎所有的妖精都要吃人，《三打白骨精》、《盤絲洞》、《無底洞》、《十八羅漢收大鵬》等戲都表現了代表「善」的唐僧師徒戰勝所有代表「惡」的妖魔鬼怪的內容。

情感性與愛情戲

情感性主要是指在劇中有大量的戲側重於表現人物角色之間的感情活動。其中又以取材於許多文學名著的愛情戲占的比重最大。在封建社會裏，青年男女的婚姻是包辦的，平民百姓的性愛受到強大的壓抑。反抗封建婚姻的戲大致可分爲三類：一類是女方是眞正的平民百姓，結局大多悲慘，如《杜十娘》和《金玉奴》，她們的愛情對象一旦飛黃騰達，就要被拋棄。另一類戲是女方不是平民，而是美貌千金小姐，同落難公子私訂終身，最後當上「誥命夫人」，以大團圓爲結局，這就是「才子佳人戲」。此類劇目比例最大，如《西廂記》。但是在當代舞台上，這兩類典型的「才子佳人」公式有了變化，演出較多的是《玉堂春》和《紅鬃烈馬》，前者是風塵女子蘇三最後有好下場，而後者的相府千金王寶釧卻在寒窯苦等愛人18年。《牡丹亭》也是才子佳人戲，但有自己的特色，千金小姐杜麗娘與才子柳夢梅是夢中相會，因情而死又死而復生，充滿傳奇色彩，其中《遊園驚夢》一

折是舞台上常見的。《西廂記》中張生和崔鶯鶯的表演也逐漸讓位於《紅娘》。最不落俗套的才子佳人戲當然是取材於《紅樓夢》的戲了，才子賈寶玉和大觀園中眾多佳人都是以悲劇的命運告終。當然上述的一些感情戲有一共同之處，即必須是才子和佳人，才子還必須是「文才」，「武才」很少能進入眞正的愛情戲。武松是武才，沒有遇到千金小姐，即使遇到，也不會相愛；潘金蓮是美貌佳人，也愛武松，結果是被武松所殺；呂布是武才，他愛佳人貂蟬，但是終被貂蟬所矇騙致死。當然也有「武才」的愛情故事，《鐵弓緣》中，男女雙方由比武而喜結良緣，戲中的佳人也要會武才行。傳統的才子佳人戲之所以男主人公必要文才，大概是他們的精神世界相對來說比較豐富，熟悉詩、詞、歌、賦，其中自然免不了風、花、雪、月的內容，其文學修養會影響到他們的氣質與風度，讓佳人一見鍾情。佳人也一定是美貌的，如果心靈美而長得不美，仍然不能成爲才子佳人戲的主人公。這些與傳統戲曲的直觀審美要求與崇文輕武的傳統觀念有較大關係，因而才子佳人戲也有它的歷史必然性和審美規律。

愛情戲中還有一類是在帝王身上發生的，雖然數量不多，但影響很大。最著名的就是唐明皇與楊貴妃的故事，舞台上常演的有《貴妃醉酒》、《太眞外傳》和《長生殿》等。李、楊兩人愛情的最大特點是從不專一到專一，最後落得生死不渝的悲劇結尾。另一個帝王的愛情故事是項羽和虞姬之間的，劇目是《霸王別姬》。他們在生死關頭，從容不迫，難捨難分地走向滅亡。再一個影響較大的帝王愛情戲是《遊龍戲鳳》。演的是明朝荒唐的正德皇帝微服出遊，在梅龍鎮一家酒店裏，一見鍾情地愛上了李鳳姐。此戲可貴之處在於正德皇帝不擺架子，容忍了李鳳姐的頂撞，而李鳳姐並不是一見鍾情，她由小心謹慎地拒絕而逐漸地產生好感，把「小家碧玉」的外在美和內心美都在舞台上展現出來，征服了擁有三千粉黛的帝王之心。整個表演風格是活潑輕鬆的喜劇，結局卻是悲劇，李鳳姐只當了一夜皇后就去世了，正德皇帝並沒有永遠地得到她，因此這齣戲也被稱爲《一夜皇后》。從舞台演出來看，戲曲中以帝王的愛情戲影響最大。究其原

因，大概是因為帝王的真誠愛情是最難得的吧！並且其悲劇性的結局也更為深刻感人。另一齣戲《秦香蓮》講陳士美中了狀元，當了駙馬之後變了心。許多表演「負心漢」的戲都譴責「狀元」、「駙馬」這些特權的腐蝕作用對人格的破壞。而在擁有了人間最大特權的中國皇帝之中，出現了幾個真誠的戀愛者就顯得格外難得與珍貴了。這可能是劇作者、演員和觀眾共同創造了這樣幾個理想人物而加以表演及欣賞。

有一類愛情戲是比較特殊的。主要是表現「女強人」強迫男子成親，如《穆柯寨》演穆桂英生擒楊宗保，軟硬兼施逼其允婚；《虹霓關》中的東方氏，在替夫報仇的戰場上愛上了殺夫的仇人王伯當，也是生擒王之後逼其成親。在男尊女卑婚姻不能自主的封建社會裏，這類戲的反封建色彩是非常鮮明強烈的。

再有一類愛情戲側重於表現女性的細緻的心理活動，如《思凡》演小尼姑色空對「紅塵」中婚戀生活的思念，《琴挑》演道姑陳妙常的「情思」。這一類戲表現她們的欲求與宗教的約束限制發生的衝突，以及得到解決的內心過程和行為表現。

《馬寡婦開店》和《大劈棺》是演寡婦追求幸福生活遭到失敗的悲劇。《西遊戲》中有許多美麗的女妖都愛上了唐僧，但是沒有一個不失敗的。豬八戒正相反，幾乎所有的女妖都使他動心，可是也沒有一次成功的。唐僧拒絕愛情，是他西天取經獲得成功的最重要前提。豬八戒不斷地追求愛情與婚姻，屢遭失敗終不悔，最後也能成正果。中國的傳統戲曲舞台上的愛情戲五光十色，豐富異常，不勝枚舉。

科學性與心理戲

在許多戲裏都有對人物的心理活動細緻深入的表演，其中有一些涉及人類的特殊意識狀態和變態行為。對夢、醉、瘋、高度緊張等狀態的表演很符合科學規律。我國古代的劇作家和藝人，他們通過對生活的深刻觀察和體驗，使他們寫出了許多不朽的作品。儘管他們沒有

系統的科學理論，甚至不知道有什麼心理科學，但他們的確可以說是文藝心理學的先驅。他們寫的戲也是當之無愧的「心理戲」。

第一類是做「夢」的戲。《牡丹亭》中的一折《驚夢》，表現女主人公杜麗娘在夢中與青年男子柳夢梅幽會。《癡夢》是《爛柯山》中的一折，表現朱買臣中了進士，升任太守，他的前妻崔氏聽到此消息後，很後悔當初不該嫌他貧窮，改嫁他人，以致淪為乞丐，現在她幻想朱買臣能念舊情重新和好，於是做了夢，夢中她得到鳳冠霞帔，當了大官的夫人，醒來乃是一場空歡喜。《春閨夢》是程硯秋、俞振飛演出的一齣悲劇，取材於唐朝陳陶的詩句「可憐無定河邊骨，猶是春閨夢裏人」，以及杜甫《新婚別》中的內容。劇情是東漢末年王恢新婚不到半個月即被迫當兵去打仗，不幸陣亡。王恢的妻子張氏夢見她的丈夫回家了重敘舊情，醒後更為悲傷。

夢是人們睡眠時的心理活動。夢可以分為兩大類：一類是生理性的夢，是大腦皮層個別區域孤立活動的結果，沒有什麼意義；另一類是心理性的夢，是人們心中的願望或需要在睡夢中的呈現，所謂「日有所思，夜有所夢」。這種心理性的夢又可分為兩種：一種是夢中所見的就是白天心中所想的，這叫「顯夢」；另一種是夢境很離奇，隱含著人們潛在於意識深層中的願望和需要，需經過專門的心理學技術進行分析，才能明白其意義，這種夢叫「隱夢」。上述戲曲中表演的都是「顯夢」。在戲曲中還表演過一類夢帶有迷信色彩，至少現在的科學還不能證實其真實性。如京劇中的《托兆‧碰碑》，表演楊老令公及其軍隊被敵軍圍困，他派楊七郎回宋營搬救兵，結果被其仇人潘仁美亂箭射死。楊老令公夢見楊七郎的鬼魂前來訴說此事，醒來看，知道救援無望遂自殺——碰死於李陵碑前。民國初年，有關「夢」的京戲還有不少，如上海天蟾舞台曾演出過京劇《復辟夢》，諷刺張勳復辟之事。後改名《恢復共和》。漢口滿春戲院演出過京劇名演員劉藝舟編演的《皇帝夢》，抨擊袁世凱稱帝之醜行。清朝末年京劇界還演過《夢遊上海》，批評上海十里洋場中紈袴子弟的紙醉金迷的浮華生活。

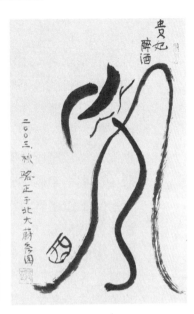

「三醉圖」

　　第二類是表演特殊意識狀態——「醉」的戲。最有名的戲是《貴妃醉酒》。演楊貴妃酒醉之後的心理活動。梅蘭芳之前，演此戲主要表現貴妃的「性苦悶」，梅蘭芳改為表演貴妃的「宮怨」。另外一齣出名劇叫《太白醉寫》，演李白酒醉之後寫了「嚇蠻書」，替唐玄宗解決了一件「國際外交」方面的難題。李白借機要求楊國忠為他磨墨，又叫高力士為他脫靴。由於此時要仰仗李白解決難題——既要辨認蠻國寫的大家都看不懂的「蠻文」信，還要用蠻文寫回信，又因為李白是處在醉態之中，唐明皇就答應了李白的要求，在朝廷群臣的面前羞辱了當時的兩大權臣。在有名的梅派劇目《太眞外傳》之中，也有一場《太白醉寫》的戲。演的是唐明皇和楊貴妃在沉香亭欣賞牡丹，請大醉中的李白來進行文學創作——寫詩。李白在名花與美人面前詩興大發，靈感湧溢，立即寫出有名的「淸平調‧三首」。戲中太白自己邊寫邊唱；第一首：「雲想衣裳花想容……」他龍飛鳳舞地又寫好了第二與第三首詩，由楊貴妃一邊看一邊唱：「一枝紅豔露凝香……」和「名花傾國兩相歡……」在寫詩的過程中，楊貴妃替李白磨了墨，李白讓高力士替他脫靴。由於唐玄宗的同意，高力士只得被迫為之。著名小生葉少蘭與梅派傳人梅葆玖合作演此戲大獲成功，以致

許多觀眾認為：這場光彩四溢的插曲「醉寫」搶了戲，使得主要角色的表演相對減色不少。《醉打山門》取材於《水滸傳》，演的是魯智深仗義打死惡霸後逃到五台山，當了和尚，懷著苦悶的心情，私自出廟喝醉了酒。這位「花和尚」醉眼朦朧，嗔怪山門兩旁的泥塑金剛，他喝道：「俺怪他有些裝聾作啞，又怪他眼睜睜笑哈哈……」他先無意中撞塌了半個亭子，又有意地打壞了山門外的這兩座金剛塑像。最後離開了這座五台山的文殊院。他臨別時唱的「漫拭英雄淚……沒緣法，轉眼分離乍，赤條條來去無牽掛……」曾經深深打動過《紅樓夢》中的賈寶玉，成為表現人生哲理的「絕唱」。《醉皂》又名《醉皂隸》，演衙門中的小吏，帶醉執行縣太爺之命令，請一公子飲酒賞月，鬧了很多笑話的故事。《醉縣令》取材自《三國演義》，演龐統初投劉備，因相貌醜陋，不受重用，只讓他當一縣官，他消極怠工，張飛奉劉備之命前來檢查工作，見龐統正喝酒，張飛大怒，龐統立即帶醉升堂，把三月積壓的案件在一日之內全部審清。張飛、劉備大驚，改變了態度。此戲旨在說明不可「以貌取人」的道理。《醉打蔣門神》也叫《快活林》，演《水滸傳》中武松帶醉痛打惡霸的故事。《醉眠芍藥茵》，演的是《紅樓夢》中的史湘雲醉臥花園中假山石上，全身積滿芍藥落下的花瓣，如同蓋了一層被子，扶她回屋，口中還喃喃不停地誦念詩句。

　　酒精能夠首先麻醉人的大腦新皮層，暫時抑制了人們的理智，於是感情活動加強。所謂酒後見真情、酒後吐真言、酒後出靈感都是民間對酒醉的經驗總結。在這種特殊的意識狀態下，人們可能因之誤事，也可能出現「奇蹟」。戲曲中關於「醉」的表演，豐富了人們對「醉」的了解。傳統戲曲中大量的表演是化醉酒後的「醜態」為「美姿」和打開人們的「心靈之窗」。

　　第三類是表演「瘋狂」的戲。大致可分為兩類：一類是真瘋，另一類假裝瘋狂。

　　《失子驚瘋》為《乾坤福壽鏡》中之一折。演一婦女逃難中途產一子，在繼續前進中又遭劫至山寨中，得救下山後已找不到其嬰兒，

急痛致瘋。此戲爲尚小雲之代表劇目，在唱、做方面都有精細創造，用雙袖飛舞的各種姿勢表現母親的「驚瘋」極有特色。《范進中舉》演范進在多年考科舉失敗之後獲得成功時，突然發瘋的情態，揭露了科舉制度對文人的毒害。《打棍出箱》是《瓊林宴》中的一折，舉子范仲禹與妻子走失後遇害，被人裝在木箱中準備焚化。范雖未死但因受驚嚇而瘋狂，從箱子裏跳出來，在箱子上進行了多種的高難度的特技表演。眾多的京劇名演員都擅演此戲。

更多的「瘋戲」是表演假裝瘋狂的行爲。最有名的是《金殿裝瘋》，是《宇宙鋒》中的一折。演秦朝有名的奸相趙高之女趙豔容在金殿上裝瘋，痛斥了秦二世，既躲過了皇帝的迫害——要她進宮爲妃，又避免了受到懲罰。梅蘭芳對此戲有特殊的愛好與創造，他細緻深刻地表現了演員、清醒的趙女和裝瘋的趙女的三重心理活動及行爲。漢劇名演員陳伯華擅長演此戲，梅蘭芳曾學習與借鑒她的表演。《瘋僧掃秦》取材於《說岳全傳》。演秦檜害死岳飛後到西湖靈隱寺懺悔，被一舉止「瘋癲」的和尚痛加斥責，使秦檜心驚膽戰、狼狽不堪。《伐子都》取材於《東周列國志》及《左傳》。鄭莊公的兩員武將子都和考叔因爭帥印而不和，在與敵軍交戰時，子都放冷箭射死考叔，冒功回師。在慶功宴會上，考叔冤魂出現，子都被其活捉，最後精神失常而死。

瘋狂在醫學上屬於精神分裂症，但不能正常地思維和行事。其異常及荒唐的舉止言行，可以用演員的唱念及翻、跌、撲、滾等多種高難度的程式動作來進行豐富多彩的表演。

在生活中，人們不能看見別人的夢境，但能看見別人的醉態與瘋狂，引起的是好笑、可厭或恐懼等消極感受。戲劇中的這類表演擴大了觀眾對人類另一個精神世界的了解，還可以產生有趣的甚至是美好的感受。由於做夢、酒醉和瘋狂時人們的思維與行爲反常，不合邏輯，因而爲創造與表演提供了更多的不受時空限制及情理常規約束的方便。便於更直接深入地去表現人物的內心活動和揭示現實生活中的問題，同時又有利於掩飾作者的眞實意圖、保護作者及演員免遭指

控。

第四類心理戲劇中，情節和表演都是以心理活動爲主。最有名的兩齣戲是《霸王別姬》和《空城計》。

《霸王別姬》戲中有三個重要的心理情節：首先是霸王頭腦簡單並且任性，具體表現出有兩大弱點——自信與輕信。他一貫自信，不聽別人的意見，當初不聽范增的話，在《鴻門宴》上放走了劉邦，縱虎歸山。以後，又不聽虞姬等人的勸告，輕信李左車詐降的騙局，中了埋伏，困於垓下；其次是韓信採用的「四面楚歌」之計，使項羽的八千子弟兵產生了楚地已失的錯覺和思鄉之情，軍心渙散，鬥志瓦解，導致了他最後必然滅亡的局面；再者是虞姬和項羽生離死別時的心理活動，霸王飲酒時念出了「力拔山兮氣蓋世……」的絕唱，虞姬是悲痛欲絕，強顏歡笑地作舞劍表演。尤其是在她行將自刎前唱的「漢兵已略地，四面楚歌聲，君王意氣盡，賤妾何聊生」四句淒涼悲歌，催人淚下！除此以外，項羽單人獨馬與眾漢將的對打，虞姬在帳外唱的名段〔南梆子〕「看大王在帳中和衣睡穩……」都非常感人。《空城計》表演諸葛亮臨危不懼。在馬謖違令失守街亭危及西城情況下，他充分估計到司馬懿深知自己一生用兵謹慎，從不冒險的作風，一定不敢進入空城，大膽設下「空城計」，大開城門，獨坐城樓飲酒撫琴迎接司馬懿，終於嚇退了司馬大軍。諸葛亮在城樓上大段的〔西皮慢板〕「我本是臥龍崗散淡的人……」和〔二六〕「我正在城樓觀山景……」很細緻地表達了諸葛亮的既緊張又鎮靜從容的心理活動。這兩個唱段也是戲迷們最愛聽最愛唱而廣爲流傳的。除了諸葛亮的表演之外，兩個打掃街道的老軍的心理活動，也通過他們之間的對話，以及和諸葛亮之間的唱念問答，表現得很有意思。再有就是司馬父子三人在城下考慮和議論是不是空城，要不要進城的心理活動，也很生動。《空城計》可以說表演的都是各個角色對「空」的各種心理活動。《思凡》也是以表演心理活動爲主的戲，「小尼姑年方二八，正青春被師父削去了頭髮……」來自《孽海記》中的這一折，深刻地反映出了女主人公的內心活動。《三岔口》是中外聞名的一齣京劇。表

演一個武生和一個武丑摸黑戰鬥，不唱不念，通過武打展現主人公的內心世界，用表演把燈火輝煌的舞台變為伸手不見五指的黑夜，讓觀眾產生錯覺和懸念。

文學性與戲的文學色彩

京劇的文學性是很強的，主要表現在形式和內容兩個方面。

在形式方面，京劇演出形式的文學性，首先是重要角色一出場就要唱、念的「引子」和「定場詩」，都是詞和詩。例如《樊江關》中的樊梨花，一出場就唱詞牌〔點絳唇〕：「女將英豪，兵機奧妙，威風浩，扶保唐朝，要把強敵掃。」然後念定場詩：「威風凜凜透九霄，戰鼓冬冬緊戰袍，威名赫赫誰不曉，夫妻雙雙保唐朝。」這裏的引子和定場詩中的文詞，不僅合轍押韻，而且在定場詩中，每句詞中各嵌有兩個疊字：「凜凜」、「冬冬」、「赫赫」、「雙雙」，對仗工整、巧妙，很有特色。但是第一句和第三句的頭一個字都是「威」犯重，也說明了京劇唱念的文學性不一定都很高。

京劇的正式唱段中的唱詞，一般都是上下兩句對稱的「偶句體」，如《霸王別姬》中的虞姬唱的一段〔南梆子〕：「看大王在帳中和衣睡穩，我只得出帳外且散愁情……」這是「十字句」的唱段。還有一種是每句七個字的，如《黃鶴樓》中周瑜唱的〔西皮搖板〕：「水軍衝破長江浪，東吳兒郎武藝強……」「十字句」與「七字句」是京劇中最常見的兩種「偶句體」形式。除此以外，也有其他句式的，但以「十字句」和「七字句」為最多。唱段中的字詞要求合轍押韻，儘管不一定是一首典型的詩詞。

京劇中還有一些唱詞，直接採用文學作品中的一些原句，如《洛神》中，女主人公宓妃的唱詞「翩若驚鴻來照影，宛似神龍戲海濱」，就直接來自有名的《洛神賦》中的兩個很有名的短語「翩若驚鴻，宛若游龍」。還有一些唱段完全使用了一首完整的文學作品。例如《群英會》中有一折《橫槊賦詩》，曹操唱〔山歌〕：「對酒當

歌，人生幾何？譬如朝露，去日苦多。慨當以慷，憂思難忘，何以解憂？唯有杜康。」然後接唱〔風入松〕：「月明星稀，烏鵲南飛，繞樹三匝，無枝可依。山不厭高，水不厭深。周公吐哺，天下歸心。」這段唱詞就是《三國演義》裏曹操「橫槊賦詩」中的原詩。

京劇的唱詞中還有一些雖然不是來自文學名著，但其本身有相當高的文學修辭特點。例如《鴻門宴》中，項羽的「亞父」謀士范增唱的〔散板〕：「虛飄飄旌旗五色煌」，下轉〔流水〕：「撲咚咚金鼓振八荒。明亮亮槍矛龍蛇晃，閃律律刀劍日月光。嗚嘟嘟畫角聽嘹亮，姑牛牛悲笳韻淒涼。勿轆轆征車兒鐵輪響，撲拉拉戰馬馳驟忙。似這等壁壘森嚴，亞賽個天羅網，那劉邦到此一定喪無常。只要他魚兒入了千層網，哪怕他神機妙算的張子房，怎逃這禍起蕭牆！」這段唱詞氣勢恢宏，用了許多排比的疊聲字，把項羽強大的軍勢陣容和軍威以及范增本人精神抖擻的面貌，非常生動地表現了出來。另外一段很有文學特色的唱詞是新編京劇《徐九經升官記》中徐九經唱的一段《當官難》：〔二黃散板〕「當官難，」轉〔四平調〕，「難當官，徐九經做了一個受氣官，啊！一個窩囊官！自幼讀書為做官，文章滿腹我得意洋洋，洋洋得意進京考大官。又誰知才高八斗我難做官，皆因是爹娘沒有為我生一副好五官。我怨、怨、怨五官！頭名狀元到那玉田縣……當了一個小小的七品官！九年來我兢兢業業做的是賣命的官，卻感動不了那皇帝大老官。眼睜睜不該升官的總升官，我這該升官的只有夢裏跳加官……我若是順從了王爺做一個昧心官，陰曹地府躲不過閻王和判官！我若是順從了倩娘做一個良心官，怕的是剛做了大官我又要罷官……」這段具有「繞口令」味道的唱詞，每句話最後都落「官」字上，集中地反映出中國封建社會中官僚的特殊處境。以往的戲中只有清官和貪官之分，《徐九經升官記》的這段唱詞，把當官的複雜關係和心理狀態刻畫得相當深刻。

在內容方面，京戲的故事內容很大的一部分來自文學名著，《長生殿》和《太真外傳》的情節來自唐朝大詩人白居易的長詩《長恨歌》。程硯秋編演的《春閨夢》就是以古詩名句：「可憐無定河邊

骨，猶是春閨夢裏人」爲根據的。《人面桃花》來自名詩：「去年今日此門中，人面桃花相映紅。人面不知何處去，桃花依舊笑春風。」京劇《洛神》的情節也是來自大詩人曹植的名賦《洛神賦》的內容。《孔雀東南飛》一劇來自《漢樂府》的同名長詩。京劇《釵頭鳳》來自南宋大詞人陸游的同名名作。

　　京戲中大量劇目取材於各種小說，特別是《三國演義》、《水滸傳》、《西遊記》、《楊家將》、《紅樓夢》和《東周列國志》、《封神演義》等名著和《包公案》等武俠小說。戲曲藝人在選擇的時候多側重其內容，對文學性強的部分不大注意。在《三國演義》中，描述「草船借箭」時，有一首文學傑作叫《大霧垂江賦》，非常生動、形象，充滿了豐富的藝術想像力。這篇賦完全可以敷衍成一個充滿神奇色彩的好戲，或者至少在《借箭》中收到一定的渲染和表現，但在京劇中不見其蹤影。之所以出現京劇與文學關係密切卻又水平大多不高的情況，可能是受到編劇藝人文化水平的局限。戲曲創作中還有一批劇目直接來自文人之手，有些對後來的戲曲特別是京劇影響很大。其中對戲曲文學貢獻和影響最大的要數元朝的作家關漢卿和王實甫、明朝的湯顯祖。他們的戲曲創作具有很鮮明的文學性。還有很多作家雖然不大知名，但是在戲曲特別是崑曲的創作上，爲戲曲的文學性也做出了大量的貢獻。崑曲可以說每段唱詞都是一首文學作品，其中一些移植到京劇中來，也就成了京劇中文學性較高的作品，例如京劇《西廂記》和《紅娘》等。

包公戲

　　從歷史上看，包公並不算是一流的顯赫人物，《辭海》中有寥寥數語記載：「包拯（999~1062），北宋廬州合肥（今屬安徽）人，字希仁。天聖進士。仁宗時任監察御史，建議選將練兵，以禦契丹。後任天章閣待制，龍圖閣直學士，官至樞密副使。任開封知府時，他以廉潔著稱，執法嚴峻，不畏權貴，當時稱爲『關節不到，有閻羅包

老」。遺著有《包孝肅奏議》。他的事蹟長期流傳民間，過去小說、
戲曲多取爲題材，元雜劇已有《陳州糶米》等作品，以後流傳日廣，
形成豐富的傳說。」在他之前的名臣有周朝的姜尚，漢朝的蕭何、諸
葛亮，唐朝的魏徵等；與他同時代的有宋朝的王安石、范仲淹、文天
祥等；在他之後有明朝的劉伯溫等，論資歷、論官位都在他之上，但
是在老百姓心裏的地位，卻都在他之下，因爲他的事業和成就與百姓
的切身利益最密切而直接。

　　包公生活工作在北宋──正是內憂外患交加，中華民族危難重重
開始走下坡路的時代。我們民族的高峰是盛唐，全世界許多地方的
「唐人街」即是歷史的見證。神州大地從宋代開始每況愈下，終至成
爲列強瓜分的「弱肉」。延續千年的痛苦使得人民最心儀嚮往的是兩
類「超人」──英雄和清官。人們用文學和戲曲來表現、歌頌和塑造
他們，而宋朝爲此提供了最多、最生動、最典型的素材。西夏、契丹
和女眞族的侵略使得宋朝的「楊家將」和「岳家軍」應運而生，以佘
太君和岳飛爲首的「群英」征戰爲後人提供了無數可歌可泣的民族英
雄文藝素材。貪官污吏橫行到官逼民反的殘酷階級社會則是孕育《宣
和遺事》和《水滸傳》的溫床。爲後人歌頌江湖好漢、綠林英雄提供
了無數的文藝素材，人民不僅需要民族英雄和江湖好漢，更需要「清
官」。長期的封建專制社會裏，龐大的官僚體系是直接管理和統治人
民的工具。「官」的好與壞──「清」與「污」是與人民的切身利益
直接掛鉤的。包拯這個歷史人物發展成爲後來的包公這個藝術形象，
一直在人民的心中活到了今天，就不是偶然的。

　　包拯當過許多「官」──監察御史、戶部副使、河北都轉運使、
瀛州邊帥、開封府尹、御史中丞、三司使、樞密副使等。這些官銜表
明他不僅管政治，還管過軍事、財務、經濟，他還出使過契丹──管
過外交。多事之秋使他有機會施展他的多種才幹。儘管包拯幹過如此
衆多的事，但後人卻把他的藝術形象和事蹟集中地定位在「首都市
長」（開封府尹）──中央直屬的地方官這個特殊的重要的位置上。
《三俠五義》或《七俠五義》等章回小說比較系統地演繹了包公的故

事和傳說，爲評書和戲曲提供了許多素材，而後兩者在編演的過程中又豐富了前者。千百年來，人們通過文學，主要是章回小說、說唱藝術和戲曲表演這幾種文藝形式，塑造了一位非常特殊的藝術形象——包公！他鐵面無私，鐵是黑色，所以包公的戲曲臉譜是黑臉面。額面正中有一月牙，表明他黑夜還要到陰間去工作；雙眉緊皺，表示他日夜操心；又濃又長的鬍鬚表明他的成熟穩重。京劇中的正淨，以他爲代表，所以正淨也叫黑頭。頭戴烏紗帽——相巾，身穿蟒袍，腰繫玉帶表示他的大官身分和威嚴。

包公的塑造者們煞費苦心地考慮到他的任務艱巨，既要除大奸必須用特殊的利器。包公不會武藝，不能給他使用驚天地泣鬼神的靑龍偃月刀，也不能使蛟龍出海說的方天畫戟，給先斬後奏的尚方寶劍也有問題：一來太單薄，氣派聲勢不大，二來尚方寶劍多爲遠方出巡辦事的皇帝的臨時代表所用。「首都市長」就在皇帝身邊，不宜長期使用。最後出了一個絕招——選定給包公三口鍘刀，用來處死大奸大惡之人。鍘刀不是兵器，也不是刑具，是農民用於切碎草料餵牲口的農具。這三口鍘刀分別冠以龍頭、虎頭和狗頭。這樣就可以分出檔次。大奸大惡之人中，皇親國戚「享受」龍頭鍘的「待遇」，達官貴人是虎頭鍘的「待遇」，平民百姓則是狗頭鍘了。大堂上一溜擺開三口鍘刀，不僅威武氣派，而且也反映出很強的「農民意識」——用「農具」懲惡，也反映出在封建社會中處處不忘的「等級觀念」。同時也是對等級觀念中「刑不上大夫」的「特權意識」的莫大諷刺。法國大革命時的斷頭台上，用的「沃洛佳」是一口類似鍘刀的刑具，比起包爺的刑具來就簡單遜色多了。光有龍、虎、狗鍘刀還不行，還要給包公配備一個「御貓」，這就是能幹的南俠展昭，幫他辦案捉人，再配一位公孫先生，幫他思考問題，百姓爲包公考慮安排得穩當周到，國人在這方面的想像力令人歎爲觀止。

千百年來對人們影響最大的，也是反映人民要求抗暴廉政心理最強的要數是舞台上的各種「包公戲」了。《京劇劇目詞典》中有關包公的戲超過百齣。其中最早的大概是元雜劇《陳州糶米》了。災民的

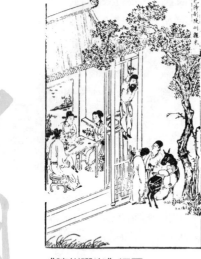

《陳州糴米》插圖

救濟糧是關係到萬千人的生死大問題。包公在陳州災區解決賑災中的貪污問題乃是大善之舉，也是至今仍有現實意義的「教材」。此戲作爲最早的包公戲問世就不是偶然的了。《打龍袍》是向「皇權」衝擊最直接的包公戲。皇帝有「過失」（他在宮中享福，親生母親在宮外受難）也要受到包公的懲罰，儘管是象徵性的——讓「龍袍」挨打，畢竟是向「皇權」的直接挑戰！筆者以爲最有份量的也是最有代表性的包公戲是「三鍘」——《鍘美案》、《鍘包勉》和《鍘判官》。殺駙馬陳世美是對皇權的實質性而非象徵性的打擊；殺包勉是以身作則，對官權、特權的打擊，是大義滅親的典範。後來敷衍出來的《包公賠情》——《赤桑鎮》豐富了包公在情、理、法三方面的完整人格和行爲。鍘判官——鋒芒直指神權。《西遊記》中的魏徵作爲「人曹」，在夢中運慧劍斬了涇河龍王，雖然也是「人殺神」，但其內涵遠不如《鍘判官》。

豐富多彩的「包公戲」如今在舞台已不多見，常演的也就是《鍘包勉》、《赤桑鎮》，其實如今廉政和法制問題絕不只是「高幹子弟」的事情。許多包公戲值得進一步整理、精煉後演出，上海京劇院近年來演出的《狸貓換太子》裏包公戲不多，似乎只是走了「偏鋒」！包公是清官的代表和象徵，在他之後又出了一些「公案小說」，如《狄公案》、《彭公案》和《施公案》等，諸「公」的斷案，以及現在螢幕上的《包青天》、《狄仁傑斷案傳奇》和《海瑞罷官》、《背纖》擴大了豐富了古代以包公爲代表的清官隊伍和業績。加上當代的「彭德懷」、「焦裕祿」和「孔繁森」所代表的「好幹部」，進一步譜寫了中華民族中敢於犯顏直諫、無私無畏的廉政清官的「正氣歌」，也可以說是形成了一種「清官文化」。這種「清官文

化」是中華民族文化寶庫中精英的一部分，很值得當今的文化界爲之多出力量多辦實事，進一步發掘整埋研究有關的史料，如今這方面亟待加強。例如已有的《北宋國史本傳》、《東都史略》、《宋史本傳》、《隆平集》中有關包拯的記載並不多，也受歷史的局限，1973年在安徽合肥發現的《包公墓誌銘》中總結包公的一生爲「竭力於親，盡瘁於君」。指出包公憂國愛民，大奸必摧，追求仁義，也有寬恕。這篇墓誌銘算是古代對包公比較全面的評價了。

婦女戲

在中國京劇的舞台上，有許多熠熠生輝的女性形象，深深地感動、教育著廣大的觀衆。她們是五千年民族傳統文化的結晶，也是人類精神文明的珍品。

1.偉大的母親

京劇中最重要的一類光輝的女性形象是衆多的愛國女性。其中給人印象最深刻的傳奇式人物要數佘太君了。她是楊家將的「統帥」和「靈魂」。她的丈夫楊繼業爲國捐軀後，就由她統領著宋朝的楊家將們，一代代前仆後繼地爲國爲民浴血奮戰，抵禦外敵。最令人感動的是《楊門女將》中她百歲高齡之時，還率領楊家十二位戰將的遺孀，祖孫四代一同出征，戲名也叫《百歲掛帥》或《十二寡婦征西》，最後大獲全勝而回，可以說是古今中外的藝術形象中絕無僅有的一位。

另一位有名的偉大的愛國女性是岳飛的母親。京劇《岳母刺字》表現她在兒子岳飛的背上刺了「精忠報國」四個字，教育岳飛使之成爲歷史上最有名的愛國將領之一。岳母是位平凡的婦女，但她的不平凡的精神和思想始終鼓舞著忠勇的「岳家軍」所向披靡，戰無不勝，攻無不克，令敵人聞風喪膽，救人民於水深火熱之中，成爲歷史上愛國的抗敵軍人家屬──「軍屬」的楷模。

現代京劇《紅燈記》中的李奶奶，《沙家浜》中的沙奶奶，都是現代

愛國抗日的女英雄的藝術形象，廣爲億萬中國人民所熟知和敬仰。

傳統劇中還有兩位偉大的母親形象影響深遠。一位是《赤桑鎮》中的吳妙貞，她是我國家喻戶曉最有名的清官「包公」的「嫂娘」。包拯幼失父母由「嫂娘」哺育成人後當了開封府尹。當吳妙貞的獨子包勉因貪污罪行被包公鍘了之後，吳妙貞急怒交加，興師問罪，她責怪包拯不念親情的鐵石心腸。包公曉之以理，動之以情，說明自己也正是遵循嫂娘「清正無私」的一貫教訓，不敢徇私廢法，使吳妙貞改變了態度，不僅原諒了包公處死包勉之舉，而且還催促他快去災區放糧，拯救百姓要緊，不必顧及她的困境，愛國憂民難能可貴。

另一位是《徐母罵曹》裏的徐庶的母親。徐庶是一賢孝智謀之士，當了劉備軍師之後數敗曹軍，曹操探知徐庶詳情後，將徐母召來，想用高官厚祿誘使徐母寫信將庶召回。徐母明辨是非，深知大義，以硯擊曹、痛斥曹操，存心用結束自己生命以杜絕兒子回來事曹。操又用假書把庶召回，徐母見子受騙棄明投暗，立即自縊死去，使庶抱恨終生，立志至死不爲曹操設一謀，「徐庶進曹營──一言不發」，至今猶爲民間廣爲流傳的歇後語。

2.巾幗英雄──戰將、女俠與「小人物」

京劇中有許多振奮人心的巾幗英雄形象。主要有三類：一類是在千軍萬馬中奮勇殺敵的愛國女將領；一類是闖蕩江湖獨來獨往匡扶正義、鋤霸安良的女俠客；還有一類是平凡的「小人物」。

第一類人物中，以穆桂英爲代表，在《穆柯寨》中她生擒楊宗保，挫敗了她未來的公公楊元帥（六郎）；大破敵軍的「天門陣」；壯年以後還親自掛帥出征，壯志豪情不減當年，是中國婦女中的「幹將──女能人」的典型代表。《抗金兵》中的女將領梁紅玉，她以「擂鼓戰金山」的頗有浪漫氣氛的壯舉，鼓舞人們奔勇殺敵！《木蘭從軍》在舞台上再現了當年女扮男裝替父從軍的女英雄花木蘭。她十二年戎馬生涯，最後勝利地返回了家園。塑造了一位不讓鬚眉的偉大巾幗英雄，給重男輕女的封建觀念沉重的打擊。此外《劉金定》、

《三打陶三春》中也都有衝鋒陷陣的女將形象。

　　另一類的巾幗英雄是女俠客。最有名的是《十三妹》——女俠何玉鳳。她身懷絕技、俠骨柔腸，在「悅來店」中搭救忠良之後的遇難公子；在「能仁寺」全殲惡僧黨羽。《呂四娘》是另一位傑出的女俠，她以刺殺暴君雍正皇帝而名震天下。在京劇舞台上還上演過《紅線盜盒》、《聶隱娘》、《女俠紅蝴蝶》和《荒江女俠》等戲，劇中女主角都是勇武可愛的女俠客。

　　第三類巾幗英雄是「小人物」——平民百姓。她們雖不是舞台上叱吒風雲的人物，卻也是不折不扣的女英雄。《生死恨》裏的韓玉娘在番邦鼓勵她的丈夫逃走報國殺敵。《紅燈記》中的鐵梅，《沙家浜》中的阿慶嫂都是冒著生命危險從事抗敵救國最後獲得成功的藝術形象。

3.向封建統治衝擊的女勇士

　　京劇《宇宙鋒》中的女主人公趙豔容，大膽機智地在「金殿裝瘋」，挫敗了當時封建王朝的兩個最高統治者：皇帝秦二世和其父——有名的奸臣宰相趙高，大快人心。《望江亭》中的譚記兒，巧妙地化裝成漁婆，在「望江亭」裏得到了惡霸楊衙內的聖旨及尚方寶劍，戰勝了封建的惡勢力，成功地保衛了她和丈夫的幸福生活。《審頭刺湯》中的女主人公雪豔，機智勇敢地刺殺了奸惡小人物湯勤，替丈夫報了仇，然後自刎，給觀眾留下了久久的尊敬、緬懷與遺憾。《思凡》中的小尼姑色空、《琴挑》和《秋江》中的道姑陳妙常，她們都是追求自己合理的幸福生活的女勇士，也都是獲得了廣大觀眾的同情和欣賞的美的藝術形象。《童女斬蛇》中的女童機智勇敢地殺死了為害一方的蟒蛇，大破封建的迷信和愚昧，在京劇舞台上獨放異彩。

　　封建社會中，等級森嚴，處於最底層的女子中卻有人在舞台上大放光芒。《桃花扇》中的妓女李香君，以其高尚的愛國情操和人格獲得了觀眾的尊敬。除此以外，京劇舞台上還有三位光彩照人的「丫頭」：第一位就是家喻戶曉的、助人為樂的象徵人物，《西廂記》中

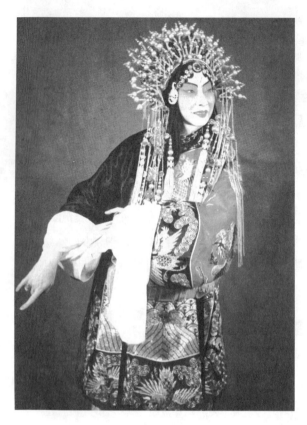

梅蘭芳飾《宇宙鋒》中
趙豔容

的丫環──紅娘；第二位是《楊家將》裏「天波府」中的燒火丫
頭──楊排風。她以《雛鳳淩空》的英姿脫穎而出，在比武中征服了
三關上將孟良和焦贊，最後破敵兵大獲全勝；第三位是《春草闖堂》
中的丫頭──春草，她大膽機智地闖入了封建統治的重要陣地──公
堂去拯救善良的無辜，最後促成了她的女主人的幸福婚姻。

4.癡情奇女

《霸王別姬》中的美人虞姬，在楚霸王項羽即將覆滅的危急關
頭，強忍悲痛為他舞劍作歌，分憂解愁，為了能讓項羽輕裝突圍，她
最後自刎殉情。虞姬的「美的扮相、美的歌舞、美的心靈」永遠留在
人們的記憶裏。《紅鬃烈馬》中宰相之女王寶釧，放棄富貴豪華的貴
族生活，在寒窯中苦守十八年，等待遠征的丈夫回來，體現了我國古

代社會中忠於愛情和婚姻的婦女的高尚情操。《桑園會》中的秦羅敷、《汾河灣》中的柳迎春也是類似的叫敬人物。《大英傑烈》中的女主人公陳秀英，丈夫外出未歸，她不是死守，而是積極主動地女扮男裝去尋丈夫，陣前交鋒，英勇善戰，最後獲得圓滿成功。這一形象比之前面幾位苦守者「更上一層樓」。《杜十娘》怒沉百寶箱後，投江自盡；《紅樓二尤》中的尤三姐一心癡戀柳湘蓮，聞知柳誤認她不貞欲退婚時，拔劍當面自刎；《英台抗婚》中的祝英台最後跳進梁山伯的墳墓中殉情自盡。她們都是為愛情獻身的「純情烈女」。《玉堂春》中的女主角蘇三經受了複雜痛苦的悲慘遭遇，雖是妓女卻始終不渝地念念不忘她的情人王金龍。這位東方「茶花女」的形象和事蹟經久不衰地一再演出在舞台上。

　　京劇《白蛇傳》中的白素貞是一位很特殊的角色。她是千年修煉的蛇妖，卻為了人間的純真愛情多次受難：為了拯救丈夫的生命，奮不顧身地去「盜仙草」；身懷六甲同陷害丈夫的仇人法海和尚進行「水漫金山寺」的苦鬥；在「斷橋」旁深情地原諒了許仙的錯誤並為他向小青求情；最後又被壓在「雷峰塔」下，母子分離，苦度歲月。白娘子的形象是我國勞動人民對愛情的浪漫主義的理想化身。《寶蓮燈》中的三聖母、《碧波仙子》中的鯉魚精、《天仙配》中的七仙女，以及《聊齋》裏眾多的委身於凡人的純情的鬼、狐、妖、仙，都是人們對現實生活中的純情女子的折射及歌頌。

5.「孝婦」和「善女」

　　我國的倫理道德觀念中有一大內容，即是「孝」（今天的提法是「敬老」）。《六月雪》中的竇娥，為了保護她的婆母免受酷刑，她竟自己背上了「殺人犯」的罪名，含冤走向刑場引頸就戮，導致了六月下雪，血濺白練和三年大旱的感天動地的非常事件，深刻地反映出勞動人民對竇娥的熾熱感情和對舊社會冤案的深惡痛絕。《琵琶記》中的趙五娘是另一位孝婦。家鄉大旱三年，丈夫外出，她自己吃糠度日，掙扎在死亡線上，盡心奉養公婆。公婆死後，她賣掉自己的青絲

安葬了老人，然後「描容上路」——畫了公婆的遺容，身背琵琶，一路賣唱乞討千里尋夫。趙五娘的身上，充分地表現出我國古代勞動婦女忍辱負重的崇高品質和對悲慘命運頑強抵抗的偉大精神。

京劇舞台上還有許多富有同情心的「善女」形象。《鎖麟囊》中的女主角薛湘靈是富家小姐，她出嫁途中在「春秋亭」內避雨，聽到另一避雨花轎中有哭聲，經問知轎內新娘係因貧困悲傷，引起她深切的同情，竟把自己裝有許多珍寶的「鎖麟囊」慷慨相贈，以解救對方的困境。《豆汁記》中的「金玉奴」是乞丐的女兒。天真的少女不僅救活了凍臥門口的窮秀才，並且嫁給了他，父女沿途乞討陪同秀才進京趕考，助人可謂全心全意矣！

6.歷史人物和政治家

武則天表演了我國長期封建社會中唯一女皇帝的雄才大略。她治理朝政有方，有利百姓，對建立當時世界上最強大的唐帝國做出了重要的貢獻，也向世人證明女性完全可以成為超越男性的偉大政治家。謝瑤環是另一位女政治家。她得到武則天的賞識，代武巡按江南，在抑豪強平民憤方面顯示了她的政治才能。孟麗君女扮男裝，當上高官，也是屢顯其非凡政治才能的傑出女性。西施是戰國時代的美女。她為自己的祖國做出了重要的貢獻。功成退隱，與范蠡泛舟西湖，成為千載佳話。人們把美麗的西湖稱為「西子湖」，即是對她的永遠的紀念。

文成公主和王昭君是兩位犧牲了自己的鄉情和親情進行「和番」的「特使」，在當時是「國際要人」。為國際和平及民族和睦做出了重要貢獻的歷史人物。在今天看來，她們為地處邊陲的少數民族帶去了中原先進的文化，在歷史上也起了進步的作用。與她們相對應的是，在京劇裏我國少數民族中也有奇女子為與中原漢族建立良好關係做出過貢獻：那就是《四郎探母》中的「鐵鏡公主」和《大登殿》中的「代戰公主」。在廣大京劇觀眾的心目中，她們都是「番邦女子」中的可愛形象。

第 五 講
京劇與審美心理學

　　京劇是我國的文化瑰寶，是一門比較複雜的藝術，要想深入地欣賞她的美，不僅需要了解她的基本情況，知道她的歷史和各種有關的知識，而且還要理解她。特別是對於一些矛盾和問題，如果沒有一定的科學理論來研究和指導我們的審美欣賞，就容易陷入盲目和誤區，難以見到京劇的真價值和深刻的內涵。指導我們欣賞京劇的理論主要來自古今中外的學者在美學和心理學方面的著作。特別是介於兩者之間的邊緣交叉學科──「審美心理學」（按照朱光潛先生的意見，也可以叫做「文藝心理學」），此外，社會學、歷史學、文學、戲劇學甚至生理學的理論知識也都會給我們啟示和幫助，去更好地深入理解我們的京劇藝術。

視覺審美

　　視覺的基本內容是兩個方面，「色」與「形」。當顏色不與形結合在一起，而是單獨作用於人的眼睛時所起的作用，已有很多論述，幾乎已經成為一種常識，如紅色表示熱情、積極、力量、危險，白色表示純潔、寒冷、恐怖等等，但是實際情況遠遠不是如此簡單。康定斯基的這個觀點是很重要的，綠色用在大地上表示生命，用在人臉上則表示死亡的來臨或鬼怪。畫家梵谷說：「色彩本來就有表現某種意義的傾向。我想憑據紅色和綠色，盡我所能來表現人心中最熱烈的情意，將來的畫家一定是我們從來都沒有看到過的色彩畫家。」（詳見《色彩學概論》）藝術家、詩人和畫家對顏色的感受和作用遠比常人

更爲敏感、深刻或不同。他們對顏色的論述,對於我們欣賞和設計色彩繽紛的戲裝、臉譜和舞台照明時,有重要的啓發和參考作用。而且觀衆也能從這些表現人物身分、性格的服裝、臉譜和舞蹈中,通過色彩的刺激得到美的感受。

人們對於「形」的審美觀念,一部分集中在「線條」上。京劇中女性美主要在面部的化裝。塗脂抹粉還是屬於調整面部的顏色,用「貼鬢角」調整臉形,盡量使之呈由曲線圍成的「瓜子」形或「鵝蛋」形。大量的圖形裝飾用於花臉的臉譜上,其中絕大多數的線條是曲線,與顏色結合起來的臉譜,使人產生的視覺印象主要是猙獰感和神秘感。大量臉譜圖形的含義還有待於解析與研究,簡單的否定或盲目的頌揚都是不妥的。如果把傳統戲曲中的臉譜與原始人在臉上塗抹的花紋作一比較,就可以發現,其相似之處是引起恐怖的效果,這在打仗格鬥時有恐嚇敵人的作用。穿厚底靴子戴高冠和插戴長長的雉尾,這些戲曲服飾都有增高身材顯示自己的高大和恐嚇敵人的作用,也反映了古代人對力量的追求和崇拜,也是反映了他們的審美觀。演員搖動雉尾,舞動水袖,甩動長長的鬍鬚(髯口)都會產生飄動感,這種飄動的軌跡都可以產生曲線美。武戲中玩弄拋耍兵器和「跑圓場」的軌跡也是如此。有人總結傳統戲曲的舞蹈動作有四個特點——圓、曲、擰、傾。實際上也都可以歸結爲各種各樣的曲線動作。

關於「形」的審美活動中,另一個重要的觀念即是「對稱」和「平衡」。對稱是指左右相同或相等;平衡是兩個方面,一是左右的對等,二是避免頭重腳輕和歪斜而產生的不穩定的狀態或感覺。京劇人物身上的裝束基本上都是左右對稱的,臉上的化裝有少數例外,一種是臉譜中的「歪臉」,有特殊的含義——被「氣」歪了,或表示行爲不正。還有一種面部化裝多見於地方戲,即半個臉畫臉譜,另外半個臉不畫臉譜,屬「俊扮」,表現了人物的二重性,如《盤絲洞》裏的蜘蛛精的半人半妖性。戲曲中舞台上的場面、人物的位置都盡量對稱分布,尤其是龍套、宮女等隊伍的人數一定是左右相等的。如果出現不對稱的佇列,將被認爲是失誤,會成爲說相聲的笑料。過於嚴格

的對稱表演顯得機械死板，隊伍在行進流動中短時間的不對稱是允許的也是應該的。

　　視覺審美中，距離的影響很大，觀眾與演員之間距離分兩種：一是物理的空間距離，另一個是心理距離。此外，觀看的方位角度也有關係。由於有了電影和電視，看戲的距離和角度都可以變化，爲欣賞帶來很大的方便和有利的條件。對戲曲欣賞課的教學也是極爲方便有利的。心理距離的變化主要取決於觀眾對自己的主觀控制，也受物理距離的影響。此外戲的題材內容、情節及發生的時代等也都有關係。在劇場中看戲有立體感和觀眾與演員之間的交流和共同的心理體驗。所以從舞台上或螢幕上看戲是各有利弊。

　　視覺審美的一個重要前提是感知覺的各種不同效果。影響感知覺效果的規律很多，主要有：①「適應律」。刺激物的持續作用能引起感受性的提高（如「暗適應」）或降低（如「明適應」），劇場的照明與此關係密切。②「對比律」。刺激物的相互對比，可以彼此加強，從而提高感知效率。對比按時間又分爲「同時對比」和「先後對比」。③「差別律」。物件與背景的差別越大，物件越容易被感知。④「活動律」。在相對固定的背景上，活動的事（人）物容易被感知。⑤「組合律」。刺激物各部分在空間上和時間上的組合，容易組成知覺的物件。組合有兩種，「接近組合」與「相似組合」。⑥「多種感受律」。多種感官共同的參與，能使感知更完整。戲曲是綜合藝術，正是多種感受的物件。⑦「語言提示律」。戲曲中的唱詞、念白和旁白都可起到對感知物件的選擇和理解，提高感知效率。⑧「經驗律」。已有的有關知識和經驗，對感知和欣賞有重要作用。一般說來是積極作用，也可以產生消極作用（如「經驗主義」）。⑨「任務律」。對當前感知或欣賞的任務越明確，感知就越清晰。因爲此時「有意注意」起了作用。⑩「態度律」。個人對感知物件的態度越積極，感知效果越好。以上這十條規律是對於感知效果而言的。感知是審美、欣賞的前提，感知的效果肯定會影響審美的效果。特別是對於不熟悉京劇的觀眾。但感知和欣賞兩者並不是一回事，不能完全等

同。如在某些情況下，不清楚的、朦朧的感知，反而會產生更好的審美意境。如在月光、燭光或薄霧中欣賞某些審美物件效果更好。上述感知規律不僅適用於視覺，對於聽覺和味覺等其他感知覺也是適用的。感知效果的規律直接影響到演出的效果，這裏首先是編導和舞台美術設計要給予充分注意的。

在視覺審美中有人偏重於形的欣賞，如喜歡看或畫素描，包括圖畫中的水墨畫，或是不著色的大理石雕刻。也有人更注意色彩，西方繪畫中的「印象派」特別偏重色彩，以及光和影的作用。英國審美心理學家布洛通過實驗把人們對顏色刺激的主觀反應分爲四種類型：第一種是「客觀類」。對色彩刺激的反應是客觀理智的，沒有感情的成分。第二種是「生理類」。受到色的刺激，主要產生生理感覺的反應，如看到某種顏色覺得冷或熱、重或輕。第三種是「聯想類」。如看見紅色聯想到火或血，看到藍色想到天空或海洋。當看到顏色引起聯想時，還產生與之有關的情感活動，就是（或接近）美感。如詩人看見「秋色」產生生命接近凋零的傷感——「秋老空山悲客心」即是。詩人進行創作或人們欣賞詩作時，這種聯想的作用很重要，也很微妙，常常是在生活中的一種「景」與「色」的綜合作用，引起了複雜的、細緻的聯想。例如：「日出江花紅勝火，春來江水綠如藍。」傳統戲曲中，很多曲文本身就是詩句，或詞賦。聯想能力直接影響到欣賞力的大小。第四種是「性格類」。這種類型的人已經把顏色擬人化，認爲色本身就有人一樣的性格。紅色是熱情的，白色是純潔的，黑色是神秘的等，他們能對顏色發生情感的共鳴。某些顏色在文藝與宗教中具有象徵意義的功用，其基礎和來源即是這些人對顏色的「移情」和「投射」。他們把自己的感情轉移或投射到顏色上去，達到「物我同一」的境界。從科學的角度來講，這種感覺是一種「錯覺」，這種錯覺卻可以產生明顯的審美作用。布洛認爲「性格類」者欣賞顏色的能力最強。傳統戲曲中，把顏色與性格結合得最爲緊密的就是臉譜，這裏不再重複論述。戲裝的顏色與性格的關係也很有意思。《三堂會審》中，有兩位陪審官員：一位是性格比較溫和仁厚的

潘必正，身穿「紅袍」官服；另一位是比較冷酷刻薄的劉秉義，身穿「藍袍」官服。紅是暖色，藍是冷色。還有一種演法叫「滿堂紅」。劉秉義也穿紅袍，王金龍、蘇三和潘必正，四人都穿紅戲裝，桌椅也都是紅色，所以稱「滿堂紅」。此時的紅色表示整個戲的喜劇結局。

聽覺審美

　　人們聽到某些聲音感到愉悅、好聽，這是最基本的聽覺審美活動。這種悅耳之音可以是聲波波形規則的、變化有規律的「樂音」，也可以是某些聲波波形不齊整、變化不大規律的「噪音」，如果長時間的受到強大的噪音刺激，人們會產生聽力下降、血壓升高、情緒煩躁。突然發生的強烈的聲波刺激，不論是樂器產生的樂音，或是自然界產生的霹靂或野獸的吼叫，都會使人受到驚嚇而產生不了美感。但是在特定的情境之下，有精神準備時聽到的「衝擊性噪音」如鞭炮的爆炸聲，可以引起或加強人們歡樂的情緒。在看戰爭電影時，射向敵人的大炮轟鳴聲和炮彈的呼嘯聲、爆炸聲，也會使充滿復仇之心的觀眾感到痛快和歡樂。

　　當聲音按一定的變化規則被組合到一起形成某種腔調時，就形成了音樂。音樂可以表現出個人的性格、民族的特徵和時代的精神。音樂的種類很多，按音量的大小輕重可以分為輕音樂和「重」音樂（如交響樂）。戲曲舞台上，輕音樂和「重」音樂都有，京劇曲牌〔小開門〕輕快明朗；震耳欲聾的開場鑼鼓和大花臉的怒吼聲則是中國式的「交響樂」或「重」音樂。按聲源的不同可以分為由聲帶發出的「聲樂」和用樂器發出的「器樂」。中國的戲曲以唱——聲樂為主，樂器在絕大多數的場合下都是為唱伴奏。按照音樂表現出的情緒可以分為歡快的音樂和悲傷的音樂。「迎賓曲」和「舞曲」是典型的歡快音樂。漢字中的「音樂」之「樂」與「快樂」之「樂」是一個字。可以說我國的民族性格和音樂的基調都是快樂的，哀樂是典型的悲傷之音。京劇中的曲牌〔哭皇天〕，也是程式化了的「哀樂」。按照用途

的不同可以分爲供欣賞的「藝術音樂」和以實用爲主的「功能音樂」。古希臘人認爲當時流行的七種樂調各表現不同的情緒：C調和藹、D調熱烈、E調安定、F調淫蕩、G調浮躁、A調發揚、B調哀怨。亞里斯多德最推崇C調，認爲它最適宜於陶冶青年人的性情。

　　音樂對於聽者可以引起各種心理活動。如果音樂配上歌詞，則意象就更容易產生也更明確了。京劇中主要是唱有字詞的描述性或抒情性的腔調，如《空城計》中的〔二六〕：「我正在城樓觀山景，耳聽得城外亂紛紛。旌旗招展空幡影……」這對於聽眾是很容易引起意象的。京劇中的〔導板〕，不論是〔二黃導板〕還是〔西皮導板〕都有很強的「詠歎性」的情調，其唱詞有的是「學兵書，習戰法，猶如反掌」，或是「金烏墜、玉兔升，黃昏時候」，或是「朔風吹、林濤吼，峽谷震盪」，或是「一馬離了西涼界」，都會引起不同的意象，但是老戲迷反覆吟唱之後，最後欣賞的只是導板的這種詠歎性的韻味、旋律和情調。

　　英國學者派特（W. Pater）認爲一切藝術到精微的境界都求逼近音樂，因爲只有音樂能達到實質與形式的統一和融合。音樂節奏的起伏和音調的輕重，可以與人心精微的變化相一致。中國傳統的戲曲如京劇在這方面特別顯得突出。高水準的演員和高水準的戲迷都會把注意力最後集中在唱腔上，京劇的各種流派的形成正是由於唱腔的不同。票友在一起，不論是唱的或是圍在四周聽的，都沉浸在唱腔的欣賞之中。票友的活動完全出於興趣和愛好，沒有其他的動機，這最能反映出京劇的藝術魅力之所在是音樂。並且京劇的語言——道白也要求音樂化，要講求字的聲和韻的審美效果。心理學家把音樂快感的來源分爲節奏（Rhythm）、旋律（Melody）、布局（Design）、諧聲（Harmony）、音色（Tone-Colour）。大音樂家多重視旋律，當代青年人更多受節奏的影響。京劇聽眾首重音色，嗓音是否清、脆、圓、潤、甜、亮、酸……多用味覺和觸覺的形容詞來表達對音色的感受。表明我們傳統的音樂感受多與味覺和觸覺有關。特別是味覺，習慣用語是「聽起來有味兒」、「韻味不錯」等。「韻味」與「音色」這兩

個概念相比較，前者可能更爲原始也更爲深刻。

　　戲曲的審美多數是視覺與聽覺共同進行的，既可互相促進，也可互相抑制和干擾。例如「歌舞合一」的表演，觀看程式動作可以幫助理解和欣賞唱詞與唱腔，有伴奏伴唱的舞蹈使審美感覺更爲豐富。相反歌舞分離的表演，也常常是游離於劇情之外的表演，會分散欣賞者的注意力。

思維與審美

　　人類是社會動物。人們會對自己和他人的社會行爲進行審美性的評價。社會行爲常常是複雜的，要透過現象看實質就需進行觀察和思考。這種思考嚴格地或狹義地說，是屬於對眞假與善惡的分析與辨認，隨著這種辨認的結果會使人產生愉悅或厭惡之情，也就是美或醜的感情了。因而廣義的美或美感就包括了眞與善在內。欣賞戲曲時，眞與善明顯地由劇情和劇中人物的性格與行爲表現出來，對於劇情和人物的唱詞和念白如果不了解，看不懂，自然就很難進行深入的高層次的賞析了。思維基本上分兩大類：一類是抽象思維，另一類是形象思維。抽象思維是語言文字的、概念的和邏輯的思維。對戲曲的欣賞有多種的形式，古代文人有所謂「案頭劇」。通過看劇本這種文學形式所引發的想像，也可以說是形象的思維進行欣賞。再一種是通過聽「清唱」或自己唱來欣賞。這是文字加音調的共同作用產生美感的活動。第三種是看舞台上的表演了，與前兩種欣賞形式比較，文字的作用相對的更小了。當舞台表演以做、打爲主，甚至純粹是做、打的戲時，劇情的發展變化和人物的性格行爲就都要靠形象思維來進行了。對於傳統戲曲中的唱、念部分進行欣賞時，不熟悉戲曲的觀眾需要做些準備工作，了解劇情，看看劇本和唱詞最好，否則常常出現聽不懂看不明白的問題。打字幕是個辦法，但不是最好的辦法，因爲要分散注意。欣賞戲曲中另外的一大問題屬於形象思維的範圍，主要是傳統戲曲中有許多程式動作和虛擬動作，這些動作中很多都具有一定的意

義，不知道這些動作的意義就很難深入地理解和欣賞表演。這是中國傳統戲曲中非常特殊的重要問題。多看戲和聽些普及戲曲知識的講座和課程是可以解決的。

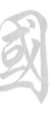

美感產生原理

除了上述的關於思維與欣賞審美的基本關係之外，西方的美學家和心理學家還有許多審美的理論和觀點。其中一個非常重要的美感的原理就是審美的心理活動要求以「直覺」來進行。當代學術界對思維問題的論說中，影響較大的是「靈感論」，認為思維的諸種形式之中，有一種比較特殊的思維活動即靈感。靈感又包括兩種，一是「頓悟」，二是「直覺」。頓悟指對問題的長時間的思考之後，突然明白和解決；直覺則是指不經過思維的推理過程，而對事物的直接的深入的洞察。在審美過程中，美感產生於對審美物件的凝神觀看或聆聽而不經過推理。這是特殊的思維。需要說明的是有兩種情況：一種是簡單的審美，例如一般人或兒童看見了太陽下山時的紅霞滿天，會立即由感覺而產生愉悅的美感；另一種是詩人看到了夕陽景色，立即產生的「夕陽無限好，只是近黃昏」的複雜讚美和惋惜，內含著深刻的意蘊，來源於豐富的人生經歷。當代心理學把直覺界定為特殊的思維，即是只有上述兩例中的後一種才是由直覺產生的美感。這種直覺有思維的活動過程，但是這個過程是在一瞬間完成的，沒有一定的後天積累的經驗是進行不了的。看戲也是如此，外行看戲的美感多來自感覺，內行的美感來自直覺。

另一個重要的美感原理是心理距離的調整。審美者把審美物件所具有的那些與審美無關的屬性排除於審美意識之外不去注意，而只關注物件所具有的與審美直接有關的屬性，如形象、色彩、音調和動作等等。換句話說，審美時的注意是有選擇的，人們在審美時常常混有雜念。要想獲得高質量的美感，要培養用意志來控制自己的審美意識活動。特別是看戲，欣賞的是演員的表演藝術唱、念、做、打，劇情

中的眞與假、善與惡的鬥爭；品味的是劇中的喜與悲、愛與恨等。進行藝術欣賞不能完全放縱感情任其氾濫，需要用理智和意志適當的控制自己的心理活動，調整自己與審美物件的心理距離，才能獲得眞正的美感。

　　第三個重要的美感原理是「移情」和「投射」。當自己高興時，看別人也好像是高興的，這就是最簡單的移情。詩人更加以誇大爲「山在起舞、海在歌唱」，這是藝術的移情，也就是感情的投射，把自己的感情投射在別人或別物的身上。這種「擬人」的做法使得許多無生命無感情的東西「有了」生命和感情。還可以把自己的崇高的情操、清高的人格，甚至整個身心都投射到欣賞的物件如竹子、梅花身上形成「物我合一」。還可以使自己進入戲中或小說中與主人公「合而爲一」，這也叫「自居作用」。這樣使得觀賞者或創作者（如詩人）擴大了「自我」。從有限到無限，從固定到自由，這可以產生巨大的、深刻的、豐厚的美感。

　　第四個美感原理是「模仿」。模仿有兩大類：一是宏觀的、外在的、行爲的模仿；另一種是微觀的、內在的、生理的模仿。人類和高等動物如猿猴等都有模仿的本能。中國傳統文化的一大特色是繼承。繼承的基礎即是模仿。徒弟模仿師父，代代相傳，使得許多文化藝術長期保存下來。發展變化也不大。西方審美心理學注意的是第二類內在的、生理的模仿。指人們在觀賞一件藝術品或戲曲表演時，常伴有不自覺的微小的心理和生理的活動，例如看空中的物體時，眼球上翻、仰頭，甚至全身筋肉也有要向上運動的趨勢。這是全身的適應性運動，目的是把被看的物體放在最適宜的視野裏，產生最明顯的視像。此時在神經系統裏有神經衝動產生，並傳送到運動器官如眼球和軀體肌肉上去。多數情況下，人們並不能都去明顯地跟著被審視的物體進行運動，而是被抑制住，或只有微小的運動。例如在聽戲時，不自主地跟著用手指或是足尖打拍子，在心裏或口中跟著輕輕地哼唱。這種模仿常常不是全部的都被動地跟著運動，而只是局部的進行。也有的人連局部的微小的運動也不進行，只是在意識中進行模仿的跟隨

活動。這種內在的模仿活動常常引起愉悅之感，也就是產生了美感。

情感與審美

　　人類的情感分三大類：美感、理智感和道德感，三者關係非常密切。因爲這也就是眞、善、美的關係。理智感是人們認識和追求眞理過程中的需要是否得到滿足而產生的一類情感體驗，如發現問題時的驚奇感、欣喜感和懷疑感，解決問題時的渴望感，獲得結果時的成功感，百思不解的苦悶感，成果不理想時的內疚感，社會眞理被踐踏時的憤怒感等。道德感主要產生於對人們社會行爲的後果的評價。造福於別人的行爲稱爲「善」，傷害別人的行爲稱爲「惡」。善行被認爲是崇高的，而惡行則被認爲是渺小卑微的。如果關係到的是大多數人的利害，那就是大善大惡的問題，引起的情感反應就是對前者的熱愛與讚美，對後者的痛恨和譴責。人類是社會群居的動物，社會群體的利益要高於個人的利益，道德感代表社會群體的利益。這種超越於自我的觀念，佛洛依德稱之爲「超我」，代表個人本能的需要稱爲「本我」。而自我是理智的、現實的我。每個人的人格、行爲和心理活動都是由本我、自我和超我這三者之間的關係來決定的。曹操爲人的原則是「寧願我負天下人，不願天下人來負我」，他的超我比重很小，他雄才大略、機詐多疑，表明他的本我還是能被理智的現實的自我控制的。唐僧摒除七情六欲，一心去西天取經，以便普渡眾生，他是超我的代表；豬八戒念念不忘的是食與色，可說是本我的化身；孫悟空善於七十二變，但萬變不離其宗，他是花果山的美猴王，是以自我爲中心的英雄，後來中了圈套，套上了一個頭疼的金圈，被迫保唐僧取經，可算是自我的典型。這三人在去西天的路上由於各種妖怪帶來的問題經常發生矛盾。最後還是唐僧處於主導地位。各種妖怪都要吃唐僧肉或與他成親，也都是本我的化身，而取經的這個小隊伍，也始終代表了超我與他們抗爭。其實，忠與奸、清與貪的鬥爭也都是如此。傳統戲曲中這類題材占了最大的比重，每場戲最後的大團圓結局，也

大多是道德的、正義的、善的、超我的勝利，這種勝利給觀衆帶來了
滿意和美感。

個性與審美

　　人們有不同的性格、氣質、能力和神經類型，還有不同的興趣和
需要，以及不同的社會、經濟、政治和文化的背景。這些都會影響人
們的審美態度，造成不同的審美類型。應用心理學對此有大量的調查
研究，其中許多結果都很有價値。現代生理學家巴甫洛夫把人分爲藝
術型、思維型和中間型，藝術型的人審美能力最強。心理學家榮格把
人分爲「內向型」與「外向型」兩大類，其中外向型者更與藝術有
緣。還有把人分成「理智型」、「情感型」和「意志型」的理論。當
人們在接受外界刺激時，對視覺刺激和聽覺刺激的反應是有個體差異
的。因爲有些人的視力和聽力就不完全一樣，而聽力除去靈敏度的差
異外，音調的辨別和記憶的能力也不同。人們辨別顏色的能力也有差
異，這些都會影響到人們對待藝術的態度，是喜歡看戲還是聽戲？是
喜歡素描還是彩繪？其答案與人們的感知能力有密切關係。對於繪
畫、服裝，人們在觀賞時，有人側重注意於形狀，有人側重於顏色；
聽音樂時有人側重於旋律，有人側重節奏。這些都和上述性格類型有
關。因爲理智型與情感型者們就各有偏重。年齡和性別也對性格有重
大影響，兒童和女性更富於感情和形象思維，男孩子比女孩子更好動
和好鬥，因此對待武戲與文戲的態度也會有差異。

　　除去上述由於各種先天的、生理的和能力的差異之外，後天的環
境的差異也會對人們的藝術態度產生巨大影響。許多戲迷源於家庭的
影響，這是衆所周知的。崑曲興起於吳儂軟語的蘇州地區，這是藝術
受地理自然環境的間接影響的明證。亂世多哀音則是歷史社會環境的
影響。褊狹的視野或眼界多與地理環境或文化教育有關，對待藝術也
常會帶有褊狹的保守之見。也有相反的情況，對於沒見到過的藝術有
人充滿新奇之感，特別是從經濟和科技發達的西方來的藝術，也認爲

一定是先進的而盲目崇拜。這也是一種「光環效應」。後天的社會環
境的因素是外因,先天的生理的和心理的原因是內因,外因常常通過
內因起作用。

第 六 講
戲曲大師的審美觀

　　古今的戲曲大師們積累了大量的實踐經驗，並上升到一定的理論高度，他們的審美觀對於了解戲曲的藝術魅力是非常重要和有益的。

李漁與《閒情偶寄》

　　首先要提到的是明末清初的戲曲專家李漁。他的理論寫在他的名著《閒情偶寄》裏。他的基本思想是一切都要從戲曲欣賞者的角度來考慮，觀衆的心理要求是戲曲創作和表演的出發點。在創作劇本方面他的具體論點是：①「古人呼劇本爲『傳奇』者，因其事甚奇特……可見非奇不傳」，只有奇事才有吸引觀衆欣賞的力量。②他說：「新，即奇之別名也。」他認爲「窠臼不脫，難語填詞」，要求藝術創作不要抄襲模擬，而是要創新。③他又指出，創新不是追求怪誕，「只當求於耳目之前，不當索諸聞見之外」。因爲「世間奇事無多，常事爲多；物理易盡，人情難盡」，即創新要來自現實生活，從平常的事情中求新，從人情中求奇。不論是事情，還是人情，關鍵是「情」而不是「理」，此外他說的「理」是「事物之理」或是「哲理」，而不是「倫理之理」，的確傳統戲曲包括京劇，流傳下來的劇目多爲感情戲，很少哲理戲。我國的民族習慣多注重感情，不尚哲理思考。④他還主張創新主要是戲的內容求新，而不在於形式上的奇巧。他的代表劇作《風箏誤》，流傳至今，並且還被改編成京劇《鳳還巢》，影響很大。

　　在論及排演時，他提出：①要向演員「解明情節，知其意之所在」，要以演唱出「曲情」為前提。在此仍然強調的是「情」的表現。②表演以唱為主，絲竹伴奏為輔的原則──「須以肉為主，而絲竹副之」。③由於「世道遷移，人心非舊」，在排演舊劇目時，應對其進行「再處理」，以適合觀眾的欣賞需要。按照這個意見，戲曲舊劇目的「再處理」也就是要不斷地進行變革。這個意見對今天的戲曲改革是很有現實意義的。

　　對於戲曲語言，李漁主張：①劇本作者在創作時要想到演員和觀眾的口和耳，要「好說」和「中聽」。②要「重機趣」、「貴顯淺」「忌填塞」、「聲務鏗鏘」。他強調戲曲中的語言「貴淺不貴深」、「勿使有道學氣」、「話則本之街談巷議，事則取其直說明言」。他是按照平民百姓的要求寫戲的。③他進一步說：「戲文做與讀書人與不讀書人同看，又與不讀書之婦人、小兒同看，故貴淺不貴深。」他明確提出不僅要讓文盲聽懂看懂，並且連小孩子也能看明白。李漁非常注意戲曲語言的通俗性。今天，京劇中的韻白是很不通俗的。不要說孩子，「讀書的大人」也難聽懂。因為韻白用的是古代的語言（古代的中州韻和湖廣音）。今天應該有為兒童創作和演出的京劇劇目，培養兒童對京劇的興趣和愛好。④李漁要求戲曲語言要「性格化」──「語求肖似」、「說張三要像張三，難通融於李四」。戲曲表演是「代言體」。演員代替劇中人物說話。他明確提出：「欲代此一人立言，先宜代此一人立心。」劇作者應該「設身處地」地代劇中人「夢往神遊」。

　　李漁的這些論點為最廣大的群眾提供了欣賞戲曲的可能性的最基本的要求和原則，具有積極的指導意義，儘管也有他的局限性。

　　李漁提出的上述論點是有原因的。因為在他之前，戲曲的發展已經經歷了元雜劇和明傳奇兩次創作高潮，出現了一些問題。主要是他所推崇的元雜劇的通俗的戲曲語言，被明傳奇的「文言雅語」所代替或衝擊。特別是明朝的戲曲文學創作中，「文采派」的首領湯顯祖的巨大影響所帶來的問題。李漁曾直接說湯的《牡丹亭》中有的曲文難

以理解，舉的例子正是《驚夢》中的「嫋晴絲，吹來閒庭院，搖漾春如線」。他突破了前人曲論填詞首先注重詞采或音律的主張，強調了戲曲語言的通俗性之重要。他說元雜劇的語言：「以其深而出之以淺，非借淺以文（飾、掩蓋）其不深也。」也就是說元雜劇的語言是以「淺語」表達「深意」。他的論述預示著過雅的崑劇的衰落，但不是重複回歸到元雜劇，而是一種更為通俗的京劇的興起。李漁的從最廣大的平民群體的欣賞需要出發的立場和戲曲觀無疑是非常正確的，儘管他的創作和表演實踐有時做過頭，遭到了格調不高的非議。

湯顯祖與沈璟的爭論

在古代的戲曲文學史上，發生過一場有名的重要的爭論，這就是明朝的湯顯祖與「格律派」的首領沈璟之間的論戰。沈璟公開主張：「寧協律而詞不工。讀之不成句，而謳（歌）之始協（調），是曲中之工巧。」湯顯祖反駁說：「凡文（指曲文）以意、趣、神、色為主，四者到時，或有麗詞俊音可用，爾時能一一顧九宮四聲否？如必按字模聲，即有窒滯迸拽之苦，恐不能成句矣！」之所以會出現這場爭論是因為沈璟說湯顯祖不顧格律之非是，說湯的曲詞會「拗斷」歌者的嗓子。湯則說：「我填詞在文詞佳處，意興所至，不惜拗斷天下人嗓子。」由於「唱戲」是音樂與文學共同進行的，兩者發生了矛盾——詞文好但不合音的格

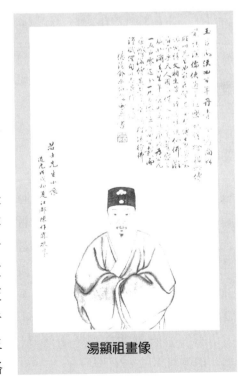

湯顯祖畫像

律而難唱。對於「文好難唱」的矛盾，後人有兩種看法。一是《昆曲格律》一書的作者王守泰，他在此書中評論這個問題時說：沈璟對戲曲音樂規律的認真態度應當敬佩學習。但把「定格」──規定的格式看得過死，一點不能變化則不利崑曲的發展。湯顯祖創作時基本上是遵守曲律──音樂規律的，但發生矛盾時要捨譜就詞是「重文輕樂」。應該互相遷就，否則難以在舞台上流傳，只能停留在案頭（書桌）文學階段。另一種意見是徐朔方先生在《牡丹亭》注釋本的前言

明萬曆刻本《牡丹亭》插圖

中所說的，認為兩者是內容與形式的矛盾，應該是其文學價值大於舞台效果，他指責格律派以追求格律而閹割（指竄改《牡丹亭》）了戲曲在現實中的戰鬥作用（指反封建的進步作用）。後人的這兩種態度應該進一步具體化，即對具體問題作具體分析，然後再「定性」是「閹割」還是「改革」。互相遷就也要看，凡是重要的關鍵的詞字時只能捨譜就詞，否則可以改詞就譜。實際上湯顯祖在《遊園驚夢》中有些關鍵的字詞看來模糊不清，實際作用很大，不是缺點，正是優點。絕句，正是李漁批評所舉之例句，有深刻的心理內容是不能隨便改動的。從另一個角度來看，沈、湯之爭實屬人類在審美時視覺與聽覺、眼睛與耳朵發生了矛盾的反映。文字是用眼睛看的，音樂是用耳朵聽的，文字屬於巴甫洛夫條件反射中的第二信號系統，音樂屬於第一信號系統。但前者雖是抽象的字詞，又是形象的描寫，後者是「具象」的刺激，又是其中的抽象的規律（格律）。不同的審美心理類型者，他們的側重和強調也就有所不同，很多爭論都是由於審美類型不同而引起的。

李漁強調戲曲文詞要通俗易懂，他自己的創作也貫徹了這一主張。但是他的全部作品，沒有一個（包括《風箏誤》）其影響能與湯

顯祖的「很不通俗」的《遊園驚夢》相比。沈璟也有很多創作，也同樣沒有一部作品能有湯顯祖的《牡丹亭》那樣深遠和廣泛的影響。關鍵在於作品的心理深度不同。

齊如山的戲曲理論與實踐

齊如山（1875~1962），河南高陽人，我國現代重要的戲曲專家。他的家鄉崑弋腔很普遍、發達。他曾入岡文館學習過外文，又有機會常看戲，因此對戲曲很熟悉。後來他去過幾次歐洲，看了不少西洋的戲劇，研究過話劇，回國再看京劇，大爲不滿，常和朋友「抬槓」（辯論），總以爲京劇表演很多地方不合理。於民國2年（1912）寫過一本書叫《說戲》，書中寫了許多改良京劇的話，到後來他認眞地研究了京劇之後改變了觀點，認爲此書所寫的改良意見都是毀壞京劇的話。他得出的經驗和教訓是：不要聽到一兩個演員說的幾句話和一兩種筆記就作定論，要多方面了解才能得到全面正確的結論。他把京劇的原理總結爲兩句話：「無聲不歌，無動不舞。」當然對於不同的行當、不同的戲，其歌舞的程度也是不同的。

齊如山第二次出國回來後，曾覺得京劇太簡單不值一看，一年多不看戲。後來被朋友約去看梅蘭芳演出，發現梅是個難得的天才。他看了梅蘭芳演的《汾河灣》之後，給梅寫了一封長信，指出他表演的不足之處，主要是女主角柳迎春按傳統演出，不符合劇情中人物的心理活動，對分離多年已不相識的丈夫在敍述其過去的情

齊如山畫像（選自《齊如山回憶錄》）

況時，她呆坐著無動於衷。建議梅要加上許多表情動作才好。結果第二次又去看梅演的《汾河灣》時，發現梅完全按照他的建議增加了表情動作，大受觀眾歡迎。以後齊如山又多次給梅寫信提建議，都得到了梅的接受，並在演出中改進。於是他們兩人見了面，並密切合作了20年。在梨園界可以說是獲得了空前的成績。

齊如山的另一個觀點是他認為京劇裏沒有神話劇。有的只是妖魔鬼怪，其中有講點情節的，則又婆婆媽媽、俗氣太重，毫無神話劇的清高的意味。齊認為神話戲不是專講迷信，也有社會教育的力量和作用，教人有崇高的思想。於是他就想自己編寫神話劇。民國3年齊為梅編排了一齣神話戲《嫦娥奔月》，衣服扮相都改成古裝，每句唱詞都安上了身段表演，成為一齣歌舞劇。演出大獲成功。這是齊與梅的第一次共同合作對皮黃戲的重大突破：第一，突破了傳統京戲的服裝只限於明朝的制式，採用了古裝；第二，向崑劇的歌舞合一學習，成為皮黃戲首演歌舞戲的創舉；第三，使中國的京劇開始有了齊如山所說的那種不同於「妖魔戲」的神話戲。需要指出的是按中國一般人的理解，如果戲中有神仙出現即是神話戲。但是齊所說的是西方的神話劇，這種劇有一個很顯著的特點，就是其中的「神」常常具有常人的心理和情感，而其中的「人」特別是那些英雄卻既有凡人的脆弱，又有比神還崇高的人格。無論是古希臘的荷馬史詩，或是歐洲文藝復興時期莎士比亞的戲劇都是如此。如此說來，齊如山的功績即使

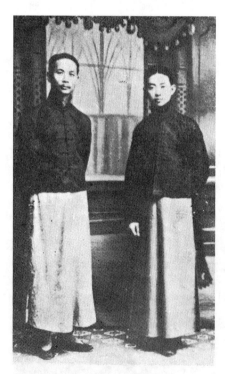

齊如山與梅蘭芳（1930年代）（選自《齊如山回憶錄》）

不能說是他使得中國的戲曲有了神話戲，也可以說是他首先擴大了中國神話戲的內容。齊後來又爲梅編排了《洛神》、《天女散花》、《廉錦楓》等神話戲，至今仍擁有廣大的愛好者。

齊如山和梅蘭芳有個共識，即演京劇要適應時代的要求，不能停留在早期的「抱肚子傻唱」的狀態。具體的做法是多編演舞蹈。在上述的一些新編的神話戲裏，他們安排了大量的古代舞蹈：袖舞、羽舞、杯盤舞、綢帶舞、拂塵舞等。這些舞蹈豐富了京劇的視覺審美內容，在國內外都大受歡迎。與此同時，齊還建議梅多學演崑劇，因爲崑劇的演出是「歌舞合一」的。梅學了六七十齣崑劇，常演的有二十幾齣。教梅崑劇的老先生們只能教唱，有些戲的身段還要齊來安排，如《思凡》、《驚夢》、《尋夢》、《琴挑》等。中國的傳統戲曲，包括京劇的一大特點是對「人體美」的封閉，寬大多層的戲裝把演員包得嚴嚴實實。齊爲梅編演的《太眞外傳》中有一段楊貴妃的《出浴舞》，雖然還是穿著衣服披著輕紗，畢竟對「人體美」的封閉有所突破。

齊如山爲梅蘭芳還編了許多感情戲，齊把這些戲分爲兩類：一類他叫「言情戲」，如《晴雯撕扇》、《俊襲人》、《黛玉葬花》等取材於偉大的文學巨著《紅樓夢》，以及取材於另一文學名作，曹子建的《洛神賦》（也叫《感甄賦》），戲名就叫《洛神》；另一類齊叫做「情節戲」，如《生死恨》、《一縷麻》和取材於白居易的長詩《長恨歌》名叫《太眞外傳》的戲。這兩類戲除去感情豐富深刻之外，還有幾大特點：一是「文學性」強，不僅具有那些文學名著的深刻的思想意境，有的戲如《洛神》和《太眞外傳》的唱詞中，還直接採用了曹植、白居易和李白等人的一些詩句，更增加了這些戲的文學色彩。二是「時代性」。齊、梅編演的《一縷麻》、《鄧霞姑》等時裝戲，既從戲裝上作了大膽的突破，又從思想內容上添加了針砭時弊的積極的社會因素。齊、梅的時裝戲和當時其他名演員如「四大名旦」中的另三位，以及周信芳等編演的時裝戲，曾經轟動一時，影響巨大，但不夠深遠。

　　齊如山把他另編的一類戲叫做具有國際思想觀念的戲。如《木蘭從軍》、《生死恨》、《西施》等，因為從當時的歷史看，都是諸國之間的事情，也可以說是「愛國戲」。因為戲中的諸位女主人公都具有愛國的思想情操。

　　齊如山在京劇方面走過的道路是很有啟發性的。他早年受家鄉和家庭的薰陶，很熟悉崑曲，也是京劇台下的常客，後來學了外文，出了國，受到西方文化的薰陶，對中國的戲曲（主要是京劇）的態度走到了另一個極端——全盤否定，最後走上了基本肯定、大膽改革的道路，與梅蘭芳密切合作為京劇做出了巨大的貢獻。從哲學上來總結，齊如山對京劇的態度走的也是個「正—反—合」的道路。「正」是肯定，「反」是反對和否定，「合」是他的「中西合璧」之舉。他向京劇引進西方的東西，主要不是海派的燈光、布景，而是西方的文化觀念（如神話劇）和科學精神（實事求是地調查研究、理論結合實踐、實驗，勇於創新探索等）。

蓋叫天的表演理論與實踐

　　蓋叫天在他的著作《粉墨春秋》裏有許多深刻的觀點和理論。他敘述了舊社會裏戲曲科班培養、訓練演員。既有殘酷野蠻的一面，也有相當科學的方法。否則不可能在摧殘了大量孩子的身心健康的同時，也培養出了不少的優秀演員。科班中的「學員」首先要被決定學哪一個行當，老師在「初試」時，要觀察孩子的身材高矮胖瘦，眉眼長相，說話、咳嗽的聲音粗細，走路的步態，眼珠子轉動視物的神情。在孩子的名單上，對各人暗暗的注上一個初步印象（青衣、小生或花臉）。其次，孩子初入班的頭幾天，不加拘束，任其行動，了解孩子們在看老學員練功時的表情，看他們各自對哪些行當感興趣，又暗暗記下一筆。第三再讓孩子們對各種道具、戲裝挑選玩要，再把他們各自的選擇記下。最後還要問孩子本人：「你願意學什麼行當？」把他們的回答與前面的幾項記錄對照一下基本相符，最後決定這個孩

子學什麼行當。科班裏的老師要非常慎重細心地考察才能做出決定，這是相當科學的「量體裁衣」和「因材施教」的第一步。在孩子們的行當定了之後，先教孩子學各種表情。內容是「歡、笑、喜、樂、愁、想、思、歎、悲、哀、慘、哭、氣、怒」。例如「歡喜」在內心、「笑樂」在外表。

蓋叫天在練「鷹展翅」

「想」要頭微上仰、雙眼朝上，「思」是仔細考慮，頭要微下俯、兩眼朝下。「悲」是兩眼定住、欲哭未哭，「哀」要比「悲」更進一層，抬頭兩眼發愣、慢慢地向左右來回轉動……老師開講表情課時，先示範做給學員看，並且舉生活中和戲裏的例子加以說明，然後讓孩子模仿學習。在眼睛的看法上，也有很細緻的區別和訓練。分為「看、見、瞧、觀、瞟、飄、紗」，例如講「瞧」是帶著打量、觀察的態度的看，而「觀」則是眼望遠處的看，所謂「遠觀近瞧」。「瞟」是把眼珠轉向一邊，定住了從眼梢看出去，在武打亮相時常用。而「飄」是偷看一眼，花旦多用於假裝沒看，實際在看，臉朝向別處，眼球子轉個圈。「紗」比「飄」更輕飄，滑溜，眼睛像陣風似的掃一下，即所謂的「紗視」。結合戲裏《快活林》中武松看蔣門神時先後用了不同的看法為例加以說明。從這些說明裏可以看出，蓋叫天對科班訓練有相當深入的了解和系統的總結。也表明了培養演員首先是先了解學員的身心特徵，他們的氣質、興趣。在訓練時，首要的是要他們了解各種感情的區別和掌握各種表情動作的特點。偉大的生物學家、「進化論」的創始人達爾文，寫了一本科學著作，書名就叫《人和動物的表情》。這本書用嚴格的觀察和實驗，進行系統深入的研究，得出了許多重要的原理規律和結論。可以作為戲曲表演中，關

於表情部分的重要參考，有助於上面的說明更加確切。也應該看到，蓋叫天總結的戲曲中的表情動作，是更加豐富細緻和深刻地敘述了東方人心理感情活動的特點和表現的規律。蓋叫天在論述培養演員的基本功方面還有許多深刻豐富的見解，這裏就不一一介紹了。

在學了基本功之後才「學戲」。不論學的是武戲還是文戲，都要求注意先把戲的情節、人物的性格了解清楚，唱、念的時候要求字音清楚。人物的性格與年齡和社會地位關係很大，蓋叫天認爲，學文戲先從學小孩開始，如《三娘敎子》中的倚哥。最後是學白鬍子老人（「白滿」）。從文化上分，是先從秀才學起直到狀元，從官職上看是從七品知縣學到丞相。所有這些都有一定的順序，進一步還要區別同一類型人物的不同性格和神態。蓋叫天舉例分析了五個黑鬍子老生，相當生動有意思：第一個是《寶蓮燈》裏的劉彥昌，剛中舉去外地當官，還未脫去書生氣，走路時像夾著書包的學生。第二個是《擊鼓罵曹》裏的禰衡，他是個狂士，很自信自大，走路要帶著狂態，不能像劉彥昌。第三個老生是楊四郎，先是被俘，後來當了遼國駙馬，學了點外族人的樣子，有點類似太監，帶點賤骨頭相。第四個是他兄弟楊六郎，是鎮守三關的武帥，要有文中武、武中文的氣派。第五個是李太白，說他是百姓，沒地位，卻能與皇帝廝混在一起；他鬥酒詩百篇，有學問，醉後馬馬虎虎，但又在醉中透著風雅。所以在演《太白醉寫》時，要在隨便中有大禮貌，要顯出他的才華和秀氣。演太白轉身時，右手的中指和拇指併攏，俊巧地勒著飄拂的長髯，身子未全轉過來，還保持一點左側，左腳已向右斜跨過一步，這正在轉動著的身體，稍稍定了一定。給人看上去就像盤繞在老樹上的藤蘿，又像迎風的垂楊，剛健裏帶著婀娜，醉眼朦朧，要笑不笑，微微顫動的頭部、閃動著紗帽翅，流露著傲慢、鄙視一切的神情。蓋叫天對楊四郎和李太白的分析可說是相當深刻的絕妙之筆！

蓋叫天的表演理論還富有相當的哲理性。他認爲「立正」是一切舞蹈身段和動作的基礎。立正的時候要有精、氣、神。他解釋「精」就是精神，要抬眉睜眼，不能讓眼皮耷拉下來。「氣」是指運氣的功

夫。「神」指神情，又說「神」是一個人的靈魂，從眼神中表現出來。以現代心理學的概念對以上論述，可以作如下的理解：「精」指「精神」，在這裏主要是指一種清醒的適度興奮，緊張和振作的意識狀態，是與委靡、昏聵、鬆懈相反的意識狀態。「氣」指「運氣」，此處是指對呼吸的調節與控制，呼吸要平穩，有節奏，不能急促喘息，蓋叫天說要提一口氣，小腹收緊，胸口挺出，要在肺裏保存一定數量的氣，不能完全呼出，並且橫膈膜要上舉，進行的是胸式呼吸而非腹式呼吸。在日常生活中，男性多採用以腹式呼吸為主的混合呼吸。挺胸時還要避免雙肩向後收緊，防止出現僵硬的姿勢。所謂的「神」指「神情」，也就是以眼睛為主的表情，眼球的運動和凝視，表現出注意力集中的方向和程度，眉毛的匯聚——皺眉表示思考或某種不滿或排斥的心理活動。蓋叫天提出雖然是站立不移動，但是，只憑上身的運動就可以做出許多美的身段來，如左右的「單邊」、「臥虎」、「栽槌」、「抱拳」、「雲手」等動作，再把這些動作加以不同的組合，就可變化出無窮的身段來。所謂「一化二、二化三、三化萬物」。

　　蓋叫天還有一套在舞台上表演的理論。首先是要懂得「四面八方」，演員要注意自己在台上的位置，要讓人看上去場面是均衡、充實的，還要注意自己的動作、身段有分寸、好看，並且要照顧到每個觀眾的視線。不論從哪個角度，都能看清主要角色的表情、姿勢。例如在舞台上一站，應該是「全」方位的。站「丁字步」，如果上身胸部朝向台右角，腳的方向就向台左角，而臉的朝向也要與胸部有差別，偏向台左角。頭微昂，這樣使得坐在樓下或樓上的左、中、右三面的觀眾都能看得到演員的身段。其次，更要緊的是演員要把自己的精神、「靈魂」貫注到劇場的每個角落去，例如在拉「雲手」時，演員在台上要擴大自己的注意力，隨著雙手的開合和身體的轉動，目光要掃過全場（觀眾席），使觀眾感到整個劇場都被你（演員）占據了。此外，如果表演動作（如「跨虎」或「推小車」或「對打」時），同樣要使演員的身段、姿勢和目光照顧到「四面八方」。只有

這樣，才能使得觀衆不感到台上空虛，才能「壓得住台」。

演戲要動腦思索，蓋叫天把它叫「默」。練完功坐下來閉上眼，讓自己的「靈魂」（想像中的自己的形象）離開自身，「他」練「我」看，哪兒對、哪兒錯。（現代心理學上有個術語叫「念動」，也是這個意思，即身體不動，但想像自己在做動作。）然後再睜開眼來練習。要「默」——回憶、思索和想像戲中的生活情節，戲中的人物和他做的動作和事情，以及這些事情的「意兒」——「意義」或「意味」。蓋叫天還舉了許多戲——《趙氏孤兒》、《斷後龍袍》、《惡虎村》等的排練與表演中，他是如何「默」的爲例，來加以具體的說明，並且指出，老師說了、敎了、傳了，學員學了、看了、聽了、練了，之後還要「默了」才能有所「得」、有所「悟」。蓋叫天還在杭州西湖邊的草亭裏，從一個老者和盲人的對話中「悟」到了許多道理：眼雖然瞎了，只要用心去「默」，就可以做到「心不瞎」，能夠明是非、知美醜、分善惡，就是有思想有靈魂的人，就可以有所創造有所作爲。

蓋叫天被人稱是「活武松」。不僅因爲他是活躍在舞台上，很像武松的活人，還因爲他能演出各個時期不同遭遇的不同風格的武松：生病柴家莊、打虎景陽岡、報仇獅子樓、打店十字坡、大鬧快活林、血濺鴛鴦樓、夜走蜈蚣嶺，在不同的生活經歷階段，從閱歷不深到飽經滄桑，武松的一擧一站，都要有所區別。由於他勤學苦練，又善於動腦筋，使得他表演藝術達到了很高的水平和境界。他表演得最好最有名的兩齣武戲是《三岔口》和《十字坡》，當時人稱他是「英名蓋世三岔口，傑作驚天十字坡」，對於他的表演藝術作了充分的肯定。但是他的經驗總結和理論概括的傑作——《粉墨春秋》卻遠不及他的表演藝術出名，特別是現在的青年人，知道和看過此書的就更少了。此書有些地方論述不夠清楚確切，這不只是因爲老一輩演員文化有限，主要是書中論及的是相當複雜深奧的戲曲表演和審美的問題，至今也不可能都說得很清楚確切。還需要後人繼續進行研究。《粉墨春秋》是本很有趣味的著作，不僅有豐富的內容和實例，充滿作者的感

情，而且還有蓋叫天科學地運用建立條件反射的方法、訓練動物——老鷹和駱駝與他合作演出的趣事。閱讀此書對於理解和欣賞京劇是大有幫助和啓發的。

第七講

關漢卿研究

　　關漢卿是我國元代雜劇作家，也被舉爲世界文化名人。大約生於金末或元太宗（1230）前後。元朝鍾嗣成《錄鬼簿》說他曾任太醫院尹，元朝熊自得《折津志・名宦傳》說：「關一齋，字漢卿，燕人，生而倜儻，博學能文，滑稽多智，蘊藉風流，爲一時之冠。」明初賈仲明爲《錄鬼簿》補撰的〔凌波仙〕弔詞稱讚關漢卿爲「驅梨園領袖，總編修師首，撚雜劇班頭」。他擅長歌舞，精通音律，他在〔南呂一枝花〕《不伏老》散曲中說：「我也曾吟詩，會篆籀，會彈絲，會品竹，我也曾唱鷓鴣，舞垂手，會打圍，會蹴踘，會圍棋，會雙陸……」他不僅編寫了幾十部戲曲作品，而且親自參加演出，根據各種有關資料記載：關漢卿著有雜劇67部，現僅存18部，幾乎占了現存元代雜劇全目的十分之一。在已知的241個元雜劇作家中，他的作品的數量與水平都堪稱首屈一指。1958年，關漢卿作爲世界文化名人，在國內外都舉行了他戲劇創作700年的紀念活動。1958年6月28日晚，中國內地至少有1500個職業劇團，以100種不同的戲曲形式，同時上演著他創作的戲曲。其作品被譯爲英、法、德、日幾國文字。

《錄鬼簿》

關漢卿戲曲創作特點

1.時代背景

　　我國歷代的文學藝術各有特色和自己的高峰，漢文、晉字、唐詩、宋詞、元曲……所謂元曲，其中就有元代的雜劇。元代是異族入侵、民族壓迫與階級壓迫災難深重的時代，元代的知識文人處於社會的底層。正是在這個時代，文學藝術從文人的小圈子中解放出來，成為作家、演員與觀眾的共同精神財富與戰鬥武器。正因為元雜劇反映了那個時代人民的憤怒情感，所以元雜劇也被稱為「憤怒的藝術」，而偉大的戲曲作家關漢卿，正是這一藝術的先驅。如果按這個時代的藝術特點來看關的藝術作品，其心理特點主要就是——憤怒。

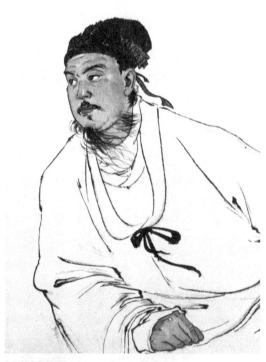

關漢卿畫像

2.婦女問題

　　關漢卿的作品中，婦女問題占了絕大部分。他現存的18部戲中，「旦本」就有12部。還有一些「末本戲」，如《玉鏡台》、《魯齋郎》和《斐度還鄉》也在側面反映了婦女的遭遇。為什麼在關漢卿的戲曲中，有關婦女的題材內容比例如此之大？有以下幾種解釋：

(1)他常與妓女優伶們生活在一起，熟悉她們的生活和技藝，因而多寫婦女戲。

(2)當時雜劇演出，可能都以女性為主角，觀眾也偏愛女主角演的戲，如同現在的越劇一樣，因而他多創作人民愛看的「婦女戲」。

(3)有人進一步推測，關漢卿所在的那個戲班裏，有位女演員是善演帶辣味兒的正旦，關漢卿可能在該演員的敦促下才創作寫了一大批「不好惹的姑娘」。

(4)因為婦女在當時是最受壓迫的。婦女問題是社會問題中的最集中、最尖銳的問題。當然，這裏指的婦女是廣大下層的婦女，而關漢卿戲中的婦女正是這些人。

(5)元代「文禁」很嚴，直接向反動腐朽勢力開火，難以生存，故而他從婦女問題入手針砭時弊。關漢卿機智多謀，善於掌握鬥爭策略，他在散曲〔南呂一枝花〕《不伏老》中的自白可以證明：「我是經籠罩、受索網、蒼翎毛老野雞蹅踏的陣馬兒熟。經了些窩弓冷箭蠟槍頭，不曾落人後。恰不道『人到中年萬事休』，我怎肯虛度了春秋。」這說明他久經鍛煉，有鬥爭經驗，懂得策略。他還說：「則除是閻王親自喚，神鬼自來勾。三魂歸地府，七魄喪冥幽。天哪，那期間才不向煙花路兒上走。」這裏既有他的興趣、性格等心理特徵的自述，也是對他的政治行為的掩飾。魯迅在《墳‧寫在〈墳〉後面》中曾寫道：「當開首（始）改革文章的時候，有幾個不三不四的作者，是當然的，只能這樣，也需要這樣。他的任務，是在有些警覺之後，喊出一種新聲；又因為從舊壘中來，情形看得較為分明，反戈一擊，易制強敵的死命。」關漢卿正是這樣一位喊出一代新聲，反映一代情緒的「不三不四」的作者。

上面談到的幾種解釋，前四種強調的是他的生活經歷，這是外因，是條件；而第五種則表明他的創作動機、目的是比較明確的、自覺的，這就不能不考慮到他的內因了。這種內在的原因和他的氣質、

性格必有關係，因爲有名的詞人柳永也很熟悉秦樓楚館的下層婦女生活，但是柳永作品中卻沒有關漢卿筆下的典型女性。當然，雜劇是演給別人看的，詞曲可能只是自我抒懷。關漢卿在他的戲曲中也有柔情甚至色情的描述如《玉鏡台》，這只能表明關有著更爲複雜的心理活動與性格特徵。這部分在後面再作討論。

3.戰鬥與勝利的風格

關漢卿的劇作充滿戰鬥的風格。他筆下的婦女不僅是令人同情的悲慘人物，而且多是聰明潑辣、悲壯沉鬱又樂觀豪邁，在鬥爭中最後鍛煉成爲有勇有謀，具有某種英雄氣概的人物，也可說是古代的「女強人」。這與他說自己是「蒸不爛、煮不熟、捶不扁、炒不爆、響璫璫一粒銅豌豆」的形象與逆反性格是一致的。中國許多傳統戲曲，包括關漢卿的戲，很難用西方的戲劇理論和標準去進行歸類。許多戲曲中的主要人物，其遭遇悲慘而一般最後的結局都是好的——大團圓。並且是遭遇如何都是由人來決定的：碰上好人、清官或聖明天子就諸事大吉；碰上壞人、貪官、昏君就倒楣。至於碰上什麼，在戲裏是「偶然的」。偶然性幾乎占了絕對的地位。傳統戲曲裏的揭露和控訴多是直陳的，無論是觀看的時候或是看完以後，觀眾的情感活動多於思索。而這種情感活動的模式基本上是先悲後喜。過程多悲而結果多喜，如果按黑格爾的觀點「重要的是過程」而言，大多是悲劇，而如果按中國的傳統觀點「重在結果」來看，都是喜劇。常常是複雜的、冤屈的，甚至是殘忍的痛苦過程加上一個簡單乏味的肯定結局——大團圓。特別是後來的戲曲，許多劇目的編寫不是出自高水準劇作家之手，而是些文化水平較低的藝伶自己編演的，其文學性、思想性都大爲降低。古代劇作大師如關漢卿和湯顯祖則有所不同，關的《竇娥冤》和湯的《牡丹亭》裏都有相當深刻感人的內容和情節。尤其是關筆下的竇娥個性十分突出，在法場上臨刑前，對天地日月的指斥，可以說是驚天地、泣鬼神，情感與氣勢的強烈程度有如屈原的《離騷》。關漢卿的《竇娥冤》、《望江亭》、《單刀會》是至今仍在舞

台上經常演出的劇目，影響深遠廣泛，他的《玉鏡台》則是一齣很特殊的戲，從中可以看出作為藝術大師和普通人的另外一面，下面對這四齣戲略加介紹和論述。

《竇娥冤》

在關氏留傳下來的劇作中，《竇娥冤》是最重要的代表作。它是關氏晚年的作品。題材源於《漢書・于定國傳》和干寶《搜神記》中的「東海孝婦」的故事。主要情節是竇娥與其婆婆蔡氏被張驢兒父子霸占，張驢兒想陰謀毒死蔡婆婆，反而毒死了他自己的父親。他誣告是竇娥所為，竇娥在嚴刑拷打下仍不低頭。但是在又要拷打她婆婆的時候，她才屈招而被判斬。後來她的冤魂不散，通過她做官的父親得到平反。從情節來看，最重要的是竇娥臨刑前的表現，她發出撕裂人心的吶喊，聲討吃人的封建社會，她唱道：「沒來由犯王法，不提防遭刑憲，叫聲屈動地驚天！頃刻間遊魂先赴森羅殿，怎不將天地也生埋怨。」「有日月朝暮懸，有鬼神掌著生死權；天地也只合把清濁分辨，可怎生糊塗了盜跖顏淵？為善的受貧窮更命短，造惡的享富貴又壽延；天地也做得個怕硬欺軟，卻原來也這般順水推船。地也，你不分好歹何為地？天也，你錯勘賢愚枉做天！哎，只落得兩淚漣漣。」（〔端正好〕與〔滾繡球〕）竇娥對天地的懷疑、質問和否定，是直指自然界，也就是直接指斥最高的統治者，因為歷代的封建統治者都以天子自居，認為自己是自然界的最

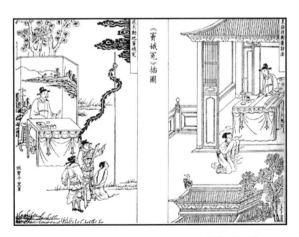

《竇娥冤》插圖

高化身。竇娥不僅指斥天地，並且臨刑時發下三樁誓願：一、要在被
斬後，滿腔熱血飛灑在丈二白練之上；二、要六月降雪，掩蓋她的屍
體；三、要當地大旱三年。後來這三個誓願一一應驗。她要天地自然
違反常規，服從她的誓願，結果天地低頭順從了，這是何等的氣概。
其寓意是多種多樣的，或者說可以作多樣的理解。可以是表明冤屈的
強烈嚴重，震撼天地；也可以是冤情慘痛，感動天地；或者是人民的
意志征服了天地。除去上述的這些比較概括的宏觀解釋之外，還可以
更具體地分析一下這三個非同一般的誓願還可能有哪些比較具體的意
義，各自反映了竇娥或者通過竇娥反映了作者的什麼心理活動。第一
個，她不讓自己的鮮血流到泥土上成為污物，可以想像，鮮紅的熱血
噴灑在雪白的布帛上是何等的耀眼奪目！引起的效果當然是何等觸目
驚心！這種視覺的想像不難在舞台上表現出來，在雪白的天幕背景上
突然呈現一片紅光——是冤者個人的淋漓鮮血！是充斥天地間的冤
情！是人民怒火的噴發！是警告統治者的危險信號！可以引起觀眾各
種聯想與感受，產生出強烈的藝術效果。天降大雪，天地間一片銀
白，是冤者清白的象徵，是使統治者戰慄的寒冷！是使統治者膽戰心
驚不知所措的劇變！是王朝末日的凶兆！歷代封建統治者都極端重視
自然界各種現象的變化，特別是天象與氣候的突變——「流星表現重
要人物的殞命！氣候反常預示著凶年！」老百姓的死活，他們可以熟
視無睹，麻木不仁；而自然界的反常變化會使他們心驚肉跳，魂飛魄
散。天降大雪來掩埋冤者屍體是何等壯觀嚴肅的葬禮！這兩個誓
願——血與雪的紅與白，都是同人們的心理情緒關係密切的色彩。中
國古代紀念去世的長者，人們都要「戴孝」，不論是衣帽或是紙花都
是純白的，白色是象徵或暗示著孝敬和悼念的感情。天降大雪，也就
意味著天地在為竇娥送葬、戴孝！還有什麼事情比這更為嚴重呢！第
三個誓願是要當地大旱三年。這個誓願是使人震驚的！大旱三年的結
果在當時的封建社會裏自然是一場大災難。首先是百姓遭殃，不知要
餓死多少人！其次是統治者，災荒將導致統治基礎的動搖瓦解。尤其
是當地官吏日子更不好過，這是讓他們焦頭爛額的事！人們可能會提

出問題，即竇娥也就是劇作者爲什麼要如此狠心，發下這樣的「毒誓」。可以指責竇娥不近情理，老百姓是無辜的，不該遷怒黎民，把對統治者的鬥爭擴大到所有的人，打擊面太寬了。對於這個問題可以做這樣的解釋：第一是當人們處於極度憤怒與仇恨的激情狀態時常常會做出破壞性極大的事情，這時已失去理智，已無法控制感情；第二也可以看做是竇娥要求對當地官與民的共同懲罰。中國人有個傳統習慣——喜好「圍觀」，刑場上更是如此，百姓並不知道眞相，有幾個人會同情竇娥？魯迅曾經尖銳而又痛心地指出過中國人的這種病態。他在日本求學時，看到這樣的紀錄電影：日本人在中國領土上處死中國人，周圍旁觀的中國人面部表情麻木漠然、無動於衷，後面的人一個個伸長著脖頸觀看，好像被提著的鴨子！魯迅痛感當時中國的當務之急是「醫治」中國人精神上的「疾病」——麻木、覺悟低。他當時學醫，他不願只醫治中國人的軀體疾病，「治好了給外國人去屠殺！」由此棄醫從文，拿起筆寫小說和雜文，醫治中國人的「靈魂」。但是竇娥和關漢卿不是現代的魯迅，他們可能痛恨那些看熱鬧的群眾！想到的不是醫治拯救而是懲罰。

　　《竇娥冤》後來曾被明末的葉憲祖和袁於令改編爲《金鎖記》傳奇。《金鎖記》中「法場」一折改爲竇娥在臨刑時天降大雪，天公暗示有冤情，因而未斬竇娥而得救。京劇、秦腔等的《六月雪》或《金鎖記》即源出於此。京劇《六月雪》曾是經常演出的劇目。這種改編順應了人們希望竇娥不被屈殺的心理。竇娥受盡酷刑最後總算得救，人們心理上得到某種補償與平衡。但是筆者認爲這樣的改編，減少了劇情的深度，無論從思想性或藝術性來看都變淺了。悲劇性的成分也沖淡了。按照這種心理，《紅樓夢》裏的林黛玉也不要死，最後與賈寶玉結合；《三國演義》中的劉備、諸葛亮都沒死，得到了最後勝利。這樣固然結局圓滿，但是和童話也就差不多了。原劇中後來的竇娥鬼魂伸冤也無必要。中國傳統戲曲一大通弊即是讓觀眾心理上平衡、滿意地離開劇場，而不是讓他們帶著遺憾、問題回去思索。

《望江亭》

　　《望江亭》劇中的女主人公譚記兒假扮漁婦，利用楊衙內的好色貪杯，設計騙取了他的寶劍金牌和文書，使他喪失了迫害她的丈夫白士中的憑藉。楊衙內出盡洋相，丟人現眼，徹底失敗。由於此事發生在望江亭，所以劇名就叫《望江亭》。這齣戲已改編成京劇和川劇。京劇演員張君秋演的譚記兒影響很大。原作中喜劇性的誇張與矛盾的程度很大，情節生動活潑，具有一種漫畫式的幽默與諷刺。修改後的京劇增加了故事情節的嚴肅與邏輯，更多地表現了譚記兒美的心靈與機智的行為。就思想性來說，比原作是提高了，就表演的藝術豐富性來說是減少了。劇中對心理活動刻畫得較深入細緻的是第一折，表現譚記兒思想感情的矛盾。譚記兒是位年輕貌美的寡婦，喪夫已三年，惡少楊衙內圖謀算計她，要她為妾，她躲逃在尼姑庵內，有著雙重苦惱：首先是「我想，做婦人的沒了丈夫，身無所主，好苦人也啊！」這是一般人之常情；其次是「怎守得三貞九烈，敢早著了鑽懶幫閒」（一折〔混江龍〕），為惡勢力的追逐逼迫發愁。出路是兩條：再嫁與出家。要再嫁不肯湊合，她希望的是卓文君與司馬相如般再婚，既然沒有重情義的如意郎君，只好棲身空門。白道姑勸她早嫁一個丈夫時，她唱道：「（嫁人）怎如得您這出家兒清靜，到大來一身散淡。自從俺兒夫亡後，再沒個相隨相伴，俺也曾把世味親

明萬曆顧曲堂刻本《望江亭》插圖

嘗，人情識破，怕什麼塵緣羈絆？俺如今罷掃了娥眉，淨洗了粉臉，卸下了雲鬟，姑姑也，待甘心挨您這粗茶淡飯（一折〔村裏迓鼓〕）。」老於世故的白道姑看出她的心思，進一步勸道：「夫人，放著你這一表人物，怕沒有意的丈夫嫁一個去？只管說那出家做什麼？這須了不的你終身之事！」果然，譚記兒道出了眞心話：「嗨，姑姑，這終身之事，我也曾想來，若有似俺男兒知重我的，便嫁他去也罷。」當一個肯於知重她的新近喪妻的白士中出現時，譚記兒自然就答應了白的求婚。但是細心聰明的女主人公還進一步提出了條件：「他依的我一句話兒，我便隨他去罷；若不依著我呵，我斷然不肯隨他……則這十個字莫放閑，豈不聞：『芳槿無終日，貞松耐歲寒』。」她要求的夫妻生活有像松柏一樣長靑的愛情，而不是「短期行爲」。由於白士中的誠意使她稱了心如了願，更因爲楊衙內又要來糾纏，更促使她抓緊時機，比別人更急地實現第二次比翼齊飛，飛向遠方，避開邪惡，追求幸福。她的唱詞把這種喜出望外的興奮心情表現得淋漓盡致。她唱道：「旣然相公要上任去，我和你拜辭了姑姑，便索長行。這行程則宜疾不宜晚，休想我著那別人絆翻……姑姑也，你放心安，不索恁語話相關。收了纜，撅了椿，蹻跳板，掛起這秋風布帆，是看那碧雲兩岸，落可便輕舟已過萬重山！」簡直是心花怒放，喜上眉梢。這樣的熱情奔放，與前面開始時的心灰意懶消極情緒形成鮮明的對比，簡直判若兩人。這段出色的描寫，把一個在封建社會裏寡婦的矛盾心理展示得何等深刻。這裏表現的正是「典型環境中的典型性格」！譚記兒是個有過婚姻經驗的靑春女子，這與沒有這種經驗的少女不同；她是處在邪惡勢力迫害下的避難者，目前寄居在一個宗教徒清苦的修行生活環境裏，舉目無親，處境困難尷尬，這與生活在一個安定的有保障的家庭環境中不同；她碰上了一個機會，有了一個求婚者，但她過去的婚姻是美滿的，丈夫是「高水準」的，她也是個有思想、有追求的，因而不能饑不擇食地馬虎從事；正好她遇上的這個求婚者同前夫一樣「優秀」，使她喜出望外。情不自禁的表現暴露出她身心兩方面的久旱與渴望。她結婚前理智、冷靜，婚後熱

情、激動。正刻畫出了一個在典型的逆境中的典型的可愛的女子！

京劇中的楊衙內，設法弄到了尙方寶劍和聖旨後乘船去殺白士中，奪取譚記兒。中秋節夜晚他的官船來到白士中的所在地，泊於望江亭畔，他本人在亭中飲酒賞月。預先已經得到了消息的譚記兒假扮「漁婆」，來到望江亭向楊衙內送金色鯉魚，楊見她生得貌美，支開手下人要她單獨陪飲，譚趁機將楊灌醉，本想帶刀行刺，發現了楊的寶劍和袖中聖旨，於是取走寶劍，將所帶匕首插入劍鞘，又將楊寫的一首歪詩：「月兒彎彎照樓台，台高又怕下不來，今日遇見張二嫂，給我送條大魚來。」塞進原來的袖中，然後返回家中。第二天楊衙內趾高氣揚來到白士中官府問罪，白士中要他拿出憑據，楊說有聖旨爲憑，從袖中掏出來一張紙，當衆宣讀卻是：「月兒彎彎照樓台⋯⋯」又說還有尙方寶劍，拔出來一看，卻是一把匕首。楊衙內出盡洋相，狼狽不堪，結果向白士中招供了他騙取聖旨和尙方寶劍、圖謀奪取譚記兒的陰謀。楊被收押在監，等候白向聖上奏明眞情後的處理。這是一齣喜劇，戲的中心情節發生在望江亭中。充分表演了譚記兒的聰明機智與楊衙內的好色貪杯。一美一醜相映成趣，譚記兒在亭中行騙時改說「京白」，以花旦的風采迷惑楊，演員既要演青衣——端莊鬱悶的寡婦，又要演再婚後喜上眉梢的少婦，還要演賣弄風情的女子，角色的誇張和難度都比較大。《望江亭》是張君秋和張派的重要代表劇目。

《單刀會》

《單刀會》（全名叫《關大王獨赴單刀會》），寫三國時魯肅爲了索還荆州，設下三計，邀關羽渡江赴宴，關羽智勇雙全，單刀赴會，安然返回。鄭振鐸先生在《插圖本中國文學史》（頁645）中說：「漢卿不僅長於寫婦人及其心理，也還長於寫電掣山崩，氣勢浩莽的英雄際遇⋯⋯當關大王持著單刀，乘著江船，而遠入東吳的危地時，他的壯志雄心，大無畏精神，至今還使我們始而慄然，終而奮然

的。」《單刀會》的第四折是全劇的高潮。寫關羽過江時的複雜心情是很有特色的。先唱：「〔雙調新水令〕大江東去浪千疊，引著這數十人駕著這小舟一葉。又不比九重龍鳳闕，可正是千丈虎狼穴。大丈夫心別，我覷這單刀會似賽村社。」表現關羽的大無畏的英雄氣概。接著寫關羽面對長江讚歎道：「好一派江景也呵！」在闖龍潭入虎穴時從容鎮定，還有心觀賞江景。隨後他唱道：「〔駐馬聽〕水湧山疊，年少周郎何處也？不覺的灰飛煙滅，可憐黃蓋轉傷嗟。破曹

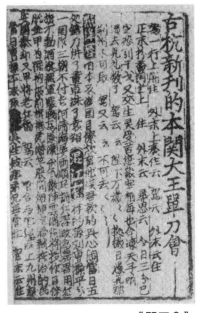

《單刀會》

的檣櫓一時絕。鏖兵的江水猶然熱，好敎我情慘切！（白）這也不是江水。（唱）二十年流不盡的英雄血！」這段唱詞寫關羽面對當年赤壁鏖兵的戰場感慨萬千，山河依舊，人事全非，在戰鬥中起主要關鍵作用的主人公們——周瑜、黃蓋都不在了，當年江上的無數戰船也都沒有了，回想當時火攻曹船，灰飛煙滅，這大火和激戰使人感到這江水至今還是熱的！這種回憶與聯想，引起的不是英雄的自豪——「好漢不提當年勇」，而是一種悲慘的情懷。爲什麼？因爲這裏流著的不是江水，而是英雄們的熱血，是二十年一直在流著的血。很明顯，關羽對連年的流血征戰是持否定態度的，他忠於劉備，願爲他打江山是一方面，另一方面他也爲死了這麼多的人而歎息。這是戲中關羽的感受，實際上也就是關漢卿對這場戰爭，或者是對當時連綿不斷的戰爭的看法。帝王的「家天下」是將士們用如同江水般的鮮血換取的。關漢卿是站在人民大衆的立場上，借關羽之口唱出來的。唱詞借用了蘇軾《念奴嬌·赤壁懷古》中的部分詞句和意境。鄭振鐸說：「這比著讀蘇軾有名的『大江東去』的《念奴嬌》還雄壯得多。軾詞只是虛

寫，只是弔古，只是浩歎。而這劇卻是偉大的英雄在對景敘說自己的雄心，卻又不免為浩莽無涯的江天及往事所感動，於壯烈中，帶著慘切。」蘇軾是文人，關羽是武將，氣質自然不同，蘇軾是憑弔古代戰場，歷史已經相當渺茫，而關羽是回憶自己親身經歷的往事，記憶猶新，故而壯烈慘切！關漢卿在想像與把握關羽當時的心理活動時是很深刻具體的。儘管寫關羽的關漢卿距離當年的歷史比蘇軾更遠，但是他的氣質與蘇軾也大不相同。可以看出，他們都是「反戰」的，對當年用百姓的生命和鮮血去爭奪江山的戰爭都是持否定態度的，但是強烈的程度卻大不相同：蘇東坡認為「人生如夢」，當然把這些戰事也看成一場夢，爭來爭去沒多大意思；而關漢卿更關心是在戰爭中人民群眾所付出的代價。

下面要分析一下的是《單刀會》劇中關羽過江之後與魯肅的一場爭論。魯肅提出：你關羽「仁義禮智」都好（習《春秋》、侍玄德、掛印封金、水淹七軍），就是缺「信」。因為劉備借荊州，孔明說過「入川」之後就還，魯肅擔的保，如今已得西川，荊州久借不還，未免有失於「信」。魯肅這番話說得很有道理，也很策略，很有水平，既肯定了關羽的美德，也提出了問題，指出其不足，用以打動關羽最好能像過去的「華容道事件」一樣——當初為了顧全「義」放了曹操，如今為了顧全「信」歸還荊州。關羽的反應很有意思，先不正面回答反駁魯肅的指責，而是要魯肅「聽聽關某的劍作響要殺人，第一次響誅了文醜，第二次響殺了蔡陽，第三次大概要輪到你了」。先以武力鎮住魯肅，原本是赴的「鴻門宴」，是軍事行動，自然要取決於武力。其次也要講理，但是這個道理不好講，魯肅最有資格來說這番話討還荊州的。關羽也不能推託，比如說當初不是我借，我也沒說過要還的，我是奉命鎮守，你要就去找我的「上級」要，我管不著，也管不了，因為我做不了主。關羽如果如此回答就降低了他的身分（因為他是劉備的結義二弟，不是一般下屬），也降低了這件事的政治意義。關羽回避了魯肅的具體理由，而是從大的原則出發，講大道理，江山是漢朝劉家的，本不是你東吳孫權的。從表面上講，這道理也不

夠充分，不但從天來看，封建社會的「家天下」是不合理的，即使從當時的觀點來看也說不過去，因為魯肅已經提到孫、劉結親，既是親戚，江山也就有份兒了。戲中接著演，魯肅問：「那是什麼響？」關羽說劍第二次響，又把這劍的神威從另一角度誇耀了一次，這第二次以武力震懾魯肅是用來對付可能即將發生的「伏兵襲擊」的。同時關羽又以好言相勸：「……今日故友每才相見，休著俺弟兄每相間別，魯子敬聽著，你心內喬怯，暢好是隨邪，休怪我十分酒醉也。」這樣使得魯肅能夠從極度緊張中緩過神來，宴會得以進行下去。

　　不久魯肅手下的伏兵擁上，到了最後攤牌的關頭，關羽機智地一手提刀，一手拉住魯肅作為人質，要他送自己上船。待到勝利而歸途中，關羽的心情與來時大不相同，一曲〔離亭宴帶歇指煞〕表達了關羽的複雜心情：「我則見紫袍銀帶公人列，晚天涼風冷蘆花謝，我心中喜悅。昏慘慘晚霞收，冷颼颼江風起，急颭颭雲帆扯。承管待，承管待，多承謝，多承謝。喚艄公慢者，纜解開岸邊龍，船分開波中浪，棹攪碎江中月，正歡娛有甚進退，且談笑不分明夜。說與你兩件事先生記著：百忙裏趁不了老兄心，急切裏倒不了俺漢家節。」這段唱詞很精彩地說了關羽返回的過程和他相應的心理活動過程：剛從敵人的包圍中脫身上船，天色已晚，他感到昏慘慘的天空，冷颼颼的江風，因為心中雖然喜悅，但還未完全從緊張中解脫，所以看客觀景物還有冷酷肅殺的味道和氣氛。待到船已開走，完全離開險境後，心情已經完全放鬆下來，再看客觀景物時，「船分開波中浪，棹攪碎江中月」。這是乘風破浪勝利返航的心情，是排除障礙無比歡快的感受。不論是作者還是常人，都有一種把自己的主觀感受和情緒投射到客觀景物上去的傾向。關漢卿作為一個偉大的藝術家，其傑出之處就在於他有著豐富細緻的想像力，關羽不是簡單地上了船、鬆了口氣，高興地勝利而歸。關漢卿想像著關羽上船時和開船以後他看到和感受到的各種景物——公人、江風、蘆花、天空、船帆、艄公、纜繩、江岸、波浪、水中月亮的倒影，關羽的心情也在變化、情緒越來越高。這些景物被抹上的情緒色彩也越來越生動活潑。這篇曲文中最後的一句

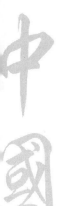

話：「急切裏倒不了俺漢家節」也是全劇的結束語，是全劇的主題與核心，是畫龍點睛。當然也是關漢卿創作此劇的意圖和指導思想。全劇歌頌了關羽的勇敢機智以及他的氣概和神威，但都是圍繞著歌頌他的忠於漢家的氣節。在元朝異族入侵統治中華廣大漢族人民的黑暗年代，關漢卿借歌頌關羽的「漢家節」，是對當時廣大被壓迫群眾的激勵和鼓舞，喚起他們的民族自尊心與進行鬥爭的信心。這裏有著明顯的政治內涵和時代意義。

關羽一生有著許多富有戲劇性的英雄事蹟：斬顏良、誅文醜、過五關、斬六將、水淹七軍等，他的鼎盛時期是他獨自鎮守荊州。而這「單刀會」正是他這個時期中最突出的一次英雄行為，不僅智勇雙全，而且是集軍事家與政治家風度於一身的典型人物。可惜的是關羽的鼎盛時間不長，諸葛亮離開他（入蜀）後，由他一人獨攬荊襄大權，理應更為謙虛謹慎，但是他看不起孫權。孫權要求他女兒做兒媳時，他說：「吾虎女焉能嫁給犬子。」他沒有認真執行諸葛的「聯吳拒曹」的政治路線，後來又喪失了警惕性，以致最終「敗走麥城」，被俘喪命。他的死又引起了劉備的「伐東吳」「火燒連營」直到「白帝城託孤」。縱觀關、劉的失敗皆因不聽諸葛亮的話。在他們得勢之前，對諸葛亮是言聽計從的，但是掌了大權之後就變了。諸葛亮的意見是對當時政治與軍事相當科學的分析總結。掌權後的劉、關變得愚蠢了。這個歷史教訓是深刻的。

《單刀會》表明關漢卿不僅善於寫關於婦女的戲，也善於寫極有氣勢的英雄戲。這個戲也展示了他的性格中的另一個側面。當然，他的「英雄戲」與「婦女戲」的內涵實質是一致的——都是強烈的鬥爭精神，反抗壓迫和爭取勝利的政治意識。

《玉鏡台》

歷史上以「玉鏡台」故事為題材的劇本頗多。關漢卿寫的《玉鏡台》雜劇脫胎於《世說新語》「溫嶠娶婦」的故事。其內容是：「溫

公（嶠）喪婦（妻），從姑劉氏（溫嶠的姑姑）家值亂（逢戰亂）離散，唯有一女（劉倩英），甚有姿慧，姑以屬公覓婚（請溫幫忙找對象）。公密有自婚意（溫公自己想娶此女），答曰：『佳婿難得，但如嶠比云何（條件像我的可行）？』姑云：『喪敗之餘，乞粗存活，便足慰吾餘年，何敢希汝比。』卻後少日（過了幾天），公報姑云：『已覓得婚處，門第粗可；婿身公宦，盡不減嶠（不比我差）。』因下（送）玉鏡台一枚。姑大喜。既婚交禮，女以手披（拍）紗扇，撫掌大笑，曰：『我固疑（一直懷疑）是老奴（你這老傢伙），果如所卜（料）。』」關漢卿把這個簡單的老夫騙娶少妻的喜劇情節加以改變，在「既交婚禮」的時候，被欺騙的女子非但沒有「撫掌大笑」，而是「滿臉無發付氲氲惡氣」，威脅道：「兀那老（頭）子，若近前來，我抓了你那臉！」封建社會的婚姻不能自主，女孩兒被騙，被迫而不滿意的結果是常有的事。但這次的瞞騙卻很有特點，「騙子」是女孩兒的老表兄，他用含糊的模棱兩可的言語，把他的姑姑（後來的丈母娘）也騙了，並且讓老太太無話可說。戲的重點與中心是「老夫」如何以自己的真實心情和道理說服了「少妻」的。這場「思想」攻勢涉及許多重大的社會心理問題。總共由以下五支曲子來進行和完成的。

　　第一支曲子是：「〔耍孩兒〕你少年心想念著風流配，我老則老爭多的（差得了）幾歲？不知我心中常印（想）著個不相宜，索（只得索性）將你百縱千隨：你便不歡欣，我則滿面兒相賠笑；你便要打罵，我也渾身都是喜，我把你看承的，看承的（當作）家宅土地，本命神祇。」說明雖然我老些，但老得不多，並且我自知有生理差距，「不相宜」，我將諸事遷就你，表明我真心實意愛你！這是最基本的重大許諾，也是最有價值的實質性交換條件。

　　第二支曲子是：「〔四煞〕論長安富貴家，怕青春子弟稀？有多少千金嬌豔為妻室。這廝每（們）黃昏鸞鳳成雙宿，清曉（晨）鴛鴦各自飛，哪裏有半點真（情）實意？把你似（當成）糞堆般看待，泥土般拋擲。」就是說在封建社會裏，富家子弟尋花問柳者多，有真情

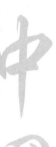

實意者少，你難免被拋棄的命運。

第三支曲子是：「〔三煞〕（害得）你攢著眉熬夜闌（深），側著耳聽馬嘶，悶心欲睡何曾睡（想睡睡不著）？燈昏錦帳郎何在，香爐金爐人未歸，漸漸的成憔悴，還不到一年半載，他可早兩婦三妻。」「老夫」向「少妻」進一步勾畫出被拋棄的痛苦生活，這段話當然是想像可能要發生的事，也是現實中經常發生的事，「少妻」的「風流配」夢做不長，勾畫得具體生動。不由得「少妻」不認眞考慮，權衡利弊輕重。

第四支曲子是：「〔二煞〕今日咱（我）守定伊（你），休道（別說）近前（身邊有）使喚丫鬟輩，（即）便有瑤池仙子（我也）無心覷，月殿嫦娥懶去窺，俺可也別無意，你道因甚的（為什麼）千般懼怕？也只為差了這一分年紀。」「老夫」向「少妻」保證，絕不對別的女性再有興趣，只因為年紀大了一些。決心做懼內的丈夫。「少妻」盡可放心。

第五支曲子：「〔尾煞〕我都得知，都得知，你休執迷，休執迷，你若別尋的個年少輕狂婿，恐不似我這般十分敬重你。」最後提出了一個更有力的保證和事實，「年少婿」多輕狂，大概不像我如此尊重你。「老夫」不僅愛「少妻」，還要「敬重她」。這很重要，「愛」不一定就「尊重」，既愛又敬，當然是最理想的難得的好丈夫！

現在的問題有兩個：一個是老夫溫嶠所說的客觀情況是否存在？另一個問題是溫嶠的主觀心態是否眞實？即他的感情是否眞誠？他說的是否是眞心話？這關係到其保證能否兌現？少妻劉倩英的思想能否眞的轉變，取決於這兩個問題的答案。第一個問題好回答，倩英沒有理想的物件，也不大可能願下嫁貧窮的人家，要嫁富家年少，十之八九是溫嶠所預言的下場。第二個問題就比較複雜了，從邏輯上講是如溫嶠所說，因為年齡的差距而眞心願意在其他方面做出讓步以為補償，但是這種「交易」如果沒有感情為基礎也不可靠，「老夫」對「少妻」不能長期鍾情的事也有，像溫嶠這樣的功名富貴俱全者，花錢買個少女也不難。關漢卿的戲裏無法正面回答這個問題，這種問題

賭咒發誓都是無濟於事的。但是在戲裏通過溫嶠見到倩英後的表現間接地做了回答和交代。他第一次見到這位表妹的感受：「〔六幺序幺篇〕我這裏端詳他那模樣，花比腮龐，花不成妝（花比不上她的臉）；玉比肌肪，玉不生光（玉比不上她的肌膚）。宋玉襄王，想像高唐，止不過魂夢悠揚，朝朝暮暮陽台上，害得他病在膏肓；若還來此相親傍，怕不就形消骨化，命喪身亡（把人想念死，羨慕死）。」溫嶠不僅想入非非，在喝酒時還失手倒灑了酒，當姑母請他教表妹彈琴寫字時，他立即答應第二天即開始，並願「加班加點」：「白日短，無時晌，兼夜教，正更長，便誤了翰林院編修（工作）有甚忙（沒關係）！」（〔醉中天〕）。甚至對第二天「上班」（教表妹）也急不可耐：「恰才則掛垂楊一抹斜陽，改變了黯黯陰雲蔽上蒼。眼見得人倚綠窗，又則怕燈昏羅帳，天哪，休添上畫簷間疏雨，滴愁腸（愁思如雨滴）。」有人把溫嶠的這種心理與《西廂記》中的張生盼著「幽會」的心理相比較，認為張君瑞的憨態是招人憐愛的，因為是青年人的衝破封建禮教的行為；而溫嶠的憨態卻令人作嘔，因為是沒牙沒口的老頭兒，在追逐妙齡女郎！後者屬於反常的感情，不能不被人恥笑。但是這種評論儘管會得到人們的普遍贊成，卻不能絕對地一概而論：在中國，唐明皇是楊貴妃的公公，他們之間的真情是被歌頌的；在國外，歌德和畢卡索的類似行為似乎也未被全盤否定。人的年齡可分為「日曆（自然）年齡」、「生理年齡」和「心理年齡」。這三種年齡並不一定完全同步一致，人老心不老，「越活越年輕」的情況並不罕見。青春少女喜歡老頭子的事也有其生理與心理上的原因。也有的少女並不追求強烈的生理需要的滿足，而是更多地需要精神上的細緻的關懷疼愛，特別是早年失去父愛的女子。瓊瑤在她的小說《窗外》中，對此有相當深刻的描述。心理學中的精神分析學派中的「戀父情結」，更適當的說法也許應該是「泛」戀父情結也可以對此有所解釋。關劇《玉鏡台》的結局是「少妻」最後接受了「老夫」的追求。除去在封建社會歷史條件下的某種必然性之外，還有上述的這種生理與心理方面的可能性。戲中溫嶠在教倩英寫字時進行「撚手撚

腕」的挑逗。遭到拒絕之後，老頭子竟對少女手中之筆起了嫉羨之心：「兀的紫霜毫燒甚香？斑竹管有何幸？倒能勾柔黃般指頭擎？」在倩英生氣而去後，老溫嶠竟趴在地上看她的腳印，欣賞這「窄窄狹狹」、「周周正正」的足跡。以今天的心理學觀點來看，這老頭兒有些心理變態。熱戀中，尤其是處於單相思的狀態，這種心理變態並不罕見，因爲在封建社會裏，戀愛不能像現在這樣自由開放，從而會出現一些在今天看來是奇奇怪怪的無法理解的行爲和心理活動。這些表現是不健康的、病態的，最典型的例子就算是「相思病」了。這種名副其實的「病」有一大特點，即只要問題解決，「病」也就會霍然而癒。所以它又不同於一般的病。

關漢卿《玉鏡台》的主人公老溫嶠的性格與形象中有一個很大的特色，即是「天眞的幻想」或叫豐富的想像。在〔二折（煞尾）〕中他唱道：「俺待麝蘭腮、粉香臂、鴛鴦頸，由你水銀漬、朱砂斑、翡翠靑。到春（天）來，小春樓策杖登，曲欄邊把臂行，閑尋芳，悶選勝；到夏來，追涼院近水庭，碧紗廚，綠窗淨，針穿珠，扇撲螢；到秋來，入蘭堂，開畫屏，看銀河，牛女星，伴添香，拜月亭；到冬來，風加嚴，雪乍晴，摘疏梅，浸古瓶，歡尋常，樂金剩。那時節，趁心性，由他嬌癡，盡他怒憎；善也偏宜，惡也相稱。朝至暮不轉我這眼睛，孜孜覷空，端的寒忘熱，饑忘飽，凍忘冷。」這段唱詞把溫嶠的想像刻畫入微，他幻想著與「少妻」共同的美滿生活，從春到冬一年四季都是歡樂和豐富多彩的，其中精神活動的愉快，多於從生理衝動的滿足得來的快感。正是這種幻想中的精神生活而不是肉欲，使他自願做出重大的讓步去進行執著的追求。我們當然不贊成這種「不相稱」和「不般配」的婚姻，尤其在今天進步的、開放的文明社會裏，更是如此。不過也應該指出，我國（主要是漢族）的某些傳統觀念根深蒂固，也該變一變，例如對老年人的行爲規範限制過嚴：老年人不能穿色彩鮮豔的衣服，更不能穿花的，老人也不能化裝，不能塗脂抹粉，否則就是「老妖精」；老年人應該嚴肅持重，不能愉快地唱歌跳舞，否則就是「老不正經」。這與西方以及我國少數民族的風俗

習慣大不相同。孤老太太再嫁更是兒女的「奇恥大辱」。在女子選配偶的條件方面，傳統的女性－依附」觀念史是無形地束縛著人們的大腦，許多大齡女青年是這種觀念的直接受害者。總之，中國百姓頭腦中的清規戒律很不少，尤其是在農村中，迷信和愚昧的影響就更嚴重了，對於關漢卿的《玉鏡台》中描繪老年人的風流幻想與行爲應該有個全面的、一分爲二的分析，不宜全盤否定。有人認爲關漢卿在他寫的許多劇目中表現出的嚴肅的、進步的思想感情，和他在《玉鏡台》中的情趣似乎是矛盾的、無法解釋的。其實可以做多種的解釋：一種是人們（包括關漢卿在內）都有性格方面的二重性，既有嚴肅的一面，也有浪漫的一面；另一種解釋是生活中的浪漫追求與情趣，是其在重大社會問題方面的鬥爭的一種心理上的平衡與互補；可能還有第三種解釋，非同一般的浪漫、幻想和衝動正是其進行鬥爭與創作的一種潛在的動力──「利必多驅力」。

　　許多老年人喜歡孩子，願意同兒孫生活在一起，因爲可以補充老年生活中所缺少的活力與朝氣，淡化暮氣。老夫追求少妻也可能有這種心理因素。但是前者受到社會的支援和讚美，所謂「尊老愛幼」的口號即反映了這種情況。而後者則要受到社會的排斥與譴責，因爲這可能帶來不安定因素──「老夫」都去追求「少妻」，「老妻」怎麼辦？

　　關漢卿的這四個戲各有特色，《竇娥冤》是齣典型的悲劇。它控訴了封建社會善良百姓被官府殘害的血淋淋的現實，歌頌了竇娥所代表的中國古代的偉大女性。《望江亭》是齣典型的喜劇，揭露紈袴惡少仗勢欺人遭到慘敗，歌頌了在生活中遭受過挫折、艱難而成長爲聰明能幹的女性中的強者──古代的「女強人」。《單刀會》是齣有著嚴肅深沉內涵的歷史戲，表現英雄對封建貴族間爭奪江山的戰爭的反思。反映了人民的反戰情緒。《玉鏡台》是齣「老夫少妻心理戲」，直到今天也有其現實意義。同時也是一個全面了解關漢卿的性格和思想的重要資料。竇娥和譚記兒這兩個女性一個是悲劇人物，一個是喜劇人物，關羽和溫嶠，這兩個男性，也是一個悲劇人物，一個喜劇人

物，代表著四種不同的人物典型。幾百年來，他（她）們在舞台上發出了耀眼的光輝，並且是將永遠不會被磨滅的藝術形象。

第　八　講

梅派及梅蘭芳研究

　　戲曲表演，在心理學看來也是人類的一種特殊的行為；同話劇和一般影視的表演相比較，戲曲表演是更為特殊的行為。因而研究戲曲表演的心理學規律和原理的「戲曲表演心理學」也就具有了相當特殊的內容及難度。梅蘭芳正是通過自己的藝術實踐與論著，對戲曲心理學特別是對戲曲表演心理學做出了許多重要的奠基性的貢獻。

戲曲的審美與形相的直覺

　　梅蘭芳多次明確地提出：「在舞台上，是處處要照顧到美的條件的。」最突出的例子是對崑劇《思凡》中小尼姑趙色空的打扮的討論，他說：「我發覺『思凡』裏的扮相和曲文有了矛盾的地方……定場詩的第一句就說『削髮為尼實可憐』。唱的方面……又是『正青春被師父削去了頭髮』……作曲的、填譜的、扮演的都鄭重指出了小尼姑最痛心的這一樁事就是削去了頭髮，變成了一個光頭了。身上穿的，曲文裏也有交代，如『腰繫黃條，身穿直裰，奴把袈裟扯破』等，我根據上面幾種矛盾，總想改換她的扮相。我先請教了許多位本界的老前輩和外界研究崑曲的朋友。他們都說趙色空向來是這樣打扮的……因為不願過那種寂寞的生活……早就抱定有還俗的決心……這個問題一直到我演出以後才悟出了其中的緣故。在舞台上，是處處要照顧到美的條件的。」這一段引文說明幾個問題：一是梅蘭芳勤於思考，善於發現問題；二是不恥下問，多方請教，但沒有得到解決這個矛盾的根本答案，專家們的答案並未使他滿意；三是通過實踐他自己

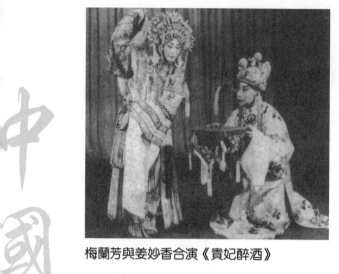

梅蘭芳與姜妙香合演《貴妃醉酒》

悟出了這個戲曲舞台上的一個根本性的原則。勤於思考的人很多，但不一定都有悟性。儘管也有人扮演過「醜思凡」，但梅蘭芳一直堅持「俊扮」。並且在他一生的各種演出中，一直貫徹這個「美」的原則，從不妥協。

梅蘭芳的審美觀其基調很清楚，即是以廣大戲曲觀眾的「喜聞樂見」為標準。中國戲曲觀眾的審美觀與西方美學大師們的觀點大不相同：既不是黑格爾的「理念」，也不是車爾尼雪夫斯基的「生活」或「理想的生活」，而是很直截了當的視覺與聽覺享受──好聽與好看。演員一出場，亮相就要好看，一張嘴發出聲音就要好聽，因此要求演員扮相好，嗓音好，「行頭」（戲裝頭飾）也要好。梅蘭芳對這些方面下過很大功夫去研究改進。梅蘭芳生來並不十分好看，他的姑母說他幼年相貌很平常，面部構造是一個小圓臉，兩眼因為眼皮老是下垂，眼神不能外露。見人又不善交談。當時他的外形是「語不出眾，貌不驚人」。中國傳統的觀念是「美人」應是「柳葉眉、杏核眼、瓜子臉」。作為「男旦」的梅蘭芳都不具備，但他下很大功夫改進了面部的化裝，採用古裝頭面和古裝褶、裙、帔，在古裝戲的創演中發揮了很好的作用。他多次談到添置「行頭」不惜重金，要求精美。他的財務後台馮耿光花一千塊銀元為他購置「孔雀裘」戲裝，也說明對他的外形美（用眼下的時髦話叫「包裝」）非常重視。上眼皮下垂是個極大的缺陷，幸虧他愛養鴿子，每天放飛訓練，經過天天「舉目遠眺」鍛煉，治好了這個毛病。如果眼皮下垂的問題未得到解決，就沒有後來的藝術大師梅蘭芳。設想他演得再好，唱得再妙，可是老像半閉著雙眼演旦角，觀眾能滿意嗎？！梅蘭芳因養鴿子治好了「眼病」出於

偶然，並非他事先知道有意為此。但是他發現並總結出了這個道理。善於總結經驗，找出規律和道理，這是真正的聰明智者。儘管當代的美容師不可能使用此法。梅蘭芳有副好嗓子，不僅出於天然，而且也由於他注意科學的訓練和保護嗓子。他寫了一篇文章，題名「怎樣保護嗓子」。在喊嗓、溜彎、吊嗓等方面都有獨到的見解；在「倒倉」、生病和日常生活中如何保護嗓子都有他自己的有效辦法。他把這些科學方法概括為：精神暢快，心氣和平；飲食有節，寒暖當心；起居以時，勞逸均勻；練嗓保嗓，都貴有恆；由低升高，量力而行；五音飽滿，唱出劇情。值得注意的是他把精神，也就是心理上的正常與健康擺在首位。

　　梅蘭芳青年時期兩次去上海，受到海派表演的影響頗大，主要是舞台上的燈光及布景要美、要新。他回北京後，積極進行了這方面的改良探索。在他準備出國訪問，特別是去美國之前，在服裝、道具等舞美方面下了很大的功夫研究準備，力求給外國觀眾在視覺刺激上以美的享受和新奇的魅力。後來，特別是新中國成立後，梅蘭芳演了不少戲曲電影，從他寫的《我的電影生活》一書中可以看到，他同許多合作者對人物的化裝及服裝、布景等下了更多更細的功夫。由於電影中可以有近距離的特寫鏡頭用以暴露和放大視覺表演藝術中的優點與缺陷；又由於攝影棚內場景可以變換鏡頭或切換，不像舞台那樣固定，因而不必只限「一桌二椅」，大大地豐富了布景與道具。舞台表演上用一桌二椅至少有兩個道理：一是讓出空間供舞蹈及武打之用；二是不分散觀眾的注意力，使之集中於戲中人物而不是環境。電影與電視由於上述特點，沒有舞台表演時的這些問題，故而可以打破了「一桌二椅」貧乏單調的局限性。梅蘭芳用自己的藝術實踐，在電影中的《貴妃醉酒》、《霸王別姬》和《洛神》等戲上取得了很大的成功。從這些事實來看，梅蘭芳在藝術實踐和理論中，非常符合並發展了心理學尤其是文藝心理學中有關美感產生的原理和內容。

　　朱光潛在《文藝心理學》中詳細具體地論證了美感產生的首要原理。首先他指出美感經驗就是人們在欣賞自然美或藝術美時的心理活

動：集中注意力於審美物件，凝神觀照，心有所悟，產生愉悅之感。「形相」（Form）在心理學中自然是指由眼睛得到的反映外在物體的視覺，擴大些說，不僅是「形」，也包括「色」。絕大多數的物體都是有顏色的，形與色常相伴而存在於人的視覺形相之中。再擴大到從藝術心理學來看，由耳朵得到的外物刺激的聽覺——音聲，也可以構成「音樂的形象」，由於「聯覺」即由一種感官刺激（如聽覺的聲音）產生了另一種感（如視覺的顏色）也在許多人中存在，因而出現了原始的「音色」之說。可見廣義的「形相」包括視覺與聽覺兩方面的內容，因此戲曲表演中的扮相、身段、服裝、舞美以及嗓音、腔調、伴奏等等都被包括在「形相」這一概念之中。其次，朱光潛先生指出：從休謨、康德得至今，哲學都偏重於認識論。美學是哲學的一個分支，當然也有認識論的問題。其實心理學也同樣關注認識的心理過程與規律。據近代哲學家的分析，對於同一事物，我們可以用三種不同的認識方法去認識它。最簡單最原始的「認識」是「直覺」（Intuition），其次是知覺（Perception），最後是概念（Conception）。從近代心理學來看，在直覺之前還有更為原始的感覺（Sensation）作為認識的生理與心理的基礎及前提條件。見形象而不見意義的認識就是感覺和直覺。由見形相並知道其意義的認識就是知覺。離開或超出具體個別的形相而知其意義的認識就是概念。直覺是對個別事物的認識，直覺在主觀上產生的是獨立自主的意象（Image），這種意象或圖形就是「形相」。因此形相就有了兩種意義和理解：一種是外在客觀物體的形；另一種則是內在主觀心理上的形——映象或意象。第三，朱光潛認為「美學」就是「直覺學」。因為美學的西文原為Aesthetic，是指心知物的最單純原始的活動，其意義與直覺（Intuitive）極相近。這樣朱光潛就把美從哲學概念的範疇轉移到心理學的美感直覺或美感經驗上來。建國以來，美學界長期為美是主觀的還是客觀的爭論不休。朱光潛在《文藝心理學》中徹底避免了這種爭論，直截了當地只談心理學中的美感經驗，以及產生美感的第一心理學原理——「形相的直覺」。梅蘭芳終生為之服務的目標正是觀眾

的美感。其首要最基本的原則與考慮的就是其「形相」給觀衆的直覺。梅蘭芳的樸素的戲曲審美理論與基本觀點難以走進哲學——美學的殿堂，而在「文藝心理學」中卻有著自己廣闊的天地。他所主張的傳統戲曲中的審美原則非常符合朱光潛的「文藝或審美心理學」原理。他的表演實踐極大地豐富和發展了這個「形相的直覺」的理論。因爲梅蘭芳在戲曲表演的「唱、念、做、打、舞」各個方面都有進一步的論述：在唱、念方面，梅蘭芳引用戲曲專家陳彥衡的話說：「腔無所謂新舊，悅耳爲上……戲是唱給別人聽的，要他們聽得舒服。」「悅耳」和「舒服」這就是梅蘭芳在唱腔方面美的原則。爲達此目的，不僅嗓音要好，而且還要具體落實到旋律的優美上。他引用的同一段話中說：「歌唱音樂，結構第一，如同作文、做詩、寫字、繪畫、研究布局、章法。所以繁簡、單雙要安排得當，工尺高低的銜接好比上下樓梯必須拾級而登，順流而下，才能和諧酣暢，要注意避免幾個字：怪、亂、俗……要懂得『和爲貴』的道理，琢磨唱腔，大忌雜亂無章、硬山擱檁，使聽的人一愣一愣地莫名其妙。」這段話是針對當時聽衆的審美需要而言的。重旋律、輕節奏；重和諧，輕刺激；重舒緩，輕跳躍；重美感，輕快感；重理性，輕野性。這與現在的流行音樂則相反。在西方的由心理學家和美學家費希納（Fechner）首創的「實驗美學」中關於「聲音美」的論述，也是這樣的觀點。他們通過實驗證明聲波的規律與和諧是使人產生美感的「樂音」；不規律的、不和諧的聲波產生的是使人聽了難受的「噪音」。

　　節奏重在表現情緒，旋律重在表現情感。在心理學中，情緒與情感是不同的概念：情緒指對生理性需要是否得到滿足而產生的態度和主觀體驗，是比較表淺的、即時的感情；而情感是指對社會性需要是否得到滿足而產生的態度和主觀體驗，是比較深厚的、持久的感情。快感屬前者，而美感屬後者。梅蘭芳堅持唱腔要使人產生的是美感而非生理性快感。

　　在「做功」方面，梅蘭芳的論述是最多最詳盡的。他高度推崇崑劇表演的「歌舞合一」。他多次提到：「在京戲裏，夾雜在唱工裏面

的身段，除了一點帶武的邊唱邊做，動作還比較多些之外，大半是指指戳戳，比畫幾下，沒有具體組織的。崑曲就不同了。所有各種細緻繁重的身段，都安排在唱詞裏面。嘴裏唱的那句詞兒是什麼意思，就要用動作來告訴觀眾，所以講到『歌舞合一』，唱做並重，崑曲是當之無愧的。」戲曲是綜合藝術，京劇是崑曲之後發展起來的，豐富了唱功，卻簡化了做功，以致有許多人只愛聽京戲，而並不愛看京戲，他們在戲院裏閉著眼睛，只聽不看。心理學的研究表明，人類從外界獲得的各種資訊中，絕大部分來自視覺，而且運動著的視覺刺激遠比靜止的視覺刺激更引人注意。戲曲表演要吸引觀眾就必須加強、增多和改進「做功」的表演。梅蘭芳在這方面作出了許多貢獻，最突出的要數他那三十幾種優美的手勢表演——「蘭花指」了。此外他在《貴妃醉酒》、《金殿裝瘋》等戲裏，把生活中醜陋的「醉態」與「瘋態」都美化了。他用自己高超的表演藝術向人們也向美學表明：戲曲表演是可以直接化醜為美的。這種化醜為美不是通過反思或昇華，而是直接地通過「形相的直覺」。有人欣賞生活中和藝術中的「病態美」、「殘缺美」，例如「西子捧心」、「纏足」。但是梅蘭芳的表演給人的印象或者說直覺都是「健康美」：他演《西施》，沒有突出表演西施的「捧心」——「心臟病症狀」；他還堅決率先帶頭從舞台上取消了「踩蹺」（表演纏足小腳的特技）。從這方面看，梅蘭芳的做功表演符合車爾尼雪夫斯基的美學觀點——「美是生活」和「美是理想的生活」。

梅蘭芳在齊如山等人的幫助下，創演了大量的舞蹈：劍舞、扇舞、羽舞、綢帶舞、翠盤舞、花鐮舞、出浴舞……可以說都是精美的傑作，給觀眾留下美好的印象。前面已經說到京戲與崑劇相比有一大缺陷，即是做功的不足。梅蘭芳同他的合作者們不是硬往已有的程式表演中加進大量的動作，因為這既困難，對於以唱為主的戲也無必要。他們主要是在新編演的戲中大量地加進舞蹈，極大豐富了這些京戲的可看性與美感度。梅蘭芳在討論《貴妃醉酒》的文章中談到演員在表演入坐、離坐的轉身時，要遵守一定的程式規則，否則提線木偶

（傀儡）的提線就要被絞住了！他點出了京戲與木偶戲的重要關係，也使我們似乎明白了為什麼京戲中的動作少，並且許多程式動作是那樣的僵硬。在創演新舞蹈——虞姬的劍舞時，姚玉芙曾說過「齊（如山）先生琢磨的身段是反的」，梅說：「有點反也不錯，顯得新穎別致，只有外行才敢這樣做，我們都懂身段有正反，也不會出這類主意。」梅蘭芳充分地認識到「外行」在改革與創新中的積極作用，要想衝破舊的束縛，內行同外行的合作是十分必要的。這個觀點在今天仍有現實意義。演員是活人，木偶是死物，活人要模仿死物的機械表演，在當代的舞蹈中也有：英國電影《紅菱豔》中，芭蕾舞演員有一段模仿木偶玩具的動作；美國電影《霹靂舞》中也有模仿機器人的「太空步」。京劇中大量的刻板的木偶式表演叫人們特別是青少年們不好接受，只有通過多看之後才能適應與習慣。戲曲表演中的「慢節奏」可能也與此有關，而慢節奏的表演正是當代青少年接受京劇的一大心理上的障礙。梅蘭芳點出的這個問題本身就是對戲曲心理學的一個貢獻。而他們在編演新舞時突破「正反」身段的規定也可說是一個改革的示範。

　　在梅蘭芳創演的眾多新舞中最值得注意研究的大概是《太真外傳》中的「出浴舞」了。多年來，舞台與銀屏上看不到《太真外傳》的演出。梅蘭芳的幾本著作中也不談這齣他當年在評選四大名旦中起了很大作用的戲。原因可能就出在這個舞上，因為既然是洗澡，就聯想到「脫衣」和當時西方世界的「脫衣舞」了。最近看了梅葆玖和魏海敏合演的《太真外傳》，才親眼得見了「出浴舞」並未赤身裸體，不僅穿著衣服，外面還披著輕紗，在優美動聽的京劇曲牌〔春日景和〕的伴奏中，表現著「靈與肉」的「昇華」。這個舞的表演證明了《中國京劇》雜誌上登載的當年梅蘭芳的「出浴舞」劇照確實是穿著衣服舞的。這個舞同西方的「脫衣舞」形成了鮮明的對照，它使我們「形相地直覺」到東方藝術的魅力與高超。當然，梅蘭芳的「出浴舞」比過去京劇的程式表演多了一點人體美的展現，並留下了更多的藝術想像。

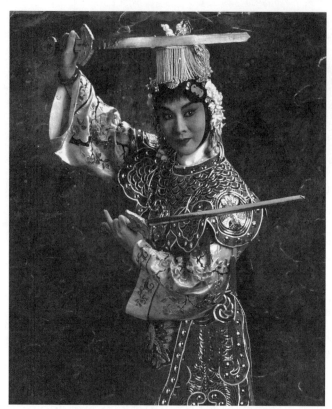

梅派傳人魏海敏劇照

　　梅蘭芳到了晚年仍然活躍在舞台和銀幕上，尤其上演戲曲電影，特寫鏡頭能把許多面貌、身材方面老年化的缺點暴露出來。1959年，他已是65歲的老人，還拍了電影《遊園驚夢》。他儘管事先也有顧慮地說：「在舞台上演戲還不致顯出老態，但電影就恐怕難以藏拙。」從後來的結果看，在電影《遊園驚夢》中，梅蘭芳的表演很成功。除了精心化裝的作用之外，還有一個重要原因即是生活上及藝術上的成熟。梅蘭芳自己追憶他第一次到上海時說：「那時我的技術哪裏夠得上說是成熟？全靠著年富力強，有扮相，有嗓子，有底氣，不躲懶，這幾點都是我早期在舞台上奮鬥的資本。」到了老年，原有的一些「資本」沒有了，主要是前面談到的有關「形相的直覺」方面的「資本」。但是戲曲是活人演的，看戲與看一朵玫瑰花或欣賞一幅《蒙娜麗莎》的油畫不一樣。演員除了靜止的形相之外，還有動作，也可說

是動的形相。這種動的形相也就是人們常說的舉止風度。這是更高層的形相，也是可以用直覺來審美的。梅蘭芳談自己青年時的這段話，實際上是自己老年時成熟了。這是「新的資本」。

有關從青年美到老年美的變化，英國大哲學家弗蘭西斯・培根（Francis Bacon）在他的《論說文集・論美》中說得很精彩。他說：「狀貌之美勝於顏色之美，而適宜並優雅的動作之美又勝於狀貌之美。」他又說：「假如美的主要部分果真是在美的動作中的話，那就無怪乎有些上了年紀的人反而倍增其可愛了，美人的秋天也是美的。」他還認為年輕的人，我們常常特意寬容地把他們的青春朝氣也算作是美。其實在培根看來，青春朝氣本身並不一定是美。培根不是在談論表演，但是梅蘭芳正是在戲曲的表演中體現了培根的論點，他老年時的表演動作已達到爐火純青的境界，他表演的都是品格高尚的人物，既有年老掛帥的穆桂英，也有大家閨秀杜麗娘，正是他以自己老年生活上的成熟和藝術上的成熟，用動作與風度來達到高度的美的表演。許多年輕戲曲演員，特別是坤旦，儘管天賦的形色相很好，還是比不過老演員，主要在於由動作表現出來的風度與氣派上。梅蘭芳深深懂得這個道理，所以才敢於在老年還演戲曲電影，並且用實踐證明並豐富了這個道理。

晚年的成熟了的梅蘭芳對自己的表演藝術美的直接論述不多，但是他對別人的論述不少，既有京劇演員的，也有各種地方戲演員的。其中最能說明他的審美意境的是下面的一段話：「在我心目中譚鑫培、楊小樓的藝術境界，我自己沒有適當的話來說，我借用張彥遠歷代名畫記裏面的話，我覺得更恰當些。他說：『顧愷之之跡，緊勁聯綿，迴圈超忽，調格逸易，風趨電疾，意在筆先，畫盡意在。』譚、楊兩位的戲確實到了這個分。我認為譚、楊的表演顯示著中國戲曲表演體系……」梅蘭芳的戲曲審美觀上升到了中國傳統文化藝術的審美境界，他從畫裏看到了戲，從靜中看到了動。美的意境在繪畫和演戲之前，而畫完了，演完了，看完了，美的意境還在，甚至沒有畫出來的，沒有表演出來的美的意境也存在。當然是要通過心理活動中的直

覺和想像產生出來的。王瑤卿對四大名旦各有「一字評」，說梅蘭芳的「相」（程硯秋的「唱」、尚小雲的「棒」、荀慧生的「浪」），這個「相」既指他的外在形相，也應包括梅的內在藝術精神、氣質的「外顯之相」。

戲曲的綜合表演與完形心理學

戲曲是以歌舞演故事的綜合藝術，這種「綜合性」是構成戲曲區別其他戲劇如話劇等的基本特徵之一。觀眾看戲時，不僅得到視覺及聽覺上的美感享受，而且還有對劇中情節和人物性格等的心理體驗。當戲曲從崑劇發展到京劇以後，「歌舞合一」的表演卻遭到了削弱。京劇的產生雖然源於其「綜合效應」，但主要是在唱腔方面，容納了西皮、二黃、四平調、南梆子、山歌小調等多種聲腔於一體。具體一齣戲，卻常常分化為偏重做工或唱工表演的單一品種，其行當分化也是如此，如偏工「唱」的青衣、銅錘，偏工「做」的花旦、架子花等。再有就是京劇舞台上出現的脫離劇情和人物性格的單純的技巧賣弄，使觀眾產生的不是綜合的、全面豐富的美感，而是支離破碎、單調、不平衡、不協調的個別美感，或僅僅是一種強烈的心理視聽刺激。

梅蘭芳在許多地方都不遺餘力地強調戲曲藝術主要是京劇的綜合性表演。首先，他大力進行搶救崑劇的工作，自己學了大量的崑劇，在舞台上演出崑劇。他演的崑劇《思凡》、《遊園驚夢》等都是精品。

其次，他同王瑤卿等創造了一個新的「綜合行當」──把青衣、花旦與刀馬旦的表演特點融為一體的「花衫」。

第三，他同其合作者齊如山、吳震修、羅癭公等人編演了許多載歌載舞的新戲：《天女散花》、《霸王別姬》、《嫦娥奔月》、《西施》、《洛神》、《太真外傳》等，極大地豐富了京劇的綜合性表演藝術。特別是《貴妃醉酒》不僅是優美的歌舞在生動的曲牌伴奏中貫

穿全齣，而且對劇情的淨化，人物心理活動的表現得到了國內外觀眾及藝術家的一致高度評價。

第四，他很注意借鑑其他地方戲等不同劇種的表演，廣泛吸取藝術營養。他多次向漢劇演員陳伯華學習來完善自己在《宇宙鋒》一劇中的表演；他外出演出，每到一處都要看當地的戲，同當地演員座談交流經驗，並在報刊上發表自己的觀感；他虛心向京韻大鼓「鼓王」劉寶全求教保護嗓子的經驗及方法；他在繪畫上下了很大功夫以增強自己的文藝修養。這些實踐活動使得梅蘭芳能夠大量地綜合許多表演藝術的優點，比較全面地、多方位地豐富自己的京劇表演藝術。

梅蘭芳強調戲曲綜合性表演的理論最明確系統的敘述發表在1962年2月28日的《文匯報》上，題目是「關於表演藝術的講話」。其中第一部分的小標題就是「戲曲是綜合性的藝術」。他說：「中國戲曲是一種綜合性的藝術，包含著劇本、音樂、化裝、服裝、道具、布景等等因素，這些都要通過演員的表演，才能成為一齣完整的好戲，這裏面究竟哪一門是最重要的呢？我以為全部都重要。」接著他相當具體地分別論述了戲曲各組成部門的重要性與必要性，以及它們在戲曲整體中的作用。

梅蘭芳強調戲曲表演綜合性的第二個重要理論和觀點是他的「平衡論」。他在討論表演《宇宙鋒》的文章中說：「那天我的嗓子不好，為了掩飾我在唱的部分的弱點，就不自覺地在身段方面加強了一點……我對於舞台上的藝術一向是採取平衡發展的方式，不主張強調出某一部分的特點來的，這次偏偏違反了我自己定的規律，幸虧經人不客氣地及時提醒了我……這對於我以後的演出是有極大的幫助的。」這裏的「平衡」，他指的主要是唱和做不可片面強調某一方面，這是一個實例。但是其「平衡論」所指的則絕不僅此而已。因為他在論述《天女散花》的表演時，相當詳細具體地提出了他對「武戲文唱」和「文戲武唱」的理解與看法。他說：「武打都必須同生活內容、思想內容結合起來，不是單純賣弄武功……能達到這個標準或朝著這條道路發展的，我們稱之為『武戲文唱』，楊小樓先生武功練得

最到家……他到了舞台上，不但不忽略表情，而是突出表現每一個劇中的人物性格，所以他是『武戲文唱』的典型例子。」梅蘭芳強調的是演「戲」，既然是「戲」就不能脫離劇情與人物的心理、性格而單純地表演武功。同時他又指出像《貴妃醉酒》裏要表演貴妃的醉態，那些「臥魚」、「下腰」的身段要有武功基礎；演《打棍出箱》要表演范仲禹的瘋癲而做出的踢鞋等特技身段，也要有武功的成分等，很多實例強調的都是許多文戲裏，由於特定的劇情要求需有武功的表演成分。這些都表明戲曲要綜合地進行表演。不論是從宏觀的整個的戲曲演出，或者從微觀的某個戲中某個角色的表演，都要注意全面兼顧，盡可能地既美又豐富，「綜合」──適當的、好的綜合，就是「美」和「豐」的前提。

　　梅蘭芳從早年起就注意到表演要美和豐富，其根本原因還是他了解戲曲觀眾的心理要求在隨時代而變化。他兩次去上海，見到上海戲曲舞台的燈光、布景等的豐富革新。上海觀眾歡迎革新的態度給他留下了深刻的印象。齊如山先生看了梅蘭芳與譚鑫培合演的《汾河灣》後，給梅寫信指出，譚在窯外演唱表白的時候，梅應該有相應的表情動作。齊如山多次到歐洲，回來後向北京梨園界介紹西方戲劇的特點。這些都給梅很大的影響，使他感到不論是上海、北京或者是外國，觀眾的要求都在隨時代而變化，自己的表演也要跟上；要發展京劇表演的最主要的方面就是要豐富和美化，而要做到這些，從根本上說就是要堅持中國戲曲的優良傳統之一──綜合性，要進行新的綜合。梅同他的合作者創演新戲──古裝戲、時裝戲、新的歌舞、新的戲裝、新的布景……都是在探求實驗著京劇的新的綜合。成功的就保留下來，如古裝戲；不成功的或發現問題的，不再堅持，例如時裝戲，一時很受歡迎，戲的社會內容豐富新鮮了，但是妨礙「舞」的表演，從根本上減少了戲的綜合性，所以曇花一現，未能推廣。

　　由於時代的變化，觀眾的心理要求也會變化，要求新鮮。但是梅蘭芳很清楚，中國戲曲觀眾的基本要求還是綜合的形相的直覺美感。這些基本要求是長期穩定的。他說許多觀眾對他說，我們看戲一是為

了欣賞藝術，還有一個目的是因爲忙了一天，到戲院來放鬆腦筋，不願看太緊張的表演，不願看結局不好、影響回家睡覺的戲，要求大團圓的結局。儘管梅蘭芳也討厭總是大團圓，但他也認爲觀衆的要求有合理的地方，應該滿足觀衆的需要。綜合性強、載歌載舞的表演，不僅能讓觀衆多方面地產生美感，也可以更好地吸引觀衆的興趣與注意力於表演，不再想別的事情，更好地放鬆腦筋。

中國戲曲的另一大傳統的欣賞特點就是「外行看熱鬧、內行看門道」。絕大多數觀衆都是外行，綜合性表演是「熱鬧」的主要方法之一。愛看熱鬧是一種健康的正常的關心社會的心理。靑年人最愛看熱鬧，還因爲「熱鬧」常常是暴露矛盾問題、進行了解學習和傳播較多資訊的地方。古希臘人常常在公共場合集會觀聽政治的或哲理的演說或討論。因此古希臘的戲劇以關注命運的悲劇爲代表。古希臘的悲劇以其「深刻的思考」爲特色，而中國的戲曲則以其「綜合性的熱鬧」爲特色。同熱鬧相反的是寂寞與單調，長期的封建社會使許多有識之士感到壓抑和苦悶，於是出現了許多躲避熱鬧的「隱士」。這些文人常寫詩詞與劇本來調整自己的心理平衡。湯顯祖隱退後寫了《臨川四夢》，但是案頭劇本只能在案頭流傳；魏良輔多年不下樓，拍唱他的「新聲」——崑曲，也是冷冷淸淸。但是《遊園驚夢》的劇本，以崑曲聲腔歌舞合一地演唱於舞台上，就熱鬧起來了；即使是只有一個人的獨角表演戲《思凡》或《夜奔》，也是滿台生輝，毫不冷淸的。西方側重「分析」的心理活動有利於精密科技的發展，而東方的側重於「綜合」的心理活動有助於具有特殊魅力的戲曲藝術的形成。

現代心理學中有一個「完形心理學派」，也按其音譯爲「格式塔」學派。這個學派主要的觀點是：人類認識客觀世界包括直覺審美受「完形」規則的制約。他們用實驗證明：人們在觀看事物時，常常在一定的條件下，把分離的局部看成綜合統一的整體而產生了新的意義。他們的科學實驗中最有名的是「似動實驗」，實驗很簡單，相隔一定距離的兩個發光點（燈），交替的明和滅。當交替的頻率增快到一定程度，人們產生的感覺不再是兩盞燈的交替明滅，而是一盞燈在

兩點之間往返地飛來飛去，電影也是如此，其生理基礎是視網膜和視覺的暫留現象。沒有視覺暫留和似動現象，也就沒有電影。看電影與一張張地看電影的畫面，其效果截然不同。聽音樂也是，一個個的音符組合在一起形成一首美妙的曲調，其效果不等於那些音符的單獨效果的簡單相加。因此，「完形派」提出一個影響很大的重要論點：「整體不等於或大於各部分相加之和。」在數學上說不通，但是在戲曲藝術上卻大有「市場」。單獨看虞姬的舞劍和單獨聽虞姬唱的那段〔二六〕或單獨聽〔夜深沉〕曲牌，當然也有其美感的效果。但是同時看和聽，其效果確實不大一樣。從梅蘭芳的表演看，他深知此理，整個的《貴妃醉酒》表演，胡琴曲牌作為伴奏，連綿不斷，極為豐富，與楊玉環的唱、舞和各種動作交織在一起，真可謂是戲曲綜合性表演的傑出代表。無怪乎梅蘭芳說《貴妃醉酒》一齣，許多前輩藝人為之嘔盡心血！到了他這裏，去掉了不少不健康的、黃色的及不美的表演，如楊玉環用高力士的冠去接自己的嘔吐物，高力士又用手把帽子裏的嘔吐物倒出來和扒拉出來等使人看了「噁心」的動作都改掉了。把全劇壓縮精簡了一半，成了一齣非常精美的歌舞合一的藝術精品。

　　梅蘭芳在實踐中貫徹並在理論著作中堅持他的觀點：戲曲藝術是綜合藝術；戲曲表演要注意平衡、和諧；要力求學習崑曲的歌舞合一；不能脫離劇情單獨賣弄技巧；要武戲文唱、文戲武唱；既要美，又要豐富。這一系列符合心理學（戲曲心理學、戲曲表演心理學和戲曲觀眾心理學）原理的看法和做法，結出了豐碩的果實，得到社會的公認。其最高的評價即是：雖然他在「唱、武、做」等單項上不全是冠軍，但是在綜合上第一，是全能冠軍，成為四大名旦之首，達到了京劇界至今尚難以超越的空前的高峰！

戲曲的程式化與心理距離

　　梅蘭芳非常重視戲曲的程式性，他多次指出「幼功」的重要，沒

有紮實的幼功打好基礎並堅持不斷地練功就演不好程式化的許多動作。在生理學和心理學中，所謂的學習與訓練，就是條件反射的建立和保持。對於戲曲的程式化表演要準確熟練，就要自動建立起許多「操作性條件反射」。為避免已經建立的條件反射消退、削弱和遺忘，必須不斷用堅持日常的訓練來保持並強化。這個事實在心理學家看來是個最基本的原理，對老藝人來說是個基本常識。梅蘭芳總是以自己來現身說法：如果他沒有紮實的幼功，到了老年他就演不了像《貴妃醉酒》這樣高難度的戲。他還「一口氣」刻苦地學了三十多齣崑劇，崑劇比京劇更雅，表演起來也更困難，許多程式化表演更精美，對改善他的京劇表演非常有益，他就毫不猶豫地學習、提倡和演出崑劇。到了晚年，他排演了《穆桂英掛帥》，仍然是保持其傳統的程式化表演，而其內容具有一種「老當益壯」的英雄觀和人生哲理。

　　縱觀梅蘭芳的一生中有三個大的表演戲曲階段：他先是充分地繼承；以後是側重於大膽地、大量地改革和創新；最後是把兩者高度地結合起來，即是用傳統的程式化表演形式把具有積極的、現實意義的內容折射出來，達到美與善的兼顧與統一。如果加上梅蘭芳為祖國、人民和社會服務奉獻之真誠，那麼他的表演藝術，以及他本人也可以說是「真、善、美」的統一。他的藝術發展也符合黑格爾的「正─反─合」的辯證邏輯。

　　梅蘭芳在解放後用他自己的語言總結他自己的藝術道路的經驗，為京劇的未來提出了一個精闢的論點，也是一句行動的綱領性口號──「移步不換形」。其深層含義是：要前進，要發展，要移步，不能停在原地不動，但是不能撤換掉京劇表演的基本「形」式──程式化的表演形式。因為這種形式保證了戲曲最基本的性質及戲曲觀眾的「形相的直覺美感」。梅的演出曾在國外使許多觀眾甚至戲劇專家為之傾倒。從表演理論上講，最重要的事情是1935年梅蘭芳在莫斯科的表演受到兩位戲劇大師的高度評價。兩位觀點與主張相反的專家都讚譽梅蘭芳的表演。斯坦尼斯拉夫斯基要求縮短或消滅觀眾與戲的心理距離，要引起觀眾感情上的共鳴，要觀眾入戲，要造成對戲的幻

覺。而布萊希特則要求保持觀眾與戲的心理距離，不要觀眾感情上的投入而是進行理性的思考，不要造成對戲的幻覺。他們之所以都肯定梅蘭芳，關鍵就在於戲曲演員通過程式化的動作在把握表演與觀眾的心理距離上是靈活變動的，這在丑角與花旦表演的插科打諢中是很明顯的。

梅蘭芳一方面嚴格地按傳統的程式進行表演，同時又極力強調演員的心理體驗和感情方面的心理分析和表情動作。他「立論」——「演員要弄明白唱詞的意思，要用身段去表明唱詞的含義。」他要求用細緻的表情動作表現角色的感情活動，並感動觀眾。他演出了《霸王別姬》中的「悲壯」，《洛神》中的「悲悵」，《太眞外傳》中的「悲怨」，《生死恨》中的「悲恨」。

程式化的表演被一些人認爲是死板的、概念的、圖解式的、類型化的表演。而梅蘭芳精雕細刻的悲劇主人公都有自己獨特鮮明的感情心理活動，是相當具體的、典型的個性化的表演。一般說來，程式化的表演容易拉開和保持觀眾與戲的心理距離，而梅蘭芳關注的表情動作則有利於縮短這種心理距離。梅蘭芳並不是在程式動作之外另加某種表現具體角色的感情動作，而是就在程式動作之中加上眼神、水袖、步態等等方面的細微變化，如同畫龍中的「點睛」，使之傳神傳情，又如同菜湯裏面加了點「味精」就變得鮮美無比。其作用與湯顯祖在《遊園驚夢》的唱詞裏加進的「模糊語言」的字、詞一樣，有異曲同工之妙。

朱光潛在他的《文藝心理學》中的第二章，專門討論介紹了美感經驗與心理距離的關係的理論，爲了產生美感，需要欣賞者遠離功利的實用的思考，在一定的心理距離上凝神觀賞，以保證能很好地不受干擾地進行「形相的直覺審美」。首先提出上述這個原則的是英國心理學家布洛（Bullough）。由於戲曲是要演故事的，故事的情節，角色的遭遇最易引起觀眾感情上的多種活動，而不能只限於美感了。在各種藝術形式裏，戲劇與觀眾心理距離最近。戲曲是戲劇的一種，因此很容易被用來爲實際社會利益服務。梅蘭芳很好地解決了戲曲的心

理距離問題：單純的或主要的是審美欣賞的表演，要盡量拉大距離，不論是時間或是空間上的距離都要拉大。典型的例子是古裝戲如《天女散花》和《嫦娥奔月》等；為實用的表演要縮小距離，如時裝戲《一縷麻》、《鄧霞姑》等；大量的是不同程度的介於兩者之間的表演，他的最有代表性的傑作都是這些中間狀態或中等距離的劇目。《抗金兵》和抗日戰爭都已成為歷史，而「梁紅玉擂鼓戰金山」的美姿卻沒有從舞台上消失。梅蘭芳的這些表演做到了既能緊密結合時代又能超越時代而不被歷史所淘汰。那些能夠長存的藝術是能夠很好地表現人的本性的藝術，因為人的本性是個永恆的題目，是人類永遠關注的問題。

　　人類本性的基本需要是梅蘭芳表演的重要內容。最有代表性的是他精心表演的《思凡》、《貴妃醉酒》、《遊園驚夢》等。這些戲的表演經過他的加工與修改，超越了單純的性的生理需求，擴大、上升到心理的社會性的需求及美的需求。現代心理學派認為人類性的需求產生性的衝動，在文明社會裏常常被壓抑到個人的無意識裏（也可稱為下意識或潛意識），而在特殊的意識狀態如夢或醉中表現出來。表現的形式有兩種：一種是明顯直接的，如果是夢則稱之為「顯夢」，如果是醉，則是所謂的「酒後吐真言」；另一種是隱蔽的形式，如果是夢稱之為「隱夢」，如果是醉則是表現為「借題發揮」，可以是「嬉笑怒罵」或「詩詞歌賦」──「性欲」或者「性力必多」的昇華。傳統戲曲中的夢或醉，多為需要的直接表現。梅蘭芳在表演中力求表現得含蓄，而且還把劇中主人公的需要擴大了，例如把《貴妃醉酒》中楊貴妃的「性苦悶」擴大為「宮怨」，宮中之「怨」就多了：人身的不自由，精神上的空虛寂寞，伴君如伴虎等等。尤其是在表演夢態、醉態時盡量美化──化「醜態」為「美姿」，化「腐朽」為「神奇」。

　　當代人本主義心理學派把人類的需要分成許多層次等級。最基本的是生理的需要，再一層的是心理的需要，例如人們需要一定的感覺刺激，如果處於絕緣隔離的封閉狀態，剝奪了必要的視覺、觸覺等刺

激，人的心理活動就會發生障礙。第三層是社會性的需要，人是社會動物，需要交往合作，相互尊重，安全感，友誼和愛情。第四層是美的需要。第五層是自我的實現等。

梅蘭芳在《貴妃醉酒》的表演，很細緻很美地表現了劇中角色的多層次需求，也能喚起觀眾潛意識中存在的或關注的問題，通過觀賞其高度的藝術表演，得到某種滿足。前文中談到審美的心理距離在這裏可以看出，不少的傳統劇目經過梅蘭芳的表演，產生了多方面的心理距離效應。拉開了與生理需要的距離，淡化了性苦悶的表演，加強了其他高層次需求的意識，縮小了它們與表演的距離。例如《貴妃醉酒》中，原有楊玉環醉後向太監求歡的表演，梅蘭芳改為要太監去請唐明皇來和她同飲；原唱詞裏有貴妃回憶與安祿山的私情，梅改為對「李三郎」的不滿。這樣《貴妃醉酒》的表演基本上把人類幾個層次的需要都涉及了。這也是梅蘭芳在「心理距離」這個問題上的多方面的「平衡」吧！

梅蘭芳只演與自己性格一致或相近的角色。最明顯的例子是他在《虹霓關》中，頭本扮演東方氏，二本扮演丫環。梅蘭芳解釋說因為他的性格不適合玩笑旦或潑辣旦。按此論可以說梅蘭芳是「本色」演員。還有一種可能是他不願意演行為不端並且表現露骨的角色。他基本上只演正面的角色，雖然楊貴妃被許多人認為是禍國殃民的反面人物，但梅卻把她演成了封建社會的受害者。最能反映梅蘭芳表演心理的是他自己的話，他多次聲稱自己愛演《宇宙鋒》，即便上座率不高也要演。因為他喜愛劇中女主角的性格與不畏強暴、勇敢機智的行為。進一步分析，還有可能因為此戲正與梅本人的深層意識有關。趙豔容借裝瘋來反抗強暴，維護正義和自身的清白。梅蘭芳是個演員，一生演戲，人們常說「唱戲的是瘋子，看戲的是傻子」，在舊社會演員被稱為「戲子」，受人輕視。梅蘭芳一生對此中滋味自然深有感受。他演被迫裝瘋最後取得勝利的趙豔容，正好符合與表達了他的心理感受和追求，藉以宣洩他自己精神上的壓抑，取得心理上的平衡。梅蘭芳本人說他是為了過演戲的「癮」。票友演戲是純粹為過「戲

癮」，而專業演員一般無此癮。梅先生說過，同行之中舉行喜慶活動，多不再用演戲，而是邀請其他如大鼓等說唱藝術，因為天天演戲，業餘時間不願再演、再看戲了。不過表演藝術到了一定的境界就不同了。演戲對於他已經不再是為糊口不得已而為之的事，而是一種藝術上的享受。京韻大鼓鼓王劉寶全在梅蘭芳家做客時說過：「有句老話『幹一行怨一行』，我卻不然，我是真愛大鼓，每一段的每一個字、一個腔、一個音，我都細細琢磨過……」這段話正好說明了一般演員同表演藝術家的區別。藝術家是真愛自己從事的藝術，全身心地投入表演。「演員要與角色相合」，這種相合並非單純靠演技能夠達到，演員本身的性格和氣質也起著非常重要的作用。朱光潛在《文藝心理學》論「美感經驗的分析」的第三個原則或原理就是「物我合一」或曰「移情作用」。他引用德國美學家立普司（Lipps）的觀點，說明人們在進行創作或欣賞時，常把自己放進作品裏去，或是把自己的思想感情投進去。譬如在繪畫或欣賞「歲寒三友」松、竹、梅時，把它們擬人化，謳歌它們的「精神」，甚至把自己同它們合為一體，自己就是松、竹、梅了。梅蘭芳與之合為一體的是他演的角色，是他所喜愛的與他性格相一致的人物。梅蘭芳也愛畫梅花和蘭花，這不僅是與他的名字有關，更是他的「物我合一」的心理表現。「物我合一」的心理距離已經縮短為零。當然這裏的「物」只是指審美物件的有關真、善、美的屬性的那部分。「物我合一」是一種錯覺或幻覺，也是一種心理上的「高峰經驗」。氣功中的「入靜」，宗教中的「頓悟」，創作中的「靈感」，看戲時的如醉如癡，聽說書時的掉淚，都是一種暫時的特殊意識狀態，都是心理上的「高峰經驗」。

　　不是所有的人，所有的演員都能達到或產生這種經驗的。欣賞者或演員都有兩種類型：一種是「客觀型」或「旁觀型」，冷眼旁觀，始終理智清醒，不入戲；另一種是「主觀型」或「投入型」，很快入戲，產生錯覺或幻覺。大部分人介於兩者之間。高峰經驗的「物我合一」這種特殊意識狀態是寶貴的，也是短時間的。長時間如此就是妄想型的精神病——真的瘋了。

　　虛擬化同程式化的表演一樣，也有拉開心理距離的作用。梅蘭芳在舞台上，經過一段改革實驗後，對虛擬化的表演仍然以繼承為主。而在銀幕上則有了很大的改進，多用布景美化和豐富演戲的場景。由於電影及電視鏡頭可近可遠，可以多角度地拍攝與切換，觀眾的心理距離可以在更大的程度上被改變控制。梅蘭芳拍了不少電影，到了晚年，他對電影戲曲持積極肯定和歡迎的態度，表明他的思想並沒有保守和僵化，對新生事物仍然很敏感，接受起來很快。

戲曲心理學的幾個問題

　　梅蘭芳在他的實踐與論著中，提出了許多問題需要研究。這些問題很有啟發性，很有益於戲曲心理學的建立和發展。

　　第一個問題是「男旦」與「女生」。

　　京劇演員中的四大名旦和四小名旦都是男旦，著名演員筱翠花（于連泉）也是男旦。與這些男旦同時的京劇演員中已經有了「坤旦」，其中最有名的要數劉喜奎了。此外金玉蘭、孫一清、王克琴、鮮靈芝、碧雲霞和杜麗雲等也都是當時很有影響的女伶。這些女演員一登上當時北京的舞台，一度曾對男演員的演出產生很大的衝擊，出現了「女伶日盛男伶微」的情形。但是縱觀京劇歷史的長河，總的說來仍然是男旦占主導地位，或者說具有更大的份量。

　　過去的四大名旦和四小名旦之中，無一是女性，現在京劇界的局面基本上還是「無旦不張」——張君秋及其所創的「張派」的天下。從最近的情況看，梅葆玖以《太眞外傳》、《洛神》及《西施》等戲的演出，重現了其父梅蘭芳當年的神韻；荀派中宋長榮一曲《紅娘》成了荀派傳人中的佼佼者。他們也都是男旦。梅蘭芳一生所收弟子之中，絕大多數是女性；但是其弟子中影響最大的仍是男旦——程硯秋和張君秋。這兩位在某些方面（主要是唱腔）對其老師梅蘭芳有所超越或重大的發展。在女弟子之中儘管有言慧珠、杜近芳、沈小梅等優秀人物，但她們之中還沒有一位達到像程硯秋、張君秋兩位師兄所達

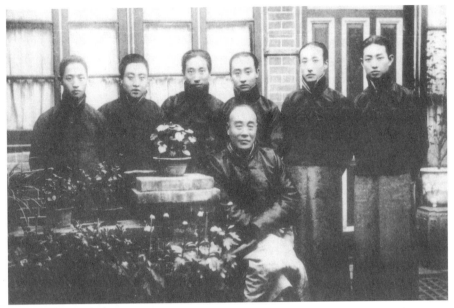

京劇界名流在梅府

到的成就和影響。

　　梅蘭芳本人未見其談論過男旦的問題，但是他讓兒子梅葆玖學旦角，讓女兒梅葆玥學生行，此事本身已經表明了他的態度與看法：不能認為男旦的產生只是歷史問題。因為梅葆玖學演戲之時，梅蘭芳已經相當富有，並不需要後代唱戲養家糊口，更非需要或只能當男旦演員。男旦的產生與發展確與歷史有關，但並非空前絕後的關係。戲曲的歷史如果從宋代算起已有數百年，其中男旦早已有之，並且不僅現在還有，將來也會有，不僅專業演員中有，而且業餘的「票友」中也是大量的。筆者所在的北京大學，無論是教工票房或學生京劇社中，唱梅派、程派或張派的主力都是男教工和男學生！

　　第二個問題是京戲與木偶戲的關係。

　　梅蘭芳在論述《貴妃醉酒》時，說到演員在台上入坐的規矩，坐外場（桌子的外邊）是右轉身，坐內場（桌子的裏邊）是左轉身。老是走成一個「S」形的。梅蘭芳說：「京戲裏這種規矩最早是從提線木偶戲上來的。提線的人，如果一直順著一個圓的圈子，那麼他的手

梅蘭芳飾《洛神》中洛神

既倒不過來，線也要絞住了。」梅蘭芳在這裏點出一個事實，未加評論，究竟是什麼意思呢？是偶然言及的嗎？不是！因為他在另一篇文章《中國人民的戲劇・序》裏介紹蘇聯作者奧布拉茲卓夫時說：「他不僅懂得中國的戲曲，而且……是一位木偶劇專家，木偶劇的表演和戲曲的表演本來有呼吸相通之處……」所謂的「呼吸相通」恐怕就是指戲曲與木偶戲兩者之間的有著密切的關係。

第三個問題是梅蘭芳提出的角色行當劃分根據。他在〈關於表演藝術的講話〉一文中，詳細地講了扮演的人物的身分、年齡、性格和生活環境四項是劃分行當的根據。但是「生、旦、淨、丑」四大行當並非是按上述的四個根據或原則來劃分的：生和旦是按性別劃分的；淨、丑是按藝術人物的形象特點劃分的。可以說「生」和「旦」是俊的「美」的形象；「丑行」自然是「醜」的形象，「淨」——「大花臉」是面目猙獰可怕的形象，也歸不到「美」的一類，在常人看來也可以說是「醜」的。如此從邏輯上說，大行當可以分為「醜扮」與「美扮」兩類，或是按性別分男性行當與女性行當。然後再去細分小行當等。梅蘭芳在文中又說：「有時候我們就不要過於受老行當的拘束，大可以在舞台上創造出新的類型。例如『白毛女』這個人物我們既不能用青衣、閨門旦來表演她，也不能用花旦來表演她，像現在舞台上出現的『白毛女』就是一個很好的創造。」梅蘭芳當年創造了一個新的小行當——「花衫」，如今的白毛女是個別角色還是歸屬某個大行當之中的新小行當？梅蘭芳未說。

有關行當的問題是個大問題。因為行當就意味著表演中的「類型化」，而這是藝術中之大忌。梅蘭芳在短短不到一頁的文中（《梅蘭

芳文集》第51頁）提出了有關行當的好幾個問題：①「行當」劃分的基本根據究竟是什麼？②「基本行當」（生、旦、淨、丑）與下面的「小行當」其劃分根據是否一致？③「老行當」究竟是指基本的大行當還是下面的小行當？④「白毛女」這類的新創造是指個別角色形象，還是指一個新的行當代表？⑤現代京劇與當年時裝戲的關係？當年時裝戲中的問題，現代京劇如《白毛女》是否仍然存在？如果仍然存在怎麼辦？我們仔細看看梅蘭芳的文集，不難發現他對許多劇種、各種地方戲、日本的歌舞伎、印度的歌舞，以及朝鮮的歌劇等都有相當詳細具體的評述，然而對京劇自身的行當問題只是點了幾句，但其中的問題卻是相當有份量的。

　　第四個問題是梅蘭芳關於中國戲曲表演體系的論述。關於戲劇表演體系，近年來主要的提法是以梅蘭芳爲代表的中國戲曲表演體系與斯坦尼斯拉夫斯基和布萊希特所代表的話劇表演體系三者並列。三者的區別主要集中在對於所謂的舞台上的「第四堵牆」是存在、拆除或根本不存在的態度上。梅蘭芳1935年去蘇聯時，與這兩位外國的戲劇大師都見了面，交流過對戲劇表演的看法。而梅說譚、楊兩位爲中國戲曲表演體系的代表是在1950年以後。如何完整地界定和論述戲劇表演體系的結構及內容？及其各自的不同層次的特點？是戲曲還是話劇？第四堵牆的有無？是否爲程式化表演？美感直接或間接地產生？模仿的對象是誰？對於這些基本的問題梅蘭芳沒有提及。梅蘭芳在許多文字裏都詳細地論述了他在表演時注意的兩大方面：一方面是表演的形式，各種程式的繼承與創新；另一方面是表演的內容，各種人物的心理活動和性格的分析，以及與劇情發展變化的關係。要了解梅蘭芳對傳統戲曲表演體系的基本看法，需從他的大量文章中去尋找。有人提到梅的表演體系的理論部分不足或欠缺，我以爲梅的論著中散布著或潛在著很多理論觀點需要去整理、發掘和提煉，特別是涉及心理分析方面的很豐富。有人說梅蘭芳的藝術實踐和著作大家都已經熟知了，沒什麼好說的了。黑格爾有句名言：「熟知不等於眞知。」他所謂的眞知是用他唯心的觀點與辯證的方法去形成和論述他的哲學體

系；而我們如果用科學的（包括心理學、人類學、民族學、社會學等）方法或視角來研究梅蘭芳及其他人的有關戲曲的著作，就可以充實中國戲曲表演體系的理論部分。對梅蘭芳提出的幾個重大問題既不能要求他給出明確的答案，也不能忽視或等閒視之！

梅蘭芳一生的藝術表演和他的理論觀點包括他提出的一些問題，都是對中國戲曲心理學的奠基性的貢獻。這方面的貢獻在梨園界不是很多。梅蘭芳生活在京劇獨領風騷的時代，諸多因素的影響，都會刺激他或迫使他去思考中國戲曲特別是與表演心理、觀眾心理、審美心理，以及劇目和角色心理分析方面有關的問題，使他不自覺地進入了戲曲心理學的領域——開拓前進！

程派及程硯秋研究

　　程硯秋是我國京劇界「四大名旦」之一，他是一位「文武崑亂不擋」的全才，他的表演藝術、人品、思想修養都很好。不僅在中國內地有很高的聲譽，而且在海外也有很大的影響，擁有眾多的「程迷」。

唱腔

　　人們對他的藝術上印象最深刻的是他那獨成一個流派的唱腔。程硯秋的唱腔是京劇界公認的旦行中的最高水準，他的唱腔風靡神州半個多世紀，並將永遠縈繞於廣大「程迷」的耳際。

1.改腔

　　在1957年文化部召開的全國聲樂教學會議上，程硯秋對戲曲演唱有個發言，載於《戲劇報》上。他說：「我十二歲開始學戲，當時學的東西都是固定的。開蒙第一齣學《彩樓配》，全是西皮、二黃；第二齣學《二進宮》，就全是二黃、慢板及原板；第三齣學《祭塔》全是反二黃，有了西皮、二黃，反二黃就有了基礎。……每天早起，戴著星星就到陶然亭一帶去喊嗓，不能間斷。那時沒有整套的方法，也不講什麼道理，就喊「噥」、「啊」，從低到高再轉下來，越到高音越覺得音在腦後，好像打一個圈子再回來似的。……後來我感到我們的字有『唇、齒、顎、喉』，單練『噥』、『啊』不夠用，就增加喊『一、二、三、四、五、六、七、八、九、十』，一個字一個字地去

練，研究每一個字出什麼音，歸什麼韻。……後來又感到這十個字還是不夠用……京劇本來有十三道轍，我就一轍轍地來練，對演員很有用處。」從中可以看出程硯秋善於動腦，即使是在練基本功的時候，他也在思考，不斷地發現問題，改進訓練的方法。接著他又論述了京劇唱法與西方的不同；對五音（喉、牙、齒、舌、唇）四呼（唱母音時的口形：開、齊、撮、合）的研究心得，京劇中的尖團字、上口字的運用，說白、練聲與唱的關係，以及唱與「氣口」（呼吸）的關係等，都是他在實踐中得來的重要經驗體會。他還著重指出演唱與心理活動的關係。他說：「唱必須有感情。要是四平八穩，即使五音四呼都掌握準確了還是不行。有的人聽起來唱得也不錯，但他不是藝術家。要成一個藝術家，就要進一步把詞句的意思、感情唱出來，是悲、歡、怒、恨都要表達給觀眾，還要讓他們感到美……演員上了台，就要按著劇中人的身分、性格、思想、感情去做戲才成。」程硯秋的這個觀點與蘇聯戲劇大師斯坦尼斯拉夫斯基的觀點是一致的。

接著他進一步分析說：「唱要分什麼戲。悲哀時就要唱悲音，聲音要帶一些沉悶，好像是內裏的唱，高興時也用悲的聲音就不好。唱最忌有聲而無韻味……就像一碗白開水，要是渴了也好喝，但如果放一點茶葉，就有了味了……把字唱好才能使唱有韻味。特別是一句中最後的一點尾音，對唱有很大的關係，尾音的氣一定要足……唱的抑揚頓挫與韻味也有很大關係……平鋪直敘一直響到底，就不容易打動觀眾。氣的控制要輕重得宜，音出來要有粗有細……要是單來一聲細的，又來一聲粗的，一定好聽不了。要在一聲內有輕有重，像『棗核腔』似的……」程硯秋的理論敘述和實際方法的運用結合得很緊密，要求演員要有感情地唱，要把角色的感情唱出來，要用抑揚頓挫、輕重緩急來唱出韻味，打動觀眾，交代得相當具體清楚。

2.創腔

1958年3月15日《戲曲研究》上發表了程硯秋於1957年在中國音樂家協會和中國戲曲研究院聯合舉辦的戲曲音樂座談會上的發言，題

為「創腔經驗隨談」，文前有個編者按語：「……戲曲音樂的唱腔如何發展，才能个脫離基礎，這是幾年來戲曲音樂工作中存在的實際問題……程硯秋同志創腔的豐富經驗給我們提供了極其寶貴的材料，並具有實際的指導意義。這篇文章裏他所接觸到的，如戲曲音樂的規律、布局、創腔的原則、腔與詞、字音、感情、胡琴、鑼鼓甚至與動作的關係，如何吸收、溶化等都是很重要的問題……當我們讀到這篇文章時，特別為他過早的逝世感到萬分的沉痛和惋惜，這是我們戲曲界無法彌補的損失……」

　　程硯秋在文中說：「以我個人的經驗來說，我感到京劇的腔調本來很簡單，但改腔時要在原來的基礎上慢慢地給它變化、發展，這樣觀眾才容易接受……先改變一點，觀眾覺得新鮮而不陌生；再改一點，又與以前不同，慢慢地發揮，以後就可以什麼都引進來，又新奇，又熟悉，又好學。這就是觀眾的心理……」這段話看似簡單易懂，它卻是觀眾對音樂的接受心理的科學原理和規律。他接著說：「我個人在創腔上面，大概經歷著這樣兩個時期：從十八、十九歲開始創腔到二十六歲以前這一時期，我一共排了十幾齣新的本戲，因為想到以前的腔調不夠用，所以從這一時期起每排一個新戲，我就在裏面增加新腔；但我在創腔時不是把舊有的腔調一腳踢開，而是在舊腔的基礎上變動，所以也可以說全都仍然是西皮、二黃、反二黃，但又全都有變化，就是大同小異……二十六歲以後，一方面由於自己慢慢地膽子也大了，一方面也由於知道創什麼腔觀眾容易接受了，所以這一時期吸收外來的腔調很多，拿《鎖麟囊》及近年排的《英台抗婚》來說，裏面就吸收了好多劇種如梆子、越劇、梅花調甚至外國歌曲的腔調。根據多年來觀眾的反映，還沒有聽人說過我唱的哪兒的腔，怎麼唱得這樣特別？」

3.論史

　　程硯秋接著談京劇界改腔創腔的歷史和從中得到的啟示。他說：「前輩各行名演員中，民國初年最受人歡迎，為人稱道的是『譚

腔』。……當時流行『無腔不學譚』……譚就是譚鑫培老先生。他的
腔調最多，腔板也最能表現各個劇目中不同的劇情和人物感情。但初
興時，很多有名的老前輩們都嫌他取巧，不贊成；而聽衆的感覺卻不
一樣。他的腔調，戰勝了老輩們一成不變的呆呆板板的老腔，豐富並
超越了他們。譚腔離不開崑、黃、雜曲及生、旦、淨各行的唱腔，可
以說是兼收並蓄、自成一家的。但他吸收得最多的是靑衣的腔。因此
靑衣的腔幫助了他的老生腔的發展，而譚腔又轉過來爲後輩靑衣的腔
開了很多訣竅。」這一段應該說是京劇唱腔發展中的歷史觀和辯證
法。下面緊接著是另一段重要的論述：「譚腔雖然繁密，但主要是配
合情節。六月裏暑伏天看他的《托兆碰碑》，唱的反二黃，一出台，
從神氣、唱腔、聲音上就給人一種淒涼寒冷的感覺，觀衆暑伏天聽戲
不是越聽越熱，而是聽得毛骨悚然，使人進入所謂『一聲唱到融神
處，毛骨悚然六月寒』的境界……當時譚老先生的一派是玲瓏婉轉，
但絲毫沒有讓人覺著他在耍花腔、賣弄或取巧。」他舉出譚腔的典型
例子說明一個非常重要的原則：創腔一定要配合劇情，感動觀衆，產
生藝術錯覺，達到高級的審美感受。

4.實例

　　程硯秋進一步介紹他自己創腔的實例，非常詳細具體地按照唱腔
的簡譜說明他發展新腔的過程。他先談如何改動《二進宮》中的二黃
慢慢板老腔：「把原來唱倒了的字音糾正過來，以及由於字音高低變
化時所引起的必須的唱腔的變化……還照顧到了整個詞的感情需要
……在《二進宮》的例子中，也可以說，這兩種唱腔是用的兩種方
法，老的方法是『以字就腔』，也就是以字來服從腔。這樣腔就永遠
不會變化，永遠只有一個。而後一種是『以腔就字』，這一點非常重
要，因爲中國有四聲，講平仄；同一個字音不同的四聲就產生了不同
的意義，所以必須根據字音的高低來創腔，這樣觀衆才能聽淸楚你唱
什麼，絕不能先造好腔再把字裝上去，用字去就它。我覺得字的四
聲，帶來了曲調向上行或向下行的自然趨勢，這給創腔提供了最好的

根據和條件……為此，在排演新劇目、為新劇目創腔時，我總是先把唱詞背好，高低字記住（當然首先還必須了解這一段腔是在什麼環境心情下唱的，唱的人是什麼身分等），再根據感情需要隨著字將腔裝上去……有人認為戲曲中的腔板不能專曲專用，以為反正就是那一個，到處都可以硬套，其實這是不對的。一齣戲有一齣戲的唱腔的安排，安排好了就不能亂搬用。不能因為這一齣戲的某一個腔觀眾很歡迎，就隨心所欲地把它搬到另一齣戲去。」程硯秋接著舉出了許多實例，如他拍《荒山淚》的電影時有朋友希望他將《沈雲英》、《鎖麟囊》中的新腔都裝到《荒山淚》中去，但他最後還是重創新腔。

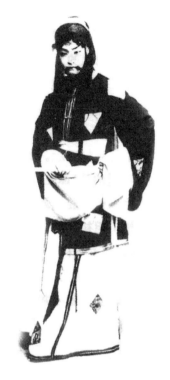

程硯秋飾《荒山淚》中張慧珠

5.悲腔

他在論及演唱《鴛鴦塚》、《碧玉簪》等戲時指出：「唱腔要好、要能動人，往往不在多，主要是要安得恰當，如果是唱悲劇，要叫觀眾聽著鼻子酸！只要一點兒，擱對了就行了，如前面所舉例子中，《梨花記》中的『心中悲慘』的『悲慘』兩字、《鴛鴦塚》中的『千愁萬恨』的『愁』字、《碧玉簪》中的『薄命自傷』的『傷』字等，雖然它們有的少到只有五六個甚至兩三個音，但如果擱對了，再用一種帶悲的聲音去表達它，往往就能產生期望的效果。」從這些議論中可以看出程硯秋的「悲腔」並不是生活中的號啕大哭，也不是從頭到尾的「如泣如訴」。而是在「關鍵字」上的「悲音」，他要聽眾聽著「鼻子發酸」，但不是不停地一直地「酸」，這就是程硯秋的藝術審美源於生活又高於生活，也是為什麼聽眾能從「悲劇」中得到

「愉悅」（「快感」）的道理。

6.伴奏

在伴奏音樂方面，程先生也有重要的論述。他說：「在胡琴上，我不主張用突出的花過門，這並不是說它不好，而是說運用時要慎重，要根據戲的環境情緒仔細考慮是否需要。我覺得花過門用於表現喜悅的感情還可以，用於悲劇卻不適宜。如果演員費了很大力氣，剛唱過一句悲哀的腔，胡琴卻為了『亮一亮』它的花過門，就不顧劇情地將它插進去，那麼它就不僅不能幫助烘托感情，反而破壞了它的悲哀的情緒和氣氛。」

7.總結

程硯秋把他的創腔經驗和理論總結為四個原則：

(1)符合劇情。

(2)了解字音。字是最根本的，腔是字音的延長，所以腔出於字。陰平字由高而低，陽平字由低往高，上聲字平而往上滑，去聲字宜直而遠，稍往下帶。有了字音的配搭，就可以使唱腔的線條有起伏、有力量，並且非常動聽。有人說在京劇中不宜於運用入聲字，可以把它派入其他三聲，在某些地方如果動用一點入聲字，就可以將唱腔點綴得更玲瓏巧妙。

(3)吸收運用要適當——京劇的西皮常用梆子腔，像《四郎探母》、《玉堂春》中都有。但一般說，不能將梆子搬到二黃裏來。在京劇中青衣的西皮、二黃、反二黃三種慢板都有五大愛，這是固定的；但程硯秋認為老生、老旦也差不多如此，甚至花臉、小生也全是這個腔分別運用……它們主要的差別是在用嗓、唱法上、尺寸上及所用的實際音高上。……所以本劇各行的唱腔是可以互相吸收運用的。只是也必須注意將它與本行（當）的唱法溶化了才行。……為什麼譚鑫培老先生能將青衣的腔用到老生身上來呢？就因為實際上老生的腔和青衣的腔

在樂曲結構上，和唱腔的進行上都有很多共同的因素。在運用
時，如果再要著板唱，搶著板唱或閃著板唱，那就出了很多東
西。……反正就是那麼幾個最基本的大腔，它像「萬靈舟」一
樣，大家來分別運用，但運用得好壞，就要看演員的智慧和怎
樣理解了。

(4)支配得當。這裏包括一齣戲或一段戲的音樂布局問題。程硯
秋認為主要的一個原則是要跟隨劇情發展，有層次，同時注意
不要頭重腳輕，輕重倒置。

悲劇

1.說悲

悲是最為深刻與穩定的情感。對人的心境和行為影響深遠廣泛。
「悲傷」兩字常常連用，一方面是「悲」的心情特別是過度的悲會
「傷」害身心；另一方面悲多是由於身心受到傷而引起。因此悲與傷
是互相作用和互為因果的。「悲觀」是又一個常用的詞語，表明
「悲」常常影響到人的「觀念」，悲觀的人常常用消極的眼光看周圍
的環境事物，因而常常沉浸在消極的情緒裏。「悲慘」是強烈的悲，
常由慘不忍睹的事件引起。「悲哀」和「悲愁」指持續連綿地籠罩整
個身心的不大健康的情緒。「悲劇」是人們現在常用的一個詞。但是
在理解上卻是有許多的不同。在西方的美學中，悲劇主要是指古希臘
的一種戲劇。在中國悲劇既可以廣義地泛指在生活中發生的或文學作
品中的各種不幸的事件，也可以狹義地專指在舞台上各種不幸事件的
表演。

2.原因

悲和悲劇產生的原因多種多樣，大致可分為兩類：一類是客觀的
原因。所有的動物都有求生的本能。動物臨死時常常發出哀鳴，尤其

是人，能意識到死亡的不可避免，死亡是永遠的離別和毀滅。人有追求永恆無限的潛在意識。因而有限的人生是人類悲感和悲劇的基本原因。古今中外皆如此。除死亡以外，生活中美好的事物、愛情、家園、理想被毀滅，也可以產生極度的悲傷之情，有時甚至比死亡引起的悲痛更強烈以致要用死亡（自殺）來解脫這種悲傷之情──「痛不欲生」。中國的戲曲舞台上，這類悲劇不勝枚舉。

這些悲和悲劇的另一類原因來自主觀。不同的人具有不同的氣質。抑鬱質的人容易產生悲傷的感情。性格內向者、重感情的人、體弱多病者對不良的刺激較敏感，反應強烈。詩人多如此。同樣是面對秋天，農民產生的是收穫季節的喜悅，而詩人、特別是中國的詩人則多「悲愁」──「秋老空山愁客心，山樓靜坐散幽襟」、「秋風秋雨愁煞人！」

在大多數的情況下，悲傷與悲劇的產生常常是客觀原因和主觀原因兩者共同引起的。同樣是「亡國之君」，李煜的感受是「剪不斷，理還亂，是離愁」！而阿斗則是「樂不思蜀」！史湘雲和林黛玉同樣是寄人籬下，湘雲吟出的詩句是「寒塘渡鶴影」，而黛玉的卻是「冷月葬詩魂」！

3.典型

在古今的中國悲劇性人物中，程硯秋是最為突出的一位典型人物。因為他在台上和台下都在演悲劇。因此，他喊出了「人生就是演悲劇」！他身上集中了太多的矛盾，精神上有太多的負擔。他成為擅演悲劇的大師也不是偶然的。清末民初是清朝覆滅的時代，作為八旗子弟的他，幼年時就飽嘗了沒落貴族的尷尬與辛酸！他賣身於梨園科班，又飽受了師門的虐待之苦，學藝期間先學武生後改花旦，又改青衣，使得學藝的難度倍增，倒倉（變聲）後嗓音不能還原使得他的演唱又遇到了新的問題。給了他極大幫助的恩人和好友羅癭公，在他剛有成就的時候去世，使他失去了重要的支持，再次面臨艱難的局面。然後是抗日戰爭、解放戰爭一次次地打破了、擾亂了他的事業計畫，

解放後正是他大展宏圖之際，勉強只拍了一個電影《荒山淚》，就英年早逝了。四大名旦之中，他的年紀最小，卻去世最早。

4.清規

　　程硯秋不僅反抗日帝、罷演、務農、不買地方上惡勢力的帳，而且「清規」不少，如不近女色、不收女弟子、不准兒女演戲接班等。他還說過，他演戲主要不是爲了供人開心取樂的，也不是只爲生活。他於1931年12月25日在中華戲曲專科學校的題爲「我之戲劇觀」的演講中說：「難道我們除了演玩意兒給人家開心取樂就沒有吃飯穿衣的路走了嗎？我們不能這樣沒志氣，我們不能這樣賤骨頭！我們要和工人一樣，要和農民一樣，不否認靠職業吃飯穿衣，卻也不忘記自己對社會所負的責任。工人農民除靠勞力換取生活維持費之外，還對社會負有生活物品的責任，我們除靠演戲換取生活維持費之外，還對社會負有勸善懲惡的責任。」他一直關心社會、關心政治、自覺自願地背上這沉重的「十字架」。

5.時代

　　在藝術上他的追求也非同一般。他說：「有高尚意義的戲劇，不一定就能引起觀衆的良好感情；正如一副好藥，對不對症卻是問題……在有土豪劣紳的社會裏，《靑霜劍》是可以再接再厲地演下去；這就是藥能對症。等到社會進化到了另一階段，已經沒有土豪劣紳可反對了，《靑霜劍》就不能再演了，這就是因爲藥不對症了。藥能對症的戲劇，就能引起觀衆的良好感情；藥不對症的戲劇就不能引起觀衆的良好感情……所謂觀衆的感情並不是從叫好或叫倒好的上頭去分辨其良好與否，而是要從影響於觀衆的思想和行動去分辨其良好與否。……若大家認爲這個劇的時代已經過去，的確不能引起觀衆的良好感情了，這個劇就不宜再演。對於一個劇是如此，對於一切劇也是如此。」在1931年那個時代，作爲一個職業演員，在梨園界程硯秋的這種戲劇觀應該說是很難能可貴的，這種觀點使得他的演戲生涯更有

意義，同時也就更不容易、更爲沉重。

6.解讀

　　戲曲大師程硯秋和美學大師朱光潛在同樣的時間（1930年代初），在同一地點（歐洲）發表了截然相反的悲劇觀。一位說：「人生就是演悲劇」。另一位說：「只有古希臘才有悲劇。」

　　這個矛盾現象從表面上可以解釋爲：兩人對悲劇的理解有別，程硯秋說的是「廣義的悲劇」，而朱光潛說的是狹義的。兩者都把話說得很絕對，各走極端是因爲當時兩人都是青年人，所以說話沒有「留有餘地」。但是程硯秋在當時已經有相當多的經歷，人生的酸甜苦辣五味俱全，而朱光潛在歐洲全面深入研究悲劇、並有名師指導，不能歸因爲說話片面、過於簡單輕率。可能其中還有更深層的原因：即五四運動的影響。

　　五四運動一個重要的任務是「解剖」、「國民性」。當時的先鋒和精英們，如魯迅等留學國外，開了眼界，中外一對比，發現了當時半封建半殖民地的中國在精神領域中的問題。在他們看來，農民愚昧無知，市民醉生夢死，前者以阿Q爲代表，後者可以當時的北京的戲迷爲代表，儘管洋人已經打進北京，而大街小巷卻仍是「家家收拾起、戶戶不提防」。程、朱兩人的文論都是呼喚國民，不可無視或者回避現實中的悲劇，對於現實的麻木或麻醉的態度將會有亡國的可能，這是一個民族的最大的悲劇。儘管兩人都像當時的社會精英們那樣在社會上、傳媒上向國民「吶喊」。但都是受到了五四運動的影響有感而發的心聲。

　　「暴風雨已經過去，天空已經晴朗，神話已經消失，諸神不再介入人間。人已經越來越以自我爲中心，依靠自己。文藝復興以來，異教精神重新得到發揚，基督教的衰落並沒有同時出現悲劇的復興。命運和天意都退縮了，而科學則代之而起，占領了統治地位。一切都用因果關係來解釋，偶然和或然也進入了精密數學的領域，昏暗的潛意識領域也被心理學家們暴露在意識的光天化日之下。古人認爲奧秘的

東西，現在對我們說來都不過是
迷信。科學的孿生子——唯物主
義和寫實主義——給了悲劇致命
的打擊。」七十年前，朱光潛在
《悲劇心理學》裏這樣說。一句
話，古希臘的悲劇已經「謝幕」
了。但是到了1982年，朱光潛又同
意把這部著作翻譯問世。他在中
譯本的自序中說，從1933年回國後
少談叔本華和尼采是因爲有顧忌
……現在把這部處女作譯出出
版，是因爲這部處女作還不完全
是「明日黃花」。朱光潛吞吞吐
吐地在說些什麼呢？朱先生作爲

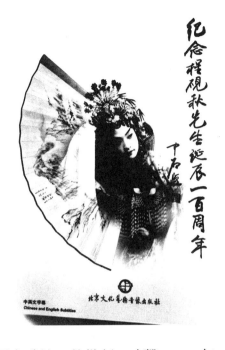

我國美學界的泰斗，長期受到學術界和政治上的批判、攻擊，1982年
「文化大革命」剛剛結束，驚魂乍定可能覺得「悲劇」在希臘已經結
束，但是在中國卻正處於波瀾壯闊之際。回顧希臘人的悲劇精神——
日神精神加酒神精神可能對國人還有現實的借鑒意義。

　　從世界範圍來講，經過了兩次世界大戰，人類悲劇的規模越來越
大。在西方，學術界對「悲劇」的反思和研究日益深入、系統。在文
藝作品中，悲劇性的內涵和表現日益擴大豐富。總的說來，人們更接
受程硯秋先生在七十年前說的「人生就是演悲劇」，在國際上，恐怖
主義的活動愈演愈烈。在國內，五四運動召喚的民主與科學的目標，
還未完全實現，「民主」的關鍵——政治體制的改革還處於「摸著石
頭過河」的局面；「科學」的耀眼成就主要是軍事科技的原子彈和火
箭；教育體制的改革還處於「扭秧歌」的境界；戲曲正在搶救之中。

　　在紀念程硯秋誕辰100周年之際，重溫程先生的名言：「人生就
是演悲劇」倍感眞切，如何演呢？舞台上的「悲音」？舞台下的吶
喊？酒神狄奧尼索斯的悲壯宣洩？日神阿波羅的理性觀？當代西方的

舞上下、歌者和聽衆一起慘叫哀號，中國的台上台下也一齊呼喊：
「我們一無所有！」西方的歌舞表演者歇斯底里的，像觸了電一樣，
痙攣扭動著四肢和身體，像機器人一樣行走的「太空步」很快地被中
國的青年人學仿而毫不遜色。西方的舞台上，唱到最後，邊唱邊摔樂
器，砸麥克風，中國的舞台上還沒有如此表演，不是不想，而是經濟
方面尚有差距。台上台下，成千上萬的瘋狂的情緒化表演超過了、壓
倒了古代的酒神，淹沒了、衝跑了古代的日神。古希臘的悲劇在現代
人的「悲劇」面前，好像阿迦農神廟遺址在摩天大樓面前那樣渺小無
力；螢幕上槍炮轟鳴、血肉橫飛的戰爭屠殺的悲慘情景是古代悲劇大
師們做夢也想不到的；中國的武打片、動作片征服了西方。使西方人
大開眼界，表現廝殺的悲劇，中國的影視得天獨厚。祖宗留下的遺產
中，既有孫子兵法的理論和歷代的農民戰爭經驗，又有無數的武術套
路和武俠文學，少林寺的武術學校香火特盛。金庸的武俠小說使西方
的《羅賓漢》、《三劍客》等望塵莫及。在表現人類之間的「暴力悲
劇」方面，中國古老的傳統文化和現代文化都處於領先的地位，《臥
虎藏龍》取得了奧斯卡金像獎，後繼者胃口大開，再接再厲，《英
雄》的落選給了國人一付清醒劑。缺乏「人性」的悲劇尚需斟酌。可
以預期當代的殺人科技在未來將會得到控制，喧囂躁動將會平息，暴
風雨又將過去，天空又將晴朗，現當代的瘋狂悲劇也會謝幕；《天方
夜譚》的瓶子裏釋放出來的參天妖魔還會被人類的智慧收回瓶中。到
時候，程先生的「悲音」和朱先生的「悲劇」，將再次成爲人類審美
物件中的珍品，並且未來的人類將創造出感情和理性更加統一的健康
的戲劇。

「取經」

程硯秋很注意學習研究別人的經驗，向其他行當、其他劇種吸取
借鑒有益的東西，多次到偏遠地區去了解和學習地方的戲曲藝術，吸
取他們的「營養」。

　　他像唐僧去西天取經那樣，甚至比唐僧跑得更遠，到西歐去「取經」，考察西方的戲劇音樂。程硯秋從1932年歲首出國，經蘇聯到了法國、德國、瑞士、義大利等國，歷時14個月去考察西歐的戲劇音樂，這在中國京劇界是空前的。此行他收穫很大，回來後寫出了《赴歐考察戲曲音樂報告書》。報告書分兩部分，上一部（章）是報告訪問的實地經過，下一部（章）是他的觀感。其中有許多見解是非常深刻的，對於當年這樣一位「梨園子弟」來說也是非常難能可貴的。

1.教育

　　在報告中程硯秋首先指出的是教育問題。他比較了中西方的教育情況。他說：「他們的許多教育——如宗教教育、倫理教育、政治教育、社會教育等，可以說全是以藝術為手段，和我們早年以戒尺為手段的固然不同，即和我國現時之以單調的黑板為手段的也是不同；更顯明一些說：許多給予國民的教育，我們用著經典的或者論文的教科書，他們則是用著戲曲（劇）音樂為教科書……他們的小學生便讀劇本、聽音樂。中學也是如此，大學生還是如此。經典的論文寧可說較後的學年的時候才需要。因此戲曲音樂可以說是他們的國民教育、常識教育，中國哪裏是這樣呢？國立的劇院，每每在學校休假的時候開演日戲，使學生有機會到那兒去印證他所讀過的劇本……他們差不多人人讀過若干種的劇本而能夠默誦下來。人人能談莫里哀、莎士比亞、易卜生；再則，他們差不多人人會奏幾樣樂器，人人懂得和聲、旋律、節奏、對位法。這完全是國家教育政策的結果。我以為這種教育政策十分合理，因為戲曲音樂是攜帶著興趣而來的，比那板起面孔的經典和論文容易使青年們接受些。」這段議論在事隔70年後的今天讀來，仍然感到非常有價值。特別是大力強調要從「應試教育」轉為素質教育的今天，倍感親切。

2.導演

　　報告中提出中國戲曲音樂應該有統一的樂譜，這樣在進行創作時

各地方有一致的效果。在講到導演問題，程硯秋有一段重要的論述：
「我們排一個戲，只要胡亂排一兩次，至多三次，大家就說不會砸
了，於是乎便上演，也居然就召座。更不堪的是連劇本也不分發給演
員，只告訴他們一個分幕或分場的大概，就隨各人的意思到場上去念
『流水詞』，也竟敢於去欺騙觀衆……歐洲的導演是這樣草率的嗎？
不，他們認爲演劇的命運不是決定於演劇，而是決定於導演……排一
個戲至少得三個星期以上，還要每天不間斷地排……這空氣在皮黃劇
的環境中似乎是不甚緊張的，何怪人家說我們麻木和落伍呢？」中國
的傳統戲曲有兩大特點，一個是表演的「程式化」，這就保證了表演
的規範和嚴謹。演得不規範，台下觀衆可以立即叫「倒好」！主要演
員的主要表演是非常嚴格的。另一個特點是「虛擬化」，許多場景和
表演是「寫意」的，和西方的戲劇表演有本質的區別。當然應該要求
表演不能草率，但是「走過場」──「三五步走盡天下，六七人百萬
雄兵」和草率的區別有時很難界定。在向西方學習和借鑒的同時，如
何保持自己藝術的本質特徵是個重大的問題。

3.音樂

在論及音樂時，報告中說：「中國音樂有中國音樂的風格，正猶
之中華民族不同於歐洲民族一樣，我不主張拋棄我們固有的而去完全
照抄歐洲的老文章；但是在樂理上所不可缺的，如和聲、對位法、四
部音合奏等，縱令歐洲沒有我們也應當研究而應用之。」值得注意的
是程硯秋在此說的是「中國音樂」，而不是更具體的專指「中國戲曲
中的音樂」。「中國音樂」包括的範圍要大大的寬過「戲曲音樂」，
至於戲曲音樂中演員的唱腔和伴奏音樂──「文場」和「武場」也各
有自己的本質特徵，不可一概而論。

4.虛擬

在下面的一段報告中，程硯秋的論述更爲清晰準確，他說：「中
國戲劇有許多固有的優點……中國戲劇是不用寫實布景的。歐洲那壯

麗和偉大的寫實布景，終於在科學的考驗之下發現了無可彌補的缺陷
……提鞭當馬，搬椅作門，以至於開門和上樓等僅用手足作姿勢，國
內曾有人說這些是中國戲劇最幼稚的部分，歐洲有不少的戲劇家則承
認這些是中國戲劇最成熟的部分。」

5.燈光

在充分肯定我國戲曲舞台上虛擬化表演的同時，程硯秋又說：
「歐洲舞台上的燈光，那的確是神乎其技！我們這個世界是處於使人
厭惡的，唯獨進了劇院，全部精神便隨著視線而集於美妙的燈光之
下，恍如脫離了這個可厭惡的人間而另入於一個詩意的樂園！月下的
園林、海中的舟楫、岸頭的黃昏、山上的雲氣，一切在詩人幻想中的
偉大、富麗、清幽、甜蜜，在歐洲舞台一一獻給我們的，那就是燈光
不可思議的力量！」程硯秋文中對燈光在舞台上的功用，作了全面深
入而又具體的總結：「一是使戲劇在舞台上，不到台下去和觀眾攪在
一起；所以劇場中台上和台下要用燈光來分為兩個世界。二是象徵某
個劇的意義，所以全劇必須有一種基本的燈光。三是隨著劇情的轉變
而轉變，即是表現劇的推進狀態，所以全劇雖有一種象徵整個意義的
燈光、而其光度的強弱和顏色的深淺則常常在變動著。四是映出劇中
人的心理狀態，以加重演員的表現力。五是表明氣候的寒熱、時間的
遲早、天氣的晦明、山林房屋的明暗等。中國舞台的前途必不能忘記
燈光的重要，我們將來必須採用歐洲舞台上的燈光……」

6.建議

赴歐考察報告的結尾提出了19條建議，除了上面已經論述過的之
外，還提出：①舞台化裝要與背景、燈光、音樂等調協；②舞台表情
要規律化，嚴防主角表情的畸形發展；③用科學方法的發音術；④劇
院後台要大於前台；⑤要流通，清潔前台的空氣；⑥肅清劇場中小販
和茶役等的叫囂；⑦與各國戲曲音樂家聯絡，並交換溝通中西戲曲音
樂藝術的意見等等。

7.「雙派」

　　人們通常把戲曲界分為梨園和學院兩「派」。程硯秋是「科班」出身，一直演戲，是梨園子弟，自然是梨園派的。但他不是梨園世家，沒有這方面的「遺傳基因」。他自己注意努力學習文化，在28周歲生日時，他宣布改名，把原名程「豔」秋改為程「硯」秋，同時在收四大名旦之一荀慧生的長子荀令香為徒的聚會上發表演說：主講戲曲演員要有文化科學知識，更要明確藝術為人生服務的道理。1930年代初程硯秋擔任南京戲曲音樂院北平分院院長，中華戲曲專科學校的董事長，還主編了《劇學月刊》和戲曲叢書，從這些方面來看，他又是「學院派」的。因此他的訪歐報告既有梨園派的專業深度又有學院派的廣度與高度。

麒派及周信芳研究

戲曲觀

周信芳很重視劇本和導演的作用。因為劇本是一劇之本，是演戲的依據與載體。他自己創作或參加創作過許多新的歷史劇：表現宋末抗元的愛國忠臣《文天祥》，被北方敵國俘虜去的宋朝《徽欽二帝》，明朝為民請願的清官《海瑞上疏》，表現清朝歷史的連台本戲，其中包括演明末降清的名將《洪承疇》、江南愛國名妓《董小宛》，以及《明末遺恨》等。

周信芳還改編過許多著名的古典傳統戲曲，如身背琵琶千里尋夫的《趙五娘》，愛惜人才的《蕭何月下追韓信》和父女遇難失散又重逢的《臨江驛》（又名《瀟湘夜雨》）等。他還整理過許多京劇傳統劇目，如表現具有正義感鬥倒了贓官的小吏《宋士傑》（又名《四進士》），譴責忘恩負義不孝行為的悲劇《清風亭》，生動且頗具歌舞特色的《徐策跑城》等。

他很早就提倡建立和實行戲曲的「編導制」，請作家編寫或整理劇本，由導演排戲。他也親自導演過許多戲。他一生演過的近六百齣戲中，約有三分之二是新戲（包括單本戲和連本戲），其中有不少戲他都參與了編導工作。

周信芳也非常重視舞台美術、音樂等各種藝術手段在戲曲表演中的作用。他要求在總的創作構思的指導之下，編劇、導演、演員、音樂、舞台美術各方面都充分發揮各自的作用，並巧妙地互相配合，構

成一個完整的藝術有機體。例如周信芳在排演《義責王魁》時，他自己擔任導演，並飾演戲中主角——義僕王中；參與劇本的討論和修論；根據劇本制定出總的藝術構思時，與演員及負責音樂、舞台美術工作的同志們共同討論，統一看法；然後設計唱腔、舞蹈、身段、布景、服裝等。在演出時收到了很好的效果。

周信芳強調戲曲藝術的整體美，而不是片面突出某一個方面。他的整體美戲劇觀裏具體的主張有以下幾點：

(1)調動京劇的唱、念、做、打、音樂、舞台美術等各種藝術手段；

(2)塑造出具有典型意義的人物形象；

(3)體現一定的有意義有價值的思想內容；

(4)強調在舞台上呈現一種符合京劇藝術特徵的完整的藝術美，而戲曲包括京劇在內的基本特徵是「綜合性」、「程式性」和「虛擬性」；

(5)通過表演，讓觀眾產生視覺及聽覺上全面的美感。

藝術魅力

周信芳提倡要把戲曲的表演技巧與話劇的心理技巧結合起來。他自己在演出中既是以傳統的「四功五法」為基礎，又像話劇演員那樣去體驗角色人物在劇本規定情境中的生活，然後按照現實中人的心理活動規律去表演與體現劇中人的生命和活力，使角色充滿活力去感動觀眾。形象地說來就是先練好基本功，練好基本的程式表演動作，作為鑄造角色的「鋼材」——原料。以演員自己的情感作為鑄造角色的「燃料」——能量。演員在劇本所規定的情境——「熔爐」中，用自己燃燒的熱情把鑄造角色的鋼材熔化在角色的表演活動之中。使得戲曲藝術的表現和心理的體驗達到統一，使形式感和真實感得到統一。

有人認為周信芳可能是受到了著名的戲劇家斯坦尼斯拉夫斯基的影響。斯氏主張要認識自己，表演自己，要有自我感。看周信芳的演出可感到，他處處從自我出發，表演自我。他演的角色宋士傑、宋

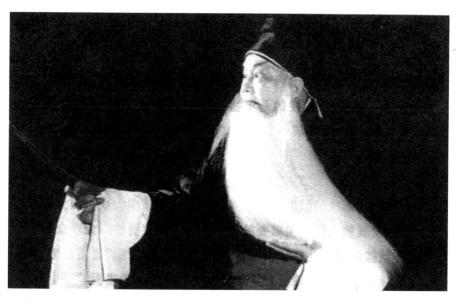

周信芳飾《義責王魁》王中

江、徐策、蕭何都有麒麟童的「我」——「特色」。他組織了「移風社」之後，爲了讓觀衆集中精力看他從自我出發地當衆表演，不用好配角，他在台上「鶴立雞群」，非常突出。

　　周信芳多才多藝，不但能演好《戰長沙》、《華容道》、《單刀會》等關羽戲，還能演有特殊風味的戲，如用老生腔調唱包拯、用大嗓唱小生。他的天賦條件並不算好，身材不高，嗓子沙啞，不是唱老生的「材料」。但他能變短處爲長處，創造出蒼勁有力很有特色的「衰派」老生唱腔，引得一些嗓子很好的海派老生故意逼啞喉嚨來學他。以至半世紀前，在上海出現過「十生九麒」的局面。有人把周信芳特有的沙啞嗓音演唱產生的美感叫「缺陷美」。其實年紀老了，生理上自然要產生相應的變化，鬍鬚白了、步態龍鍾和嗓音不高亢圓潤是一致的。沙啞的嗓音正適合於誇張地表現衰派老生的「衰」和「老」。但雖是「衰老」，卻並不「衰弱」，麒派特點是唱得有力。看來這有矛盾，這種有力的「蒼勁」表示的不是生理狀態，而是精神狀態，是人物的倔強性格，是老而辣的風格。是劇中人物的，也是周信芳自己的，這也就是他的「自我」表現。正因爲以上這些原因，麒

麟童在上海京劇舞台上，能夠獨領風騷五十年，成了鳳毛「麟」角的人物！

周信芳也曾多次講道：「每個角色都很重要，紅花也要綠葉扶持。」他告誡演員「不能自居配角，就不用心去鑽研角色性格」。的確，任何一個演員，哪怕是很有名的表演藝術家，從小學戲總是從配角演起，因此應該把演好配角作為演好主角的必要鍛煉階段。周信芳曾多次演配角，甚至在成名之後與馬連良合作時仍甘當配角，儘管當時他已擁有「南麒北馬」的桂冠了。

北京的名角演出時，其配角也一定要有相當的水平和「硬度」。梅蘭芳的配角都是有名演員，他演《貴妃醉酒》，配角是蕭長華與姜妙香，各演一個太監。至於像演《群英會》，馬連良演諸葛亮，譚富英演魯肅，葉盛蘭演周瑜，裘盛戎演黃蓋，袁世海演曹操，蕭長華演蔣幹……真是名副其實的「群英薈萃」。可是周信芳的演出卻給人以「鶴立雞群」之感，這究竟是為什麼？一個原因是上海畢竟不如北京有那麼多名演員，但可能更主要的原因是京派的演出以看「角」為主，在舞台上要看的是「百花齊放」，也可以說要的是豐盛宴席；而麒派的演出則以看戰鬥的劇情為主，全部人馬組成一支部隊，「主帥」自然只能是一個！

麒派藝術的特點

由周信芳形成的麒派藝術的第一大特點是面向大眾。因為麒派藝術是時代發展和人們審美需要的產物，因此必定要使廣大觀眾喜聞樂見，這樣就能深深地扎根於人民群眾之中。麒派的「唱」通俗易懂，樸實無華，充滿感情，例如《蕭何月下追韓信》裏那段〔二黃碰板〕「三生有幸，天降下……」就是膾炙人口，風行大江南北的有名唱段，深受人們的喜愛。麒派的「做」，真切生動，扣人心弦，線條清晰，氣氛熱烈，節奏鮮明。《徐策跑城》中那滿台生輝的跑動和表情，每次都給人留下難忘的印象。

京劇本是來源於民間流傳的西皮與二黃戲，但是由於它形成於「大子腳下」並進了宮廷，供貴族和文人們玩賞，由俗變雅。而周信芳及其麒派藝術，由於主要活動於遠離首都的商業城市上海及其周圍的江南水鄉，還有周信芳本人主觀上的努力，又加強了京劇與人民原有的聯繫，重新還雅於俗。但這已不是原來的京劇早期的俗，而是一次「否定之否定」，揚棄了其中某些不健康的「俗」，保留並發展了京劇中美好的「俗」，使麒派的京劇表演成為「雅俗共賞」的藝術而放出其特有的光彩。

麒派藝術的第二大特點是接近生活。周信芳的藝術創造，總是先從生活出發，盡量使戲中的故事情節合乎情理，合乎生活的邏輯規律。具體到劇中的內容又總是從人物角色入手，先了解和體驗劇中人的內心世界及其性格，以及在不同時間與環境中的思想感情的變化，挖掘人物的「潛台詞」——隱蔽的深層的心理活動。然後以這些為根據來考慮研究和設計如何進行表演。即便是在舞台上演歷史故事、歷史人物和他們的生活，也要盡量接近台下觀眾。使觀眾不僅能夠理解，而且感到「熟悉」與親切。周信芳演的《四進士》中的宋士傑、《烏龍院》中的宋江、《打漁殺家》中的蕭恩、《追韓信》中的蕭何、《徐策跑城》中的徐策都是這樣。特別是對於《打漁殺家》的研究與表演下了很大的功夫。他曾在一篇文章裏講到在黃浦江的渡輪上看江中漁船的活動，發現自己在《打漁殺家》劇中的某些動作還不夠真實，在以後的演出中作了修改。

周信芳主張向人民學習，向生活學習，向兄弟劇種中的現實主義表演方法學習。生活本身是辯證地前進的，對辯證法自覺地學習和掌握，對於現實主義的藝術實踐活動也是很重要的。

麒派的形成和發展

周信芳創立麒派有一個相當長的形成過程。主要是周信芳博採眾家之長，加以融會貫通自成一派。這一派的表演風格特點是既酣暢淋

漓，又適度而有節制；既恣肆寫意，又凝練寫實；既古拙飄逸，又老練辛辣。

麒派奠基於王鴻壽，變形於潘月樵，取善於譚鑫培、汪桂英、孫菊仙，以及其他有關的演員和流派。周信芳演《翠屏山》中的石秀，吸收潘月樵、馬德成及李春來各自的優點與長處，形成了唱念做打表演全面的麒派《翠屏山》。他演的《明末遺恨》是根據潘月樵的劇本加以修改，深化主題思想，推敲唱句台詞；在表演中，把潘月樵的狠勁、高慶奎的激情，化入麒派酣暢淋漓、恣肆寫意的總體內容之中；唱用麒派本色，念白用中州韻，形成了有麒派特色的名劇。在《投軍別窯》中，周信芳以靠把武生演薛平貴，吸取了潘月樵、趙如泉、小孟七等的長處，又參照了小生演員蔣硯香以及林樹森演《截江奪鬥》的說白和身段，加以融會貫通，成為麒派老生、武生和小生都各有其妙的典型範例。麒派的《戰宛城》、《七星燈》、《李陵碑》、《單刀會》和《走麥城》等都是學習和獨創相結合的「優質產品」。

周信芳深知傳統戲曲，包括京劇，是一種追求觀賞性和技藝性並講究形式美的表演藝術。他自幼苦練基本功，以武生的功夫為基礎，因此他的文戲也多有富於觀賞性的身段動作。如《追韓信》、《徐策跑城》的腰腿功，《九更天》、《臨江驛》的跌撲功都很精彩。他的「翎子功」和「髯口功」也很好，特別是髯口功的「吹、彈、推、灑、繞、甩、蓋、耍」樣樣精通，長長的鬍鬚成了他表演人物心情的最重要的工具之一。再有就是他的「水袖功」，在《徐策跑城》中，老徐策上面是飄飄灑灑的白鬍子，配以下面翻飛舞動的白水袖，口中不停地唱，腳下不停地跑，可以說周信芳演的徐策「全身都有戲」。

還要提出的是周信芳的「扇子功」。摺扇是生行手中的重要道具，傳統的戲曲表演中，演員手中的各種道具的不同拿法與用法，已被提煉成為很有觀賞性的程式動作，而麒派劇目中的人物如宋江、宋士傑等手中的摺扇都被很好地、有效地用來塑造這些人物的形象，刻畫他們的性格。因此麒派從形成到發展，不僅是周信芳及其傳人不斷學習吸取別家別派長處，而且也始終吸引別人來學習與模仿麒派的這

些「功夫」。學習周信芳的並不限於京劇的老生行當，淨角中的裘盛戎和袁世海就學習他塑造人物的方法，對傳統的銅錘與架子花的行當分工有了突破；且角中的關肅霜也學了不少麒派的表演手法。甚至周信芳的表演藝術在話劇界及電影界也有相當的影響。著名的演員趙丹和金山都是周信芳的「私淑弟子」。趙丹回憶他抗戰初期演出話劇《我們的故鄉》時，就曾說過他就是直截了當地學習周信芳的表演方法。

海派與麒派

　　「海派」是從「南派」中分化出來的京劇流派。南派是個地域性的概念，泛指我國內地的南方，主要指江南一帶。而海派比之南派不僅縮小了地域的範圍，泛指上海及其周圍的地方，而且這個概念的提出還多了一個含義，即京劇的「近代化」。對於今天來說則不只是近代化，而應該說無論是從形式或內容都是「現代化」甚至「當代化」了。

　　1908年，潘月樵與夏氏兄弟在上海創辦的「新舞台」及其創演的新劇，是海派京劇崛起的標誌，也是當時京劇改革的一面旗幟。由於海派京劇具有全方位變革的性質，把原來的「南北區別」激化成「京海對峙」。其「京」指「京派」，也叫「京朝派」；「海」即「海派」，也叫「海洋派」。

　　值得一提的是：一般沒有人叫「北京派」和「上海派」。因為「京朝」表示帶有「朝廷」的影響與烙印，而「海洋」則表示帶有「舶來」的味道與風格。前者有正統及保守甚至目空一切之意；後者有異端及開放甚至濫觴胡搞之嫌。「新舞台」所代表的京劇改革活動時間不長，到1918年歐陽予倩搭入新舞台時，主持人已「暮氣甚深」，沒有絲毫奮鬥的興致了。舞台上「表演粗濫，唱工更不注意，只剩有滑稽和機關布景在那裏撐持」。

　　「新舞台」創建四年後周信芳進入該台，以演老戲為主，也參加

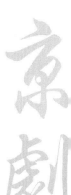

演出過些新戲，如《雙茶花》、《民國花》等，評論界認為是「不中不西」。在「新舞台」逐漸沒落，戲曲改革運動下滑的狀況下，周信芳卻已成長為堅持改革的重要人物。經過抗日戰爭之後，他已經是京劇改革運動的領袖之一。解放前「海派」已經分化：一部分畸形化為所謂的「惡性海派」，此類表演專靠庸俗的噱頭賣錢，演技粗劣；另一部則是以周信芳為首的「良性海派」，他們的演出力求貼近時代與人民的生活，開放創新，同時尊重和繼承戲曲文化中的優良傳統。

當代的海派以上海京劇院近年來的演出為代表。他們新編和改編的劇目，如《曹操與楊修》及《盤絲洞》等在京劇界引起很大的反響，得到廣大觀眾的讚賞，尤其受到青年人的歡迎。這些成功的劇目及其表演，在人物的刻畫上引進了當代心理學的科學成果，在舞台美術方面也應用了當代的科學技術，使得「海派」京劇更加具有時代的光彩。

競爭與合作

「京派」與「海派」是互相對峙的兩大潮流。產生的原因很多：地域上的一南一北，人文上的一剛一柔，社會上的一政一商等，這種種的差異在周信芳所處的時代造成的不是「老死不相往來」，而是相互的競爭與合作。梅蘭芳到上海演戲，受到海派表演創新精神的啟發和推動；周信芳到北京接受傳統京劇的洗禮，都是說明兩派互相促進的好例子。在同一時間、同一地點進行演出，反映在票房上的競爭是免不了的。如果是同台演出，這種比較與競爭就更為直接與明顯。但是如果再進一步是在一齣戲裏擔任不同的角色同場演出，那麼合作就成了主要的和必要的前提了。在「京派」與「海派」合作方面，周信芳的行為堪稱「模範」。首先周信芳與梅蘭芳就合作演出過許多戲，如生旦戲《戰蒲關》、《二堂舍子》；群星薈萃的大戲《甘露寺》中，周信芳飾演喬玄；由梅蘭芳飾雪豔、洪深教授飾湯勤、周信芳飾陸炳的《審頭刺湯》等，一時傳為梨園佳話。

　　周信芳與馬連良的合作是最爲令人感動的，他們兩人都是演老生的，正所謂「同行是冤家」，然而他們卻合演了許多戲，並且合作得很好。例如在《借東風》中，馬連良演諸葛亮，周信芳演魯肅；在《十道本》中，馬演李淵，周演褚遂良；而在《戰北原》和《摘纓會》中，馬演主角，周扮的是配角（鄭文與唐蛟）；在《連營寨》中，周信芳演了更爲次要的角色趙雲。使得馬連良大爲感動地說：「余服其才華，亦欽其肝膽。」說明馬連良不僅佩服周信芳的才能技藝，還欽佩他的人品。他們是競爭的對手，也是「猩猩惜猩猩，好漢惜好漢」的合作者與好朋友。

　　既有競爭，又有合作是當年京派與海派中老一代的表演藝術家們留下的好傳統。周信芳與馬連良可算得是最典型的一對，並且這種歷史上的往事至今仍有其重要的現實意義。尤其是在經過了十年動亂的「群衆鬥群衆」，損傷和毒化了許多演員之間的關係，如今是市場經濟的時代，很容易只有競爭而不合作，這對振興京劇走出低谷是很不利的。如果當年京派與海派只有對立，沒有合作，那麼京劇就難有當年的輝煌，只能也是一種地方戲。如何能成爲代表中華戲曲藝術的「國劇」呢？爲了振興京劇，搞了不少的大獎賽，應該設一個「周信芳合作風格獎」以鼓勵演員，特別是名角間的合作。歷史上成功的例子很多，就看決策機構的措施了。

行萬里路，演萬場戲

　　周信芳原生於書香門第，後來「淪落」入梨園界的家庭，這使他具有了「神童」的早熟氣質。他7歲登台，12歲隨業師陳長興跑碼頭演出，17歲「遠征符拉迪沃斯托克」。幾次到北京接受了京劇搖籃最傳統的洗禮。無論在北京或天津、煙台，通過流動的演出，以藝會友，使他開闊了視野與胸襟，提高了自己的演技。直到晚年他還率領上海京劇院的同人送戲到東北、華北、華東、西南、西北等大區的21個城市，又訪問了蘇聯九大名城，把《十五貫》、《宋士傑》原本原

樣搬上蘇聯舞台。古人云，「讀萬卷書，行萬里路」；周信芳的一生可說是「行萬里路，演萬場戲」。這樣以藝會友既提高了周信芳的藝術，又擴大了京劇在國內外的影響。

　　周信芳長期的流動演出，促進了他和大量的觀眾在思想及感情上的理解與交流。他交遊廣泛，座上客有商賈、名流、戲迷、革命者、新文藝工作者等。他從他們身上可以更深入地了解我們的國家、民族和社會中的各行各業人們的生活。他的心與那個時代的脈搏共同跳動，因而他的創作及演出有了不盡的源泉，使他本人成為我國京劇界一位創造許多奇蹟的傳奇式人物。

第 十 一 講
荀派及荀慧生研究

心理特點

藝術主要表現和傳達人的感情活動，而感情的生理心理基礎是人性的需要，這方面戲曲藝術表演得極爲全面，因爲古今中外男女老幼的感情活動與人性需要，都是戲曲藝術表演的內容。

人類的感情活動，女性比男性更爲細膩複雜。女性之中，又以未婚青春少女的精力最充沛，對異性的感情衝動最敏銳，充滿了新奇、驚喜和活力。在傳統的戲曲中，以少女的感情活動爲內容的劇目和角色最具魅力，如《牡丹亭》中的杜麗娘、《思凡》中的色空、《琴挑》中的陳妙常、《豆汁記》中的金玉奴、《拾玉鐲》中的孫玉姣、《梅龍鎮》中的李鳳姐、《紅樓二尤》中的尤三姐等無一不是精美的藝術形象。正因爲如此，在戲曲的代表——京劇當中，旦角戲和旦角演員最多，影響最大。四大名旦和他們所演的戲在這方面表現得最突出，四大名旦中荀慧生排在末位，但是從藝術地表現少女的身心特點方面來看，荀慧生及他所創的荀派則應位列榜首。戲曲界的「通天敎主」王瑤卿對荀慧生的評語是「浪漫」，一語道破了荀慧生及其傳人最善於表演女性的浪漫心態，特別是青春女性心理上的變化所引起的感情上的活動和流溢。「浪」與「蕩」在生理和心理上都是有區別的。筱（翠花）派更擅長表演風流蕩婦，如《活捉》中的閻惜姣、《戲叔》中的潘金蓮、《貴妃醉酒》中的楊貴妃，這些都是已婚的有過性生活經驗的女性。而荀派更擅長表演的角色是古代未婚的沒有性

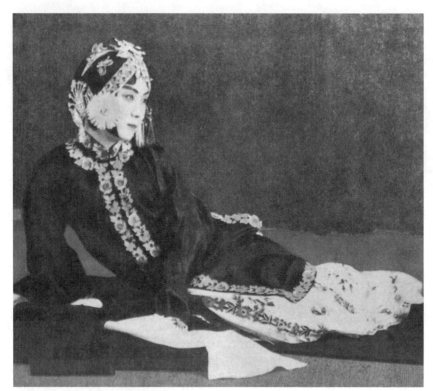

荀慧生飾《女起解》中蘇三

生活經驗的少女。兩者的心態與行為特點是不同的，例如後者的羞澀與天真更為突出。荀慧生在唱、念和做方面的許多表演特點——像唱腔的柔媚委婉，念白中口語化的京、韻、混白及小音、咬口；動作中的側頸、垂頭、聳肩、咬帕、扭腰和抬臂直指等許多別致的衝破老程式框框的表演，充分地表現了少女的複雜矛盾的心態。

　　處於不同的社會地位，有著不同的人際關係的女性，其感情活動的問題和特色也不同。大致說來，上層社會中的女性主要是受到嚴格禮教的束縛與壓抑，如楊貴妃、杜麗娘和崔鶯鶯等，她們的心理矛盾比較簡單，但是相當深刻。因為是在意識深處潛在的人性的欲求得不到滿足，常在特殊的意識狀態（如醉夢）中表現的種種變態行為。另外一類是底層社會中的女性，她們的生活裏有兩大尖銳矛盾：一是生存問題，二是人格問題。如《琵琶記》中的趙五娘、《玉堂春》中的

蘇三、怒沉百寶箱的杜十娘、《刺虎》中的費貞娥，表演的就是這兩類矛盾，這些人物的感情世界受到過常常是關係到生死存亡的嚴重創傷，其外在的行爲表現也相當特殊：千里尋夫、賣身葬父、投江自盡、手刃仇敵、喊冤告狀等。不論是上層的或是底層女性，在舞台上表演的多是其不尋常的感情和意志的行爲，也可以廣義地叫「變態」行爲，其故事情節也多富傳奇色彩。因爲她們所處的社會環境是不尋常的，也是變態的或病態的環境。

相對說來，中層社會成員其精神的或物質的矛盾大多不太激烈尖銳，但比較多方面和豐富。中層社會的環境及處於其中的成員的生活，在全社會中更具有普遍性，荀慧生和他的荀派藝術正是最深入、最廣泛地表演了這個中層社會裏少女的心理活動。

四大名旦及其流派的影響今非昔比，如今以荀派的演員及其代表劇目在舞台上的影響最大。現在劉長瑜、孫毓敏、宋長榮等不說「如日中天」也是「夕陽無限好」的佼佼者；吳素秋、童芷苓、趙燕俠也都還是影響還在的荀派明星。她們演的荀派名劇《紅娘》、《拾玉鐲》、《金玉奴》、《英傑烈》、《辛安驛》、《紅樓二尤》、《遊龍戲鳳》、《盤絲洞》等劇目都是相當受歡迎的。之所以如此，很重要的一個社會心理原因就是：荀派的表演風格和劇目內容，相對地更接近廣大群衆的生活，百姓看來更親近；戲中所塑造的人物形象更活潑可愛，更有「味道」。

「小家碧玉」與「大家丫環」

舊社會中有句成語集中地概括了這個封建社會裏中下層的許多少女的特質，稱爲「小家碧玉」。「小家」，在農村中是指小農家庭；在城市裏指小市民——市井百姓的家庭。其成員都是自食其力的勞動者，基本上能過上溫飽的生活。「碧」指晶瑩的綠色，綠色象徵活躍的生命力。「玉」是質地堅硬的珍貴石料，經過雕琢可以成爲精美的工藝品。「碧玉」非常恰當地說明和體現了平凡的小家庭中的美好的

少女形象和特質。

碧玉與鮮花不同：鮮花過於嬌嫩，易受惡劣環境的摧殘，容易凋零，難以持久；碧玉則不然，非常堅硬結實。戲曲中有個行當很適於表演「碧玉」特別是小家的碧玉，這就是「閨門旦」。荀派藝術最擅長表演這個行當的人物。鮮花中的荷花「出污泥而不染，濯清漣而不妖」。市井小民的家庭也多有「污泥」的環境，但是其中的「碧玉」看起來可能有些被蒙塵甚或污染，而實際上卻是光潔的，更不會腐爛。有著堅強的性格和抗污力的金玉奴、尤三姐、孫玉姣和李鳳姐等都是突出的代表。從表演藝術的角度來看，荀派戲《梅龍鎮》和其中的主角李鳳姐又是最為豐滿的典型。經過荀派藝術的雕琢，李鳳姐這塊碧玉已成為一株亭亭玉立的出水芙蓉。

大家丫環與小家碧玉正相反，她們身在高層的家庭社會，有機會參與重大的事件，起特殊的作用，表現非凡。例如「闖堂」的春草、「鬧學」的春香、「凌空」的雛鳳——楊排風、「補裘」的晴雯和「傳簡」的紅娘。特別是《紅娘》，是荀派的重要的、影響很大的劇目，深入了解王實甫筆下《西廂記》中的紅娘的行為變化，有助於對荀派表演藝術的理解和欣賞。

《西廂記》中重要的人物之一是紅娘。從第一齣《佛殿奇逢》至第五齣《白馬解圍》，她的作用並不重要，她忠實地執行老夫人給她的任務——「監護」小姐。當張生伸出「觸角」時，她一直採取拒絕、隔離、回避和嘲諷的態度，同一般的丫環沒有什麼區別。解圍之後，她當然順理成章地對張生採取的是歡迎的態度。到了第七齣《夫人停婚》，她有了很大的變化，正義感使她完全站在張生與鶯鶯一邊，對老夫人「背信棄義」。當老夫人變卦後，她立即向張生獻策，要他彈琴，試探鶯鶯對此新情況的反應。第九齣《錦字傳情》、第十齣《妝台窺簡》、第十一齣《乘夜逾牆》、第十二齣《倩紅問病》中，紅娘主要起著傳遞資訊的作用，表現出的是她的頭腦比小姐簡單，雖然有時也主動出點兒主意，基本上是他們兩人的「工具」。到了第十三齣《月下佳期》就更進一步了，她要求鶯鶯對張生的相思病

與垂危的生命採取負責任的態度，不許鶯鶯再臨時退縮變卦，促其好事實現。在關鍵時刻，她提醒鼓勵甚至批評鶯鶯，她此時起的作用是「催化劑」。到了第十四齣《堂前巧辯》，紅娘的形象有了質的變化，表面上看，她被迫跪在老夫人面前，矮了半截，但是她對老夫人的義正詞嚴的批評，合情合理的敘述，曉以利害的分析，使得她的形象突然高大起來。她不僅是個一般的小丫環，也不僅是個聰明伶俐、智勇雙全的熱心的女孩子，而簡直是正義和真理的化身。

紅娘這個藝術形象前後的變化過大，是有相當矛盾的，前面表現出來的是一個很幼稚、天真、單純的女孩子，她甚至不識字，傳遞書簡時被蒙在鼓裏，而後來卻能有那樣的遠見卓識，把老夫人說得啞口無言，以至心服口服，改變了態度。很明顯，紅娘這番「演說」是替作者說的。智慧雖然與文化水平並無一定的平行關係或因果關係，但是她年齡又小，一再受小姐哄騙，就很難說是人物自身的本來面目和

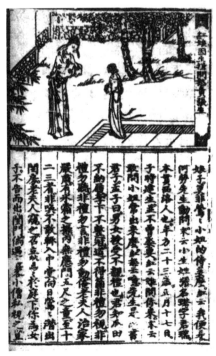

明弘治刻本《西廂記》

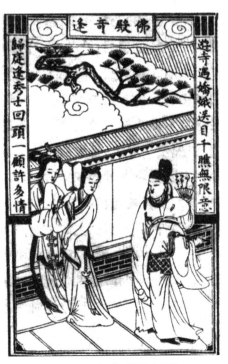

明萬曆喬山堂刻本《西廂記》

素質了。當然，作爲戲曲藝術允許這種對人物行爲的藝術誇大甚至虛構。也正因爲如此，紅娘成爲多年來觀衆喜愛難忘的形象，她的藝術魅力也在於此。從第十五齣《長亭送別》至最後的第二十齣《衣錦還鄉》，紅娘在戲中又退到了次要的不顯眼的位置。不論是王實甫寫的元雜劇《北西廂》，或是李景雲和崔時佩寫的《南西廂》（明南曲傳奇）中，紅娘都是個重要人物，但還不是主要人物。可是近年來的京劇舞台上出現了新的情況：很少見到演出整本的《西廂記》，多是取其中的一部分，以「折子戲」形式上演。在這些折子戲中，最常演出，影響也最大的即是《紅娘》。

從劇本上也可以看出戲中的主角已不是張生和崔鶯鶯，而是紅娘，之所以出現這種情況，可能是以下幾個原因：第一，隨著封建社會的解體與封建意識（包括封建婚姻意識）的削弱，在我國現實社會中，青年男女婚姻自主的要求已不是主要問題。或者說已不是觀衆最關心、最感興趣的情節。隨著現代資本主義的出現，冰冷的人際關係，「人情薄似紙」的現實，更使人感到像紅娘這樣的「熱心人」的溫暖可貴，人們願意更多地表演和欣賞這種典型的人物形象。

第二，《西廂記》中戲劇性衝突最強的一齣是《堂前巧辯》，也就是京劇中的《拷紅》。這是新舊兩種觀點、意識形態鬥爭的正面交鋒與總爆發，內容相當尖銳，一個在劇中諸角色中地位處於最卑下的人物——丫環，直接指責地位最高的老相國夫人：言而無信——悔婚變卦；不知利害——「家醜」怎能外揚；做事糊塗——不果斷，沒有打發張生走，反而留住書房。這「三大錯誤」說得老夫人完全敗下陣來，只能「投降」。紅娘已成爲一位特殊的「俠義英雄人物」。清末民初正是京劇的興盛年代，與此同時，也正是武俠小說盛行之時。扶危濟貧、除暴安良、助人爲樂的英雄正是此時人們所最嚮往、崇拜和渴求的人物。在穩定的封建社會裏，百姓關心的依靠的是「王法」、「明君」和「清官」。到了軍閥混戰、帝國主義入侵的半封建半殖民地時代，已無「王法」可言，人們只能寄希望於幻想中的「俠客」，他們藐視任何統治者和規矩，採用最直接的辦法懲罰貪官污吏、惡霸

劣紳甚至暴君。這種「成年人的童話」中的俠義形象，也大量登上了戲曲特別是京劇舞台。紅娘在舞台上地位的變化與當時的「時代情緒」或「時代意識」是有關係的。

第三，紅娘與劇中各種人物打交道最多，她要陪伴、伺候和監護小姐；她要爲張生出謀劃策、傳遞書信；她還要聽老夫人差遣；她也是崔家與外界（寺廟衆僧等）聯繫的橋樑。因此，在許多活動中都有她出現，很容易地成了戲裏的中心人物。

第四，她是個丫環，封建禮法對她的約束不如對小姐嚴格，使她容易表現少女天眞、爛漫、活潑的精神，她的思想感情和語言更近平民百姓，也就是接近舞台下面絕大多數的觀衆。觀衆自然容易喜愛自己所熟悉了解的藝術形象。在上述這些原因之中，第一個原因，即社會意識的發展演變——由封建社會意識向資本主義和社會主義意識的演變，是使「紅娘」在戲中的地位和作用發生很大變化的主要原因。

京劇「紅娘戲」以荀慧生和他建立的荀派表演得最爲出色。荀派擅長表演花旦戲，其中的女主角多活潑、風流、浪漫，所以王瑤卿對荀慧生的「一字評」爲「浪」字。此字在一般人的心目中，是與性關係密切的意思，比如說「浪婦」，即有淫蕩女人之意。解放後淨化舞台，但荀派卻相對地壯大起來，其中的主要演員如童芷苓、宋長榮、劉長瑜和孫毓敏等人影響很大，他們都擅演紅娘，把紅娘的活潑可愛表現得很好，「浪」的味道受到節制。荀派的代表劇目如《遊龍戲鳳》中的女主角李鳳姐；《豆汁記》女主人公金玉奴都是閨門旦的行當，屬於「小家碧玉」型。而紅娘爲花旦的行當，屬「大家丫環」型，在演唱時用嗓都有特殊技巧。善用小顫音、半音和鼻音，來增加唱腔的韻味。念白主要是京白。輕俏軟媚的小身段表演很豐富，如側頸、垂頭、晃身、咬唇、銜手帕、舞水袖等，能很好地表現少女和少婦的微妙心理活動，在京劇《紅娘》中，這些荀派的特點得到了很充分的體現。

《梅龍鎮》

　　《梅龍鎮》演的是明朝的荒唐天子——正德皇帝朱厚照微服私遊，調戲民女李鳳姐的故事。荀派名家童芷苓和言派傳人言興朋合作，把這齣表面上看來像是無聊的玩笑戲演成了一齣具有相當深刻內涵的藝術精品。

　　這齣戲最重要的特點是多方面地刻畫了一位「民間珍寶」——「小家碧玉」的高貴品質。儘管俊秀的「假軍爺」對她不斷地調戲與開玩笑，她都能獨自一人不卑不亢地既天真又聰明機智地妥善應付，既不得罪住店的顧客，又保衛了自己的人格免受侮辱。雖然從最後的結局看李鳳姐跪在了天子腳下「討封」，成了最高統治者的「俘虜」，但是從整個戲的過程看，「她」多次打退了「他」的進攻，並且在精神上征服了這位皇帝。她那天真的笑罵和指責，像一陣陣新鮮的空氣與春風，刺激並清醒著這位最高統治者渾渾噩噩的頭腦，也在某種程度上淨化和昇華著台上的皇帝及台下觀眾的心靈。

　　這位少女的藝術形象充分地展現了「碧玉」的「真善美」。「真」，李鳳姐處處都表現出了她的少女的天真，甚至在她採用「小計謀」時的竊竊偷笑和縮頭、聳肩都表現出天真頑皮的心態。「善」，不是像金玉奴或紅娘那樣表現出同情心或助人為樂，而是一位善良的少女及其樸實和善的服務態度，在客人有「不老實」的行為時，還是採取了「與人為善」的態度，最重要的是她很有分寸，她善於保衛自己的人格「美」，不僅外在的扮相美，而且主要地體現在語言上。少女與「軍爺」的對話表現了她內心的美麗和靈性，以樸素天真的近似兒童的口氣維護著不容置疑的人格和尊嚴，表現出其內心的清純之美。

　　童芷苓近年來演的李鳳姐，扮相還是很美，當然臉部的化裝畢竟不能完全消除歲月留下的影響。但是她的唱、念、做還是那樣精美，通過荀派表演的神韻，把少女的身心之美、清純之情，藝術地展現在

舞台和螢幕上，使觀眾如飲醇酒。

　　《梅龍鎮》只有兩個角色，時間个長，情節簡單，表演卻非常豐富、生動。具有鮮明的、荀派風格的生活化的程式表演，至少不下三十多處。李鳳姐手托茶盤上場，邊走邊唱「〔四平調〕自幼兒……」到了客人所在的前廳門口，腳步由輕快突然轉為停下，並遲疑地後退兩步，表現出她的謹慎。她下意識地撫摸鬢髮整容，簡單的動作表現了她對儀表的習慣性關注。在一上場的幾句唱詞中，提到哥哥囑咐她要招待的這位住店的客人，是個俊秀的軍人。唱到此處她抿嘴一笑，「閃現」了情竇初開的少女心扉一動。兩人一見時的互相注視乍驚乍喜，這是靈性的感應，但絕不是一見鍾情，少女的意識對於愛情還是朦朧的。送完茶即走，沒有拖延糾纏，出了客堂卻不想立即離去，而是取下肩上搭掛的「長抹布」，拍打身上的灰塵，被跟出來的皇上偷看……少女離去時，長長的帶狀「抹布」掉在了地上，被軍爺叫回後，她撿起了帶子的一端拖著走，另一端卻被「軍爺」踩住不放。她用手勢要他放開，不行；又用手勢行禮求他放開，也不行。她既沒有「惱」，也沒有跟他「瘋」，而是用手向「軍爺」身後一指，分散了他的注意力，推了他一把，撿走了長帶。生活上的瑣事和玩笑變成了一段精彩的藝術表演——在伴奏音樂（曲牌〔八岔〕）聲中，演了一段有情有趣的美妙的舞蹈。李鳳姐深深地打動了這位帝王，使得他的後宮三千粉黛盡失顏色，「小家碧玉」的風釆令皇上心花怒放，他唱出了「好花出在深山裏，美女生在小地名」。為後面一連串豐富的表演埋下了伏筆。

　　從李鳳姐上場至此都是「默劇」表演，她未說一言，但已「征服」了皇上。後面接著是李鳳姐又被叫了出來。她說：「沒有酒保，只有酒大姐。」開始了兩人的對話。她故意不輕易報出自己的姓名。她念的是韻白而不是京白，這些都表現了她的自尊自重，不是輕賤之輩，說明了她的不俗。當軍爺要上等的好酒飯時，她又怕他無錢白吃，加上後來一串關於「酒錢」的表演，又表明了這位李鳳姐不是紅塵外的「仙女」，也不是閨秀，而是現實生活中的「商女」。她從事

小本經營，要對哥哥的事業負責。必須考慮實際問題，她沒有被軍爺的儀容和挑逗攪昏頭腦。她很實際，也很謹慎地發現這位軍爺「不大老實」。她用的仍是韻白，但是生活氣息很濃厚，還表明這位軍爺的玩笑引起她的反應不僅是高興、有趣、興奮、羞澀，還有內心的警惕。她有內在的「防線」，既是封建的「男女授受不親」的禮教，也是人格上的自尊。這句「不大老實」的道白，是劇中的「神來之筆」，引起了觀眾的熱烈笑聲，讚賞李鳳姐的聰明、機智、內心有主意，有「心眼兒」，並非完全是一片爛漫的天真。這也正是「小家碧玉」的本色！童芷苓這段表演尤其是這句「自白」，非常準確深刻地表達了少女的複雜的矛盾的內心活動，也是非常高水準地演出了荀派風格的「精華」！

隨著表演的進行，軍爺的調戲步步升級，他要到她的「臥房」，要她斟酒並要她把酒杯送到他手裏……她是開酒店的，她必須應付這種複雜的甚至是尷尬的局面。她又機智地應付和化解了軍爺的種種「問題」，使得她家的商業──買賣也未受到損失。她沒有受過現代酒店裏的公關小姐和女招待的職業訓練，卻相當完美地，當然也是藝術地做著她的「工作」！童芷苓非常恰當地把握住了表演的「火候」，活潑而不輕浮，天真但不傻氣；遇到了問題，有躊躇，有爲難的沉吟，但很快就能想出個「小計謀」來解決，當然多是比較簡單幼稚的辦法。

這齣戲的劇情──「風流天子調戲小家碧玉」，提供了讓旦角得以充分地、多方面地、甚至是全面地展示表演荀派的風格與特點的可能性。要惟妙惟肖地表演出李鳳姐的既活潑又不輕浮，既不庸俗又貼近生活的行爲，還有一個重要的條件，即對方──「調戲者」也很有分寸。正德天子被演得很瀟灑，他的「調戲」實際上更近於「玩笑」，李鳳姐只要一拒絕，他就不再堅持，而是又換個方式開個玩笑。高興得想再多碰幾個「釘子」，要看看這位「酒大姐」的各種風采。他不是一般的「好色」之徒，更不是以權勢迫人的暴君。言派藝術風格正適合表演這種風流瀟灑的人物，言興朋以其家傳的藝術──

不斷變化的、抑揚頓挫的、若斷還續的唱念韻味及穩重的舉止做工「化醜爲美」，把本來是令人討厭反感的「耍流氓」演成了比較風趣卻不失高雅的行爲。

中央電視台的「戲曲欣賞」欄目中，播過兩個節目，分別介紹了這荀、言兩大流派的許多重要的優秀表演和劇目。遺憾的是其中都未提及《梅龍鎭》。筆者認爲《梅龍鎭》正是最全面最充分地展示荀、言兩派特點的最佳劇目。演此劇的優秀演員很多，可能還有更好的表演，可惜筆者只有童芷苓和言興朋兩人表演此戲的錄影。筆者還見過一次螢幕上的《梅龍鎭》，劉長瑜在前台表演動作，唱念都是「程派」（大概是李世濟吧！）在後台的配音，很彆扭。長瑜在電話中告訴我，這是當年江靑的「餿主意」。看來還是全面地以荀派風格來演《梅龍鎭》更好。

每當備課時看完了一遍《梅龍鎭》之後，總有個感覺：即是處於特權頂峰的中國皇帝之中，難得有幾個還保有某種「人性」或「眞性情」之君王，至多不過是南唐李後主、唐玄宗，再加上這位正德君。其中最後這一位，心甘情願到民間來碰李鳳姐的「釘子」，欣賞「小家碧玉」的風采，在這幾位之中，又算得是唯一的一位。儘管這個角色是虛構的或藝術加工與誇張了的人物，但正是這個藝術形象，卻極鮮明地在戲中襯托出和顯示出生活中普遍存在的、眞實的、「小家碧玉」的眞善美。這在荀派藝術中甚至是整個戲曲中也大概是獨一無二的吧！願在舞台和螢幕上能見到更多的荀派的「碧玉」！

第 十 二 講
《群英會》賞析

　　《群英會》是一齣規模頗大的戲。有許多三國歷史上的重要人物出場，在戲裏主要表演他們的各種不同的性格和心理活動。基本上是按照羅貫中寫的《三國演義》（而不是陳壽寫的《三國志》）裏的人物情節編演的。由於眾多優秀的京劇演員對此戲下了很大的功夫進行研究排練，並在實踐中不斷改進，所以在舞台上出現了許多生動的藝術表演，塑造了不少栩栩如生的歷史人物的藝術形象。

群英聚會

　　第一場。一開始上場的是東吳的老將黃蓋。他在赤壁破曹之戰中起了重要作用，所以他一上場，用了不少的時間表演「起霸」。甘寧是東吳的另一員重要的大將，也曾立過不少戰功。因此在黃蓋之後，他一上場也有一套類似黃蓋的「起霸」表演。二將在「起霸」後，各念了定場詩和自報家門。此兩人的出場表演立刻使得舞台上呈現一種隆重嚴肅的氣氛。接著兩員大將左右拱手表示要到兩廂侍候而下場。

　　在嗩吶曲牌《水龍吟》的伴奏中，八個「龍套」和「中軍」上場，兩邊站定。然後周瑜上場，他是大都督——軍事首領的身分，雖然也是武將，卻不表演起霸。他的威風由前面兩員大將的表演和龍套隊伍的排列渲染烘托出來。他唱「引子」，念「定場詩」，再加上「整冠」、「理流蘇」、「一望」、「兩望」、「雙抖袖」等一系列凝重的表演之後，在「內場椅」坐下。這樣就又進一步表現了這個大人物的「排場」和「氣勢」。但是在他自報家門之後有這樣幾句台

詞：「今有劉玄德派孔明前來聯合應敵。我觀此人計畫機謀出我之上，若不早除，必爲江東之患。」表現出一種狹隘自私的心理活動。這種「小心眼兒」與大人物的「派頭兒」形成了鮮明的對比。《群英會》中整個活動都是圍繞著「破曹」與「殺諸葛亮」兩條交錯的主線展開的。

魯肅是江東一位大智若愚的棟梁之材，在制訂聯合破曹的戰略中，他起了關鍵的作用。正是他請來了諸葛亮，並在後來一再維護這個「統一戰線」，才使赤壁破曹得以成功。在戲中主要表現他的忠厚老實，因而對他的上場未加渲染，但他的兩句定場詩「運籌敵漢賊，參贊保東吳」卻道出了他的主要任務與作用。接著他奉周瑜之令請諸葛亮出場。諸葛亮雖然是極爲重要的人物，但他此刻是客人，並且是除魯肅之外，東吳各界都不歡迎的客人，因此他這次是輕裝簡從而來。此外，孔明是城府極深，鋒芒不外露的聰明人，所以他的出場也不渲染，他念的定場詩也是短短的兩句：「膽壯何妨探虎穴，智高哪怕入龍潭」，言簡意賅地點明他來東吳進行聯合破曹的工作，自己具備了兩個必要的條件，一是膽大，二是智慧。也就是「勇」與「謀」，缺一不可。

孔明進帳見了周瑜，領了軍令前去劫曹操的糧草。周瑜對魯肅解釋這是一計，是想借曹操之手除去孔明，並要魯肅去探聽孔明說些什麼。在等待魯肅回報時，周瑜得意地唱了一段〔西皮搖板〕，以爲孔明中計必然被殺。〔西皮搖板〕很適於表現這種得意的心情。魯肅回來報告：孔明大笑說你周都督用計不高明，打仗也不行，只會水戰，不如他諸葛亮水戰、陸戰、馬戰、車戰都行。周瑜被激，生氣地取消了原來的決定，不讓孔明去劫糧草了。於是周瑜在本戲的第一個「回合」中就輸給了孔明。同時周瑜又表示更應該殺孔明的決心，爲下一個回合埋下伏筆。在《三國演義》第四十五回開始部分，只用了一頁文字敘述此事，在舞台上的表演就豐富多了，生動地顯示了周瑜表面上威風顯赫地占優勢，但在鬥智上卻是一觸即敗，氣量狹小，甚至顯得像孩子一樣幼稚、言行出爾反爾。

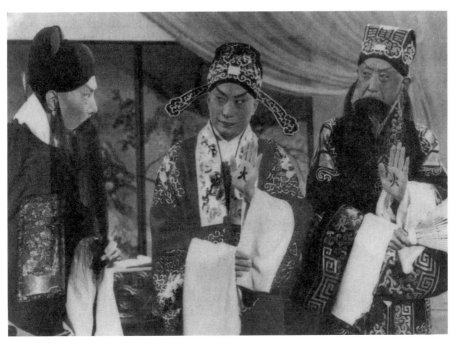

《群英會》劇照

　　下面接著演周瑜正在為曹操的水軍有兩個慣習水戰的荊襄降將——蔡瑁和張允統率、訓練而傷腦筋，又唱了兩句〔西皮搖板〕：「他二人習水軍難敵難（吶）破，必須要殺二賊方定干（吶）戈。」在這裏「搖板」的緊拉慢唱很好地表示出周瑜的緊張思考之情景。正在此時，忽見大將甘寧來報告：「蔣幹過江。」周瑜微微搖頭思索片刻後，突然大笑三聲，用雙臂左、右順風旗的程式動作，及雙手掏翎並在胸前繞翎的表演，生動地表示了他的興奮與快樂。他立即想到了利用蔣幹來做說客「勸降」的機會，把蔡瑁、張允除去的計策。並與魯肅共同做出安排——由魯肅當場寫假書信，並囑咐魯肅去他帳中暗藏此信，以供蔣幹偷走。這部分情節在《三國演義》的第四十五回，書中只有一行半字：「周瑜正在帳中議事，聞幹至，笑謂眾將曰：『說客至矣！』遂與眾將附耳低言，如此如此。」

　　本戲中的蔣幹由文丑扮演，蕭長華把這個角色刻畫為愚蠢、貪功，形象猥瑣，行動力求瀟灑，實際表現出來的是一個「酸儒」。戲

中，周瑜安排了許多活動來影響蔣幹：①迎接蔣幹時，當面說破他是來做說客的，使其不敢承認，無法啓齒勸降；②周瑜接著召來諸將領，舉行盛大的「歡迎會」，款待「老同學」；③東吳將領們又質問蔣幹是否做說客；④周叫太史慈當「監酒令官」，誰若提起孫權和曹操的軍政之事，當即斬首，太史慈得劍後，拔劍半出鞘怒視蔣幹，諸將領也注視蔣，蔣大驚失色；⑤周瑜招呼蔣飲酒，蔣驚呆了，舉止失措；⑥周瑜唱〔嗩吶曲牌：「園林好」〕；⑦周問蔣：東吳的將士可雄壯否？糧草充足否？炫耀其實力；⑧周又說自己在東吳深得信任與重用，誰也不能動搖自己；⑨周再次強調帳下之將都是英傑，今日此宴可名爲「群英會」。周瑜這場「心理戰術」把蔣幹搞得是處處被動，十分尷尬，不容蔣幹「遊說勸降」，也充分地顯示出周瑜的「有恃無恐」的心態。

這場「群英宴會」的下半部有一個新的特點，即周瑜佯裝故友相逢要一醉方休。前面周瑜表現得處處警惕，不讓蔣幹遊說，現在則表現爲放鬆了警惕，要開懷暢飲了。接著是一段很有意思的唱念。周瑜唱〔西皮搖板〕：「酒逢知己千杯少，情望中（呃）原酒自消。」蔣幹接著說：「哎呀，賢弟！這白酒性暴，有些難飲吶！」周瑜又唱：「暴酒難（吶）逃三江口。」蔣幹又說：「賢弟，這順流而下，醉得快呀！」周瑜接唱：「順流而下東海飄。」這兩人的對話中暗含著蔣幹與周瑜的辯論。周瑜唱詞中第二句裏隱寓著由中原來的曹操大軍就同千杯酒一樣也會消亡的含意。蔣幹立即反駁說道：「白酒性暴，有些難飲吶！」意指「曹軍」不好對付。周瑜接著唱的意思是指「暴酒──曹軍」難逃「三江口」──東吳的「軍事基地」。蔣幹又反駁道：「順流而下，醉得快呀！」意思是曹操大軍在長江上游，占著優勢，順流而下來勢兇猛，你們「醉」──「敗」得快。周瑜在唱中回答是：曹軍順流而下就如同這江水流入東海有去無回了。蔣幹來到東吳，他不可能完全沒有勸降的說詞，在他從被震懾中回過神來後，總要找機會說說，於是就在打啞謎的過程中交了鋒！畢竟蔣幹也不完全是個廢物，否則也不會成爲曹操的幕僚並受到重用。從文學上講，這

段對話也很有水平。

　　周瑜不能讓蔣幹鬆下來。周提出要舞劍作歌，明說是「以助一樂」，實際上是進一步威嚇蔣幹。蔣幹也意識到有問題，一語雙關地說：「賢弟，酒後舞劍，非同兒戲呀！」周瑜接著先撫琴唱「琴歌」，後邊舞劍邊唱。蔣幹不敢插言反駁了。

　　周瑜的舞劍同《霸王別姬》中虞姬的舞劍可以對照起來作一比較。①從情感上看，一個高度喜悅，一個極度悲傷，是相反的。但有共同之處：即兩個表演舞劍的人物，都要「掩飾」。即掩飾自己內心的真實感受與思想：虞姬是「強顏歡笑」，已臨生死關頭卻要通過舞劍「解君憂愁」；周瑜舞劍是要蔣幹產生錯覺，以為周已經是醉後的「得意忘形」而放鬆警惕，實際上是要蔣幹中計的周密布署中的一環。②周瑜的舞劍充滿「陽剛」的力度；虞姬的劍舞呈現的是「陰柔」的風采。兩者相同之處為都不是武術表演，而是「藝術美」的造型。③一個是清醒地舞；一個是假裝喝醉地舞。前者在舞中表現出對「觀眾」──霸王的尊重，舞罷向霸王下蹲施禮；後者表現出對「觀眾」──蔣幹的不敬，甚至演出要殺他的「胡來」──舞劍結束時將雙劍刺向蔣幹。④當然這兩個舞劍的效果也就不同：霸王是開心地大笑起來；蔣幹嚇得抱頭伏案躲避不迭。京劇界有名的小生葉盛蘭表演這段劍舞很有特色，不僅姿態優美，動作的難度也相當大，而且眼睛很傳神，充分地演出了內心的活動。表演周瑜醉中用雙劍向蔣幹刺去的動作，有兩種演法：一種是被蔣幹抓住雙腕，兩人「架住」，蔣幹出位，兩人站在台中，周瑜雙手持劍，以劍尖拄地，作嘔吐狀，蔣幹問道：「賢弟，你當真地醉了麼？」周瑜回答：「弟實醉矣。」另一種演法是周雙劍要刺向蔣幹時，蔣先是亂搖雙手向周示意不可如此，當劍將刺到時，蔣低頭躲避伏在桌案上，雙手抱頭，由旁邊的黃蓋用手攔住和扶住周，並問：「都督你當真醉了麼？」周作嘔吐狀。後一種表演比較合理，蔣是文丑，應是「手無縛雞之力」的書生，如何能用武力制止周的「行刺」。旁邊的東吳諸將也不能眼看都督醉中「犯錯誤」而沒有反應。此外，後一種表演不僅適合情理，也顯得更為生

動，黃蓋和周瑜之間也「有戲」了。

舞劍之後，周瑜說：「久不與子翼（蔣幹字）同榻，今宵要抵足而眠。」又叫人扶蔣先去安歇。然後周向黃蓋、甘寧等做了布置。至此，第一場就結束了。從字面上看《群英會》應該是演完了，因為群英的聚（宴）會已經結束。但作為一個大戲，卻還有後面的「蔣幹盜書、」「曹操中計」、「草船借箭」、「苦肉計」諸情節都在這個《群英會》的戲名下演出。

蔣幹偷信

《群英會》的第二場即演的「蔣幹盜書」，確切地說是「偷信」。

一開始，在胡琴曲牌「西皮小開門」伴奏下，魯肅上場，手持紅燈進帳，將假信夾在桌上的一本「兵書」之內，然後下去。兩龍套扶蔣幹上場入帳簾內就寢。周瑜也由兩龍套扶上，周至帳前低聲喚蔣幹。蔣不應。周到桌前翻兵書，見信已放妥，將書還原後唱了四句「南梆子」，（內容是自己內心的獨白）即裝醉假睡，看蔣如何行事！「南梆子」多用於表示細緻委婉的心理活動。最著名的一個「南梆子」唱段即是《霸王別姬》中虞姬唱的，頭一句是：「看大王在帳中和衣睡穩……」本戲裏的周瑜也是在另一個「和衣睡穩」的人身邊唱的，都表現了一種靜悄悄的謹慎小心的精神狀態和思想活動。唱完後，周瑜也進入寢帳簾，表示入睡。蔣幹卻從寢帳內出來了，他唱了一段「西皮搖板」，表示內心的緊張與不安。下面是他發現「假信」的過程，演得很細緻：先是他自言自語道：「喂呀！坐又坐不定，睡又睡不著，哎呀呀……這便怎麼處？」他用手拍額思索，一眼看見桌上的書冊後說：「案上有書待我看書消遣吶，啊呃！」他走到桌後在椅子上坐下，翻閱第一本書，說：「車戰，用不著了。」放下後又翻第二冊書，說：「陸戰，無有什麼意思。」放下後又拿起第三冊書，說：「水戰，哎！周郎最習水戰，倒要看看。」翻開一看，發現了

「假信」。然後是他偷看信，念信的內容，嚇了一大跳，摔了一個「屁股坐子」。又唱又說他此時的心情，表示要將信帶回給曹操可立大功！這段戲最有意思的焦點是這封「信」：上一場已有魯肅寫假信的表演；這一場的開頭又是魯肅安置這封信；周瑜回來入睡前，又檢查了一遍信是否放好了，可見對這封信的重視；這還不算完，蔣幹發現這封信的心理過程又被加以非常藝術的刻畫和表演。在《三國演義》中，蔣幹發現信的過程很簡單，書中寫的是：「蔣幹如何睡得著？伏枕聽時，軍中鼓打二更，起視殘燈尚明，看周瑜時，鼻息如雷，幹見帳內桌上，堆著一卷文書，及起床偷視之，卻都是往來書信。內有一封，上寫『蔡瑁張允謹封』。幹大驚暗讀之。」戲裏卻表演的是先看兵書後看信，因為信是夾在「水戰」這一冊兵書之中的，翻書時先看的卻又是「車戰」和「陸戰」，如果是拿起第一冊就看下去，也發現不了這封信，但魯肅又不好把夾有信的書就放在一堆書的最上面，那樣太明顯了——顯然是有意的安排。目前正是兩軍在大江之上對峙，進行的是水戰，人們最關心的自然也是「水戰」。蔣幹由原來無意地翻閱兵書到有意地選閱水戰，從而發現了假信。這樣就既合邏輯又把這個本是「偷摸」的事件，相當地藝術化了。提高了這次「偷」的「檔次」。表明蔣幹不是庸俗之輩，一有機會就當小偷。在第一場戲中，蔣幹是在周瑜及其手下眾將的安排與包圍之中，被搞得暈頭轉向、狼狽不堪，成了個小丑式人物，但是在這裏，此時此刻表現了他的本來面目。他是文人，是曹操重用的，身負重任的，具有一定能力和水平的、有頭腦的來訪者。

　　黃蓋深夜來稟報軍情，黃、周二人在帳外細語，蔣幹在帳內偷聽。由於這也是黃、周事先安排好的，是故意要再次使蔣上當，深信不疑假信的內容，故而表演周假意責備黃的粗心大意，不該來此稟報。同時，又表演兩人估計蔣正在偷聽及再次中計的情景而會心地相視一笑，非常生動巧妙。在這裏，程式化的表演與生活化的動作結合得天衣無縫！「竊笑」多見於女性和兒童，表現的是在一種天真的「惡作劇」中產生的愉快感。大都督和老將軍偶露「童趣」，使觀眾

不禁會「莞爾一笑」，台上台下相映成趣矣！

周瑜及蔣幹都佯裝進入夢鄉之後，還用「夢話」進行一番對白。周瑜：「三日之內，定取曹操首級。」蔣幹：「你是怎樣殺他？」周：「自有妙計。」蔣：「只怕不能。」周：「你看呐！」蔣：「妄想啊！」心理學的研究證明，「夢」是深層意識活動的顯露；生活經驗也告訴我們，夢話也常常洩露眞情；人們在睡眠做夢時，同外界環境的聯繫並未完全中斷，所以可能用夢話來對答。有趣的是這個生理和心理的現象，被用來戲中作一插曲，增添了一番情趣。

曹操上當

第三場表演曹操看了蔣幹盜回的假信，上當受騙，一怒之下殺了蔡瑁、張允。等怒氣消了冷靜下來之後仔細一想，才感到是中了周瑜的「借刀殺人」之計，但他又不願說殺錯了人。蔣幹自以爲立了大功，卻未見獎賞反遭到曹操的訓斥，有些想不通，最後還以爲曹操是因爲勸降未成才生他的氣。

這場戲，很簡單地表演了兩個「聰明的傻瓜」在中計以後的行爲。曹操是相當聰明的，但生性多疑。這被殺的二將，原本不是他的舊部，是新近投降的，對其懷疑和不信任是容易產生的，但立即殺掉卻是失策，因爲證據不足。曹操中計後，立即叫蔡瑁之弟——蔡中與蔡和去東吳詐降，了解「消息」，也想讓周郎中計。匆忙定計，破綻明顯——不帶家眷。因此，一到東吳就被許多人識破。這些情節也表現了曹操做事不夠謹愼，甚至有時相當魯莽。殺二將和派奸細都過於匆忙草率。在《捉放曹》中，他錯殺了呂伯奢全家；他還假裝在夢中殺人。看來曹操有「迫害狂」的變態心理；從根本上說還是他的極端自私的人生處世哲學所致。他有兩句天下皆知的「名言」是：「寧願我負天下人，不叫天下人來負我。」這就是曹操錯殺無辜的最好說明。

第四場的內容比較多和亂。都是爲後來的幾項重大活動做準備，

預先要交待清楚的「過場戲」：第一是魯肅和諸葛亮一齊來祝賀周瑜「借刀計」獲得成功；第二是周瑜與孔明同樣主張用火攻來破曹操，為《借東風》埋下伏筆；第三是周瑜與孔明都認為水上交鋒要以弓箭當先，引出了諸葛亮立下三日內造好十萬枝箭的軍令狀，為《草船借箭》先作交待；第四是蔡中、蔡和到東吳詐降，黃蓋向周瑜指出兩人是假投降，周瑜聽後說：「惜乎哇惜乎，北軍有人詐降，我東吳就無人詐降那曹操。」引出黃蓋願詐降曹操，為《苦肉計》做了準備。

草船借箭

　　第五場演《草船借箭》的開始部分。魯肅為孔明完不成造箭任務要掉腦袋著急，孔明假裝忘了此事。誇張地表演魯肅替諸葛亮出「餿主意」：或是逃走，或是投江自殺。孔明都不同意。最後魯肅應孔明之請，準備了「草船」。

　　這場戲，魯、孔兩人的對話表演占了很大的比重，主要表現魯肅為人很實在，甚至有些天真地為諸葛亮完不成任務而著急。充分表現了孔明胸有成竹地利用魯肅為他做「借箭」的準備工作。這場戲也近於是一個「過場戲」。「正戲」是下一場。

　　第六場表演諸葛亮強拉魯肅一同乘舟去曹營「借箭」成功的過程，重點是刻畫兩人的不同心態。開始魯肅不肯上船，勉強登舟之後，一聽孔明發令去江北曹營，立即要下船。但船已離岸，下不去了。孔明唱〔西皮原板〕：「一霎時白茫茫漫江霧厚，頃刻間辨不出在岸在舟，似這等巧計謀世間少有，學軒轅造指南車大破蚩尤。」在《三國演義》第四十六回中，引用了前人一篇《大霧垂江賦》，此賦非常生動形象地描述了自然界的這一壯觀景色。此文共分三段：第一段描寫長江的宏大；第二段寫大霧的迷漫，把萬物都「吞沒」了；第三段寫詩人想像大霧造成的各種可能的嚴重後果。

　　傳統的戲曲在舞台上只有一桌二椅，不能表現出這一自然奇景，所有的表演都集中在人與人之間的關係上。這種表演上的局限性有一

種補救辦法：一種是觀此劇之前後，把《三國演義》這部分的內容閱讀一下，可以有助於更好地體會、想像與欣賞人類（此處是指諸葛亮）如何利用自然力量的英雄行為，擴大觀眾的審美範圍。補救的第二個辦法是利用現代電、光、音響等科技方法，在舞台上產生相應的視、聽效果。例如在天幕上打幻燈或放電影呈現出漫江大霧的景象和聲勢。同時用旁白朗誦《大霧垂江賦》。把《三國演義》這一文學名著的精彩描述呈現出來！

「草船」接近曹營水寨。孔明命令一齊擂鼓吶喊。此時蔣幹先上場，後請出曹操。曹操錯誤地估計是周瑜前來偷襲，由於霧大看不見敵船，不敢妄動，只得命令「亂箭齊發」以阻敵軍。最後，孔明命令水手們齊聲高喊：「孔明先生多謝曹丞相贈箭！」

這裏是雙重「心理戰術」：首要的是諸葛亮估計到了曹操不可能想到他們是來「借箭」的，勢必採用唯一的「放箭拒敵」措施；其次是事後說穿了真正的來意，嘲笑了曹操又一次中計，此次不是周瑜的計謀，而是孔明的傑作！又一次挫敗了曹操的銳氣。

蔣幹犯傻

第七場很簡單，可是很精彩，不是一般的過場戲。曹操：「嘿！我道是周瑜偷營，原來是孔明借箭，子翼，吩咐眾將駕舟追趕。」蔣幹說：「不成功啊！順風順水，趕不上了。」《三國演義》中描述此事，曹操不在現場，接到報告後命令調兵放箭，後來又是接到報告後才知道是借箭。曹操懊悔不已，因為再發令追趕，已經來不及了。但在戲中的表演是曹操與蔣幹都在江邊現場，曹操聽到「道謝」之聲後立即要下令追趕，如果真的追趕，後果將不堪設想：因為滿載雕翎的船隻，其駛速必定快不了。蔣幹攔阻說：「順風順水趕不上了。」曹操遂接受了他的意見，不令追趕。對此，從道理上說也有問題：因為江上如果有風，大霧不可能不被吹散，霧散則草船必然可被看清，曹操如何會甘心放棄追趕？！由於戲是舞台上的視聽藝術，用形象生動

的表演才能吸引觀衆。因此在這裏可以不細「摳」情節的「合理性」。

　　曹操聽了蔣幹的勸阻後懊惱地說：「哎呀，又中他人一計！」蔣幹說：「下次不中，也就是了。」曹操：「時時防計巧。」蔣：「著著讓人高。」曹：「失去十萬箭。」蔣：「明日再來造。」曹：「子翼從此莫多口。」蔣：「丞相，事事要謹防！」曹：「嘿！此事又壞在你一人身上。」蔣：「哎呀！又壞在我的身上，哎呀呀……這曹營中的事，實在難辦，難辦得緊吶！」這段對話在《三國演義》裏是沒有的。設計的這段對白，非常耐人尋味。曹操中計心中煩惱；蔣幹想要勸慰曹操，他的勸慰之辭都是「大實話」，因爲道理過於明顯，所以也是「廢話」，故而令人生厭。曹操叫蔣幹以後少說話，蔣還不理解，又「回敬」囑咐曹一句。這句囑咐是句好話，但在此時此地說出來，等於又在曹的傷口上撒了一把鹽。於是曹操遷怒於他，指責他，把過錯推在蔣的身上。其實此次中「借箭」計，蔣並無什麼責任。至此，蔣的自作聰明和自討無趣已經表演得非常淋漓盡致了！把曹操幾次吃「啞巴虧」無可奈何的神態也表演得相當充分了。這第七場的對話雖然簡短，但意味深長，可算得是創作中的「神來之筆」。這種創作不大可能出於文人之手，因爲文人本身就容易有這種不自覺地、容易遭到城府很深，詭詐狡猾的統治者輕視的弱點。這種神來之筆很可能是來自有著豐富的舊社會經歷的演員的「即興之作」！

　　第八場是眞正的過場戲。魯、孔兩人回來後的對話，表明「借」的箭已夠十萬。魯肅深表敬意與佩服；孔明也相當自豪得意。這種得意主要不是對於曹操的勝利，而是又一次挫敗周瑜加害自己企圖的勝利。此戲始終不離周、孔兩人鬥爭的這條主線。

周瑜打黃蓋

　　第九場表演的是周瑜與黃蓋共同密訂的《苦肉計》。這個故事在民間家喻戶曉，並且已經形象化成一句歇後語：「周瑜打黃蓋，一個

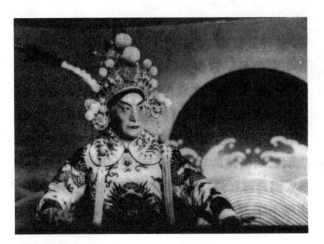

願打，一個願挨。」可見這個故事影響之大。不過本場的重點仍在周瑜與孔明的矛盾。表現爲周瑜要殺黃蓋時，東吳的衆將都跪下替蓋求情，而諸葛亮坐在一旁不聞不問；後來責打黃蓋時，孔明竟

葉盛蘭飾周瑜

只顧自斟自飲，不予理睬。周瑜見此情此景，怒不可遏，拔劍要殺孔明，魯肅一再作揖勸阻。周下場後，魯肅責備諸葛亮身居客位爲何不替黃蓋求情？孔明說這是兩人定下的「苦肉計」，魯肅才恍然大悟。

孔明借東風

《借東風》是表演諸葛亮的智慧的。從表演藝術看，人們最感興趣的是孔明在借風時的一大段唱。尤其是馬（連良）派唱腔最爲膾炙人口。先唱〔二黃導板〕，接唱〔回龍〕和〔原板〕最後唱〔散板〕。其中唱詞有了不小的變化。這一大段唱腔在京劇老生唱腔中有重要地位與影響。例如在現代京劇《智取威虎山》中，少劍波有一大段唱「誓把那反動派一掃光」，開頭是「朔風吹、林濤吼、峽谷震盪」，與《借東風》的起始「學天文、習兵法、猶如反掌」很相似，都很有韻味。

如何表演諸葛亮「仙風道骨」的風采是一大問題。在表演《借東風》時，在此段唱詞的多處的改動把這個問題反映得最清楚。①原來的唱詞開頭兩句是：「習天書、玄妙法」，現改爲「學天文、習兵法」。看來這樣可以變神秘主義或迷信爲科學。②在〔二黃回龍腔〕

中唱：「設壇台『祭東風』相助（喏）周郎……」此戲名叫《借東風》，在戲中孔明曾對周瑜明確地說：「都督若要東風……待山人……借三日三夜東風，助都督用兵如何？」原先唱詞中就唱的是「設壇台『借』東風」。爲什麼要改「借」爲「祭」呢？大概是考慮到風是借不來的，但祭字費解，不如借字明白、通俗、易懂。③在〔二黃原板〕中有唱詞是：「我料定了甲子日東風必（呀）降……」原先詞是：「我算就了甲子日……」看來「算就了」帶有「能掐會算」的神秘色彩，而「料定了」比較不迷信吧！④在第二段〔二黃原板〕中有句唱詞是：「這也是（喏）時機到難逃羅網……」原先詞是：「這也是『大數到』……」看來說「大數到」帶有宿命論的味道。但是改爲「時機到」也有問題，爲什麼時機會到呢？⑤接著唱：「我諸葛假意兒祝告（哦）上蒼！」老唱詞是：「我諸葛站壇台祝告上蒼。」「站壇台」換成「假意兒」，表明孔明借風的行爲是假裝的。其實整個的故事在今天看來都是假的。因爲現在的「天氣預報」還達不到孔明的精確度。《三國演義》的故事情節中，有很多部分帶有浪漫主義色彩，最典型的就是諸葛亮他的本領已被神化。也正是因爲如此，作爲一個藝術形象的諸葛亮，他的智慧和行爲，對於中國人民具有永久的魅力。如果處處考慮到要在藝術表演中求「眞」，而這種「眞」又要用「實」來表現，那是會顯得處處都是矛盾與漏洞。譬如有的電視劇把孔明的「天氣預報」演成他到了江東，深入群衆了解當地勞動人民對天氣預報的寶貴經驗，於是他的預報就有了客觀的根據。如果這樣能達到精確的天氣預報，那就不要科學儀器了，只要總結群衆的生活經驗，走群衆路線就行了。實際的效果是破壞了孔明的藝術形象。這些唱詞的改動，是過去極左思潮在戲曲改革中的遺跡和傷疤。「文革」時，在現實的政治生活中搞的個人崇拜，那才是最大的封建迷信，強迫億萬人民接受這種迷信，卻又批判藝術表演中的迷信，正是顚倒黑白最荒誕的做法。

　　京劇形成的初期，多上演從各地方劇種移植過來的劇本。編演京劇的劇本從「三慶班」開始。清朝咸豐年間，三慶班每年年底前從冬

季開始，連台演出三十六本《三國志》。每天的「大軸兒」（倒數第一齣）演一本，一直到「封箱」（封戲箱停演，準備過年休息）。這連台戲是由該班老生演員盧盛奎根據《三國志》、《三國演義》和宮廷秘本一百四十折的《鼎峙春秋》並參照徽劇、漢劇演出的傳統「三國戲」創編的。盧盛奎編的這套三國戲有不少節目流傳至今。其中有關赤壁之戰內容的戲，不同演員有不同的演法。①馬連良、譚富英、奚嘯伯等演時，是《群英會》後接演《借東風》；馬連良總是一個趕演兩個角色——前魯肅後孔明。②高慶奎、白家麟演時，是《群英會》、《借東風》加《華容道》；他們都是一人趕演三個角色，前魯肅、中孔明、後關羽。③「富連成」等科班演時，在《群英會》、《借東風》之後，要加演《燒戰船》，再接《華容道》。還有一些別的演員在演此戲時，再加上《臨江會》等。不管誰演，《群英會》和《借東風》都是必演的節目。

問題和啟示

縱觀《三國戲》，特別是《群英會》和《借東風》，處處都著眼於表現孫、劉兩家為了破曹而建立起統一戰線取得勝利的積極過程，以及周瑜與孔明之間鉤心鬥角的消極過程。赤壁之戰的最後結果有兩個：積極的結果是孫、劉的勝利；消極的結果是氣死了周瑜。從戲的角度看，這當然是最吸引人的情節。

從「智」這方面看，蔣幹最愚蠢，中了計還不知道；其次是曹操，中了計能很快明白，也能策劃計謀，但是他的謀劃簡單粗淺，容易被人識破，沒有成功。周瑜處處都勝過蔣幹及曹操，把蔣、曹兩人玩弄於股掌之上。但周瑜與諸葛亮一比卻處處不行：他的計謀全被孔明識破；孔明顧全局、識大體、辦實事，為戰勝曹兵解決了一個又一個實際問題。他有充分的知識——天文、地理、軍事、人情心理等。因此，他比別人遠遠高出許多。蔣、曹、周、孔在智謀上是四個不同的層次。

從人格上講，當然曹操是最低下的，因為他是「寧願我負天下人」的極端自私者，害死了許多好人。其次是周瑜，他的人格有很明顯的二重性，既有雄才大略，又心胸狹窄，忌賢妒能，在聯合破曹的重要關頭，多次要害孔明；另一方面，他為東吳大計曾要孔明之兄諸葛瑾勸弟歸順東吳，從這點上看周瑜也是愛才的。但是知道孔明不肯歸順東吳後，他就處心積慮，不擇手段地設法除掉孔明，並且每次都非常生氣甚至於咬牙切齒，使人感到其中充滿了個人的「意氣」而不是為了東吳大業。這裏就有了很大的問題。為什麼周瑜竟會如此？周瑜未被重用當上大都督之前的表現，和掌了大權以後的人格表現有極大的不同。其計謀的層次、水平越來越差，越來越不擇手段：開始要害孔明是用的「借刀殺人」計，要孔明去劫曹軍的糧草——送死；後來又要孔明造箭並且要立「軍令狀」，這是找藉口要直接殺死同盟者了，三日內造出十萬枝箭，以當時的生產水平顯然是不可能的，這個計謀就太露骨了；然後到演「苦肉計」時，孔明當場表現為不替黃蓋求情，周瑜知道此計已被孔明識破，當時就要拔劍殺孔明，這就更加不擇手段了。在《龍鳳呈祥》這齣戲裏，周瑜又使出索取荊州的《美人計》。從傳統的觀念看此計格調就更加低下了。

　　《三國演義》和《三國戲》為什麼要這樣「糟改」、「醜化」周瑜呢？《三國志》記載的歷史人物周瑜並非如此，很可能是羅貫中要用文學藝術的方法，借周瑜的行為揭示一個道理，即「政治鬥爭的黑暗」及「權力對人的腐蝕作用」。曹操更是如此，他早年曾不顧個人安危行刺奸臣董卓，算是英雄的正義之舉。後來就越來越壞。這中間也可能包含有某些樸素的辯證法——「事物在一定的條件下可以向相反的方向轉化」吧！當然外因要通過內因起作用，並不是人人都同周瑜、曹操一樣。例如諸葛亮掌權後就不是如此，劉備也不是。這裏還涉及兩個問題。第一個問題是歷史的局限性：羅貫中有很強烈的正統觀念，認為劉備一派是漢室之後，應該被肯定和擁護，所以處處都加以美化；而曹操是篡位的奸臣，孫權一派也屬地方勢力，不該與漢室爭天下，所以把曹操寫得很壞，孫權、周瑜等也都寫成狹隘的小人

物。第二個問題是老百姓贊成「桃園三結義」中的原則，也就是江湖中的「義」的原則。歷史上諸多開國君主，打下江山之後就殺功臣，而劉備相反，爲了給結義兄弟報仇，寧可置江山於不顧。這是對「家天下」的批判與否定。此外，還可能有個問題，就是人與人有不同的氣質和素質，以及早期所受教育的影響。這些也都可以使得環境、條件不能起決定性的唯一的作用。《三國戲》取材於《三國演義》，所以其審美和價值觀均涉及政治、軍事、倫理、道德、歷史等諸多方面因素的影響。只有對這些都有一定的了解，才能對像《群英會》、《借東風》這樣的戲得到比較全面深入的理解和欣賞！

第 十 三 講

《貴妃醉酒》賞析

我國的文化藝術中，傳統戲曲占有重要的地位。其中《貴妃醉酒》一齣，特別是由梅蘭芳修改和演出的《貴妃醉酒》在中外的舞台上都有重要的影響。徽劇、漢劇、川劇和京劇中，都有《貴妃醉酒》及其他類似劇目。可以說《貴妃醉酒》的表演、情節和對它的改革中所涉及的一些心理學問題，在我國的傳統戲曲，甚至傳統文化藝術中，都有相當的代表性。

《貴妃醉酒》的表演特點對不同心理類型欣賞者的影響

《貴妃醉酒》的藝術魅力首先來自其豐富多彩的表演，能夠多方面地滿足各種不同心理類型的欣賞者的需要。《貴妃醉酒》是唱、念、做、舞並重的戲。並且自始至終，有許多胡琴演奏的曲牌伴奏，使這齣戲有極強的音樂性和舞蹈性。戲中還有一些高難度的動作，如「銜杯下腰」、「臥魚聞花」、「醉步」等，使得演員得以充分地施展其演技進行精彩的表演。從藝術心理學的角度來看，人們在欣賞文藝表演（或者說在接受藝術刺激）時，由於其心理活動的過程和特徵有差異，可以分成各種類型，按照欣賞者對感覺刺激的偏好，可以把欣賞者分為「視覺型」、「聽覺型」和「綜合型」三類。由於《貴妃醉酒》是歌舞並重的戲，使得這幾種類型的欣賞者都能各取所需，得到滿足。

《貴妃醉酒》中的舞蹈動作，既有典型的東方性質，又有自己的獨到之處。東方舞蹈的特點是舞蹈者常沿著一定的幾何圖形緩慢地移

動腳步，上肢的動作變化很多，四肢和軀體的舞動特點可以概括為「撐、傾、曲、圓」四個字。《貴妃醉酒》中的「臥魚」，把這幾個特點表現得相當充分。水袖和摺扇的舞動軌跡，處處都是優美圓滑的曲線。畫家霍加斯（Hogarth）認為，線條之中最美的是有波紋的曲線。由德國心理學家費希納（Fechner）興起的「實驗美學」的研究中，有人指出，曲線引起的美感是由於眼球在看曲線時，比看直線省力，支配眼球的肌肉感覺較為舒暢；變化規則的曲線，比雜亂的線條看起來耗費的注意力要小一些；秀美的曲線，表現的是自然靈活的運動。舞動的水袖，正是把演員上肢的靈活的有規則的運動，給予放大和加強；曲線的運動軌跡容易引起美麗的聯想和想像，穿著豔麗戲裝的楊貴妃，頻頻舞動著雙袖，活像一隻飛向「百花亭」的大蝴蝶。有趣的是源於西方實驗美學中上述「曲線美」的觀點，很符合東方舞蹈，特別是我國傳統戲曲中的舞蹈動作的原則，相反地與他們（西方）自己的古典芭蕾舞蹈動作的特點「開、繃、立、直」反倒相去甚遠。

　　《貴妃醉酒》中還有一些舞蹈動作很特殊。這些動作表現的是生活中的「醜行」──「醉態」。例如醉後的走步、嘔吐、打人等動作。由於把這些動作舞蹈化了，結果是使觀眾產生了美的感受。所謂「舞蹈化」，在傳統戲曲中主要是指把生活中的動作象徵化、節奏化和曲線化。其中帶有決定意義的關鍵，在多數情況下是曲線化。《貴妃醉酒》中還有一些獨特的舞蹈動作，並不完全符合東方舞蹈的基本特點與規律，倒有些近似西方舞蹈的性質。日

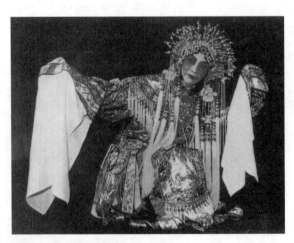

梅蘭芳飾《貴妃醉酒》中的貴妃

本舞蹈理論家郡司正勝認爲：「東方舞蹈的動作是內涵性的，是眷戀大地。西方舞蹈的動作是放射性的，是憧憬天上。」《貴妃醉酒》裏有很多舞蹈動作是指向天空的，表現著憧憬天上的月宮、嫦娥、大雁等。楊玉環喝了酒，精神上的壓抑得到了暫時的解除或減輕，許多舞蹈動作不是內涵性的，不是內收的，而是相當開放甚至是荒誕的，最突出的例子是「銜杯倒飲」和「冠上加冠」。

　　在京劇的「戲迷」中，有不少人偏愛聽覺刺激。他們甚至在戲院裏閉上眼睛來傾聽唱腔。《貴妃醉酒》中的唱腔，全用〔四平調〕。在京劇的幾種主要唱腔中，大多有自己相對固定的情感表現。例如〔二黃〕適於表現淒涼沉鬱的情感；〔西皮〕一般適於表現激昂雄壯、活潑愉快的情感；〔南梆子〕主要表達細膩、柔婉的情感或人物思潮的起伏；獨有〔四平調〕特殊，其唱腔的內部結構，分句落音和句法變化比較複雜，可以容納很不規則的句子，適合表達委婉纏綿、哀怨淒涼、激勵憤慨等多種情緒。〔四平調〕的這些特點，使它很適合於表現《貴妃醉酒》中楊玉環的複雜心理活動和宮廷中的特定情境。對於熟悉京劇的愛好者們，〔四平調〕較耐聆聽和吟詠。《太眞外傳》中的主人公也是楊玉環，劇中有些不同腔調的唱段。在這些唱腔中，最耐人尋味而被許多戲迷廣爲吟詠的，也是其中的一段〔四平調〕「聽宮娥在殿上一聲啓請……」〔四平調〕的節奏不太快，音調變化不十分劇烈，與《貴妃醉酒》中豐富多變的牌伴奏和複雜的舞蹈動作同時呈現，比較容易協調，產生平衡與和諧一致的審美效果。

　　人們在看戲時是通過視覺和聽覺來進行的。也就是通過色彩、形狀、動作和聲音的刺激，來產生美感和其他感受的。英國心理學家布洛（Bollough）發現，人們在產生色覺時的心理活動和態度可以分爲四種類型「客觀類」、「生理類」、「聯想類」、「性格類」。英國學者馬堯司（Myers）指出，人們在聽音樂時的心理活動和態度也可以分爲大致與上述相同的四類。所謂「客觀類」是指有些人看或聽戲時，專門客觀冷靜地拿某些標準來評定演員表演的技術方面的問題。這在內行專家和戲迷中尤爲明顯。即所謂「行家看門道，外行看熱

鬧」。如果一齣戲的表演比較簡單，難度不大，這部分人就會覺得沒
多大意思。《貴妃醉酒》是一齣唱、做都是難度相當大的戲，特別是
像梅蘭芳這樣的藝術家演來，會極大地滿足這類觀眾的需要。但所謂
的「客觀類」也不是絕對的「客觀」。這種類型的觀眾的態度本身，
也要受到一些主觀因素的影響。其中最重要的因素，對於熟悉戲曲的
愛好者來說，是「定勢」和「期待」。他們對於某些名演員及其流派
瞭若指掌，形成了相當固定的看法和習慣性的感受。他們在看戲之
前，精神上是有充分準備的，是專為欣賞某些精彩的表演而來的。他
們注意的不是早已熟知的劇情，而是演員的技巧與程式。演出過程符
合或不符合他們的這種「定勢」（預定的、有準備的心理傾向、趨勢
或要求）和「期待」（等待著使其感到最美最「過癮」的那些表演）
都會引起強烈的反應——滿意或不滿意，並立即表現出來——叫好或
叫「倒好」。這種觀眾的「反饋」，對正在演出的演員有極大的影
響，同時對於那些不熟悉戲曲的觀眾也有很大的影響，因為人們普遍
地存在著「從眾」心理：別人叫好，他們也叫好；別人叫倒好，他們
也跟著叫。久而久之，他們對於像梅蘭芳這樣的大師演的《貴妃醉
酒》，會形成一種叫好的條件反射。

　　「生理類型」與「主觀類型」在這裏都是指欣賞者注重自己的身
心感受。他們注意的是，演員的表演使自己產生了什麼樣的感覺。演
員的嗓音是否甜、脆、圓、潤；演員的扮相是甜美的或是一副「苦
相」。他們多用味覺和觸覺的形容詞來描述看戲或聽戲的感覺。產生
這種情況的原因可能有兩種：一是由於「聯覺」，聯覺是指人們在接
受某種感官刺激（如聲音）時，除了產生相應的感覺（聽覺）外，還
同時產生其他感覺（色覺和味覺）；另一原因不是由於聯覺的直接作
用，而是一種比喻，或是後天形成的條件反應——人云亦云，久而久
之就形成了習慣。聽見這種嗓音就說是甜的，並非真的產生了甜味
感，但是這種說法的最初來源必是由於某些人的聯覺。這些人欣賞傳
統戲曲如《貴妃醉酒》時，主要是陶醉於梅蘭芳的韻味醇厚甜美的嗓
音和美的扮相。別的演員演《貴妃醉酒》是否能得到他們的讚賞就不

一定了。這些人是衝著「角兒」來看戲的。對於他們，演員本身的某些先天「稟賦」比「戲」更起作用。

「性格類型」的欣賞者把看到的顏色或聽到的聲音都認爲是直接具有性格的。例如紅色是熱情的，喪鐘聲是悲哀的。這種類型的心理機制是相當普遍的「擬人化」，或曰「人格的投射」作用。在欣賞傳統戲曲時，這類欣賞者能得到很大的滿足。因爲是演戲，角色本身就是有性格的人物。傳統戲曲裏的臉譜、服裝、道具的色彩和形式，身段、唱腔、嗓音，各種樂器的音樂和節奏，處處都代表著某些與性格相關的暗示或象徵。京戲中，與角色性格最爲密切的是「行當」。《貴妃醉酒》中的楊玉環是「旦」行。但具體是什麼「旦」卻不淸楚。梅蘭芳在他的《舞台生活四十年》裏曾兩次談論《貴妃醉酒》，都未明確地說楊貴妃這一角色是哪種旦角，只說：「一向由刀馬旦兼演。」《中國戲曲曲藝詞典》中，介紹說明各種旦角行當時，都未提到楊貴妃。在《貴妃醉酒》這個條目中，也未說明屬何種旦行。一般認爲可能屬「花衫」，但在上述戲曲詞典的「花衫」條目中，也未例舉到楊貴妃。潘俠風寫的《京劇藝術問答》一書中，專有一篇題爲「花衫是誰創造的」也未提到楊貴妃。這表明《貴妃醉酒》中的楊玉環是個獨創的特殊類型。由於梅蘭芳處處都是在刻意展現她的美姿，也許可以算作一個「美旦」吧！總之，「性格類」的欣賞者可以在《貴妃醉酒》的表演中充分體會到這裏的角色——楊貴妃及其演員——梅蘭芳都是「美的化身」！

「聯想類」欣賞者在欣賞藝術時常常產生聯想。由於在欣賞時可以暫時離開實際生活中的各種限制——外部抑制，主觀的、心理的聯想活動得以自由展開。《貴妃醉酒》的內容是愛情中的挫折和借酒澆愁，是生活中常見的事情，容易引起聯想者的共鳴，想起了生活中的類似經歷——自己的或者別人的。劇中貴妃的大段唱詞內容豐富：海島、月宮、飛鳥、遊魚，涉及廣泛的空間中的各種事物。其中嫦娥、鴛鴦和大雁都是我國傳統文化中大家熟知的，暗示著一定的含義。有關這些內容的唱詞和表情動作，可能不斷地觸發起人們的各種思緒和

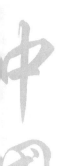

感觸：具有悲觀抑鬱氣質的觀衆，可能會感歎「人生中不如意事常八九，即使楊貴妃也不例外」；具有樂觀靈活特點的「多血質」者，則可能會津津有味地想到神秘的宮廷中原來也有爭風吃醋「三角」糾紛。在一般情況下，傳統戲曲的愛好者，在看戲時聯想不會很多。因爲劇情是熟知的，欣賞的目的是爲了獲取愉悅的美感，而這種美感來自視聽時產生的「形象直覺」，無暇顧及其他。我國已故著名美學家朱光潛，在他寫的《文藝心理學》的第一章，開宗明義地指出，美感經驗來自形象的直覺。聯想是否產生，一方面要看欣賞的物件。如果是一首詩，特別是寓情於景的詩，不通過聯想和想像很難領略其中的意境，也很難產生美感。但是如果是欣賞一朵花或一輪紅日，則是不宜聯想的，主要靠直覺產生美感。《貴妃醉酒》使人產生美感的過程主要靠直覺。因爲戲的開場很簡練，貴妃一出場就是載歌載舞的。胡琴不斷地拉著各種曲牌，這樣集中的豐富表演，把大量的藝術資訊送給觀衆，使欣賞者迅速產生來自形象直覺的充分的美感。這是《貴妃醉酒》表演的一大特點。《貴妃醉酒》的另一特點是強烈的美感高潮持續的時間相當長，因爲貴妃的精彩歌舞持續的時間相當長，大段的唱腔、豐富的伴奏、鮮豔的裝扮、流動的隊伍，貴妃舞蹈中的一系列的「小亮相」，都緊緊地吸引著觀衆的注意力，不斷產生著、維持著美的感受。

《貴妃醉酒》的矛盾及所隱喻的問題

　　《貴妃醉酒》的劇情非常簡單，簡單到和京劇《小放牛》差不多。後者也是載歌載舞，並且是兩人對舞、對歌。不僅造型美麗豐富，而且充滿了青春的生活氣息。按照俄國學者車爾尼雪夫斯基的著名觀點「美是生活」和「美是人類理想的生活」看來，《小放牛》表現的內容似乎應有更高的美學價值。因爲《小放牛》中的牧童和村女的生活是和諧的、歡樂的、健康的。他們都是農民，屬於「工農兵」的生活。實際上《小放牛》也的確是人們很喜歡和經常在舞台上演出

的劇目。但是如果和《貴妃醉酒》相比較，後者的影響卻要大得多。在我國爲數个多的介紹和論述傳統戲曲藝術的書刊中，介紹《貴妃醉酒》的論述占有很大的比例和突出的地位。在《梅蘭芳的舞台藝術》電影中梅蘭芳演的《貴妃醉酒》被排在第一位。外國人從愛看《貴妃醉酒》發展到自己演出《貴妃醉酒》（以魏莉莎扮演楊貴妃最爲有名）。這些情況表明，《貴妃醉酒》的藝術魅力可能不僅是因爲它是一齣藝術大師演出的高水準的代表作，而且還有更爲深刻的原因。在這齣戲裏有不少矛盾和問題，其中有些是涉及隱藏在人類心靈深處的千古之謎！

　　第一個矛盾和問題是《貴妃醉酒》中楊玉環的大段唱詞既優美又混亂。她唱道：「奴似嫦娥離月宮。好一似嫦娥下九重，清清冷落在廣寒宮……」這位「嫦娥」到底身在何處？離開了月宮又落在廣寒宮？！或者可能解釋爲「落在了現在置身的這座宮殿——唐宮」。它和廣寒宮一樣清冷寂寞。但此時此地她是處在前呼後擁的隊伍之中，高高興興地去赴宴的，怎麼會清冷呢？也許是指的精神上內心深處的空虛清冷吧！再一種解釋是「清清冷落」中的「落」字不當作動詞，而是作爲形容詞來用。這樣唱詞的意思就成了：「她離開了月宮，而在廣寒宮（月宮）裏的時候是清清冷落的。」這也有問題，她何時感到自己像是離開了月宮而不再清冷？是在進入「唐宮」的時候？還是現在去百花亭的路上？這種含意不清楚的唱詞表明了什麼？是精神病人的「囈語」？是詩情畫意中的「詩句」？還是唱詞作者的「隨筆」？最大的可能是「都是」。從藝術的角度看是詩句，是想像豐富的絕唱；從精神病學的角度看是囈語；從文藝心理學來看則「都是」。「空筐理論」的觀點認爲，一個文藝作品如同一個空的筐子，筐子越大越深，越有彈性，可以裝下（承受）的意義或看法越多，其價值和魅力也越大。《蒙娜麗莎》或《哈姆雷特》，都是典型的例子。《貴妃醉酒》也是如此，它像是一個很大的筐子，可以容納人們投入的許多看法和見解。

　　第二個問題是梅蘭芳所說的，在《貴妃醉酒》唱詞和表演中包含

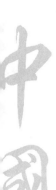

著「閉月、羞花、沉魚、落雁」的內容，用來形容隱喻貴妃的美貌是否存在。在唱詞中只有一個是明說的，即「雁兒啊，聞奴的聲音落花蔭」。其餘三個隱喻是很模糊的，在多次欣賞之後，有的人可能聽出點味兒來，一經點破此中含意，再聽這段唱詞，就可以生出明顯的更高的美感意境，並且回味無窮。有人可能會提出異議，認為這四個隱喻是牽強附會的，但即使是「附會」，也要有「附著點」。正因為戲中有這些附著點，才使得附會有可能。其實，附會即是投射，即是想像，是欣賞和創作中重要的心理話，「附著點」也就是「空筐」。

　　第三個問題是楊貴妃是否有「自戀情節」？因為楊玉環是用第一人稱在唱詞中歌詠了自己的美麗，並把自己比作嫦娥。也可以做另外的解釋，因為傳統戲中，有很多是通過角色的自唱自白，用來表達劇作者的看法，這是慣用的手法。例如《小宴》中呂布的演唱很難說是「自戀」，其實是「自豪」或「自大」。它表達了作者的看法——對呂布勇猛善戰的肯定和對其人格缺陷（自大和愚蠢）的否定。這就涉及了一個長期爭論的問題，即文藝創作及其作品是「再現」還是「表現」？應該進行具體分析，有的創作和作品以再現為主，有的以表現為主，絕對的再現或「表現」都是極少的，甚至是不可能的。因為絕對的再現和表現都不是藝術活動。具體到《貴妃醉酒》中的楊貴妃是否有「自戀」情結，這要看對「自戀」如何理解。心理學中「自戀」（Narcissism）的說法是借用了希臘神話——納西思狂熱的自我愛戀的故事。廣義的自戀指的是近代一般精神病學中的診斷用語，指「自戀人格異常」。其症狀是顯示出強烈的自我重要感；過高估計自己的成就；為引人注目而炫耀自己；幻想成功、權勢、受人尊重或愛慕等。按照這種廣義的看法，呂布也有「自戀」情結，中國古代文人中也不乏如此，並常借文學藝術（包括戲曲）表現出來。傳統戲曲的某些編劇者，常用第一人稱的辦法來表現劇中人物誇大的自我肯定。通過這種辦法，劇中人和編劇者都可以得到某種程度的情感上的宣洩和解脫，從精神上的自我欣賞和陶醉中得到慰藉和滿足，壓抑感得到緩解。《貴妃醉酒》中表現「自戀」的資訊特別豐富。用了許多美麗動

人的明誇隱喻和直觀的舞台形象及動作，來刻畫這位美人。有人認爲，廣義的「自戀」是人類普遍存在的一種潛在意識，例如人們常說：「人爲萬物之靈。」對楊貴妃或人類其他的佼佼者的各種讚賞，也可能包含有某種程度的人類自戀心理的活動。這大概也是《貴妃醉酒》受到中外文化界關注的一個心理因素。當然也可以反駁說這不正確，因爲人們也有「自卑」心理。

第四個問題是《貴妃醉酒》中未出場的唐明皇爲什麼突然變卦爽約？以及貴妃的「醉」與「醒」的矛盾。戲中唐明皇的變卦不像是與貴妃鬧彆扭而故意冷落，因爲貴妃是高興地去赴約的。也不像是唐明皇一時忘了約，因爲太監回稟是：「萬歲爺駕轉西宮啦！」說明是赴約途中變的卦。因此只能解釋爲君王的喜怒無常，並未把楊玉環放在心上。君王與嬪妃是主與奴的關係，這本不算回事，主子不來，奴才也就不必侍候了，楊玉環理應回去即可。但是她卻不走，在百花亭獨飲。這也是個問題，爲什麼不回去？是一時下不了台？還是抱有希望等等看？也可能是她正好借此機會獨自借酒澆愁，宣洩一下心中的苦悶，但沒想到竟會喝得大醉。「變卦」、「獨飲」、「大醉」這是一連串的戲劇性變化，引人入勝！最有意思的是戲中明演貴妃是「由醒到醉」，而暗含的卻是「由醉到醒」。她在喝了「通宵酒」之後卻唱出了「人生在世如春夢，且自開懷飲幾盅」這樣清醒的哲理之言。在定場詩中，梅蘭芳根據白居易《長恨歌》中的意思改爲「麗質天生難自捐……三千寵愛一身專」。這幾句改得很好，充分地說明了楊貴妃的自我陶醉。一路上的又歌又舞也表明她的興奮和陶醉的幸福感。等到聽見回報變化之後，猶如冷水澆頭才冷靜下來，在喝了更多的酒（「寬了鳳衣，看大杯侍候」）以後，出現了很特殊很矛盾的場面：一方面是明顯的醉態——嘔吐、醉步；另一方面卻是在「�七駕」之後，唱出了「這才是酒不醉人人自醉，色不迷人人自迷」的含義深刻的話。這兩句非常妙，可以作雙關語理解：一是哲理性的，強調醉與迷的內因；另一種理解是，酒並未使我醉，而是我自己「自我陶醉」了，我的姿色並未使君王入迷，倒是我自己不清醒了。這段唱詞表明

楊貴妃喝悶酒時，並非是胡亂隨便喝一通，而是有思想基礎的。酒精使她的意識深處的「眞知灼見」──對現實的奴隸地位的深切感受明朗化了。按上面的分析，貴妃是先醉後喝酒，越喝越明白！正好此戲名爲《貴妃醉酒》，而非《貴妃酒醉》！在這裏重要的不在於要弄清楚到底是否如此，而是劇中的表演，有可能引發出觀眾的這種理解和感受。這樣更耐人尋味，更符合「宮怨」的主題。梅蘭芳曾說過的「這才是酒不醉人人自醉，色不迷人人自迷」，是《貴妃醉酒》修改以前的老戲詞，他改爲「這才是酒入愁腸人已醉，平白誆駕爲何情？」但並未說清楚原因。其實這樣的修改並無必要，甚至是敗筆！因爲這減少了戲的內涵深度。「誆駕」一段的矛盾和問題也很多，可以作各種理解，可以按梅蘭芳的理解認爲是太監們著急，虛報駕到，想把她嚇醒。但是太監們有這個膽量嗎？另一種理解是由於這個謊言是明顯的，立即要被揭穿的，因此帶有玩笑挑逗之意。果然，貴妃不僅未大怒，而是接著出現了和太監的調笑。不僅沒有被嚇醒，而是進一步發酒瘋了。梅蘭芳把貴妃酒後思春與太監調笑改爲貴妃要喝酒，太監勸她別再喝了，於是引起她動怒打太監，這裏也是有矛盾的。因爲唱詞中是要裴力士隨她的心，順她的意，她將使他官上加官，這種要求的口氣和重大的許諾，只是爲了還要他敬酒，是說不過去的。遭到勸告之後，竟然爲這點小事大打出手也是難以理解的。因爲貴妃只要再堅持一下一定還要喝，是可以達到目的的。按照梅蘭芳的解釋，要使這段情節和表演合乎邏輯，就還要做相應的修改，但梅蘭芳並沒有這樣做。於是劇情出現了「兩重性」：表面上的要求和潛在的欲求都表現出來了。或者說表面的要求是暗示著潛在的欲求。

第五個問題是《貴妃醉酒》的主題是什麼？現在一般的提法是經梅蘭芳的改革，其主題由「性苦悶」改成「宮怨」。問題在於「宮怨」的具體含意是哪些？在宮中受壓迫？受限制不自由？不安全（伴君如伴虎）？沒有天倫之樂？性生活不滿足？大概都有。也可以說都不是。因爲楊妃在宮中地位特殊，不僅她自己受寵，哥哥姐妹也都高升，並且隨時都可以見面，她的待遇和《紅樓夢》中的元春完全不

同。《貴妃醉酒》的主題除了性苦悶或宮怨之外，還可以有別的看法。例如，可能認爲這齣戲不過是反映了一場小風波，楊妃不過是吃了點「醋」，喝了點酒，生點悶氣，酒後失態，出了點洋相，是齣喜劇或小鬧劇，並無意義重大的內容。有的演員爲迎合觀眾某些心理，在酒話醉態上面做過了頭，演得比較「黃色」。有的演員強調揭露宮廷裏黑暗和反封建壓迫，在表面上避免了明顯的反映性意識的表演，但並沒有從實質上深入地改革，眞要把這齣戲改成「宮怨」，恐怕貴妃要由靑衣來演，坐在宮院內「自思自歎」更爲合適。梅蘭芳曾說道：「由於這是齣做工戲，演員表演的重點在做工表情，一般演員做過了頭，不免走上了淫蕩的路子，把好戲變成黃的了。」這個說法是很中肯的，委婉的批評和解釋，很有必要。

　　第六個問題是《貴妃醉酒》在觀眾欣賞過程中的「心理距離上的矛盾」（the antinomy of psychical distance）。《貴妃醉酒》對於現代觀眾是一齣又遙遠又切近、又陌生又熟悉、又高貴又庸俗、又美又醜的「心理矛盾劇」。遙遠和陌生是由於故事發生在古代宮廷造成的心理感受，切近和熟悉是因爲其內容的生活題材；高貴的是劇中主人公的身分，庸俗指吃醋爭風的糾紛；美指姿色，醜指行爲。現代心理學中關於審美和藝術活動中的心理距離有兩類學說：一個由英國心理學家布洛提出，這個學說指出在欣賞藝術或自然景色時，要與欣賞物件調整心理距離。要與審美無關的事情保持一定的心理距離，摒除無關雜念；又要與審美物件的能引發美感的部分減少或消除心理上的距離，甚至達到「物我同一」。另一個學說是德國戲劇學家布雷希特提出的，它要求觀眾在看戲時要保持一定的心理距離，不要入戲，以便思考戲中提出的哲理性問題。後一理論也被譯爲「間離說」，以有別於布洛的「距離說」。《貴妃醉酒》正是一齣很符合這兩種「心理距離」理論的好戲。時間與空間遙遠（古代與宮廷）與傳統的程式表演造成的心理距離都使觀眾不易入戲，便於產生美感和思考戲中的問題。戲中的唐明皇和梅妃都未出場，可以防止或沖淡觀眾的感情捲入李、楊、梅的三角糾紛。「審美」在看戲的同時進行；「思考」在看

戲之後的回味中進行。

　　第七個問題是李隆基與楊玉環之間的特殊關係。中國幾千年的封建社會中，有不少的「世界之最」。在皇宮中，囚禁著的供一個男性（帝王）奴役的女性的人數之多（後宮粉黛三千），大概是創世界紀錄的。在這種情形下，君王與后妃之間很難有真正的愛情。君王中貪色的不少，但歷史上鮮見有像李、楊之間的這種纏綿關係。因此這種少見的特殊關係令人矚目，白居易的《長恨歌》、洪昇的《長生殿》，使得李、楊的愛情故事在我國代代流傳，盡人皆知。這種歷史文化的影響積澱於人們意識的深處，使人們對於李、楊的事情倍加關注，這也是《貴妃醉酒》吸引人的一個心理因素。楊本是李的兒媳，後來卻成了李的妃子和戀人，這件事犯了中國傳統倫理綱常的大忌。梅蘭芳修改後的《貴妃醉酒》不僅把「性苦悶」昇華為「宮怨」，也給人一種印象，楊妃對明皇確有真情，一次失約竟造成了這麼大的痛苦反應。這也反映了李與楊的特殊關係。

　　以上這些問題使得許多人有意或無意地對《貴妃醉酒》特別關注。正是這些問題，而不是這些問題的答案使得《貴妃醉酒》這齣戲，像是傳統戲曲中的一座迷宮，產生著巨大的魅力，牽動著成千上萬的觀衆心靈。

梅蘭芳對《貴妃醉酒》的改革

　　《貴妃醉酒》的藝術魅力與梅蘭芳的努力改革關係密切。由於多次的修改使得《貴妃醉酒》不斷地得到完善和美化，日益為人們所喜愛。他對《貴妃醉酒》的改革實踐，對於當今如何改革和振興京劇藝術，有重要的啓發作用和參考價值。傳統戲曲的改革，其基本問題是如何對待「傳統」的態度。關鍵是如何處理好對「程式化」的繼承和突破。梅蘭芳的改革煞費苦心。因為幾百年來傳統戲曲的表演與欣賞，已經牢固地形成了對美的觀念和興趣的強大習慣勢力，與時代的發展存在著矛盾。通過他辛勤、機智的努力，在《貴妃醉酒》的改革

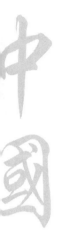

中取得了相當大的成功。對傳統戲曲的成功的改革，應該從時間與空間兩方面來看：即能在長時間內為廣大觀衆、專家和領導所喜愛和肯定。總的來說梅的做法以繼承為主，在一些具體問題上態度靈活。他在改革中表現出一種「多血質」的心理氣質——強有力的、平衡的和靈活的作風。下面從幾個方面對其改革的心理做些分析和探討。

第一個方面是在堅持美的原則和前提下進行繼承和改革。在《貴妃醉酒》的表演動作中是化「醜行」為「美姿」。在劇情內容上是化「淫」為「怨」。例如把動手打太監的嘴巴改為用水袖去拂。原來的表演中還有對著太監的帽子嘔吐，太監用手把帽子裏的嘔吐物掏出來的動作，這些醜行很難轉化為美姿，就乾脆去掉。梅蘭芳在介紹《思凡》的文章裏說：「在舞台上是處處要照顧到美的條件的。」這裏的「處處」是指從外表動作到內心活動都要照顧到。他去掉了貴妃酒後思春與太監們調情的表演，還把思念情人安祿山的唱詞改為「楊玉環今宵如夢裏，想當初你進宮之時，萬歲是何等地待你，何等愛你，到如今一旦無情，明諕暗棄……」這幾句改得非常妙，一是不影響原來優美的唱腔；二是改變了戲的主題，由「性苦悶」改為「宮怨」；三是刪去了楊貴妃的「醜史」；四是點出了她原來是不清醒的，喝了悶酒以後才覺出眞味來，反而清醒了。梅蘭芳美化楊貴妃表現了他強烈的對抗封建傳統的逆反心理，以及他對被壓迫女性的深厚同情。傳統的看法認為楊貴妃是禍國殃民的罪魁。梅蘭芳在《貴妃醉酒》中為她翻案，這是非常大膽的。過去在歷史上多次出現過人們為暴君和封建制度開脫罪責，把責任都推到女人身上。梅蘭芳的做法實際上也是對傳統的政治手腕的否定，這也是《貴妃醉酒》為大衆所喜愛的一個原因。從現代心理學的角度來看，對貴妃的肯定，還有一個原因，即人在評價人物時常受「光環效應」或叫「暈輪效應」（helo effect）的影響，指人們在社會知覺的過程中，常把對知覺物件和某種印象和態度，不加分析地擴展到其他方面去。所謂「一好百好」或「愛屋及烏」即指此意。這種思維方式妨礙揭示複雜人物的眞實情況，但常常能符合或滿足人們情感上（包括美感）的需要。

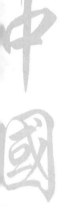

　　第二個方面是梅蘭芳盡量使程式化的表演接近生活或具有生活依據。例如他把「臥魚」動作與嗅花聯繫在一起，這樣使「臥魚」有了生活內容，並補足了「閉月、羞花」的暗示。後來他又接受別人的意見，在拍電影時，在「臥魚」中還加上了掐花的動作。這樣更加強了這個動作的生活意義。其實這樣做沒有必要，甚至是畫蛇添足。因為「臥魚」很可能是反映了人類因長期在地球上生活，而產生的對大地的依賴和眷戀的集體潛意識活動，不一定是膚淺的一般日常生活的表現。《貴妃醉酒》中表演楊貴妃醉酒欲跌時，加上了宮女想去攙扶她的動作和表情，以及她對宮女們搖頭示意不必扶她的感情上的交流。這個表演改得很好。傳統的表演中，跑龍套、宮女等配角是作為活道具來使用的。他們面部毫無表情，對劇情無動於衷，動作簡單機械。這樣一改也更接近了生活的真實。宮女們的這種關注表演，不僅沒有沖淡主角的表演，反而使觀眾更注意要醉跌在地的主角的身段。戲中程式化的動作，最初當然也來自生活，但由於藝術的加工和時間的推移，使得程式化的動作與現實生活距離越來越大。許多表演動作已經看不出與現代日常生活，特別是與工、農、兵的生活有什麼聯繫。梅蘭芳的改革不但緩和了程式化與現實的脫節和矛盾，接近了生活，還進一步完善和豐富了某些傳統的程式動作，再經他在其著作中加以解釋，就可以得到各方面的理解和支持，使各方滿意，皆大歡喜。總的說來，應該要求藝術來源於生活，反映生活，但是具體到傳統藝術，包括戲曲則不能苛求。並且對生活這個概念也應作全面的理解，即不僅是指現代的一般的日常生活。過去的人們在自然界和社會中的生存活動也是生活；不僅正常人和健康者的生活應該得到藝術的反映，不正常的、病態的和變態的生活也應該得到藝術的反映！不僅人們的物質生活應該在藝術中得到反映，人們的精神生活包括特殊的意識狀態和活動也應反映出來：楊貴妃的「醉」、李太白的「醉」、魯智深的「醉」，還有杜麗娘的「夢」、趙豔容的「瘋」等都是我國傳統戲曲中的「珍品」。在這裏還要著重指出的是梅蘭芳改得自然。他在介紹自己的經驗時說：「有的朋友看了我好多次《貴妃醉酒》和《宇宙

鋒》，說我喜歡改身段。其實我哪裏是誠心想改呢，唱到哪兒，臨時發生一種理解，不自覺地就會有了變化。」說明他早期的改，是在表演實踐中不自覺地進行的，但也不是盲目的，而是在有了新的理解之後進行的。這個經驗很有參考價值。因為他這種改不是生硬勉強的，不僅無損而且有益於其表演中的藝術魅力。這裏指的是藝術的表演形式，而不是劇情的思想內容，後者的改革當然是要有意識的。

梅蘭芳在《貴妃醉酒》的改革中的第三個方面是他含蓄而深刻地提出了「不斷改革論」的觀點和理由，他在介紹《貴妃醉酒》的表演文章中說：「……這種記錄，拿來做演唱《貴妃醉酒》的一個參考是可以的，不敢說是我最後的定本，因為藝術是永無止境的，過去我是不斷地修改它，以後還要繼續地改呢。」值得思考的是他把藝術看做是永無止境的話和對《貴妃醉酒》的修改要不斷進行的話相提並論。藝術是個總體，其發展自然是無限的。但一齣戲只是一個很小的局部，為什麼還要不斷地改呢？筆者認為梅蘭芳充分認識到《貴妃醉酒》這齣戲非同一般，它複雜深刻，並有代表性的。他曾說：「……老前輩們在這出戲裏耗盡心血。」梅蘭芳從未對其他任何一齣戲做過如此有份量的介紹和評論。這說明《貴妃醉酒》曾被許多人進行過加工和改進，很難說到梅蘭芳這裏為止，不再需要改了。因為在《貴妃醉酒》的劇情和表演中，包含著許多深刻的內涵和寓意，隨著時代的改變，人們將會出現各種不同的看法和態度，對它還會有不斷的挖掘和修改。梅的「不斷修改論」高瞻遠矚，充滿了歷史唯物論和辯證法的精神。梅不僅在《貴妃醉酒》的表演中，而且在他的整個藝術生涯中，在許多方面都堅持著不斷改革的精神。他不斷地延師學藝，繼承了許多優秀劇目的演技。同時還編演了許多新戲——「時裝戲」、「古裝戲」、「紅樓戲」等。經過幾十年，歷史證明他編的古裝戲中有些是成功的，如《天女散花》等。而他演的時裝戲可以說是不太成功的。因為不論是《孽海波瀾》、《宦海潮》或是《鄧霞姑》、《一縷麻》，儘管在當時曾有過很大轟動，但都是曇花一現，沒有一齣能流傳至今。原因不外兩個，一個是時裝限制了「舞」的表演，不能充

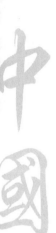

分產生美感。另一個原因是那些時裝戲的內涵比較淺近，時過境遷，意義和價值也就不大了。其結果是觀眾不愛看，自然也就不演了。梅蘭芳的改革和創新並不都是成功的，這是正常現象。即使是對《貴妃醉酒》的改革也不都是可取的，其中的「敗筆」也不止一兩處。這也不奇怪，奇怪的是當今的京劇舞台和螢幕上，只有梅派的《貴妃醉酒》。按照「百花齊放」的精神來看，最好是不同流派和不同劇種的《貴妃醉酒》都能演出，這樣可以互相比較和切磋，使這齣戲真正能按梅蘭芳的遺願那樣，不斷地得到修改，更臻完善，使其藝術魅力永保青春。整個京劇界的「十淨九裘，無旦不張」的局面還未徹底改變。要想振興京崑，就要堅持「百花齊放」的方針，多介紹和挖掘出各種流派表演。但是不論誰再演《貴妃醉酒》，梅蘭芳的有關文章一定要仔細看看才好。

梅蘭芳提出有關改革的第四個方面的問題非常隱蔽模糊但又極為重要，就是京劇與木偶劇的關係問題。在《舞台生活四十年》第二集頁24有這樣一段話：「（按）演員在台上入坐的規矩，坐外場（桌子的外邊）是左轉身，坐內場（桌子裏邊）是右轉身，老是走成S形的。」梅蘭芳說：「京戲裏這種規矩，最早是從提線木偶上來的，要提線的人，如果一直順著打一個圓的圈子，那麼，他的手既倒不過來，線也要絞住了。」這段話提示京劇表演可能部分來源於木偶戲。實際上京劇中不僅入坐，還有「生行」與「淨行」走路的「四方步」、「整冠」、「理髯」等，都更為明顯地帶著木偶動作的機械性。此外還有一大問題，即絕大多數的演員全身，除去臉與手外，都被戲裝包裹起來，作為舞蹈性很強的京劇藝術，應該說表現「人體美」是重要的方面。楊貴妃的鳳衣和宮裝寬大肥厚，使得她的舞姿身段大受影響限制，許多動作觀眾看不清楚。這大概也是源於木偶戲的緣故，因為過去的木偶創作技術，不可能製出像真人那樣美的軀體。長期的封建意識當然對人體美的禁閉和動作的機械僵硬也起作用。梅蘭芳只是在介紹《貴妃醉酒》一文中提了幾句，沒有深入討論此事，今天看來，這是京劇改革的一個重大問題，它在實踐和理論兩方面都

產生問題。從實踐上看，由於動作的機械和節奏的緩慢，以及人體美的封閉，使得現代的觀眾，特別是青年人感到乏味。從理論上來看，問題就更大了，古今中外的藝術家都不贊成對藝品的再次模仿。郭沫若的觀點最為明確具體，他提出：藝術家不僅要做自然的「兒子」，而且要做自然的「老子」，絕不做自然的「孫子」！這裏的「孫子」即指對自然的間接模仿。中國的傳統京劇正是反其道而行之，不僅是徒弟模仿師父，師父模仿祖師……代代模仿，而且是活人模仿木偶！對傳統戲曲的改革，應該要上升到理論的高度來探討和認識。當然在實踐時要慎重，因為從最早的來源看，還是木偶模仿活人，並且經過數百年的發展，傳統戲曲裏的許多表演程式，並非都仍然是木偶劇的那些動作，從生活中也不斷地吸收了許多，《拾玉鐲》中孫玉姣的許多表演，可以作為一個典型的例證。而且木偶劇中也有許多東西值得保留，例如「臉譜」、「水袖」和武將的戲裝等。具體到《貴妃醉酒》，可以考慮把第二場的宮裝改一改，因為已經醉了，身上自然也發熱了，顧忌也少了，可以穿得薄一點，俏麗一點，內穿緊身衣，外罩紗裙，顯出女性身材的曲線美。當然對於60歲時的梅蘭芳，這個建議是不適用的。順便提一句，在當今振興京崑的歷史階段，中老年的男演員扮少女的戲，包括梅蘭芳的電影《遊園驚夢》，最好少與青年觀眾見面，以免引起副作用。少數扮相確實仍然美的例外，內部觀摩演出當然另當別論。

第 十 四 講
《打漁殺家》賞析

　　《打漁殺家》是《慶頂珠》中的兩折。全劇原由《得寶》、《慶珠》、《比武》、《珠聘》、《打漁》、《惡討》、《屈責》、《獻珠》、《殺家》、《投親》、《劫牢》、《珠圓》等折組成。戲中有顆寶珠，頂在頭上入水，可以避水開路，故名叫《頂珠》，是梁山老英雄蕭恩的女兒蕭桂英與花榮之子花逢春的訂親聘禮的「信物」。是貫穿全劇的一根線索。

　　全本的《慶頂珠》在幾十年前由著名演員高慶奎、白家麟演過，後來無人再演。但是《打漁》和《殺家》兩折則一直久演不衰，並且幾乎所有有名的京劇老生與花旦都會演這兩折。長期以來這兩折戲並成了一折，就叫《打漁殺家》了。有時也稱《慶頂珠》。

　　《打漁殺家》不是一齣大規模的戲，但是行當中的生、旦、淨、丑及表演方面的唱、念、做、打都一應俱全。許多名劇的故事都相當簡單，此劇也不例外，演的是漁家父女殺了漁霸的全家。可是情節的發展卻很細緻、豐富，矛盾衝突一個接一個。劇情的發展過程，其內在的邏輯上的必然性，與外在的偶然性互相交織成一幅幅相當真實自然的畫面。主要人物的心理活動表演得非常細緻深刻，人物的性格與形象生動鮮明。眾多的藝人演唱過這齣戲，以周信芳和馬連良兩位大師下的功夫最大。兩個最有影響的老生流派——麒派與馬派的表演風格及藝術觀點，在這齣戲上表現得很明顯。

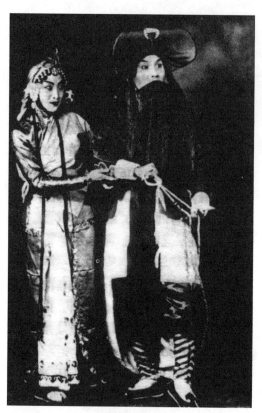

言菊朋飾蕭恩、言慧珠飾蕭桂英

劇情的矛盾衝突

戲劇講究的是衝突的發展與解決。中國的戲曲雖然也是戲劇，但許多戲曲劇目衝突並不明顯，重點在歌舞，甚至發展至只聽名角的唱，並用來作為劃分流派的主要標準。不過《打漁殺家》卻是一個顯著的例外，其中人與人、人與自然的矛盾衝擊層出不窮。

第一個矛盾是代表百姓利益的梁山英雄與宋王朝統治者的矛盾並沒有因為梁山聚義隊伍的瓦解而解決。戲的第一場就「開門見山」地表明了這一個基本矛盾，梁山英雄李俊和倪榮唱道：「蟒袍玉帶不願掛，流落江湖訪豪俠。」當時宋朝廷用「招安」的辦法，也就是「高官厚祿」瓦解了梁山隊伍，可是並沒有真正收買了人心，許多英雄寧願流落江湖或隱居受窮而不去當官。要按周信芳改的詞兒「塊壘難消唯縱飲，話到不平劍欲鳴」，就更清楚地為以後劇情的發展邏輯埋下了伏筆。

第二個矛盾是人與自然的矛盾。這裏有兩種情況：一是蕭恩撒網打漁時表演出力不從心，女兒將他扶住，他唱道：「年紀衰邁氣力不佳。」又說：「本當不做這河下生意，但拿什麼度日呀！」人到老年，體力衰退，勞動有困難，但還要吃飯。這是自然規律所致的必然矛盾。另一個情況是「天旱水淺，魚不上網」，這個矛盾具有一定的

偶然性，卻是很重要、很具體的關鍵問題，因為如果沒有這個問題，以後的事件就不會發生，至少暫時不會發生或不致激化。人與自然的這兩個矛盾本身沒有什麼新的發展，但是人與人之間的矛盾卻接二連三地發生，並且愈演愈烈。

　　第三個矛盾是蕭恩與丁府間的矛盾。漁霸丁府的葛師爺出場，他唱道：「來到河邊用目灑。咦──哈哈！船上坐定一枝花」，又念道，「船頭之上坐定一個女子，待我來偷覷偷覷！」並向船上張望。鬼鬼祟祟的輕浮舉動，自然會引起梁山弟兄們的注意。當蕭恩問葛師爺：「呃！做什麼的？」表現了明顯的不快與警覺。對方支吾地說是打聽去丁府的道路（丁府在當地是一霸，有一定的威脅作用），蕭恩耐心地向他做了說明，表現了某種不快、忍讓和顧忌。葛師爺自覺失禮很快就走了。這是蕭恩與丁府矛盾開始表現出來的一個小小的序曲。隨之而來的是催討漁稅銀子的丁郎。丁郎催稅開始口氣不算很壞，可是後來甩了「閒話」或說是「廢話」，蕭恩卻仍是態度很好地耐心解釋，完全容忍了他的「廢話」。這也表明了蕭恩對這種事情是逆來順受、習以為常了。但在座的兩位客人卻不能忍受，他們是連朝廷都不放在眼裏的「自由人」，如何能眼看自己的朋友，而且是尊敬的老英雄受這個小奴才的氣。他們從根本上就不承認並反對漁霸剝削漁民的「漁稅合法性」。他們兩人輪流叫回丁郎質問憑什麼要漁稅，一問：「可有聖上旨意？」再問：「可有六部公文？」回答很乾脆：「沒有，全憑太爺所斷。」這對於地方勢力來說，顯然是小題大作，皇上當然不會管一個漁民繳稅的事。可是對於梁山好漢們來說就不同了，他們並不滿意「聖上」或「戶部」，更不能容忍這類不上律條的橫徵暴斂。這種態度和蕭恩的忍耐形成鮮明的對比。蕭恩不僅忍受了丁郎的廢話而且還勸阻兩位說：「讓他去罷。」他估計到兩位英雄沒有好話，甚至會惹來麻煩。他已老了，又有女兒要相依為命，不像李、倪兩人無牽無掛，什麼顧忌也沒有。聽了丁郎的傲慢回答後，李、倪馬上提出「不免去漁稅」的嚴重警告，叫丁郎帶話給「土皇帝」呂子秋。由於兩人的性格不同，說話的言詞和氣勢也大大不同：

李俊叫丁郎回來，要他帶話給縣太爺呂子秋，如果不免漁稅，「大街之上撞著於俺，有些不便」，話雖隱含威脅之意，畢竟表面上還是含蓄的；倪榮則大吼一聲，叫丁郎兒滾回來，說如果呂子秋不免漁稅，「大街之上撞著於咱，咱要剝他的皮，抽他的筋，剜他的眼睛泡燒酒喝」，痛快淋漓，非常解氣！

接下來的表演把問題挑明了。李、倪兩人同聲問道：「蕭兄爲何這樣懦弱？」表示不理解，甚至氣憤。蕭恩回答：「他們的人多。」李、倪說：「你我弟兄人也不少。」蕭又說：「他們的勢力大。」原先是李、倪說：「你我弟兄的勢力也不小。」後改爲「欺壓你我弟兄不成。」兩段對話，蕭恩說的都是客觀的現實。李、倪的兩次說話不同，第一次不夠冷靜，修改後的第二次說的話，實際上是承認了蕭恩的現實。因而接著就勸蕭恩不要打漁了，這自然有回避矛盾的意思。蕭恩只好又說出自己的實際情況：「囊中慚愧」──窮！李、倪爽快地提出了解決辦法：「小弟送銀十兩」「小弟送米十石」。李、倪二人做了兩件事：一是對丁郎的一番話激化了蕭恩與丁府的矛盾，引起了後來的衝突；另一是贈送錢米使蕭恩既能補交上漁稅，更可以不再打漁，從此與丁府免生稅務糾紛，緩解了矛盾。兩人在這場戲內先是客觀上激化了矛盾，後來在主觀上也想避免矛盾。然而事件發展得太快，他們的銀子和白米沒有來得及起作用，矛盾就發展成爲對抗了。

第四是蕭與丁矛盾的激化，丁郎回去說了情況，丁府決定派打手──看莊護院的「武裝力量」──教師爺及其徒弟們前往蕭恩家中強要漁稅。教師爺心裏也充滿矛盾：知道梁山英雄的厲害，心中害怕，但又不得不裝腔作勢充好漢，結果被蕭恩打得落花流水。這是戲中主要矛盾（互相勾結的官府惡霸與百姓）的第一次對抗，具體表現爲蕭恩與教師爺師徒一夥的對抗。

第五是蕭恩與官府的矛盾，蕭恩知道打跑了丁府的打手，對方不會善罷甘休，事情不但不能了結，而且還會鬧大，於是他主動去縣衙告狀，要搶個「原告」，結果官府已經與漁霸串通好了。蕭恩一上堂就挨了一頓打，肉體上的懲罰之外，還要加上精神上更重的懲罰──

限令蕭恩連夜過江去給丁府賠禮。這比關押起來更厲害，對於英雄來說是最難以接受的。這正是引發蕭恩產生殺人解恨念頭的直接導火線！

如果沒有這個侮辱性的「判決」，「殺家」的戲也就沒有了。因為，雖是丁府找上門打架，畢竟是挨了蕭恩的打，現在打蕭恩一頓，也只算扯平；如果是關押一段時間，蕭恩的火氣也可能冷卻下來而容忍了，現在是正在「火頭」上，如何忍耐得下，蕭恩畢竟是經過大征戰的英雄，當然不可能真的去賠禮，既然沒有退路，只能是去借機復仇，舊恨新仇一起爆發才能得到心理上的平衡與宣洩。從另一方面說丁府和官府的爪牙挨了打、丟了臉，一定怒不可遏，必然要立即報復。但也不可能採取更嚴厲的措施，如把蕭恩殺了、長期關押或發配。因為那樣事情可能要鬧大，梁山泊一批難惹的人物，首先是李俊和倪榮等人就要來找麻煩。他們以為只要蕭恩賠了禮也就算了。但是他們不理解也未想到，梁山泊的英雄不會像他們那樣欺軟怕硬，厚顏無恥。英雄受壓迫的忍耐是有限度的，並且像火山一樣，一旦爆發就將驚天動地。因此，這個「連夜過江到丁府賠禮」是他們導致滅亡的、錯誤的、也是必然的決定。他們要蕭恩去丁府賠禮，蕭恩去了，丁府當然不會拒而不見，於是蕭恩比較容易地進入丁府，順利地「殺家」也就可以理解了。這個「判決」——「立即賠禮」是本劇最為絕妙的關鍵情節！

第六是父女之間的矛盾。蕭桂英雖是英雄之女，自幼受父親的薰陶影響，還會武藝，但畢竟是個未經征戰的天真少女。她又不是直接的當事人，感受也不如父親具體，對眼前突發之事，儘管完全同情父親，卻不可能也不敢贊成父親要殺人報仇的做法，因而一再勸阻。但是蕭恩已下決心，不容改變，對他來說，現實逼人太甚，沒有轉還的餘地，「官逼民反」在這裏表演為「官逼英雄反」。女兒最後當然還是要聽從父親的決定，並隨同前去助陣。

殺人報仇之後，當然要有嚴重的後果，蕭恩自身安危可以不顧，女兒的安全卻是要考慮的。由於女兒已經許配了人家，又有「頂珠」

在身，可以從水路逃走，投奔親家，總算有條後路，問題的解決也算有了交代。

第七，矛盾的總爆發和解決。全劇最後的高潮自然是大快人心的報仇壯舉。丁府對蕭恩前來賠禮，不可能沒有戒備，甚至還要將他拿下。為了以少勝多獲得成功，蕭恩騙丁員外說，誠心賠罪，來獻上寶貝，又說：「耳目甚眾。」員外急於想看寶貝，又不想讓更多的人知道，於是叫左右退下，撤了警戒。蕭恩下手當然也就比較容易。主人被殺，家人的氣焰必然大減，蕭恩的全面勝利也就是可以理解的了。

劇中這七個矛盾與衝突的發展和解決，非常耐人深思尋味。主要是十分自然，沒有勉強拼湊之感，相當合情合理：蕭恩本沒有反抗之意，更無殺人之心，結果是造了反，可說是犯了「滔天大罪」；漁霸更是做夢也沒想到會有「滅門」之禍。事件的發展有很大的偶然性，特別是李、倪兩人是偶然來訪，激化了矛盾。但是仔細想想梁山英雄淪落江湖，在當時的黑暗社會裏能夠永遠不和邪惡勢力發生衝突嗎？他們不是普通的軟弱百姓，是邪惡勢力的「對頭」及「剋星」。他們都經過了與朝廷的正面鬥爭，取得了多次重大勝利，後來只是由於內在的問題而被瓦解，並不是被武力征服的。他們的實力還在，這場鬥爭是梁山泊造反行動的繼續。梁山泊的英雄們「替天行道」，曾令朝野震動，「大地震」之後能夠沒有「餘波」嗎？！梁山泊的英雄事蹟令人振奮。《水滸傳》是最有名最有影響的文學巨著之一。人們不滿足於原著的結尾，編寫了多種「續水滸」的故事。這齣《打漁殺家》可說是最精彩的一個續篇。

突出人物心理活動的表演

《打漁殺家》戲中另一大特點是對蕭恩父女心理活動的刻畫與表演。蕭恩父女第一次出現是在第二場，蕭桂英在幕內唱〔西皮導板〕：「白浪滔滔江水發」，這第一句就唱出了兇險的客觀環境、嚴峻的勞動條件和緊張的主觀心理狀態。蕭恩在幕內念白：「得！開船

哪！」這是一聲開始戰鬥的「號角」。兩人各持船槳上場，蕭恩在「九龍口」左腳獨立、右足向前跨抬、亮相，這是個很威武豪邁的英雄像，表明他不是一般的漁民。蕭桂英立在上場門外，右手提槳，左手持槳，把上綁的櫓繩，隨蕭恩一亮。女兒是個普通勞動者的形象，她與蕭恩距離很近，從客觀上說，因為同在一條不大的漁船上，不可能拉大距離，從主觀上講也表現出她跟父親兩人相依為命的關係和心態。接著的表演是兩人同時搖槳走「圓場」又回到「小邊」原來的地方。在蕭桂英唱〔西皮快板〕的同時，蕭恩是左腿弓、右腿箭步的姿勢，這仍然是有武功在身的英雄氣概。雙手搖槳同時左右「甩髯」，這是個「動感」很強的表演。甩髯是一種誇張的表示力度很大的動作，也突出地顯示了主人公的高齡象徵——鬍鬚，總起來給人的感受是一位老人在風浪中的「拚搏」甚至是「掙扎」。剛一出場，蕭恩的亮相和這幾個動作，就明確地向觀眾發出了許多矛盾的「資訊」：蕭恩是漁民，又不是一般的漁民，他有武藝在身，是位英雄。他既能在白浪滔滔的江中的上下起伏的船上「金雞獨立」，又在搖槳時相當吃力。蕭恩身上的「武藝高強」與「年邁體衰」這一矛盾，一直在劇中貫穿始終，也是他後來許多行為及心理活動的基調和基礎。與蕭恩搖槳的同時，蕭桂英右手扶著拄在台上的槳，左手握著櫓繩做搖櫓狀，兩足相繼換著上步踏步，最後落在左前右後踏步站立。蕭桂英這段表演動感也很強，但沒有像蕭恩那樣大的力度，當然也沒表現出「吃力」感，身段非常優美。父女兩人的表演，一個側重於「力」，一個側重於「美」。兩人的動作很符合他們的年齡、性別和身分，配合也很協調統一。

　　蕭桂英一邊搖櫓一邊接著唱〔西皮快板〕：「江岸俱是打漁家，青山綠水難描畫，父女們打漁做生涯。」按一般規律，京戲中主要人物第一次出場要念引子、定場詩、自報家門、介紹主要劇情。但是這場《打漁殺家》不同，蕭恩父女一上場就是相當活躍的歌舞，用動作及道具——槳表明了他們的職業。蕭桂英的三句唱詞又做了進一步的說明——他們父女是打漁為生的。用〔西皮快板〕明快流暢。因為整

個演出氣氛相當緊張熱烈，不容她慢悠悠地唱，她的年齡和職業也不宜在此時用慢節奏演唱。唱段中間有一句「青山綠水難描畫」表明她並沒有忽略眼前的自然美景。她年輕貌美，有武藝在身，又有了滿意的婚約，打漁的工作對於她既非難事，也非長久職業，她充滿青春活力，心情是愉快的，用〔西皮快板〕正好表達她當時的情緒。蕭恩可就不同了：他用〔西皮搖板〕唱：「父女們打漁在河下，家貧哪怕人笑咱，桂英兒掌穩了舵，父把網撒，」〔西皮散板〕「年紀衰邁氣力不佳」。蕭恩的經歷比女兒複雜，過去是梁山英雄，現在落魄了，由於家貧，不得不打漁，也顧不得別人「笑話」了。因而唱出了這前兩句，第三句轉入面對現實的操作，他要女兒掌穩舵配合他撒網。他唱這三句不像蕭桂英那樣用〔快板〕是因為他的心情不如女兒好，精神上有負擔。另外，他又是老人，當然要穩重得多，因而要唱得慢。可畢竟是在從事緊張的打漁操作，又應有緊張氣氛，所以用〔搖板〕唱。〔搖板〕的特點是「緊拉慢唱」，胡琴伴奏的節奏快速緊張，而唱腔緩慢，正好表現了這種矛盾的心情和氣氛。第四句是在表演撒網和收網之後唱的，他感到吃力費勁，自己老了，力不從心，情緒低落，又是在緊張操作之後，也不用使勁了，因而最後一句唱腔改用「慢拉慢唱」的〔散板〕，表現出心情的低落和鬆弛。短短的幾句唱，其詞、腔和伴奏都與表演動作及心情的變化緊密配合，絲絲入扣，特別是音樂部分，同心情的配合非常準確。不同流派，其表演動作和唱詞或小有不同，但是蕭桂英唱〔西皮導板〕及〔快板〕，蕭恩先唱〔西皮搖板〕，後唱〔西皮散板〕這個程式都是一樣的。

當這一場結束的時候，父女兩人的心情都很好，因為他們遇見了好朋友，不僅歡聚飲酒，給他們撐腰，還提出來送白銀、白米緩解他們的困難。父女兩人唱了四句，蕭桂英的唱詞是：「聽一言來喜心下，爹爹交友果不差，知心人遇知己相投敘話。」蕭恩接唱：「猛抬頭，見紅日墜落西斜。」以上兩人唱的都是緊拉慢唱的〔西皮搖板〕。唱腔悠揚緩慢，表示出輕鬆的心情，而胡琴伴奏的「緊拉」節奏又表現了他們的歡樂興奮之情。唱罷，蕭恩父女收拾東西，駕舟回

家。兩人一邊走圓場，一邊念白，蕭恩：「正是！父女打漁在河下。」蕭桂英：「家貧哪怕人笑咱。」蕭恩：「眼看西山紅日落。」蕭桂英：「一輪明月照蘆花。」前兩句仍然說的是打漁、家貧和別人笑話的事，因為這是他們生活中與思想上時時刻刻都存在的主題；後面的兩句卻別有一番意境，他們目光和注意力轉向了大自然的變化──「紅日西墜、明月東升」。蕭恩在前面最後一句唱詞同這第三句念詞都是有關「夕陽」的。「夕陽無限好，只是近黃昏」，李商隱的這兩句千古絕唱正符合蕭恩英雄的暮年心境。蕭桂英注意的卻是明月東升，照著蘆花，這是一幅陰柔美麗的朦朧夜景，正好象徵她所憧憬的美好前景。兩個人的唱詞、念白的內容都是他們心情的最好寫照。

　　父女二人心理活動最生動細緻的表演是他們去報仇「殺家」過程中的對話。蕭恩把丁府派去的一夥打手打跑後，立即到縣衙上告，而縣官呂子秋一言不問就責打四十大板，趕出衙門並限令蕭恩連夜過江去向丁府賠禮。蕭恩再也料不到是這個結局，氣急敗壞、悲憤交加地回到家裏。女兒問他為何這般模樣，他說：「哎呀兒呀！為父上得堂去，那臟官一言不問，將為父重責四十。」女兒又恨臟官，又心疼爹爹，說：「好賊子！如此說來爹爹你受了屈了！」這第一段對話中，蕭恩只說了一部分情況。蕭桂英的心情主要是氣憤又心疼爹爹受了委屈。第二段對話是出現了一個疑問。蕭恩說：「這還不叫做受屈呀！」於是桂英不解地問道：「怎樣才算受屈呢？」桂英的心情由痛恨轉向疑問，引出了矛盾尖銳化了的第三段對話。蕭恩說：「臨行之時，那賊言道叫為父連夜過江賠禮，這才叫受屈呀。」桂英關心的已不是算不算受屈的問題，而是父親如何處理這一嚴峻現實，馬上問道：「啊，爹爹，你還是去與不去呢？」這一句問出了第四段對話，這也是全劇最重要的內容──蕭恩決定要殺死丁府的全家！不但要殺，並且是「恨不得插翅飛過江去」立即行動。這表明蕭恩是在心情非常激動的時候做出這個不可更改的決定。在犯罪心理學中有一個術語叫「激情犯罪」，是指在感情非常激動的時候失去了理智的控制而

犯了罪。例如原未想殺人但卻失手殺人，或一時衝動而殺了人。蕭恩的行動算不算「激情犯罪」呢，從這句話看來可以算是，但從後面的對話看來，還不是如此簡單。桂英聽了父親的決定嚇了一跳，蕭恩剛說了一半就被她用手掩住了口，同時說：「噤聲！」又到門外察看有沒有人。當蕭恩說完他的決定後，桂英勸阻道：「哎呀，爹爹呀！他家勢力浩大，爹爹你……還是忍耐了吧！」這是女兒第一次勸阻，提出的理由是敵人勢力大，鬥不過人家，為了避免更大的損失，要父親忍耐。如何忍耐桂英沒有說清楚，也說不清楚，不殺敵人並不算完，只有或是賠禮，或是逃走轉移才能解決問題，而這兩條蕭恩都不會同意。蕭恩說：「不要你管，取為父的衣帽、戒刀過來。」女兒第二次又勸阻：「爹爹忍耐了吧！」蕭恩不允。桂英只好取來父親的衣和刀。蕭恩急著要走，沒有多想「後事」，只是吩咐女兒：「我兒好好看守門戶，為父去也。」女兒如何能放心父親一人前往，提出也要同去。開始蕭恩不同意：「小小年紀，去之無益。」桂英又說：「站在爹爹身旁，壯壯膽量也是好的。」到了此時，蕭恩才開始用腦子考慮具體問題了：首先，不能讓女兒單獨一人在家不管她，同去也有同去的作用；其次，殺人後這個家就不存在了，沒有什麼看守門戶的問題，女兒必須逃走，投奔親家去找未來的夫婿；再者，要她將聘禮「頂珠」帶在身旁，因為既能助她由水路脫身，又是投親的必要憑證。桂英應聲「頂珠現在身旁」後，父女遂即動身。才走出家門，女兒喊說：「爹爹請轉！」父親問：「何事？」女兒答：「門還未曾關呢！」蕭恩歎說：「這門麼？咳！關也罷！不關也罷！」天真的桂英把這次出門仍看成與往常一樣，還要回來的。蕭恩心裏卻很清楚是不可能再回來了。女兒二次又叫：「爹爹請轉。」蕭恩：「兒呀！又是何事？」桂英：「裏面還有許多應用的傢俱呢！」蕭恩：「哎！傻孩子呀！門都不關了，還要傢俱作甚哪！不明白的冤家呀？」桂英聽了，放聲啼哭。這一段表演感人極深。從表面上看，在如此重大的緊要關頭，還在這裏囉囉唆唆，實際上這表明兩人思想上的矛盾及感情上的衝突都非常激烈，蕭桂英對這個「家」難捨難分，這畢竟是她多

年來生活的地方，事情來得這樣突然急迫，永遠不能再回這個家了，這件事叫她如何能夠接受？桂英這兩次向父親提問，也可能是一再想從側面提醒、打動父親，要他多方面地想一想，改變主意。激情犯罪的特點之一就是思維的單向性，桂英的提醒正是待父親的激動情緒平靜下來，要他從另一個角度去想想。兩次問話都深深打動與刺痛了蕭恩的心，從而哭出了「不明白的冤家呀！」表面像是指責女兒，實際上包含著極深的疼愛和痛苦！對這個「家」訣別的傷感！此事結果的不堪設想！也是對他們父女二人的未來（更主要是女兒前途）的擔心！但是這一切都改變不了他復仇的決心。一切激動已經過去，然而長久積累於胸中對惡勢力的仇恨卻是總爆發了。這股難以撲滅的熊熊怒火驅使他一定要把決定的計畫進行到底。

　　父女離家駕舟過江這段戲把人物的心理刻畫表演得更為生動感人，達到了全劇的最高潮。夜間在滔滔波浪上行船，本身就是件困難危險的事。因此，蕭恩帶著緊張的心情吩咐：「兒呀！夜晚行船比不得白晝，兒要掌穩了舵。」接著又用〔西皮快板〕唱：「惱恨那呂子秋做事太惡，恨不得插雙翅飛渡江河，船行到半江中兒要掌穩了舵，」接唱〔搖板〕：「我的兒為什麼撒了篷索？」在此時的〔西皮快板〕是表現蕭恩的急切心情，前三句唱詞又一次突出了他的惱怒與決心，最後一句卻轉為針對女兒的操作提出疑問，問她何以不按他的要求行船，反而撒了篷索，意味著要停止前進。劇情又發生了變化。蕭桂英問道：「爹爹此番過江殺人是真的還是假的？」蕭恩：「我恨不得飛過江去殺了賊的滿門，方消我心頭之恨。」桂英：「女兒心中有些害怕，我……不去了。」蕭恩怒斥：「呀呀呔！為父怎樣囑咐於你，不叫兒來，兒是偏偏要來，這船行到半江之中，爾又要回去。也罷！待為父撥轉船頭，送爾回去！」此段中蕭桂英的第一句提問耐人尋味：她問父親殺人是真是假。顯然是明知故問。當父親再次表明態度時，她說自己感到害怕，不願去了！這真是非常精彩的絕筆！殺人對於一個少女來說，當然是件可怕的事，她中途反悔確是完全可能的，同時也有再次阻止父親行動的意圖。因為這件事後果太嚴重了。

蕭恩一心想盡快報仇，沒有想到女兒會在這種關鍵時刻又提出「不去了」，近於故意搗亂。因此，捺不住心頭的怒火，斥責了她幾句，斥責完了想想，也難怪女兒害怕和反悔，不能勉強她去，於是又準備送她回去。可只是送她回去，並沒打消自己前去報仇的念頭。在這一點上，蕭恩的口氣毫無鬆動之意。於是蕭桂英不禁哭喊：「孩兒捨不得爹爹！」這真是戳人肺腑、催人淚下、無限傷情的一呼。這句話表明桂英不願捨棄父親，讓他一人獨闖狼窩虎穴。感動得蕭恩也哭唱道：「桂英，我的兒啊！」

蕭恩由生氣、無奈最後明白了女兒的深情，忍不住哭了。英雄有淚不輕灑，只因未到傷心處。老英雄的落淚，尤其在滿腔怒火，前去殺人報仇時又傷心別離而落淚，是非常不簡單的。這種矛盾複雜的心理活動，通過父女二人的唱與念，表演得非常深刻，其層次也非常清楚。本劇的藝術價值並不在於蕭恩大快人心地殺了惡霸全家這一驚天動地令壞人喪膽的英雄行為，而是表演了這種英雄行為是如何在兩個平凡的人身上產生的。這對相依為命以打漁為生的父女，他們與世無爭，甚至還要忍氣吞聲地過日子，卻經過一步步克服了他們感情上的困難和障礙，最後完成了一項非凡的壯舉。他們不但為自己報了仇，也為一方除了一大公害。當然他們那貧窮而溫馨的家，也蕩然無存了！總的說來，這是個悲劇，在大快人心的結局之後也給人留下了無盡的遺憾與傷感。《水滸傳》中的英雄，殺人報仇時大多非常乾脆，進行起來很迅速，不論是魯達、李逵，或是林沖、武松，沒有幾個表現出複雜的心理過程。《打漁殺家》在描寫梁山好漢的內心活動時有很大的提高和深化。

劇情起伏分明的節奏

《打漁殺家》的另一大特色是它的節奏安排得非常好。

首先從宏觀來看，全劇共分六場。第一場很短，劇情簡單，只有梁山好漢李俊、倪榮二人表演，他們說一段、唱一段，這場就結束

了。戲的份量很輕。第二場內容豐富，出場的人物也多。表演父女駕
舟打漁，朋友來訪歡聚，｜漁家」與｜漁霸」的摩擦等等。戲的份量
很重。第三場又很短，內容也很少，在漁霸丁府家中，丁郎兒報告向
蕭恩催討漁稅的經過，然後調動了教師爺師徒再去。這場戲的份量也
很輕。第四場是全劇中最熱鬧的一大高潮。蕭恩早起回憶昨天情景，
唱了一段〔西皮原板〕，這段唱的起始為：「昨夜晚，吃酒醉，和衣
而臥……」這一段流傳極廣，是膾炙人口的有名唱段，既有瀟灑抒情
的浪漫色彩，又有醇厚質樸的田園風味。接著是丁府的打手們前來打
架，最後都被蕭恩打跑了。第五場是最短的，只演了打手們敗陣而
歸，同時點明了丁府要找官府懲辦蕭恩。第六場是全劇的最後一場，
內容很多，份量很重。開始是蕭桂英在家門口盼望父親告狀回來的一
段〔西皮原板〕演唱，夾在唱段間隙裏面的是幕後傳出公堂上打蕭恩
四十大板的吆喝聲。這種簡潔的幕後表演交代與幕前的表演同時進行
的方法非常巧妙、別致，然後是蕭恩回家訴說受刑經過，重點表演父
女駕舟過江報仇雪恨的心情，最後是到了丁府完成了「殺家」的壯
舉。在這六場中，第一、三、五場是份量輕的「過場」戲；第二、
四、六場是份量重的「正」戲。這是在各場戲的內容與規模方面輕、
重、大、小相間的節奏。否則，過場太多太長會顯得拖遝繁瑣；過場
沒有或太少又會使觀眾產生過於緊張或沉重的感覺。

　　從各場來看，主要場次充滿很多的情節，這些情節，按其輕—
重、高—低、緩—急、鬆—緊、消極—積極，可以排列形成一條有規
律的波浪，一起一伏地向前發展。第二場劇情的變化節奏如下：①蕭
恩父女二人上場表演駕舟打漁，很活躍、緊張；②然後是勞動之余的
平靜休息；③再下面就是朋友來訪，大家歡聚飲酒，這又是很積極的
情緒；④來了丁府的葛師爺，他的無禮舉動，令眾英雄討厭；⑤這種
消極的影響被蕭恩化解；⑥又來了丁郎兒討漁稅，甩閒話；⑦蕭恩好
言應付，剛打發去了；⑧卻又被李、倪二人叫回來訓了一通；⑨聚會
被攪，蕭恩說了自己的困難；⑩李、倪慷慨解囊相助；⑪李、倪告
別；⑫女兒詢問李、倪的情況；⑬父親對兩老友的誇獎稱讚；⑭返航

時，父親注意的是「夕陽西下」；⑮女兒注意的「明月東升」。可以
看出上述情節的積極、消極或高、低節奏的變化相當分明。

《打漁殺家》劇的節奏變化，也表現在唱念做打的技術布局上。
還是以第二場戲爲例：①蕭桂英上場唱四句，蕭恩接唱四句；②然後
是父女二人對話各念二至四句道白；③然後是李、倪上場，輪流各唱
兩句；④李俊與蕭恩的對話各三句；⑤倪榮與蕭恩的對話各三句；⑥
李、倪二人同聲與蕭恩對話各四句……以後葛師爺、丁郎兒等與蕭恩
及李、倪的對話都是交替進行的。接近結束時，李、倪交替各唱兩句
後告辭。最後是蕭恩唱四句，蕭桂英唱四句，二人又輪流各說兩句。

從上文可以看出，這種表演上的節奏主要表現在：第一，唱與念
的交替進行；第二，唱、念每段都不長，沒有大段的長時間的獨唱而
讓別的角色在一旁閒待著；第三，許多唱段是兩個角色一人一句的輪
唱，特別是生與旦的輪唱，其規律性的變化與節奏更明顯。第四場戲
裏的變化節奏更爲獨特，即唱念做打有規律地交替進行，主要是丁府
的打手與蕭恩在打架時的表演，在第一個回合中：①蕭恩唱〔西皮導
板〕：「聽一言不由人七竅冒火」；②蕭恩分別打了四個徒弟；③敎
師爺舉手揮拳被蕭恩抓住腕子，兩人「架住」，同時敎師爺念白：
「你說什麼聽一言不由你七竅冒火，敎師爺我要打你個八窟生煙」；
④兩人對打幾下，蕭恩將敎師爺推開。接著的第二個回合：①蕭恩又
唱〔西皮搖板〕：「不由人一陣陣咬碎牙窩，江湖上叫蕭恩不才是
我」；②蕭恩將四徒弟一一打退；③敎師爺再舉手揮拳，又被蕭恩架
住的同時念道：「你說什麼江湖上叫蕭恩不才是你，敎師爺我也有個
名，我叫『左銅錘』」；④兩人開打，蕭恩打中了敎師爺的左眼。第
三個回合：①蕭恩唱〔西皮搖板〕：「大戰場、小戰場，爺見過許
多，俺本是出山虎獨自一個」；②蕭恩又打了四個打手徒弟；③敎師
爺來打時又被蕭恩架住，敎師爺說：「你說什麼你好比出山虎獨自一
個，敎師爺好比那打獵的，單打你這個出山虎」；④兩人開打，蕭恩
打敎師爺一拳。第四個回合：①蕭恩唱〔西皮搖板〕：「何懼爾看家
犬一群一窩」；②蕭恩揪住敎師爺的左耳朵，拉至台口；③蕭恩接唱

〔西皮散板〕：「爾本是奴下奴敢來欺我」；④蕭恩打教師爺一個耳光。唱—打—念—打的交替很規律地進行。這四個回合很有藝術性：生活裏，打群架本來是混戰一場，許多人打一個，也是一擁而上，七手八腳拳打腳踢，但在《打漁殺家》中，每個回合都是一方用相當文雅又豪邁的唱詞唱出很有韻味的腔調，配合另一方針對性很強又很俗氣的回答，同時一個個輪流挨主人公的打。

在這四個回合裏，表現了蕭恩的武藝高強，丁府打手們是一群「飯桶」，非常強烈鮮明地演出了一位梁山好漢蔑視敵人爪牙的大無畏英雄氣概。

這四個回合的「打架」是在同一個節奏模式中進行的。京戲中武打戲很多，尤其是「短打」戲，一般都是在暴風雨般的緊鑼密鼓的伴奏下激烈地打鬥。然而這場戲卻是非常典型的高水準的「武戲文唱」。一般說來，「武戲文唱」主要是指不在武戲中脫離劇情地表演武術技巧或高難度的動作，並非一定要加上「唱」。但在這場戲裏，卻是名副其實的「文唱」了。從節奏的角度看，這種文唱正好對武戲起到了調節氣氛的作用——使場上的氣氛也在一定範圍和程度內有緊有鬆地變化著。說到「文唱」，還可以指出，《打漁殺家》劇主人公蕭恩的唱腔有一大特色，即在絕大多數的場合裏都貫穿著一個基調，那就是〔西皮搖板〕。〔搖板〕的特點是「緊拉慢唱」，緊張的胡琴伴奏中，進行慢唱，正好表現了老英雄「遇事沉穩」的性格與風度。當然在具體不同的情景下，蕭恩也唱過〔原板〕、〔散板〕和〔流水〕，但總起來看，他唱的〔搖板〕數量要占他全部唱腔的一半以上。不僅是蕭恩唱〔搖板〕，而且李俊、倪榮兩角色唱的三段也都用的〔搖板〕，看來〔搖板〕還可以用來表達英雄們不把敵人放在眼裏，在江湖上大搖大擺走來走去的壯志豪情，以及他們過著「不戚戚於貧窮、不汲汲於富貴」的神仙般自在逍遙日子的情趣。

「節奏」是由規律的變化來形成的。沒有變化就沒有節奏，而節奏又不是可以完全隨便來「玩」的，節奏要在劇情和人物性格規定的基調之上來進行。節奏的波峰與波谷圍繞著那貫穿整個波浪前進的中

軸線上下擺動。《打漁殺家》劇情內容的主線是百姓的反霸鬥爭。其中的主要人物都是英雄，包括少女蕭桂英也是個有武藝的英雄女兒。他（她）們的性格必然也都是正直和勇敢的。他們堅持要維護做人的基本尊嚴，絕不受辱。英雄們的反霸就是《打漁殺家》的基調及中軸線，同時也就規定了這個戲的全部唱腔用的都是爽朗、明快的〔西皮〕。

丑角的絕妙念白

《打漁殺家》從全劇看，情節的發展比較明快，每個人物形象的刻畫與表演都不很集中，唯一的一個例外就是丁府的教師爺。通過他大量矛盾的、滑稽的甚至是荒唐的念白，把一個欺軟怕硬的市儈十分生動地表現出來了。這是個喜劇人物，其絕妙的道白能夠不斷地引發觀眾的笑聲。在傳統的京劇丑角裏，《打漁殺家》中的教師爺稱得上是獨放異彩的「活寶」。

教師爺開始出現於第三場，丁郎回來報告了催討漁稅被羞辱的經過後，由丁府葛師爺提出請看莊護院的教師爺帶著徒弟們再去討稅。教師爺一出場念道：「好吃好喝又好攪，聽說打架我先跑。」對於幹武術教師這一行來說，他自我介紹的正是他最不該有的缺點！這個「跑」自然是指逃跑、開溜，說明他沒本事、膽小如鼠，為他後來的表現埋下伏筆，聽到葛師爺說要他們辛苦一趟到蕭恩家去討漁稅時，馬上說：「我們爺兒們只管看莊護院，催討漁稅銀子的事兒，管嘚兒……不著！」用分工不同為理由，回絕葛師爺給的任務。這兩句話既表現了他平日的傲氣，也表現了他不敢去的推脫。經葛師爺說明「只此一次，下不為例」時，他卻吩咐道：「套車吧！」葛師爺故作不明白地問道：「套車？敢是拉銀子回來？」他說：「拉不來銀子，還不把我們爺兒幾個拉回來嗎？」他已經估計到可能被人家打得走不了路需要拉回來。傲氣沖天的教師爺出場挺胸凸肚，說話的神態都表現出十足「牛氣」，但這句話的內容卻是徹底的「洩氣」。然後又吩附徒

弟：「走道別閒著，一路撿雞毛——湊撣（膽）子。」這句「歇後語」形象生動地表明他的膽怯心虛。

　　第四場戲裏，教師爺和他的徒弟們上場走到了蕭恩家門前，徒弟們不走了。他卻裝作不知道，還說：「走哇！走哇！」四個徒弟說：「別走啦！到啦！」他卻說：「別『倒』，留著餵狗。」故意錯誤地以為徒弟們要倒掉食物。這當然是一種「插科打諢」式的「打岔」。四個徒弟：「到了蕭恩的家啦！」教師爺對徒弟們說：「去！叫門去！」徒弟們說：「不會。」他說：「叫門都不會？幸虧跟著師傅出來，要不然這不是洩氣嗎？瞧我的！」實際上最洩氣的正是他這個師傅。他走向前一看，又退回來說：「回去吧！蕭恩不在家。」徒弟們問：「您怎麼知道沒在家？」他說：「關著門哪。」徒弟：「關著門是在家，鎖著門是不在家。」他又裝模作樣地看看說道：「走吧！蕭恩還是沒在家！」徒弟問：「怎麼啦？」他說：「房上晾著網哪。」徒弟們：「晾著網是在家，沒晾網是打漁去啦。」這兩段對話表現教師爺想回避與蕭恩見面，他找的「藉口」卻是明顯的「漏洞百出」。那幾個傻徒弟不明白師傅的本意，一再揭穿他的「藉口」，迫使他不得不去叫門。於是他小聲地叫門道：「蕭恩哪！蕭恩哪！」徒弟們：「師傅！大點聲！」教師爺：「大點聲，他不聽見了嗎？！」徒弟們：「為的是讓他聽見。」教師爺的表現是動腦筋但不合邏輯，又奸又傻，似明白又糊塗，充分地表現出一個人們常說的「二百五」、「十三點」的尷尬形象。

　　至此，看來是必須真正地叫門了。教師爺突然一變剛才的傻相，擺出一副「行家」的姿態，他不僅要叫門還吹噓要教徒弟們學叫門的本事：「那麼咱們脫了衣裳瞧著點兒！學會了都是能耐本事，瞧著，叫門得有個架子。」同時擺出左沖拳，右抱拳；左腿弓步，右腿箭步的姿勢。又說：「這叫『攔門式兒』，蕭恩不出來便罷，他要是出來，上頭一拳底下一腳，他就得躺下。」教師爺不但會「叫門」，而且還會在叫門時暗算、偷襲，他又胡謅說：「這叫做金風未動蟬先覺，暗算無常死不知。」接著大叫一聲：「呔！蕭恩哪！」喊叫之後

又膽怯地兩腿發抖。這段表演相當精彩，表明到了沒有退路必須硬著頭皮上時，教師爺不但有他的「專業技術」，還會口出狂言，虛張聲勢，製造出他很有本領和很嚇人的氣氛；可是面對著梁山英雄，他又嚇得發抖。這個場面是既緊張又輕鬆，既嚇人又可笑的。

蕭恩開門，教師爺被摔倒在地。他爬起來假裝地尋找和詢問：「誰扔的西瓜皮滑了我一個大跟斗！」徒弟們說：「蕭恩出來啦！」教師爺轉身一看蕭恩說：「哎喲！原來是個糟老頭子。」擺出輕視不在乎的樣子。蕭恩諷刺地客氣了一句：「原來是丁府上的教師爺。」他卻趁機擺架子占便宜，傲慢地說：「罷啦！」當他伸出的左手被蕭恩打了一下，他不堪一擊，害怕地叫道：「這老頭子有兩下子，你們可得留點神！」蕭恩問他們：「做什麼來了？」他回答說：「給您請安來啦！給您問好來啦！跟您要漁稅銀子來啦！」咄咄逼人地諷刺挖苦蕭恩。當蕭恩回答沒有銀子時，他拿出捉拿犯人的鎖鏈問蕭恩：「你認識這個不認識？」蕭恩說：「啊！朝廷的王法。」他說：「什麼朝廷的王法，這是你姥姥怕你活不長，給你打的百家鎖。」這兩段對話表明教師爺蠻橫不講理。鎖鏈是公差逮捕犯人的工具，代表「王法」──君王的法律，蕭恩明確地指出了這一點，他不是公差，根本無權逮捕人，當然也不該使用這個工具。可是這些「地頭蛇」無法無天，以為天高皇帝遠，隨意使用代表王法的工具，足見他們何等猖狂地依靠地方官府仗勢欺人。所以才會說出了這種拿王法打哈哈的「俏皮話」。結果是他不僅沒有強行鎖住蕭恩，反而被蕭恩把鏈子套在他自己的脖子上，幾個徒弟拉了就走，搞得他狼狽不堪，罵那幾個徒弟是「飯桶」，又說：「跟他動硬的不成，還得來軟的。」在一串假笑之後說道：「蕭老頭哇，這要按理呀，把你鎖上一走，去見我們員外爺，我們爺們兒交差沒事啦，話雖是這麼說呀，你這個歲數，你這個年紀地，在這江邊混了不是一年半年啦，真把您鎖上那夠多麼的不好看哪，我們爺兒幾個也是上命差遣，概不由己，沒法子，這麼辦，您跟我們辛苦一趟，見了員外爺，這漁稅銀子要不要在他，給不給在您，我們爺兒幾個交差沒事了，您說這個主意怎麼樣？」這是一大段

想自圓其說找台階下，厚顏無恥的廢話，還夾雜著花言巧語的哄騙，妄想對方會像一般的老實白姓那樣上當。也可以看出他們前倨後恭、無可奈何的尷尬。蕭恩軟硬全不吃。最後教師爺說：「今兒個教師爺帶的人多，我嘚兒要講打？」這是威脅！也是最後一招。蕭恩卻說：「哎呀！老漢幼年間聽說打架，猶如小孩子穿新鞋過新年一般，如今老了，我打不動了！」蕭恩看出這是幾個草包。故意要耍弄消遣他們一下。當然蕭恩是年老了，對打架也沒有興趣了，但是說「打不動了」卻是假的，要打敗他們這幾個還是不在話下的。教師爺聽後說：「你說什麼？！你幼年間聽說打架如同小孩子穿新鞋盼新年的一般，教師爺我聽說打架，好比那耗子要舔貓的鼻梁骨，我嘚兒要作死！」這又是生活裏非常生動的「歇後語」，是丑角特有的滑稽、荒唐和自我醜化的洩氣話。上面引的這部分對話，人們可以看出，這位教師爺是個賣江湖混飯吃的市儈，相當滑頭，又傻又奸，既世故又思維混亂。他的胡說八道為觀眾提供了大量的笑料！

當這群打手與蕭恩打架的時候，蕭恩每唱一句，他都接著說下句，也都是令人又可氣又好笑的「藝術語言」。這部分的對話在前面已具體引用分析過，這裏不再講了。

蕭恩打跑了四個徒弟，卻攔下了教師爺。他左跑右跑不能脫身，就乖乖地跪下來，口裏說著自我解嘲的對觀眾而言的獨白：「這您倒別笑話，一個人走單了，誰都有這時候！」然後對蕭恩說：「徒弟們我全打發走了，我也要回去啦！咱爺兒倆改天見吧！」站起來要走。這種又投降求饒又自我解嘲，企圖輕鬆地滑過去的無賴舉動，蕭恩哪能輕易放過，問他：「你是丁府的教師爺？」他說：「哎喲！您別罵人嘍。」蕭恩：「定是有些本領！」他道：「無非是馬勺上的蒼蠅——混飯兒吃！」蕭恩：「今日閒暇無事，我要領教領教哇！」他說：「您領教什麼呀？我什麼也不會，您讓我過去得啦！」這段對話可以看出教師爺心中非常清楚，回答非常準確，說的都是實話實情，一點也不傻不渾，只求趕快逃走。不到三分鐘的時間內，進行這樣一連串的表演，把教師爺走投無路的複雜心情非常集中高速地呈現了出

來。

　　當敎師爺看到溜走無望，必須留下來要過蕭恩這一關時，他又打起精神來馬上換了一副面孔吹牛說大話。他說：「怎麼著，你眞要領敎嗎？告訴你說，不會個『三腳毛兒』、『四門鬥兒』的，也不敢出來當敎師爺，我練過大十八般武藝，小十八般兵刃，拳腳式兒、軟硬的眞功夫……」又說，「大十八般武藝，練的是刀槍劍戟……這也無非是味兒事！」接著又說：「小十八般兵刃，練的是：『護手鉤』、『雙手帶』……這也算不了什麼！」最後又說了一套：「還有點軟硬的眞功夫，上練『油錘貫頂』，下練『鐵襠』、『鐵布衫』……內練一口氣，外練筋骨皮，皮裏抽肉，肉裏抽筋，紅白痢疾，我跑肚拉稀……」前面說得天花亂墜，振振有詞，到了後邊就是自我醜化地胡說八道了，這幾段報兵器名的念白很有特色，用來表演丑行演員「念白」上的功力，當年葉盛章「數兵器」這段，表演得非常精彩。敎師爺接著說：「淨說不算，給你練兩手瞧瞧（欲練又止）我這玩藝敬的是行家……（欲練又止）蕭恩哪，我要在這兒畫一個圈兒，在圈兒裏打50個飛腳……在座諸位，算您來著啦！……咳！您瞧這手兒（擺出騎馬蹲襠式，兩臂平伸，上下晃動著）……這叫『扁擔』……你瞧這個（一轉身，仍然平伸雙臂，上下晃動），這叫『擔扁』。」這段念白對敎師爺的只能說、不能練的弱點，做了誇張的表演。蕭恩仍然說：「不好。」他說：「得啦！二大爺！這就是看家的啦！你只當我是個『屁』，把我放了得啦！」這句話有點粗俗不雅，卻是把敎師爺的「賤」演絕了。接著表演蕭恩打敎師爺三拳。他挨這三拳時又出了不少洋相。最後是蕭桂英用「打砸」——「枷棍」把他打跑了。

　　從上述敎師爺這個角色的表演來看，有一個問題值得探討，即爲什麼在這出英雄反霸的戲中，如此突出表演這樣一個小丑？可以從三個層面上來分析這個敎師爺形象的意義。

　　第一，從表演藝術形象來看，觀眾愛看喜劇人物，他的道白同說相聲差不多，妙語連珠；他的行動中，洋相、醜態百出，他的形象已經漫畫化。由於這種人物戲劇性很強，表演起來容易生動、活躍和豐

滿。《打漁殺家》劇是個悲劇，發生的事情是不愉快的，甚至是相當壓抑與殘酷的，是英雄「受氣—挨打—殺人」的坎坷經歷三部曲，而教師爺受窘卻是個愉快的插曲。

第二，從感情上來看，人們最痛恨的是直接壓迫傷害他們的統治者的爪牙、鷹犬。舊社會梨園行的演員也身受其害，最了解這些走狗的醜惡靈魂，因此演員及觀眾愛演愛看這種壞蛋受挫的戲。通過演戲充分揭露其惡行，觀眾對壞人挨整感到痛快解氣。

第三，從深層的變態心理來看，教師爺這種人身上充滿矛盾，他們既壓迫傷害人，也是受奴役的，甚至是「奴下奴」，他們要執行特殊的任務，有時是相當困難和危險的，他們要應付的環境最爲複雜。因此他們的靈魂會受到極大的扭曲，心理上會有明顯的變態。電影《西線無戰事》裏的「好兵帥克」，卓別林電影裏的流浪漢「夏洛克」，魯迅筆下的「阿Q」等都是心理受到傷害扭曲的小人物。他們本質善良，性格上有弱點和毛病，常常出洋相，引人發笑。他們雖是小人物，又是偉大的文學作品中的典型人物。教師爺這種高級打手不可愛，不被別人同情，因爲他們欺壓百姓。但是《打漁殺家》中的這個教師爺很特別：他從一開始就是硬著頭皮去蕭恩家的，心裏一直害怕，他沒有占一點便宜而是處處吃虧又無可奈何，有時甚至是被逼得顛三倒四地胡說八道。他的行爲表現是令人又可氣又可笑的。這個教師爺還不屬於那些非常厲害的「鷹犬」，而是無能的，魯迅筆下的「乏走狗」範圍中的典型人物，也有其「可憐」的一面。

《打漁殺家》中的唱

戲曲表演之中，「唱」是很重要的，重在它的藝術性。因爲生活之中，如果一個人「說一段唱一段」，就會被認爲是「瘋子」，但是在藝術表演中出現，那正是審美欣賞的重點。在《打漁殺家》這齣戲中，著名老生演員馬連良的演唱很有特色。

第二場一開始，蕭桂英幕內一句〔導板〕，很是激盪悠揚，一下

子就掀起一個高潮。鑼鼓打出「崩、登、倉」後，留出一片空白，然後蕭恩一聲「得」，跟著是一聲短鑼切住，再喊道：「開船哪！」這兩嗓子在強度和時間上都控制適當，既顯出是武藝高強的英雄，又表現了老年的特點，恰當地呈現了一位「老英雄」的聲勢。後面是輕輕的連續一串美妙的水音鑼聲，讓人感到這是漁船在水面上破浪前進。劇中人蕭恩年事已高，而演員馬連良本人中年以後調門較早年也已降低，於是在把早年唱的「桂英兒掌穩舵父把網撒」一句改唱成「藏起篷索父把網撒」時，「網撒」兩字用較低的音唱，變高亢為深厚雄沉，「網」字唱得舒展、透迤，「撒」字雄渾有力。拉網時，發出了表現年老乏力及音樂性很強的「唔……」哼聲。在「年紀衰邁氣力不佳」一句中，「邁」字用後裝飾音，「力」字小休止，輕唱「不」字，「佳」字後不加「呃」字，接連不停頓地唱下來，低回飽滿，委婉動聽。同樣，把「猛抬頭見紅日墜落西斜」的翻高唱法也改為輕快流暢的「紅日不覺落西斜」。

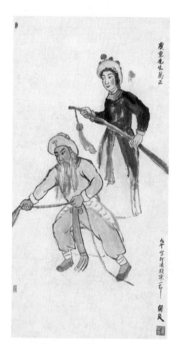

《打漁殺家》圖 關良／畫

　　第四場開始的唱段──「昨夜晚吃酒醉……」，馬連良把〔西皮三眼〕改為〔西皮原板〕，節奏稍快，避免拖遝，而在整個唱段中，又根據詞義的情緒加以變化，有緊有慢，並且用一些「小休止」──停頓的變化來加強抑揚頓挫的節奏感，既產生了「巧」和「俏」的美感，又在旋律、板眼和落音方面保持著傳統的風格。例如在「我本當不打漁……」兩句時，「當」字加了過渡音「7」顯得剛中有柔，並且為下面接唱的「不」字張唇小爆發音作了襯托和鋪墊，也就是用了低、輕、柔、慢、綿的上�音來襯托短、快、富彈性的爆破音。上句速度中等，而下句稍緊，主要緊在第一個字「怎」字上，隨

後是一個明顯的停頓，正好亮出一板，並在板的後半拍過板唱「奈」字。

　　蕭恩被官府責打後，在「亂錘」的伴奏下出場，幾句〔散板〕唱出了冤憤之情。其中適當巧妙運用短暫的停頓和聲調的變化來調節散漫的〔散板〕，使之有鬆有緊，有散有聚，續斷相間。唱第一句：「惱恨那呂子秋爲官不正」時，在聲調上壓低「爲」字，在「官」字後短暫停頓，以突出後面的「不正」兩字；下一句：「仗勢力欺壓我貧窮的良民（嘞）。」唱「窮」字的餘音用渾厚低沉的鼻音反覆而驟停，然後彈出短促的「的」字。「良民（嘞）」很強調戛然而止的清楚的虛字「嘞」，加強了「不正」和「良民」的含義，充分表達了蕭恩正直善良的人格。在「原被告他那裏一言不問」中，唱「言」字低迫、緩慢後休止，然後有力地崩發出「不問」兩字，用這種唱的「力度」表示蕭恩據理不服，蔑視狗官的激情。在「責打我四十板就叱出了頭門（嘞）」中，壓低「就」的音調，突出「叱」的翻高。後一句「無奈何咬牙關（呃）忙往家〔哭頭〕奔」中，唱「無」字用高調，「咬」字低調，「忙」字也是低調，在唱「奔」字時，先低後高再低下來，頓挫低旋，唱出了怨恨與不屈的心情。唱「家」字時用〔哭頭〕，表示只有到自己家裏才能訴說傾吐委屈。本段最後一句是「叫一聲桂英兒你快來開門（哪）」。回到家，這裏是蕭恩自己的天地，有自己唯一的親人──女兒，要趕快見到她，告訴她發生的這一切！這句唱中沒有大的高低抑揚頓挫，因爲畢竟是到了家了，激烈衝突的心情暫時平靜下來了。（對這部分唱腔的欣賞及體會，可參看孟兆楨教授寫的《馬派〈打漁殺家〉賞析》，載於《京劇流派劇目薈萃》第五輯，頁110~115。）

　　總之，《打漁殺家》是一齣有深度的，唱、念、做、打與生、旦、淨、丑俱全的好戲。

第 十 五 講
《失・空・斬》賞析

　　《三國演義》第九十五回及九十六回中敘述的是「馬謖拒諫失街亭，武侯彈琴退仲達」和「孔明揮淚斬馬謖」。京劇《失街亭》、《空城計》與《斬馬謖》三戲就是根據這段故事編演的。京劇在三戲連演時簡稱《失・空・斬》。

《失街亭》——錯誤的軍事部署

　　諸葛亮「六出祁山」，要爲漢室爭奪中原天下。第一次出祁山就發生了這件事。當時諸葛亮在祁山要派將、領軍去把守通往漢中（他的大本營）的關鍵軍事據點——街亭。馬謖主動要求承擔這項任務並立了「軍令狀」。結果失敗了，丟了街亭。

　　本戲一開始，在諸葛亮升帳之前，先有四員大將一一出場，表演「起霸」。1937年，在北京曾演過一齣《失・空・斬》，這四員大將全由第一流大「明星」扮演，使得這場演出非同凡響。首先上場的是名老生王鳳卿扮演的趙雲，他在「硬四擊」鑼鼓裏出場，穩穩亮相，然後用一般的「三倒手」身段起了一個「整霸」，沉重大方；念第一句「上場詩」——「二十年前掛鐵衣」，念「衣」字時拔高音，彩聲滿堂；對全劇有明顯的激揚作用。緊接著上場的是名小生程繼先扮演的馬岱，在「軟四擊」鑼鼓裏亮相，他很緊湊規矩地起了一個「半霸」，與前一個「整霸」有所區別。念白是：「文韜武略蓋世奇」。第三個上場的大將是名老生余叔岩扮演的王平，他在「硬四擊」鑼鼓中上場後，起了一個特殊「三倒手」的老生「整霸」，富有書卷氣和

儒將風度；在轉身的時候如旋風轉輪，隨著鑼鼓一停，身體也穩如泰山一般地停住。念白是：「斬將擒王扶社稷」。最後是名武生楊小樓飾演的馬謖。在慢的「硬四擊」中穩步上場、亮相。他起的是「半霸」，沒什麼花招，但是顯得很有氣勢。念白是：「協力同心保華裔」。四員大將上場後起霸的表演，顯示出諸葛亮軍營大帳之中的宏大威武的陣容，與嚴肅緊張的氣氛，爲孔明的出場作了準備。

名票友鹽業銀行的董事長張伯駒飾演的諸葛亮，手執他那有名的鵝毛扇，安詳穩重而又很瀟灑地上場。他走到前台先念一段〔引子〕：「羽扇綸巾、四輪車，快似風雲；陰陽反掌、定乾坤，保漢家，兩代賢臣。」「綸巾」指他頭上戴的帽子；諸葛亮的交通工具不是馬，他不騎馬而是坐「四輪車」，這車也不是馬車，而是由別人推著走的人力車，但是比汽車還「快」，像天上的風雲一樣，這是相當浪漫主義的表白，表示他是出塵脫俗神仙般的風雲人物。後面幾句表明他的才能、作用和地位。這幾句引子的內容、聲腔同孔明的服裝、道具——八卦衣、綸巾、鵝毛扇，以及他的身段、神情、風度是緊密結合的，立即呈現出一個完整生動的藝術形象。他的文質彬彬，同前面的幾員虎將的威武，形成鮮明的對比。顯得更加突出，讓觀衆產生強烈的美感。緊接著他念定場詩：「憶昔當年在臥龍，萬里乾坤掌握中；掃盡狼煙歸漢統，人云男兒大英雄。」這定場詩的前兩句是回憶過去的崢嶸歲月與雄心壯志，第三句是他畢生進行的事業和目標，第四句是別人對他自己的評價。這第四句是大白話，從文字上看與前三句不很一致，有點綠林好漢的口氣，畢竟他也是多年征戰的軍人。然後是一段自報家門和主要劇情的獨白：「老夫複姓諸葛名亮……聞得司馬懿兵至祁山，必然奪取街亭，我想街亭乃漢中咽喉之地，必須遣一能將前去防守，方保無慮。」結果是馬謖願往，楊小樓演的馬謖，在討令時沒有高傲飛揚的態度，念到「……何況那小小街亭」時，仍然面向孔明，只是抬頭望了一下，這時張伯駒演的孔明略一驚疑，沉臉一望馬謖，馬謖立刻低頭抱拳，表示失言、敬畏。這一串神態的表演，都在一個「絲鞭一擊」鑼鼓裏完成。他兩人非常默契，配合得很

好。

馬謖立下軍令狀後，與副手王平一同來到街亭。楊小樓念完「下
馬山頭一觀」之後，和余叔岩同時上步、加鞭、換位、勒馬對望，下
馬分左右同時上山瞭望。這一系列身段十分講究，毫不草率。王平得
到山下紮營的命令後，下山、上馬，右手向右下加鞭，左手向左上揮
動（表示命令軍士速行）。這樣左手高，右手低，兩臂分開，同時抬
左腿，一亮即急下，這個身段旣漂亮又合戲情。

失街亭時的一場戰鬥，由錢寶森扮演的大將張跟馬謖、王平交
鋒。三人所打的「三股檔把子」，都演得很好，交待清楚，適可而
止，自然大方，沒有故意賣弄武技的地方。

《失街亭》主要演馬謖失守街亭的經過。上述幾位名演員特別是
當年武生泰斗楊小樓的表演非常精彩。（詳見《中國京劇》雜誌，
1993 年第 3 期，頁 34~36，劉曾複文〈一齣特殊配演的《空城
計》〉。）

《失街亭》中唱段不多。主要是諸葛亮唱的。馬謖領兵去鎮守街
亭前，孔明又特意囑咐他：「〔西皮原板〕兩國交鋒龍虎鬥，各爲其
主統貔貅（軍隊），管帶三軍要寬厚，賞罰嚴明莫要自由，此一番領
兵去鎮守，靠山近水把營收。」這段唱詞簡單明瞭，交代了統領軍隊
和安營紮寨的基本原則。對於觀眾，特別是青年觀眾有教育意義。但
是對於戲中的熟讀兵法連孔明也很尊重的馬謖來說，這個囑咐是太淺
顯甚至多餘了。最後兩句強調了安營要靠山近水，不能跑到山上，遠
離水流。以此埋下伏筆：馬謖不聽孔明的話，違反起碼的軍事常識和
原則，導致失敗，責任不在孔明沒有交代清楚，而是用人不當，不應
使一個視軍令狀及重大軍事任務當兒戲的馬謖當此重任。孔明接唱的
下一段是：「〔西皮搖板〕先帝爺白帝城叮嚀就，我諸葛扶幼主豈能
無憂，但願得此一去掃平賊寇，免得我親自去把賊收。」這最後兩句
令人費解：第一，是希望馬謖去掃平敵人，代替孔明恢復漢室統一
嗎？如果不是指馬謖，那麼是指誰呢？第二，守街亭是防禦性的軍事
任務，防止司馬懿大軍進攻漢中，如何談得上掃平賊寇呢？

《空城計》——兩個老人之間的心理戰

　　《空城計》也叫《撫琴退兵》。譚鑫培、余叔岩、馬連良、譚富英、楊寶森、奚嘯伯等老生名角都重視扮演此戲。說明此戲很受演員和觀眾的歡迎。的確這齣戲的劇情及唱段都很吸引人。孔明看了王平畫來的馬謖把軍隊駐紮在山上的地理圖後，知道糟了，立即採取應急措施，把趙雲從列柳城調回來。探子接連來報，司馬懿大軍將逼近西城時，場上氣氛立趨緊張，諸葛亮的心理活動也在急遽地變化。當年譚鑫培演此戲飾孔明，聽到探子三次報告時的表演很有特色：當他第一次聽到街亭失守的報告說「再探」時聲調高而急，表示對馬謖的失望與憤怒；聽第二次探子報司馬懿帶兵奪取西城後又說「再探」，雖然情況更加緊急，但聲調卻反而低下來了，因為孔明已料到街亭失守，司馬懿必來取西城，此時已有精神準備，需要的是鎮靜；到第三次報司馬懿大兵離西城不遠後又念「再再、再、探」，聲調更低而且緩慢，因為那時需要的是思考如何退敵的辦法。孔明的三種心態由三聲「再探」的不同聲調語氣中表現了出來。諸葛亮自言自語道：「啊！司馬懿的人馬來得好快呀！人言司馬用兵如神，今日一見令人可敬哪！令人可服！哎呀，想這西城大小將官俱被老夫調遣在外，所剩下的都是些老弱殘軍，倘若司馬懿兵臨城

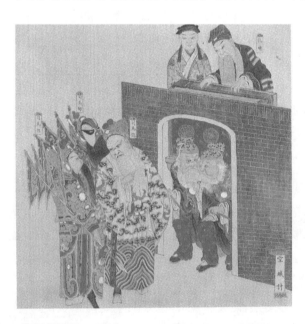

《空城計》

下，難道叫我束手被擒不成？這束手被擒，這……」這一段念白是孔明的內心活動，首先是他沒想到司馬大軍如此迅速地來取西城；他以前只是聽說司馬懿用兵如神，現在真是對司馬懿尊敬和佩服了。其次是孔明考慮自己這方面的情況太糟糕了，必須立即採取特殊的措施。他念白的最後一個字「這……」表示了他飛快地開動腦筋，於是「眉頭一皺，計上心來」。他立即開始布置「空城計」了。先叫老軍進見。兩老軍都由丑角扮演，過去最有名的搭檔是蕭長華和馬福祿。他兩人一出場就輪流念白。老軍甲：「司馬兵到，」老軍乙：「心驚肉跳。」甲：「見了丞相，」乙：「急忙跪倒。」孔明叫他們將四門大開，打掃街道，不許驚惶，違令者斬首。兩老軍中的甲說：「丞相吩咐我，」乙：「准死不能活。」表明了孔明的部下對此無法理解。

　　諸葛亮定了空城計後，心裏是很不踏實的，他唱道：「〔西皮搖板〕我用兵數十年從來謹慎，錯用了小馬謖無用之人，無奈何定空城計我的心神不定，望空中求先帝大顯威靈。」他自己的心裏也很恐慌，要找精神上的支持力量，希望先帝的魂靈能助他成功。他又唱：「小馬謖失街亭令人可恨，這時候倒叫我難以調停。」此時孔明的空城計已付諸實行。還是這兩個老軍在城門口打掃街道。他們有段對話：是說諸葛丞相大概是老糊塗了，敵軍到了不閉城門。他們的對話被孔明聽見，孔明威嚴地「嗯」了一聲，嚇得他兩人互相推諉。兩人互指對方同聲道：「他說的。」表現了小丑的滑稽。孔明用〔西皮搖板〕唱問：「老軍們因何故紛紛地議論？」老軍回答說：「司馬大軍快到了，為何不閉城門？叫我們擔驚害怕。」孔明唱：「國家事用不著爾等勞心。」老軍們又說：「雖然是國家事不用我們操心，可是這西城乃是去漢中的咽喉路徑，國家興亡，匹夫有責呀。」諸葛亮又接唱道：「這西城到漢中是咽喉路徑，我城內早埋伏十萬神兵！」他的計策不能讓老軍們知道和理解，當下只有騙他們才能讓他們免去驚慌的心理，表現鎮靜。在這緊要關頭，兩老軍有段表演很有意思。甲說：「城內有十萬神兵？讓我瞧瞧。」他左顧右盼地看了兩下。乙問：「看見了嗎？」甲答：「沒瞧見。」乙說：「你是肉眼凡胎，神

兵你瞧不見，讓我瞧瞧。」乙裝模作樣地瞧了又瞧，口中還「唔」了一聲，好像他看見了。甲問：「你瞧見了？」乙答：「也沒瞧見！」小丑的表演，在這裏的作用很微妙，既緩和了場上的緊張氣氛，也表明了群衆的心理變化，他們先是著急害怕，不理解孔明的用意；被騙後還不放心，要看看「神兵」，看不見，又是疑問；但他們一直以孔明爲神機妙算的軍師奉若神明，認爲他是有能力調動神兵的，可又看不見，只好認爲大概是自己的問題。實際上是半信半疑的心理狀態。諸葛亮又接唱了兩句：「叫老軍掃街道把寬心放穩，退司馬保空城全伏此琴。」他見老軍探頭探腦找神兵，於是進一步安慰和要求他們放心，安心掃街。最後一句可不是對老軍說的，是他的自白，也是很重要的，他要進行心理戰，爲了表現他的安詳與胸有成竹，他要在城樓上撫琴。如果他的琴音中表現了慌亂，彈不好，就可能被敵人聽出來，騙不了他們而遭失敗。所以說關鍵在這具「古琴」了。

　　司馬懿大軍到了西城，諸葛亮已經穩坐在城樓上了。司馬懿先在幕後唱〔西皮導板〕：「大隊人馬往西城。」他上場後一見諸葛亮和西城的景象，吃了一驚。接唱〔西皮散板〕：「爲何大開兩扇（城）門？」他怕上當，用〔西皮流水板〕快速地唱：「坐在馬上傳將令，大小三軍聽分明，哪一個大膽把西城進，定斬人頭不徇情！」司馬懿沒有被勝利衝昏頭腦，遇到特殊情況，他要考慮和觀察。《三國演義》中這一段寫得很簡單：司馬懿見到打開的城門就立即退兵了，怕中了孔明的埋伏。但在京劇裏，司馬懿父子三人與大隊人馬既不進城，也不離去，而是在城下聽孔明彈琴，聽他的演唱。此時孔明唱了兩大段。第一段是〔西皮慢板〕：「我本是臥龍崗散淡的人……閒無事在敵樓我亮一亮琴音，我面前缺少個知音的人。」這一段唱得緩慢、安詳。他回顧了自己的過去，也是爲自己以前的經歷做了一個總結。如果此計失敗，他就完了；他身邊站著兩個琴童，其中一個手捧寶劍，大概爲的是司馬懿眞的進了城，他就要以此劍自刎。因此死前做一總結也是可以理解的。

　　孔明唱後，司馬懿接唱〔西皮原板〕：「有本督在馬上觀動靜，諸葛亮在城樓飲酒撫琴，左右琴童人兩個，打掃街道俱都是老弱殘兵，我本當領人馬殺進城！」眾人齊喊：「殺！殺！」司馬懿忙說：「殺不得！」接唱〔流水〕：「又恐怕中了巧計行，本督馬上把話論，尊一聲諸葛聽分明，你我在渭南會過一陣，棋逢對手一般平。」這是非常戲劇性的場面。孔明唱完大段慢板之後，見司馬父子既不進城，也不退去，心中也更緊張了。他唱第一段時，像是自言自語，並不是對司馬父子講的。現在聽了司馬懿唱完，就換用了直接對話的口氣，唱的是〔二六板〕：「我正在城樓觀山景，耳聽得城外亂紛紛，旌旗招展空翻影，卻原來是司馬發來的兵。我也曾差人去打聽，打聽得你司馬領兵往西行，一來是馬謖無謀少才能，二來是將帥不和才失街亭。你連得三城多僥倖，貪而無厭又奪我的西城，諸葛亮在敵樓把駕等，等候了司馬到此談，談談心，西城的街道打掃淨，準備著司馬好屯兵，諸葛亮無有別的敬，早備下羊羔美酒犒賞你的三軍。你到此就該把城進，為什麼猶疑不定進退兩難為的何情？左右琴童人兩個，我是又無有埋伏又無有兵，你不要胡思亂想心不定，你就來、來、來，請上城樓，聽我撫琴。」

　　這一大段〔二六〕充分地唱出了孔明自己的心態及他進行的心理戰。首先，他說自己在城樓觀山景，很悠閒自在，表明並非是有意登樓故作姿態。其次，是無意中才聽到和看到有軍隊來了。第三，我一了解才知道是你來了。第四，你司馬懿連得三城（新城、街亭、列柳城）是出於僥倖。因為是「將帥不和」和與馬謖「無能」之故。這裏有兩個問題：一個問題是「街亭」只是地名，不是「城池」，諸葛亮曾對馬謖說：「此地（街亭）奈無城郭，又無險阻，守之極難。」說司馬懿連得三「城」不妥；另一問題是「將帥不和」指誰？王平與馬謖意見不一致不能說是「不和」，不和一般指不團結。兩人一個在山上占據了「制高點」，一個在山下安營，正是互相配合之舉。還有「帥」指何人，派馬謖守街亭能說他已被任命為元帥了嗎？如果是指由馬謖為主將，統領人馬，王平是輔助者，這一正一副相當於帥和將

的關係，只能是個比喻，此句唱詞不夠準確。第五，指責司馬懿貪得無厭做過了頭，暗示這回你可再沒有僥倖的機會了。第六，是具體地說了一些「歡迎」你來的安排，表明早有準備。第七，又說我這裏沒有軍隊，故意讓司馬懿感到簡直是「此地無銀三百兩」的謊言，實際上是早就安排好了埋伏。諸葛亮對司馬懿虛虛實實地，也是「嘮嘮叨叨」地說了不少，把司馬懿給弄糊塗了。於是司馬懿對孔明說：「你實城也罷、空城也罷，俺老夫不上你的當，請了、請了。」隨即退兵而去。

對於唱詞中的不妥問題，可以有兩種理解，一是編劇者不夠嚴謹，不妥、不確切的唱詞屬於「水詞兒」。另一種理解是諸葛亮已經老了，此時又處於生死關頭，內心高度緊張，所以必然說些不清楚的嘮叨話，那麼這些不妥的話是編劇有意安排的絕妙之筆。一般人欣賞《空城計》，主要在聽孔明的這兩大段唱腔。當年譚鑫培表演這兩段可謂絕唱，風靡一時，第一段〔西皮慢板〕「我本是……」其調慢轉輕揚，字音蒼老，很有韻味；第二段〔二六〕的節奏緩急適中。其發音的高低、運氣的徐急都有講究。把一段看起來是一般的敘述唱得有聲有色。直到現在，《空城計》中這兩段譚派唱腔仍是戲迷票友們欣賞的主要藝術對象之一。

《斬馬謖》──流著淚水嚴軍紀

諸葛亮撤回大營中，聽報王平、馬謖回營請罪，立刻怒容滿面。入坐後，又聽報趙雲得勝回營，面部表情又轉怒為喜，出帳向趙雲敬酒。趙雲飲酒後向前一步要說話。譚鑫培演的孔明立即用手一擋，將趙雲讓到左邊；趙雲又上前一步，孔明又用手一擋並揚起鵝毛扇，示意要趙雲下去，表示孔明恐怕趙雲為馬謖講情，讓他不要管此事。等送趙雲下去後，孔明臉上現出淒慘的表情，表示今天的危難，如果沒有趙雲老將軍接應斷後就完了。他慢步走向台口，等場上鑼聲一響，孔明忽然雙眼一睜，滿臉怒容並且帶有殺氣，一抖袖往兩邊一看，龍

套同時喊威。孔明轉身進入營內升帳，步履失常。把咬牙切齒的痛恨之情表露無遺。因爲轉身向台內走，是背向觀眾，所以稱之爲「背上有戲」的高超的表演。譚鑫培每次演到這裏都有滿堂喝彩叫好。進帳坐定，急忙用響木往桌上一拍，大聲念白：「帶王平」後，低頭緊閉雙眼，唱一句〔西皮導板〕：「怒上心頭難消恨」，唱「恨」字時用齒音翻高，眞有咬牙切齒的感覺。唱完〔導板〕才抬頭睜眼與王平對唱兩段〔西皮快板〕，雖然快到極點，但所唱的每一個字都很清楚。儘管王平並無錯誤，在戲裏也責打了四十軍棍。在小說《三國演義》裏，王平有一段對失敗經過的說明，孔明沒有下令打他，只是「喝退」。

　　在京戲裏，不僅把孔明氣急敗壞的心態演得很充分，還進一步加強表演了孔明不理智地破壞了他自己的賞罰嚴明的原則：王平不僅堅持正確的駐軍紮營的措施，及時畫了地理圖向孔明報告，並且在街亭奮戰救馬謖，後來又救了被敵軍圍困的蜀將魏延及高翔。王平實際上是有功的，應該獎賞才是，此處進一步把孔明從「神」演成了「人」。

　　諸葛亮與馬謖見面一場，是本戲的重點與核心。孔明一見馬謖就唱道：「〔西皮快板〕一見馬謖跪帳下，不由老夫咬鋼牙，大膽不聽我的話，失守街亭差不差？」馬謖唱：「我在寶帳領人馬，不該山頂把營紮，轉瞬之間來攻打，因此把街亭就失落它」。這是開始階段，雙方很乾脆，孔明發火，馬謖認錯。於是很快地轉入第二階段：諸葛亮：「呸！〔西皮散板〕吩咐兩旁刀斧手，快斬馬謖正軍法！」馬謖唱：「丞相用兵如子牙，賞罰公平果不差，馬謖一死無別掛，家有萱堂老白髮。」然後馬謖又念白，承認自己該斬，家中老母請丞相另眼看待。同時哭了。這件事打動了或說軟化了諸葛亮，他接著用〔西皮搖板〕唱：「見馬謖只哭得珠淚灑，我心中好一似亂刀紮。」孔明叫「馬謖！」馬謖叫「丞相！」孔明說：本當饒你，只是不殺你無法服眾。兩人又帶著哭聲互相呼喚對方的名字和「職務」，表示雙方矛盾的、痛苦的心情。特別是孔明心中鬥爭激烈。此時旁邊的眾人念白：

「喔！」群衆「表態」了。促使孔明下了決心，於是轉入了第三階段，孔明念道：「來！斬！」刀斧手白：「啊！」突然孔明又說：「招回來！」馬謖道：「謝丞相不斬之恩。」馬謖以爲不殺他了，自然是喜出望外。孔明說：你死之後，你的「工資」照發，給你母親作爲「養老金」。原來是這樣！馬謖說：「多謝丞相。」兩人又哭叫著對方的名字和職務。旁邊的衆人又喊：「喔！」再次提醒促使孔明下決心，他連聲道：「斬、斬、斬。」刀斧手又一次喊：「啊！」馬謖也喊：「該斬啊！」馬謖就這樣戲劇性地掉了腦袋！

這第三階段實際上起了幾次波折，充分地、生動地表現了孔明、馬謖、衆人及刀斧手的各種人物的心情和態度。孔明在衆人逼迫下，最後決定斬了馬謖。衆人之中，沒有一個人替馬謖說情的，只有開始時的趙雲，可能要爲馬謖講情，但被孔明攔住不讓說，並請他離開「現場」到後營休息去了；剩下的人都與趙雲的態度相反。這也是很奇怪的。馬謖在孔明出征南蠻孟獲時，曾建議對孟獲要以「攻心爲上」，從而得到孔明的賞識、被任命爲參軍。具有如此高明見識的人，居然對自己周圍人的「心」毫不在意！？一點「人緣」也沒有！？用當代的話說就是「群衆關係不好」或「人際關係不好」。

《空城計》作爲一個歷史事實是大可懷疑的。據說是王隱《蜀記》中的傳聞之辭，早已遭到裴松之的駁斥。當我們在欣賞這齣京戲的高超藝術表演時，也同時深深地、遺憾地感到其思想內容方面的問題。對這些問題的進一步思考，會給我們帶來許多有益的啓示，使我們在欣賞《失・空・斬》之後得到更多的收穫。

衆多的疑問和啓示

歷史上的諸葛亮，按陳壽所說主要是個傑出的政治家。在當蜀漢的丞相時，他「（明）示儀軌、約（束）官（吏）職從（按）權（力）制（約）、開誠心、布公道；盡忠益時（有功）者，雖仇（人也）必賞，犯法怠慢者，雖親（人也）必罰，服罪輸情（認錯）者，

雖重（罪）必釋（放），遊辭巧飾（狡辯）者，雖輕（罪也）必戮；善無微而不賞（不因功小而不獎勵），惡無纖而不貶（不因惡小而不罰），庶（辦）事精練，物（必清）理其本（質問題），循名責實，虛偽不齒；終於（在）邦域之內（管轄的地方），咸（大家都）畏而愛之，刑政雖（嚴）峻而無怨者，以（因為）其（他）用心（公）平而勸戒明（白）也」。（轉引自周兆新著《三國演義考評》，頁27，《三國志‧蜀書‧諸葛亮傳》引文。）說孔明在軍事指揮方面比較謹慎，沒有顯示出優異的才能。由群眾和羅貫中共同創作的小說《三國演義》中，重點卻在表現孔明的軍事奇才上，有著無窮無盡的計謀和廣闊無垠的智慧，一切都在他的預料之中。在京劇舞台上，主要展示諸葛亮的藝術形象，一派仙風道骨的舉止和他那韻味醇厚的唱腔。馬連良創造的諸葛亮，在這方面很有特色，達到了相當典型的高度。具體到《失‧空‧斬》中的孔明，則另有一大特點，即突出地表演了許多人物的各種心理活動，諸葛亮、西城老軍和司馬父子等人的種種考慮，特別是諸葛亮在各個階段，及不同場合中思想感情上的變化。當我們看完了這場軍事悲劇之後，不禁要問：為什麼會發生這個悲劇？聰明的諸葛亮究竟為什麼要一而再、再而三地直至「六出」祁山，沒完沒了地、徒勞地北征中原？

　　他開始北征時，劉、關、張已很快地相繼去世。「失荊州」、「燒連營」後，蜀漢大失元氣，接著又進行了「七擒孟獲」的大規模戰爭。在這種情況下，諸葛亮剛從南疆歸來就要北征，這是很不明智的。當時朝中很多人都不同意他的主張，但他一意孤行。他的理由與想法都寫在他的兩份〈出師表〉裏。這兩份出師表中他對主客觀情況的分析有許多矛盾：

　　第一，表現在他對於蜀漢前途命運的矛盾估計上。在〈前出師表〉中，一開頭他就說：「臣亮言，先帝創業未半而中道崩殂（死亡），今天下三分，益州疲敝，此誠危急存亡之秋也。」當年諸葛亮在劉備三顧茅廬時，講了一段有名的「隆中對」。他建議劉備取西川為根據地，因為「益州險塞，沃野千里，天府之國，高祖因之以成帝

業。」諸葛亮所說的益州，就是現在的四川，其首府爲成都，周圍是川西大平原，農業自古以來就很發達，秦朝李冰父子建設的「都江堰」水利工程，保證了川西大面積灌溉系統的農田豐收，所以這個地區號稱是「天府之國」。說益州「疲敝」，主要是連年的征戰所致，並不是自然條件差。唐朝大詩人李白在詩中寫道：「蜀道難，難於上青天。」因此在軍事上，益州也是「易守難攻」的地方。說當時已處於「危急存亡之秋」，與孔明早年的論述自相矛盾，也不符合當時的客觀事實。

第二，〈前出師表〉的結尾說：「今南方已定，兵甲已足」，這也有問題。《三國演義》第九十和九十一回中寫道：諸葛亮從南疆班師回朝，途經瀘水時自責說：「此乃我之罪也，前者馬岱引蜀兵千餘，皆死於水中，更兼殺死南人，盡棄此處……」在第七次擒孟獲時，火燒藤甲兵，三萬餘衆死於「盤蛇谷」中。孔明又自責地說：「吾雖有功於社稷必損壽矣！」從上述這些情況看可見，在進行如此大規模戰爭之後不久，就說「兵甲已足」也是有問題的。

第三，當時正逢曹丕死亡，孔明得知大驚說：「曹丕已死，孺子曹睿即位，餘皆不足慮，司馬懿深有謀略，今督雍、涼兵馬，倘訓練成時，必爲蜀中之大患，不如先起兵伐之」。用這件事作爲北上出師的理由很難成立。當時馬謖就說：「今丞相平南方回，軍馬疲敝，只宜存恤，豈可復遠征？」後來孔明採用了馬謖的「反間之計」，使得司馬懿被削職回鄉。但是孔明又說：「吾欲伐魏久矣，奈有司馬懿總雍、涼之兵，今既中計遭貶，吾有何憂！」看來司馬懿掌兵權與不掌兵權都被孔明用作北伐的理由。

第四，後主劉禪看了〈前出師表〉後說：「相父南征，遠涉艱難，方始回都，坐未安席；今又欲北征，恐勞神思。」孔明不正面回答阿斗的問題，只說：「南方已平，可無內顧之憂，不就此時討賊恢復中原，更待何時？」阿斗雖無能，但還有起碼的常識。孔明此時的頭腦還不及阿斗清醒。

第五，太史譙周說：「臣夜觀天象，北方旺氣正盛，星曜倍明，

未可圖也。」又說：「丞相深明天文，何故強為？」諸葛亮回答：「天道變易不常，豈可拘執？」孔明這個回答也表明：他已從《三國演義》前半部中的「神」，降到了現在的「人」了。中國的神不像古希臘的神，後者常犯錯誤。中國的神（除《封神榜》外）絕不會把事情看錯，所以人們常說「料事如神」。諸葛亮以前從未犯過錯誤，現在犯錯誤了：用馬謖失了街亭是個具體的軍事指揮上的錯誤；孔明不顧客觀事實，主觀地堅持立即北征，表明他已進入老年的固執心態。

　　《三國演義》中寫當孔明得知「街亭」及「列柳城」都已失守後，又犯了一個錯誤，即他急急忙忙地把身邊的大將關興、張苞、張翼、馬岱、姜維和精兵，都派出去執行任務了，他身邊只留有兩千五百名軍士（戲中司馬懿說，他們都是老弱殘兵）和一些文官。他沒有料到，司馬懿的大軍來得這樣快，使他打又打不過，跑又跑不了。京劇《空城計》對此情節有改動：當探子報告街亭失守時，孔明身邊已無大將、精兵，在此之前都已派出執行任務去了。這樣比《三國演義》中的錯誤要小些。不過也不能說完全沒有指揮失當之誤，也不能解釋為孔明不顧個人安危，所以不留精兵良將保護「司令部」，因為在他的心目中，要完成光復漢室的大業，必須是並且只能是他。因此他本人必須是重點保護的對象。唯一能替他的指揮失誤進行解釋的理由，是他手下的良將精兵本來就不多——不夠用的。這又暴露了他此時北征的「勉強性」。

　　為了退敵兵，孔明設計了一個「心理戰役」——空城計。其可能成功的根據是司馬懿知道他一生做事謹慎，一定怕中埋伏而退兵。果然司馬懿見到城門大開後大疑，《三國演義》中的司馬懿便立即退兵。他的次子司馬昭說：「莫非諸葛亮無軍，故作此態？父親何故便退兵？」司馬懿說道：「亮平生謹慎，不曾弄險，今大開城門，必有埋伏，我兵若進，中其計也，汝輩豈知？宜速退。」如果按照《三國志》的記載，孔明確實一生謹慎，從不冒險，偶一冒險，可以騙過敵人。但是在《三國演義》中，諸葛亮多次冒險：他隻身到江東，在周瑜身旁，如入虎口；他還多次顯露他的特殊才能，借箭、借風；並且

還多次在魯肅面前，賣弄他對周瑜所有的計策都瞭若指掌，實際上屢次強化周瑜要殺他的決心；他氣死周瑜，又去爲周弔孝，用他的表演技巧玩弄東吳人的感情。諸多事例證明：孔明常常弄險顯示奇能。他「火燒博望坡」、「火燒赤壁」、「火燒藤甲兵」、「火燒葫蘆谷」。是中國歷史上最大的一個「玩火的男人」。京劇《群英會》和《借東風》等戲，對此都有充分的表演。《空城計》表演的實際上主要是兩個老人打的「糊塗」仗：諸葛亮指揮糊塗，最後只能孤注一擲；司馬懿也糊塗，片面地憑老經驗辦事，竟不了解孔明曾有多次弄險玩火的歷史。在空城面前不進不退地猶豫了半天。

小說和戲曲是文學藝術，不是科學。允許其虛構與不合邏輯。爲了得到作者想要的效果，製造特殊的情節，難免常常掩蓋或淹沒了歷史真實中有價值的內涵和經驗教訓。如果圍困西城的曹軍指揮官不是司馬懿，而是其子司馬昭，諸葛亮就完了。這是又一個啓示，即「後生可畏」。在此之前，還有一可畏的「後生」，就是火燒七百里連營寨的陸遜。他是東吳的一個年輕的指揮官，被任命爲都督時，東吳的老將們都看不起他。結果事實證明了「青出於藍而勝於藍」的真理。東吳的指揮官──「都督」，先是周瑜，然後是魯肅和呂蒙，到陸遜已是第四任了。周瑜被孔明氣死；魯肅對關羽也無可奈何，荊州要不回來；但是呂蒙則戰勝了關羽；陸遜又大勝了劉備。雖然這兩大戰役──「襲荊州」和「燒連營」都不是與諸葛亮的正面交鋒，可孔明當時是蜀國的「總參謀長」，不能說一點責任或關係沒有。出現這種局面的一個重要原因，就是諸葛亮的職務，是真正長期的「終身制」，沒有注意培養接班人。

《三國演義》中第八十七回寫孔明南征時，馬謖奉天子之命來慰軍。孔明問道：「吾奉天子詔削平蠻方，久聞幼常（馬謖）高見，望乞賜教。」馬謖說：「愚有片言，望丞相察之：南蠻恃其地遠山險，不服久矣；雖今日破之，明日復叛，丞相大軍到彼，必然平服；但班師之日，必用北伐曹丕，蠻兵若知內虛，其反必速。夫用兵之道『攻心爲上，攻城爲下；心戰爲上，兵戰爲下』，願丞相但服其心足

矣。」孔明歎曰：「幼常足知吾肺腑也！」於是孔明任命馬謖爲參軍，一同進軍。看來諸葛亮很尊重馬謖。馬謖也確實高瞻遠矚，在征南蠻的戰略上和對待少數民族的政策方面都很有水平，所以諸葛亮才留下他當參軍，一同參與這次軍事行動。全面勝利回到成都後，諸葛亮又採用了馬謖的反間計，使司馬懿丟了兵權。這件事當然也給孔明留下深刻印象。北征第一次到祁山時，馬謖仍然是孔明的參軍，他雖然兩次出了「高招」，畢竟只是出謀劃策，缺乏實戰經驗，第一次獨立擔當守街亭的實戰任務，卻讓他立了軍令狀，縱然又派了王平協助他，畢竟起不了多大作用。歷來評論斬馬謖時，都強調馬謖的缺點，即劉備在白帝城託孤時已經指出的「言過其實，不可大用」。其實諸葛亮的錯誤並不只是忘了先帝之言，還有不少值得深思與探討的問題：

(1)「勝敗乃兵家常事」，爲什麼馬謖就只許勝不許敗？

(2)馬謖失敗是事實。但他的指揮也有其事軍事理論的依據，在他和王平討論何處安營紮寨時，提出要在山上屯軍，理由是「憑高視下，勢如破竹」；在談到被圍斷水時，他說：「孫子云『置之死地而後生』若魏兵絕我汲水之道，蜀兵豈不死戰，以一可當百也，吾素讀兵書，丞相諸事尚問於我，汝奈何相阻耶！」王平說不過他，提出分兵把守，王平在山下屯兵。馬謖先不同意，後來也同意讓王平在山下紮營了。置之死地而後生，在軍事史上是有實例的。最有名的就是「背水一戰」和「破釜沉舟」的故事。現代軍事行動中，沒有不搶占「制高點」的。因此，不論是從當時的情況看，或者以今天眼光看，馬謖軍事失利的原因並沒有弄清楚。

(3)諸葛亮也沒有說清楚馬謖的軍事理論錯在何處。總之勝了就獎，敗了就罰。孔明留馬謖當參軍，當然互相經常談論兵法，爲什麼不能事後總結經驗敎訓，培養馬謖成爲理論與實戰都行的全才？

(4)斬馬謖的唯一理由是他立了軍令狀，不斬不能服衆。可是當

年關羽在華容道放走了曹操，並未按軍令狀斬首！如今正是用人之際，卻斬了馬謖！

(5)並非所有的將領每次執行任務時，都要立軍令狀，多是執行者自己主動要求承擔任務，願立「保證書」——軍令狀。諸葛亮是聰明的指揮員。他常常善於使用「激將法」，特別是刺激那些老將軍的自尊心，使他們主動要求請戰，但也沒有要他們立軍令狀。為什麼對馬謖要堅決執行軍令狀？對年輕人更應該注重以培養為主。年輕人可能氣盛，喜功好勝，失敗了可以重責，但不應斬首。所謂「軍中無戲言」是對的。軍事行動常常是生死存亡的大事，豈能如同兒戲？不過也不一定要斬首。諸葛亮斬馬謖是很不理智的，儘管他是「揮淚」斬的，實際上是有發洩其怒氣的成分的。京劇表演抓住了這個心理活動，孔明一聽馬謖回來了，立即就變了臉，氣急敗壞地要懲罰他。最後揮淚並非出於惋惜與不得已的痛心，而是後悔沒聽劉備的話。其實劉備這句話的根據，無論是《三國演義》還是戲曲中都沒有交代。因此也是不足為憑的。

東漢末代，朝廷腐敗無能，民不聊生，群雄並起，軍閥混戰，要恢復統一的局面，也只有訴諸武力，戰爭給人民帶來的痛苦和災難很難避免。諸葛亮早期輔佐劉備進行的戰爭，是符合歷史發展的潮流和方向的。到了後來已經形成了三國鼎立的局面，處於相對穩定的形勢。劉備已去世，劉禪（阿斗）又沒出息，諸葛亮還要爭什麼漢室的光復統一是不得民心的，連蜀漢的君臣也沒有幾個贊成。然而諸葛亮資格老，他說了算，六出祁山，不僅勞而無功，自己累死在五丈原，而且給百姓帶來了新的在當時是可以避免的巨大災難。

儘管作者羅貫中由於他的正統觀念，還在美化諸葛亮的軍事天才，違背歷史地編造了孔明的許多戰績，畢竟歷史的潮流不可阻擋，諸葛亮的失敗是無法挽回的。這「六出祁山」的「第一出」就發生了「空城計」，也是很有象徵性的。預示著孔明軍事生涯已經開始走下坡路了。

　　還有一點也是值得注意的，即劉備爲給關羽及張飛報仇決心伐東吳時，儘管很多人進行勸阻，指出伐東吳對他統一漢室的大業不利，他卻把結拜兄弟的情誼置於「江山」之上。看來諸葛亮對漢室統一的願望比劉備還要強烈，他要報劉備對他的知遇之恩，要實現他對劉備託孤之囑的承諾，他沒有很細緻地教育培養或影響這位「後主」，而只是在一紙〈出師表〉中，提出了要劉禪注意的一些統治原則，就又遠離他去北征了。結果是並沒有實現重取中原恢復漢室的目的，反而導致了蜀漢的迅速覆滅。如果孔明當時固守益州，發展經濟，培養人才，可能至少延緩蜀漢以及他本人的滅亡，也可能出現「柳暗花明又一村」的新局面。

　　諸葛亮是儒家思想的典型代表。他的後期行爲表明他堅持儒家的原則，不僅要「治國」還要「平天下」。百姓的生死疾苦，對於他來說並不是首要問題。他在失了街亭，斬了馬謖之後，曾上表給後主申請給自己處分。說到自己的錯誤，只談指揮失當，不提勞民傷財的問題。在《三國演義》第九十七回中，孔明後期的「窮兵黷武」說得更清楚。他在「一出」祁山失利，又要「二出」祁山時，寫了第二個「出師表」（〈後出師表〉）。在表中，首先再次提出是先帝劉備託他孔明討伐漢賊的；又以劉邦、曹操創業爲例，說明多次失敗後取得成功的道理，不能不付出代價；他又說自己的才能不如劉邦手下的謀臣張良，也不如曹操；他的隊伍中，最近又連續死了趙雲等七十多名將官，他估計再過幾年則還要損失三分之二，如何還能征服敵人？最後他總結出蜀漢面臨的嚴峻形勢。他說：「今民窮兵疲，而事不可息……」孔明承認「民窮兵疲」，可是討伐漢賊之事又不能結束，既不能結束，龐大的軍費開支就難以長期負擔，必須現在就打。要是以益州這一個州，與漢賊長期對峙打持久戰，他認爲不行。

　　孔明只看到自己戰將逐漸減少，沒想到按照自然規律，敵人也是同樣要減員的；也不提和平時期的軍費消耗，與戰時相比，要小得多，而且還可「屯田」，軍隊從事生產。因此，他的說法是站不住腳的。這個〈後出師表〉的眞實性也大可懷疑。

　　最後他說：諸事難料，「臣鞠躬盡瘁，死而後已」。至於成功失敗，他就沒有把握了。這個「鞠躬盡瘁，死而後已」兩句名言，流傳千古，影響很大，用於「爲人民服務」是非常寶貴的。但是用於既不顧自己的死活，也不顧百姓的死活，堅持連續不斷的戰爭去實現連劉備本人也不大重視的「漢室統一」，實在是不明智。劉備雖然論家譜排輩是「當今皇叔」，其實出身是個「賣鞋的」，他同一個「殺豬的」和一個「推車的」三人在桃園結義盟誓的時候，提出要「同年同月同日死」。哥兒們義氣最重要，漢室統一還在其次。這三位最後實際上基本實現了他們當初的結義誓言。諸葛亮他雖然也早年「躬耕」，究竟不如劉、關、張更接近平民百姓，因而在關心百姓上他不如劉備。《三國演義》中劉備棄新野奔荊襄，一路上難捨追隨的義民，表現得很具體。

　　諸葛亮是早期聰明，後期糊塗，最終是他自己和他驅使的無數兵民，一同「死而後已」！《三國演義》及《三國戲》在我國影響很大。羅貫中以他自己的觀點塑造的「這一個」諸葛亮，無論是在小說中、舞台上或人們的頭腦裏，都是個至善至美的「神」。只是這「失街亭、空城計、斬馬謖」的一段故事和京劇，偶然地「曝了一次光」，表明了孔明不是神而是人，不但是人，並且還有相當糊塗的時候。

　　在後面的第二次到第六次「出祁山」當中，羅貫中又把孔明重新按「神」的形象包裝得嚴嚴實實：多次打勝仗，每次失利都不像失街亭那次是主觀錯誤，而都是因爲客觀原因——天意所致，如葫蘆谷之役，如果不是天降大雨，司馬父子就被燒死了，諸葛亮也就大功告成了。羅貫中美化和神化諸葛亮，很大的原因是由於劉備比較注意人民的疾苦，又是漢室的正宗，諸葛亮全心全意地輔佐他，「賢君忠臣」是當時各統治集團中最好的一對搭檔。但對孔明後期活動的虛構和美化，則是羅貫中在《三國演義》中的大敗筆。這是我們在接受與分析傳統文化及傳統戲曲時應該注意的。

<div style="text-align:center">

第 十 六 講

《玉堂春》賞析

</div>

　　全部的《玉堂春》包括：「嫖院、廟會、騙賣、毒夫、起解、會審、監會和團圓」等八個主要情節。荀慧生曾演過這全本的《玉堂春》。現在的《玉堂春》多把前面的四個情節略去，只演後半部。其中「起解」及「會審」最受觀眾喜愛。常常各自單獨演出，劇名分別叫《女起解》和《三堂會審》。

　　如果用一句話概括全部《玉堂春》的故事內容，那就是：「公子王金龍和妓女蘇三的戀愛經過。」其主要內容從上述八個情節的名稱也可以看得出來。

(1)吏部尚書（「部長」級）的三公子王金龍到京都領取俸銀，歸途遇見壞人引誘他去妓院與妓女蘇三一見鍾情，住在妓院迷戀揮霍；

(2)王公子的銀子在妓院用盡後被趕出妓院，流落街頭夜宿「關王廟」內，蘇三去廟內與他相會並給他銀子，助其還鄉；

(3)蘇三被富商沈燕林看中買走，蘇三不從，被騙到沈家；

(4)沈妻皮氏想用毒藥麵條害死蘇三，卻誤殺了她的丈夫沈燕林，蘇三被誣為兇手而入獄；

(5)王金龍中進士後當了大官——八府巡按，出來視察，發現了蘇三的案子，立即調解蘇三從洪洞縣來太原，接受重新審理；

(6)在公堂由三位官員審問，蘇三按照自帶的狀紙，傾訴冤案詳情；（三位官員同審，所以這折戲叫《三堂會審》）

(7)王金龍會審後，深夜到監獄牢房與蘇三相會；

(8)最後問題得到圓滿解決，他二人「有情人終成眷屬」。

《玉堂春》的主題是歌頌純眞愛情，揭露封建社會官場和妓院的黑暗與弊端。應該注意的一個情況是蘇三雖然名爲妓女，但她在與王金龍初會時，卻還是個十六歲的處女。當時他們兩人都是初戀的少男少女；但是社會地位卻有天淵之別，一個是中央「部長」級的公子，另一個是處於社會最底層，最受人歧視的妓女。他們生死不渝的愛情與結合，是對封建社會意識形態的大膽挑戰。他們的最後勝利表達了人民群衆的願望。如果同法國的《茶花女》比較一下，可以看出《玉堂春》還是帶有中國的封建時代的局限性。因爲蘇三始終沒有眞正當過妓女。本文重點賞析《女起解》和《三堂會審》兩齣戲。

《女起解》——悲劇的喜劇化表演

爲了同秦瓊被「起解」（押送）的戲相區別，人們就把蘇三的起解叫《女起解》，而秦瓊的起解叫《男起解》（也叫《三家店》）。

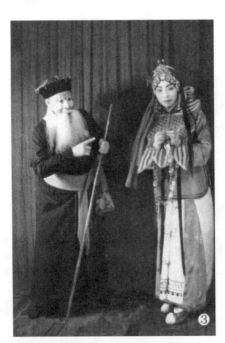

蕭長華飾崇公道，梅蘭芳飾蘇三

《女起解》這齣戲，可說是家喩戶曉的京戲。女主角蘇三也是京劇中知名度最高的人物之一。其中蘇三唱的一段〔西皮流水〕「蘇三離了洪洞縣……」更是廣爲流傳。這段唱腔非常明快、流暢、簡潔，沒有複雜的拖腔，極易學會。唱詞簡短明白，沒有深奧的文字，基本上一聽就懂。內容含義卻十分感人，唱出她在前途未卜的危難之中，還惦念著她的情人，而且竟然敢在大街上當衆表述，求人給她的情人傳個口信，說她不是希求拯救，她已不抱希望，只是仍然愛著他，下一輩子做犬做馬，也要報答

他的恩情。感人肺腑的宣言遂成了廣大喜愛京劇初學唱者的「第一課」。

除了上述的唱段以外，《女起解》的其他唱段也多是精品，廣爲「票友」們傳唱。其中第一段是〔二黃散板〕，表達她忽聽到傳喚時內心的緊張與害怕，由於她在監牢中受到的折磨及已被定罪等待處決，所以成了驚弓之鳥。等到她聽見解差崇公道說明是去太原接受復審，冤情可能辨明之後，她唱了一段〔反二黃慢板〕，表明了她的複雜心情：既感到有點希望，又覺得很渺茫；但更多的是思念情人。最後是唱出她最重要的準備工作——把狀紙藏好。〔反二黃慢板〕能很好地表達她剛聽到新的情況以後心情的逐漸變化。她不是充滿希望地激動，只是從沉重的心理重壓下慢慢地紓緩過來。

蘇三在《女起解》中的第二場戲裏，唱的第一段就是上面已介紹了的〔西皮流水〕：「蘇三離了……」此時她已動身上路，離開了使她受辱蒙難的洪洞縣城，心裏非常激動；看到了大路上來往行人，精神爲之振奮，於是用〔西皮流水板〕的流暢唱腔來發洩她的壓抑和思念之情，這當然也是個很不尋常的「插曲」。走著走著，突然不走了；當衆跪下發表「演說」，爲單調的「押送」增加了戲劇性的變化。

接下來的是另一個變化：又走了不遠，解差崇公道突然喊道：「好熱的天呀！」停下來不走了；他要爲蘇三解下「行枷」，減輕她的負擔和痛苦。這出乎蘇三的意料。因爲開始上路帶枷時，崇公道曾對她說明這是「朝廷的王法」不能不戴。蘇三此時又戲劇性地引用崇公道的原話，說：「這是『朝廷的王法』如何去得？」拒絕解枷。崇是個幽默詼諧的老頭兒，一聽此問反而樂了：「哈哈，有的！在這兒等著我吶！什麼王法屁法，在城裏由著他們，出了城就得由著我啦！說開就開！」隨即爲蘇三取下行枷。崇公道的好心腸感動了蘇三，在去枷身輕之下，連聲稱謝並誇讚他是個大大的好人。老解差遺憾又幽默地說自己雖然是個好人，卻沒有兒子，並且連孫子也耽誤了。聰明的蘇三立即表示願做他的義女。在崇公道連連推辭的時候，蘇三已經

跪下「大禮參拜」了。老頭兒大喜，把自己的一根趕打犯人的棍子送給蘇三當拐棍，作為認「乾女兒」的「見面禮」，兩人的關係親近了；於是邊走、邊唱、邊說，引出了許多很有意思的對話。對話的形式是蘇三唱一段：表述自己的不幸遭遇及悲憤心情；崇公道作為丑角和義父，用京白就蘇三所唱內容，發表一通評論與勸慰。老解差的評論代表了普通百姓對妓院和官場以及人生的看法，與後面《三堂會審》中三個官僚的看法大不相同。

蘇三拜了義父之後，在解往太原的一路上，拄著拐棍唱了一大段優美的〔西皮〕唱腔。從〔導板〕、〔慢板〕、〔原板〕至〔搖板〕連同崇公道的念白，共表演了約半小時。分段分析如下：

第一段，蘇三唱〔西皮導板〕：「玉堂春含悲淚忙向前進」，接著〔慢板〕：「想起了當年事好不傷情，每日裏在院中纏頭似錦，到如今只落得罪衣罪裙」。崇白：「……打上官司啦比不得當初在院裏的時候了，話又說回來了，你在院裏穿綢著錦，成天價花天酒地，那是鴇兒拿你當搖錢樹，叫你成年給她賺錢，那個日子何時是了哇！如今你呀就盼著到了省城，見了都天大人，判明冤枉，那時有了一條生路啦！稱心的日子還在後頭吶！不用發愁，有指望。耐點兒煩，耐點兒心，咱們走吧！」這是一位善良的老人對一位風塵女子的諄諄開導。他對她沒有歧視或嘲笑，指出她過去的生活並不值得懷念，要以積極的態度來對待很有希望的未來。他沒有大道理的說教，而是和風細雨的勸慰，暖人心房。

第二段，蘇三唱〔西皮原板〕：「我心中只把爹娘恨，大不該將親女圖財賣入娼門」。蘇三在追尋自己不幸遭遇的根源，怨恨父母。崇白：「哎喲孩子，你說這兩句話，我聽著心裏好難過啦！爹媽做事心太狠，不該將你賣入娼門。這話呢，有這麼一說。本來嘛！做父母的應當教養兒女成人，絕不該賣女為娼。話雖如此，他們必是為生活所逼，再加上受人愚弄，才鬧得這樣的結果，這也是萬不得已而為之。已然做錯了，埋怨他們也是無益啦！得啦，走吧！」崇老頭看問題很全面：父母不該這樣做；但是為生活所迫，可以理解；埋怨無

益，不宜多想了。實際上是正確地指出了這是個社會問題，責任在封建社會，不在做父母的。崇公道說不出深入概括的理論，然而一句「生活所迫」就已準確地點中了問題的關鍵與根源。

　　第三段，蘇三接唱〔原板〕：「惱恨那山西沈燕林，他不該與我來贖身」。崇白：「哎，沈燕林花了那些個銀子替你贖身，叫你出籍為良，也是一件好事，你怎麼倒埋怨起他來啦？唉！按說呢，他可也不對，現有媳婦兒，幹嘛又把你弄到家裏去。你呢！年輕貌美，那皮氏（沈妻）瞅見你還能不有個醋兒醬兒的嗎？你們這檔子事啊就叫『醋海波瀾』嘛！」崇公道慣於多向思維，他能站在多個角度客觀全面地進行評論。

　　第四段，蘇三接唱：「皮氏賤人心太狠，施毒計用藥麵害死夫君。」崇公道的反應是同意蘇三對皮氏的譴責。同時也分析了皮氏的心理活動。最後點出了沈燕林因為有錢，自取其禍：錢能給人帶來幸福；也能給人帶來災難。

　　（第五段略）第六段，蘇三唱：「惱恨那貪贓王縣令，還有那眾衙役分散贓銀」。崇白：「有哦兒！說來說去，說到我們『座兒』上來啦！常言說得好：『衙門口衝南開，有理無理拿錢來』。你想想他做官為的是什麼呀？不就是為了發財嗎？孩子，你這麼聰明，怎麼竟說傻話呀！別說啦，咱們走吧！」崇公道身在衙門多年，對個中黑暗弊端瞭若指掌，並且表現出已經習慣成自然。這次他的立場很清楚，是站在所屬「部門」的角度上來講的，認為做官為了發財是必然的、普遍的、絕對的，提出指責是說傻話。實際上崇公道已把官場上的弊病完全看透了，對此毫無猶豫是鐵的必然的事實！這在客觀上起到了最有力的最令人信服的揭露作用。

　　蘇三唱的內容涉及的問題逐漸擴大化了：不單是當官的貪污，蘇三還唱了：「還有那眾衙役分散贓銀」。崇公道是老實人，說了實話：「嘿！又說到我們『六扇門兒』來啦！聽我告訴你說，『大堂不種高粱，二堂不種黑豆』，不吃你們打官司的吃誰呀！就拿你們這檔子事說吧，甭說別人，連老漢我還鬧了雙鞋吶！……」中國封建社會

裏，長期以來，一直是「低薪制」。官吏的「薪俸」──「工資」是很少的。彭澤縣令陶淵明在〈歸去來辭〉中寫道：「不爲五斗米折腰」。說明一個縣長每月只有五斗米的薪水；小吏們的收入更是可想而知了。因而存在著貪污的客觀因素。這個問題直到今天也還沒有得到妥善解決。天眞老實的崇公道，毫無顧忌地說出了連自己也占了便宜；說話的口氣明顯表現出衙役分贓不足爲奇，也是不值一提的小事。

蘇三越想越生氣。崇公道的勸解起了火上澆油的作用。於是蘇三接唱〔西皮搖板〕：「越思越想心頭恨，洪洞縣內就無好人！」這是絕妙的一句唱詞，合情合理。按崇公道所說，在蘇三看來，所有的人都欺負她，哪裏還有好人呢？！蘇三是受害者，容易產生單向思維，只從自己的角度想，自然是越想越窄。崇公道此時不僅是旁觀者，所謂事情不在自己頭上，「站著說話不腰疼」。而且還是多少沾了蘇三便宜的人，有些沾沾自喜吧！這是人性的弱點──「自私」的流露；崇公道也不能例外。蘇三在情不自禁的發牢騷當中，無意地把義父也罵進去了。於是崇老頭從他還鬧了一雙鞋的愉快回憶中被「刺」醒過來，不由得生氣地說：「啊！洪洞縣內沒好人！不用說，連我也在其內啦！你可眞沒良心，你看這麼熱的天，挺重的枷我拿著，我的棍你挂著，我都不是好人啦？！好、好、好，不是好人，咱們甭行好事。來、來、來（放下行李）把這個（兩手各執一片行枷向蘇三比劃著）給我戴上！」蘇三吃驚地向後退了一步，知道自己把話說錯了。

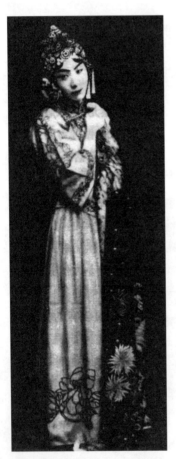

荀慧生飾《玉堂春》中蘇三

崇公道又說：「你真要把我氣死！這是怎麼說的！哼……」

　　這段對話使得場上的氣氛突變。原來兩人非常融洽，新認的父女關係，一個訴苦埋怨，一個勸解安慰。說著說著，蘇三不慎「走了火」，打擊面太大，傷了她的老義父。後者也頓時發了火，眼看要鬧僵了。如何收場呢？聰明的蘇三立即採取認錯賠禮的方式平息了老人的怒火，扭轉了局勢。她唱〔西皮流水板〕：「一句話兒錯出唇，爹爹一旁怒氣生，走向前來我把好言奉敬」，蘇三叫道：「爹爹！」崇說：「甭理我！我不是好人！」蘇三趕緊又叫道：「爹爹呀！」接唱〔西皮搖板〕：「唯有你老爹爹（呀），是個大大的好人。」同時表演先伸「贊指」——大拇指，再用右手扶崇公道的肩膀，左手揉崇公道前胸。這一招果然立竿見影，隨之蘇三唱的尾聲中，老頭兒舒暢地哈哈大笑，說道：「氣呀，把我氣死，笑又把我樂活啦！」以上這段唱和表演，是《女起解》最具藝術魅力之筆。不但可以充分地演出蘇三的聰明伶俐乖巧之態，而且還能表達出更豐富的內涵：蘇三是崇公道的女兒，自然可以向父親撒嬌、發嗲；蘇三又是飽經滄桑已經成熟的風塵女子，因此也可以是哄哄這個「老小孩兒」；還可以是展現她畢竟是在妓院裏長大的煙花女子，耳聞目濡學會了許多「職業技巧」，在此偶爾無傷大雅地流露一下。

　　《女起解》是齣悲劇，主人公以青衣行當演出。此時卻有點花旦的味道，加上丑角的配演，增添了不少輕鬆的氣氛。這是一段典型的悲劇喜劇化的表演。

　　劇中蘇三的藝術形象是很奇特的：一個年輕貌美的女子穿著囚犯的服裝——「罪衣罪裙」，而戲中的囚服卻又是色彩鮮豔的紅色；頸上和手上套著刑具——行枷，而這刑具又是很美的藝術品，外形是條鱗光閃閃的金魚；這位「囚婦」沒有披頭散髮，在天藍色的頭巾綢帶上還有珍珠寶石樣的飾物；長時間關在牢房中的囚徒，走起路來不是蹣跚拖遝，而是步態輕盈。從現實主義的角度來看，這種形象很不協調，不倫不類甚至是矛盾百出的「怪物」。

　　這位奇特的美女身旁還有一個佝僂著身子的解差，他不僅鬍鬚是

白的，鼻子也是白的；年輕的囚徒扛著棍子，押送犯人的老頭兒卻一直背著行李，後來還挾著刑具！看來更像是主人和僕人在趕路。背上的行李是誰的呢？住宿時，店家備有鋪蓋，不用自帶；若是搬遷，那麼是蘇三的東西，罪犯的行李由解差來背？這是古代的「雷鋒精神」？！百年來，此戲一直受觀眾歡迎的原因何在？舞台上的荒唐形象正是藝術魅力的祕密所在？這些都很值得琢磨一番。

《三堂會審》——豐富的人物心理活動

蘇三到了太原府接受復審。審案時，除八府巡按王金龍主審外，還有兩位官員陪審，一是藩司潘必正，一是臬司劉秉義。這三位是一邊審問，一邊議論。引出許多戲劇的小衝突，顯現了各人不同的脾氣、性格與觀點。使得一堂本來是嚴肅甚至嚴厲沉重的問案，變成一個詼諧、幽默和諷刺官場的論壇。

經過了一番問案前的例行手續之後，審問應該轉入正題。表演審問的形式是：官員問話用韻白；蘇三回答用唱。劉秉義問蘇三入妓院時是多大年紀？住了多久？用以計算她事件發生時的年齡；進一步問蘇三頭一次破身——「開懷」的客人是哪一個？蘇三不好意思回答。在再三追問之下，脫口唱出「是那王」三字，立即感到失言了，她不能洩露供出王金龍來。後來急中生智回答：「王公子」這樣一個含糊的名字。兩位陪審官員已經覺察到與上面坐著的這位八府巡按有關，故意重複說：「原來是個姓王的！這倒巧得很哪！」兩官員並且竊笑：「嘿嘿……」劉秉義接著追問王公子是什麼樣的人？蘇三答唱：他本是吏部堂上的「三舍人」——第三位公子。王金龍耐不住了，他怕這樣繼續問下去，他將完全暴露。於是喝道：「住了！本院問你謀死親夫一案，哪個問你院中苟且之事？」另外兩位官員已經清楚了。卻故意堅持要問下去，要徹底地把這位過去的貴公子、現在的大官員，在公堂上捉弄捉弄。王金龍畢竟是初涉官場，還很嫩，只得依了這兩位老官僚——老滑頭，繼續問下去。他們的表情很生動：王金龍

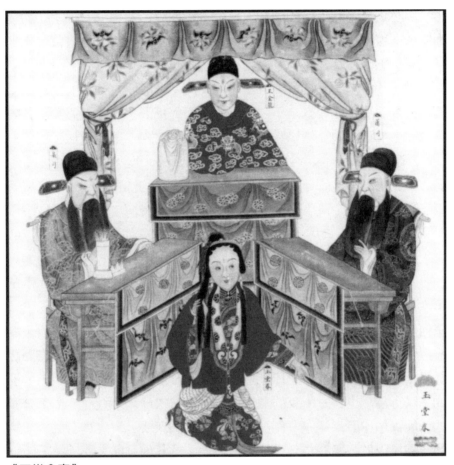

《三堂會審》

說：「如此說來（面向潘）審得的？」潘答：「審得的。」王：（面
向劉）「問得的？」劉答：「問得的。」王：「（用扇子擊案面向
潘）如此審吶！」潘：「審哪！」王：「（又以扇擊案面向劉）問
吶！」劉：「問吶！」王：「（向潘）啊！」潘：「啊！」王：
「（向劉）啊！」劉：「啊！」三人同笑：「哈哈哈……」三人又齊
拍驚堂木：「講！」三人又一齊甩開摺扇。這段表演刻畫三人都在故
意做作：王金龍是既要掩飾自己無奈的窘態，還要裝出落落大方的樣
子；潘、劉兩人是虛以周旋應對，表面上還是要裝出下級對上級的尊
從，實際上是想看落在陷阱中的王大人的笑話！

　　潘必正接著問：「公子初次進院帶銀多少？」蘇三答唱：「初見
面銀子三百兩，吃一杯香茶就動身。」潘必正評論說：「這位公子好
慷慨。」王金龍當然是同意對自己的誇獎，說：「倒也大方。」但劉
秉義說：「這是敗家之子。」王金龍反問：「敗家之子？」劉再次明
確自己的看法：「敗家之子。」王金龍不好反駁，勉強地假笑：「嘻
嘻嘻……」三人輪流拍驚堂木，同聲說：「講！」王金龍挨了罵，只
能吃「啞巴虧」了。潘、劉兩人的評論，一褒一貶，各有道理。王金
龍當然愛聽表揚他的好話，但還要裝出不在乎的樣子。今天看來還有
第三種評論：王金龍不是只圖一時滿足肉欲的淺薄之徒；他來妓院懷
有慕名愛美及好奇的心理；也相當尊重這位青樓女子，不是一般玩弄
女人的紈袴子弟。觀眾也因此會寬容王金龍的「荒唐」。

　　下面又有幾次問答，蘇三唱了王公子來到院裏未到一年花完了三
萬六千兩銀子後，被鴇兒趕出妓院，流落街頭，夜宿廟內；蘇三去看
望他並贈銀兩讓他回南京。在這段審問中間，也是潘必正對王公子的
遭遇表示同情，劉秉義則冷嘲熱諷，每次都是從一正一反兩個方面評
論王公子的行為。可以把以上這幾段問答及評論，理解為是對王公子
的荒唐行為，也是對所有的類似行為的一次次地痛下針砭。把王公子
的任性糊塗和不幸遭遇，作為一種教訓向觀眾展示。這具有寓教於樂
的作用。因為觀眾在看到三位問官表演中的各種神態，特別是王金龍
的尷尬窘態，在陣陣的笑聲中體會到社會上的世態炎涼，人情冷暖，
從中吸取不少的教訓。還可以了解到官場中一些高高在上的大人物，
表面上尊貴威嚴，其實他們還有非常可笑荒唐的另一面，甚至還不如
一般的平民百姓。

　　下面接著要問答的是王公子離開妓院以後，蘇三被迫害的遭遇。
此時，王金龍在公堂上突然裝病說：「哎呀，本院的舊病復發（做病
痛狀），有勞兩位代審了吧！」潘、劉同聲應道：「當得效勞！」隨
即吩咐向前打坐，繼續審問。於是《三堂會審》變成了「兩堂會
審」。這段表演只有問答，沒有評論或調侃。因為王大人不在場上，
同時這部分內容在《女起解》中，崇公道已經評論過了。戲的演出速

度也就加快了。兩位陪審官代審至此，蘇三已供明從被騙賣至入獄經過。案情基本落實，而且王大人也在其中，無需也無法繼續審理了，遂決定暫時退下，看王大人如何發落。

王金龍又出場了。適才蘇三所供，王雖然不在場，但狀子上都已寫明。他本想當堂與蘇三相認，可是礙於堂下還有眾多衙役，只好叫蘇三先行退堂出院。

這時蘇三已經清楚地知道堂上的這位八府巡按，就是當年的王公子；也知道他礙難相認。又悲又喜之下，想出了上前去說句「知心話」來試探和打動他。蘇三唱道：「玉堂春好比花中蕊！」王金龍反應很快，立即問道：「……那王公子呢？」（老唱本中，王金龍問得更直接：「你把那王公子他比做何來？」）蘇三接唱：「王公子好比採花蜂，想當初花開多茂盛，他好比那蜜蜂兒飛來飛去採花心，如今不見那公子面，我那三……」王金龍暗暗擺手阻止。（老唱本的表演是王緊張地問道：「三什麼！」用提問打斷她的話，防她脫口而出。）蘇三接唱：「郎啊！花謝時怎不見那蜜蜂兒行。」王金龍黯然神傷，低下頭去；蘇三轉面向外，表情悲切委屈。王金龍說：「蘇三，暫且下堂，本院開脫於你也就是了。」蘇三白：「謝大人……」接唱〔西皮散板〕：「悲悲切切出察院，我看他把我怎樣施行？」唱罷又說聲「罷！」小震足、雙攤手後下場。

這段表演非常細緻動人，很富有人情味。剛才在堂上三位官員審問她時，互相鬥口，蘇三只能被動地跪在那裏，回答問題和聽他們評論，沒有她自己抒懷的餘地。現在可有機會表達自己的感情活動了，她聰明地用很生動恰當的比喻試探舊情人的「心」。但是不能得到明確回答，只好無可奈何地，也多少抱有希望地下堂而去；等待下一步事情的發展吧！這樣也就為下一場《探監》埋下了伏筆。

比較中的思考

《女起解》與《三堂會審》有些相同的特點，也是優點。首先，

　　這兩齣戲都是唱念俱全的，並且都一唱一念進行對話。蘇三主要是以唱來表演，其他角色如崇公道、王金龍、劉秉義、潘必正都有許多道白，也都有充分的做工的表演。其次，這兩齣戲的進行都相當流暢、簡潔、節奏鮮明。再者，這兩齣戲都有大量的評論。一般說來，藝術（包括戲曲）以表達情感爲主，不宜多做評論。但是這兩齣戲別開生面，其中都有大量的評論道白，安排得十分巧妙，不給人以空泛抽象之感。評論之中蘊含著情感成分，通過評論，既表達了他們的觀點與看法，起到了寓教於樂，爲世人敲警鐘的作用，也刻畫出了他們的心理活動及人物性格，如崇公道的世故與善良；王金龍的單純、矜持與多情；潘必正的厚道與幽默；劉秉義的刻薄與善辯等。

　　其次，戲在相同之中又有許多不同。第一，都是蘇三以唱回顧自己過去的遭遇；但是《女起解》中蘇三是主動地回憶，情緒上突出並擴大了她的怨恨心和牢騷。她每唱一段，都是在恨一件痛苦的往事中的主要人物，從最初被賣入娼門恨父母雙親開始，直到最後恨所有人，唱出了在我國家喻戶曉的，否定一切的名句「洪洞縣內無好人！」而在《會審》中，蘇三基本上都是在被動地回答問題以說明往事。情緒上以羞爲主，許多問題都使她難以啓齒，又不得不回答。她還要緊張地考慮和選擇回話的措詞，要避免傷害到坐在大堂之上的舊情人。因此，在這裏她的唱要表現出的是一種相當困難的、特殊的矛盾心態。在《女起解》中她沒有這些心理負擔，只是情感的抒發和宣洩。第二，兩戲中，都各有一段表現蘇三的女性聰明機智及細密心理活動的戲：在《女起解》中是蘇三趕快承認錯誤，哄得義父轉怒爲喜；在《會審》中是最後用比喻來叩擊舊情人的心扉。前者是用「喜劇性」的玩笑達到「消氣」的效果；後者是用「悲怨」的「譴責性」的詠歎，以引起對方的「感應」與「內疚」。第三，是兩戲中的評論者的態度大不相同。《女起解》中崇公道的評論是對蘇三所想所說的諸多勸慰，充滿善意與溫暖之情；評論中的觀點盡都來自平民意識；批評和譴責之中，不乏調和、緩解之詞。而《會審》中的評論則複雜多了：劉秉義代表正統的倫理道德觀念，進行尖刻的批判與諷刺；潘

必正代表一般的「人之常情」，有貶有褒，都不強烈；王金龍是在窘態中應付招架，利用潘必正的評論，對自己進行些辯護及保護性的表揚；主要是保住自己作為主審官的八府巡按的最起碼的面子。第四，是兩折戲的評論內容和物件不同：崇公道評論是蘇三的遭遇及其怨言；劉、潘和王評論的是王金龍的荒唐往事。崇公道評論的內容實質上是他不自覺地在廣泛揭露封建社會的弊端；這三位官員評論的是一位特殊的當事人，客觀上是間接地但又集中地揭露了官場中的荒唐。第五，《女起解》中的評論合情合理，兩人邊走邊聊，一人埋怨，一人邊評論，邊進行開導勸解；人物的身分與所處的場合在生活裏都是常見的。《會審》則不同，在大堂之上，三位大官追問女犯人的隱私；然後當著她的面，其中兩位評論挖苦坐在中間的一位最大的官員。這種情節本身就是荒誕可笑的。當然，這裏面也有著很深刻的不荒誕的嚴肅內涵——既是對官場中大官們荒唐行為的曝光；也是「人性」與封建「禮教」撞擊的展現。代表人性這邊的一對情人，一個跪在堂下「受審」，一個坐在堂上「受窘」；代表禮教的兩位官員，盡情地甚至肆意地冷嘲熱諷，進行心理上的「鞭撻」。最後的結果，是人性戰勝了封建禮教的束縛，出現了傳統戲曲中的大團圓——「有情人終成眷屬」和「皆大歡喜」的結局。

　　《玉堂春》這齣戲是京劇中的一個精品，影響很大。這不是偶然的，據說劇中的故事有其真實的原型，是明朝正德年間發生在山西洪洞縣的事情。該縣至今還保留有蘇三當年被關押的監獄。後來經過文人的加工虛構，被寫進《情史》及《警世通言》。明朝還編成《完貞記》傳奇；清代也有《玉堂春》傳奇。當時都曾用崑劇的形式演出過；後來梆子、皮黃也演出了。當年有名的徽班《三慶班》中，程長庚演劉秉義，徐小香飾王金龍，盧勝奎扮潘必正，胡喜祿唱蘇三，演過《三堂會審》一折。後來，徐碧雲、尚小雲、荀慧生、梅蘭芳、程硯秋、王玉蓉等也都扮演過《三堂會審》中的蘇三。京劇界的「通天教主」王瑤卿曾為王玉蓉設計了演唱全本《玉堂春》中蘇三的全部唱腔；他還指導「四大名旦」根據各自不同的天賦條件，創造出各具特

色，自成流派的新腔。四大名旦曾合演過全部《玉堂春》，各自分演不同階段的蘇三。演出中各有側重：梅蘭芳演《女起解》；尚小雲演《廟會》；程硯秋演《會審》；荀慧生演《嫖院》。他們都發揮了自己的特長，贏得了讚譽。

儘管《玉堂春》經過了幾代著名藝術家們的千錘百煉，仍然還有一些值得商榷的問題。第一個問題是《女起解》中蘇三所唱的一段最有名的「流水板」，其中最後幾句是非常明確地對大家唱道：「……過往的君子聽我言，哪一位去往南京轉，與我那三郎把信傳，就說蘇三把命斷，來生犬馬我當報還。」這後幾句並非蘇三的內心獨白，是對大家說的，要求人家替她傳信給王公子，而崇公道見她跪下後，卻問她是祝告天地，還是哀求「盤川」？當蘇三回說要打聽上南京去的人時，崇還不明白還追問原因。這裏似乎有些明知故問的味道。如果改為崇直接問蘇三「為何跪下不走？」就簡潔多了。第二個問題是蘇三聽說眼下已無人去南京。只得無可奈何地起身，隨解差繼續前進。她唱了四句〔西皮搖板〕，「人言洛陽花似錦，偏我到來不如春；低頭出了洪洞縣境……」這前兩句令人難解：從洪洞縣到太原都是在山西省境內，怎麼會跑到洛陽來了？如果說蘇三是打個比喻，說自己趕的時候不對頭，已經過時了。那為什麼要提洛陽花似錦呢？「那牡丹雖好，它春歸怎占得先？」這是《牡丹亭》中，杜麗娘的一句唱詞。因為牡丹開得晚，等它開時，百花都已開過，春天已經過去了，用來說明杜麗娘自比牡丹，開放時趕不上大好的春光。而洛陽是盛產牡丹的名城，「洛陽花似錦」，是指牡丹花似錦呢？還是牡丹開放之前的其他花兒似錦？是蘇三自比洛陽的牡丹嗎？「偏我到來不如春」是說蘇三像洛陽的牡丹一樣開放（到來）時春天已過嗎？「春天已過」能說是「不如春」嗎？如此還要解釋為春天已過之景色不如春天未過之景色。上面的解釋拐的彎兒太多太大了，令人費解。第三個問題是《三堂會審》中的「三堂」是什麼意思。一般都認為是因為有三個官員共同審問，所以叫「三堂」，本文前面也是按此論述的。但是這次會審開始是三人同審，中間王金龍裝病退場，變成兩人繼續會審，後

來二人告退，又由王金龍一人來終審收場。實際上是分三次進行的。再者，在審問中間，蘇三曾述說在洪洞縣被審情況，唱：「頭堂官司問得好，二堂官司就變了情⋯⋯」按此說，「三堂」應是指第三次「過堂」，而不是指有三位官員同審。到底這裏的「三堂」是什麼意思？第四個問題是會審之前，崇公道先到堂上報到（聽點），由於他一人兼二差──長解和護解都是他一人應點（名）。王金龍不問原因即拍案斥責：「⋯⋯分明是一刁棍！」後來蘇三上堂時先說有訴狀，要她呈狀時又說「無」。王金龍不問情由，又說：「⋯⋯分明是一刁婦！」當王金龍見狀紙上寫的是「蘇三」，而犯人自稱「玉堂春」，他又說：「⋯⋯分明是一刁婦！」王金龍幾次不問青紅皂白就「扣帽子」，不符合王金龍這個角色的性格作風。也可能是故意擺出這種氣勢，讓人相信他不認識蘇三，與之無關，不會偏袒她？！

　　《起解》是兩人在不停地走動──趕路時進行唱與念（評論）的對話；《會審》是四個人都不動（三個坐著，一個跪著），進行唱與念（評論）的對話。一直走路和一直坐、跪都是很單調的狀態，不利於「做」與「舞」。很容易演得呆板、沉悶，全憑表演角色的複雜、豐富的心理活動來做戲，難度很大，《會審》時蘇三一直跪著，也很吃力，這種呆板的表演方式也應該有所改進，電影、電視中常有「倒插」、「回憶呈現」等敘述的辦法。傳統京劇則絕大多數都是按時間順序依次演下去，這個框框應該打破，比如在《會審》回答過去的問題時，倒過來表演當時的情景，以活躍舞台上的氣氛。《起解》中的丑角活躍了氣氛，《會審》中的三個官中是否也可以有一個是丑角呢？當然《會審》這齣戲已經定型很難再改。但是在今後的創作中是應該注意避免這種情況的。

第 十 七 講
《四郎探母》賞析

　　《四郎探母》是根據《楊家將演義》創編的。此戲不僅在京劇界演出已久，川劇、漢劇、滇劇、湘劇、贛劇、河北梆子等劇種中也有內容類似此劇的劇目。

　　此戲演的是楊家將裏衆兄弟中排行第四的楊延輝從敵人陣營（番邦）中偷著回宋營探望母親佘太君的經過。全劇的主要情節是：坐宮、盜令、過關、見娘、哭堂、別家、回令等幾個部分。

思母

　　第一場是楊延輝先上，除了例行的念引子、念定場詩之外，在自報家門時，有一段較長的獨白：回述自己十五年前與北番交戰，在「沙灘赴會」時被敵人俘虜，他不但未被斬首，反成了北番的駙馬，目前得知母親押糧草來到戰場，他想暗中去宋營探望母親，但過不去關口，因而傷感不已。接著一個人坐著唱了一大段「西皮慢板轉二六」唱段。內容與前面的獨白大同小異，只是前幾句藝術地用排比和比喻的文學語言抒發自己的困境和悲歡。他把自己比成是「籠中鳥」、「虎離山」、「南來雁」和「淺水龍」，曾經是龍騰虎躍的楊家名將，如今處於孤立無援與被囚禁的狀態。極度地思想母親已達到「肝腸痛斷」的程度，並且暗自流淚悲傷。

　　這一大段唱在老生唱段中有相當的代表性，廣爲流傳，深受群衆的喜愛。由於第一句唱詞是：「楊延輝坐宮院自思自歎」，所以這第一折戲就叫《坐宮》。因爲楊延輝情緒低沉，所以用慢板唱，節奏緩

慢才能充分地表達出內心的複雜情感。又因為他畢竟是英雄戰將，悲傷中仍有剛強激昂的氣質，所以用的是「西皮」而不是「二黃」或「南梆子」的聲腔。

在演唱或欣賞聆聽時，要注意其中表演出對命運的無可奈何的悲劇意識。多年來的戰爭，造成了無數的家破人亡的悲劇。人們掌握不了自己的命運。包括敵對雙方的高層統治者、雙方軍事首腦及代表人物竟都是老年女性——「佘太君」和「蕭太后」。她們的丈夫都已戰死，兩位遺孀都是母親，還在苦撐著領導這場曠日持久的戰爭。這本身就是一個大悲劇。《四郎探母》這齣戲劇中的骨肉親情表演得最為深刻充分。因此這齣戲能夠久演不衰，儘管一度被斥之為「叛徒戲」，長期被禁演。畢竟人間的親情是永恆的，這齣戲及許多其他類似的戲一樣，「野火燒不盡，春風吹又生」！

楊四郎被俘後娶的妻子鐵鏡公主的出場有聲有色。她先幕後一嗓子京白：「丫頭！帶路哇！」聲調明朗輕快；生活氣息很濃。然後出場一亮相：身穿旗袍，足踏花盆底鞋，梳旗頭，戴大花兒，旗頭兩邊帶大穗子；一行一動，風姿綽約，光彩照人。同楊延輝垂頭喪氣地坐著形成鮮明的對比。雖然楊的戲裝打扮也很有氣派：紅蟒、雉尾翎、狐狸尾、黑厚底靴。但情緒狀態不佳，精神不起來。

鐵鏡公主出場不念引子，不念定場詩，也不「自報家門」；走到小邊台口，爽朗地張口就唱〔西皮搖板〕：「芍藥開牡丹放花紅一片，豔陽天春光好百鳥聲喧，我本當與駙馬同去遊玩」，她要進門，見楊愁眉歎氣，又退回來，接唱：「怎奈他這幾日愁鎖眉間」。這一段唱也很有名，流傳頗廣。雖然只有四句，卻把公主無憂無慮的暢快心情和春天的美景表露無遺。同時，還演出了她不但爽快活潑，而且很聰明細心，善察人意。

夫妻倆打過招呼之後，公主就直截了當地問駙馬為何愁眉不展，有什麼心事？楊延輝掩飾地說：「本宮無有心事，公主不要多疑。」楊是老生裝扮，說韻白，這兩句文縐縐的謊言就更顯得不自然。公主說：「你說你沒心事，你的眼淚還沒擦乾吶！」楊：「這個！」接

著，背過臉去擦拭淚痕。公主看了說：「現擦，可也來不及啦！」這幾句對話和楊延輝拭淚的小動作很貼近生活的眞實。雖然也是用的程式化動作，給人的感覺很自然。接著是楊說：「我有心事，但神仙也難猜透。」這樣，避免了正面回答問題，又激起了公主的好勝之心，一定要猜猜。於是夫妻兩人就猜起來了。

　　鐵鏡公主先叫：「丫頭！」兩個丫環齊應：「有！」公主：「打坐向前。」丫環應：「是啦！」夫妻兩人同時起立面向台裏，兩丫環將二人坐椅移至台前兩側斜對著放下。公主面向台裏站著唱〔西皮導板〕：「夫妻們打坐在皇（隨唱隨轉身向台外）宮院。」然後兩人同步向前，相對讓坐後坐下。這一段的做與唱給人一種相當正式的、認眞的甚至是有點隆重的感覺。本來閒暇無事，夫妻猜心事是件生活中的小事，甚至帶有玩笑的性質。但此時不是這樣，把座位的位置變動移前，旣是爲了讓台下觀衆看得更明，聽得更淸之外，在戲中又是表現出兩人的心理活動進入了一個新的階段。導板多用於正式的、重要的大段唱腔之前。很多戲裏，重要人物出場之前先在幕後唱一句「悶簾導板」，造成一種很正式的氣氛產生引人注意的效果。可是鐵鏡公主出場並未唱導板，又未念引子、定場詩和自報家門，顯得比較隨便；此時一唱導板，就更顯出下面很重要的、正式的表演開始了。觀衆也就很自然地聚精會神起來。

　　後面的幾猜都是用的〔西皮慢板〕。因爲「猜」要用心思想，所以節奏自然要慢。前兩猜都是一般的生活瑣事方面的問題，認爲是楊延輝受到母后的怠慢，或是夫妻們冷落少歡。這種平淡的「猜」，也可能是公主「裝傻」。兩猜都被楊延輝否定了，楊並說明了爲什麼猜得不對的理由，合情合理。後面的兩猜，問題就嚴重了：一猜是楊四郎想去秦樓楚館（妓院等處）冶遊；另一猜是楊對公主她已厭倦，想另找新歡。（莫不是抱琵琶另向別彈！）封建社會裏達官貴人有個三妻四妾或尋花問柳不算回事。但是駙馬不同，他對公主不能是大男人主義。尤其是楊四郎，他原是俘虜，更是奴僕的地位，因此他急得哭了，說公主「屈煞本宮了」。本來公主猜到此處，心裏已經不快，

唱完就扭轉身子背向四郎，賭氣不理了。當聽到楊哭著否認時，她又高興了，並且趕快挽回改正誤會引起的難堪。聰明的公主輕描淡寫地說：「我剛說了一句不要緊的話，你就哭啦！這不對，我再猜呀！」猜丈夫變心了，這是不要緊的話嗎？公主在把自己的丈夫當孩子哄吧！楊延輝見公主越猜越不像話，就說：「不猜也罷！」在楊看來，公主的生活經歷與頭腦都很簡單，不可能了解他的思親之情，不可能猜出他的心思。公主這時感到不好猜了，不由道出：「咳！這倒難猜了！」接唱慢板：「這不是那不是是何意見！」但她並沒有氣餒，要進一步動腦筋多想想了。她坐不住了，起身向駙馬打手勢要他同到外邊走走。楊會意一同緩步出門，分別各走一個小圓場後，又回到各自的椅子後站定。這時，公主一邊看著楊的表情，一邊繼續思考，猛然「頓悟」，點點頭說道：「駙馬！咱家這一猜就一定猜著了！」楊：「主公請講。」公主唱〔西皮搖板〕：「莫不是你思骨肉意馬心猿。」在唱關鍵的三個字──「思骨肉」時，用高音唱以表示心情的激動以及這三個字的重要。

　　欣賞這部分表演時，可以看出兩個角色的唱、念、做都很細緻。雖然兩人都是生活在皇宮內的「金枝玉葉」，可是都散發著濃厚的普通百姓的家庭氣息。在許多故事裏，「公主」都有一個共同的特點──驕傲。但是這位鐵鏡公主卻沒有。對於這段曲折的劇情及細緻的表演，可以有三個解釋：一個是編演者要突出鐵鏡公主賢慧與可愛，沒有這些好的品質，四郎是探不了母的；再一個解釋是番邦仰慕漢族中原文化，所以公主才下嫁這個俘虜，也因此才猜疑「高文化」層次的丈夫有厭棄之心；第三個解釋是為了做戲，增加些小誤會、小矛盾以豐富情節和表演，避免平鋪直敘的單調，於是把堂堂公主演得有些「小家子」氣，像個「小家碧玉」。鐵鏡公主的行當是花旦或花衫，說一口動聽的京白，穿沒有水袖的旗袍和花盆底的鞋，帶有邊疆少數民族的色彩及某種粗獷之氣；但又是公主的身分。所以這個角色的形象與風格相當複雜，表演起來豐富多彩，也有相當的難度。

　　接著是楊延輝對鐵鏡不放心，要她盟誓保密，才能吐露心事和真

情。公主又一次裝傻，說：「這倒巧啦！番邦女子呀，就是不會盟誓。」楊四郎還真相信了，就教她怎麼做、怎麼說。她還假裝不理解、學不會。這當然是公主在開玩笑，打趣駙馬小看番邦女子。後來真的正式盟了誓，倒讓四郎出乎意外。至此，公主還是很輕鬆地在逗丈夫，還沒感到問題的嚴重性。直到下面楊延輝說「木易」不是他的真姓名時，她才大吃一驚，並且發了怒；馬上變了臉，威脅他必須說實話，否則要他的腦袋。露出了她貴為公主，高高在上的另一面。與此同時，楊嚇得低頭垂袖發抖。劇情及場上氣氛突然一變，觀眾也隨之緊張起來。

楊延輝至此要正式地大段地唱出他的真情了。因而第一句就是〔西皮導板〕：「未開言不由人淚流滿面」，才唱了這一句就停下來了，因為公主在為孩子撒尿進行操作。四郎責問她不該讓孩子打擾他講話。鐵鏡答：「你說你的，還管得著我兒子撒尿嗎？」在如此重要的關鍵時刻，來上這麼一段「俗之又俗」的插曲，大大地沖淡了緊張的氣氛和降低了公主威嚴的派頭兒。也表明剛才的威脅可能不是真的，有故意做作之嫌。等到楊延輝用〔西皮原板〕唱出了他的真實來歷將要道出他的真姓名時，她才真正地大吃一驚，急忙中斷了楊的「交代」，一同出門左右察望，見無人偷聽，才放心地回來又著急地問：「我說你倒是楊什麼？」待楊說明他是楊家將中的楊四郎後，鐵鏡公主的心情與反應是又驚、又怕、又喜。因為她唱的〔流水板〕是：「聽他言嚇得我渾身是汗……」這是驚與怕，她的丈夫原來是重要的非同一般的死敵；她又唱出：「我這裏走上前重把禮見，尊一聲駙馬爺細聽咱言，早晚間休怪我言語怠慢，不知者不怪罪你的海量放寬。」這表明她知道了丈夫不是一般人物，是楊家名將；身分地位當然比原先無名的「木易」俘虜就高多了。過去可能沒把他「當回事兒」，不夠尊重，老拿他「開逗」；現在趕快道歉，求得諒解。鐵鏡公主心思縝密，反應敏捷，很會「來事兒」！正因如此，才能在後來幫助四郎探母成功。

說清了真實情況之後，兩人展開了一大段輪流的快速對唱，用的

〔西皮快板〕，流暢緊湊，表現演員熟練的唱功技巧。唱的內容是楊四郎想「探親」有困難；公主願幫忙又不放心，怕他一去不回；當楊也盟誓保證連夜趕回，公主答應爲他提供過關的「金批令箭」。楊延輝大喜唱：「一見公主盜令箭，不由本宮喜心間，站立宮門叫小番！將爺的千里戰（馬）扣連環，爺好出關（吶）！」這段唱，最突出最有名的是其中的一句「夏調」，即有經驗的老戲迷每聽到此都特別注意演員是否能圓滿地把高音唱上去。如果唱得好，一定會報以熱烈的叫好喝彩聲。劇中人楊和觀眾台上台下，此時的情緒都是熱烈興奮地融爲一體。戲內戲外，台上台下的相互呼應影響是京劇表演時的一大特點。《四郎探母》這齣戲演到這裏表現得最爲典型，最有代表性。爲全劇掀起了第一個高潮。

親情大於敵情

鐵鏡公主抱著孩子到銀安殿見蕭太后，藉口是來向母親問安。蕭太后說：「母女之間不必多禮，何須常來問安。」公主無話可說，沒事可幹，只好告辭；看見蕭太后座前桌案上有金批令箭，猛然間靈機一動，計上心來。她一面往回走，一面用手掐了孩子一把，孩子啼哭引起太后的關注，叫公主回來，問「皇孫」爲何哭？公主說孩子要令箭玩，論律該斬，雙手把孩子遞向太后。蕭太后疼愛皇孫，就給了公主一支金批箭讓孩子玩，規定第二天早晨交還。公主利用老人疼孫子的心理騙取了令箭。在這裏又一次暗示了骨肉親情勝過了軍機大事。規定第二天早晨交還，也表明了此令箭的重要。

楊延輝已經整裝待發，就等令箭了，一見就要令箭。公主知他著急，又故意逗他一下，說：「只顧和母后說話，把此事忘了。」玩笑開過以後，楊延輝令箭在身，騎馬要走時，公主又哭了。上述這些表演突出的是鐵鏡公主的聰明風趣以及她的思想感情。她以親情爲重，把軍國大事看得很輕；對這場戰爭她不感興趣，又把她嫁給敵方俘虜，就更使她「敵情觀念」淡泊了。她所代表的是對幸福生活的盡情

享受；對骨肉親情及家庭生活的重視。在國事與家事有矛盾時，她的態度很明確：毫不猶豫地以家事爲主。蕭太后的嫁女兒和給皇孫玩令箭，表明她的敵情觀念也不強。長期的征戰與對峙，在蕭太后、鐵鏡公主等這些已經做了母親的女性心中，或者說在她們的潛意識中已經厭倦或麻木了。還在積極地進行這場戰爭的是少數人，如大擺「天門陣」的蕭天佐之流。

楊延輝過關之後來到宋營，遇上了他的侄兒楊宗保正在巡營。楊宗保是小生扮演，這時唱的這段就叫「巡營」，在小生唱段中非常有名。當年經過著名小生姜妙香的加工和創造，形成了一段極爲優美動聽的小生唱腔。開始是一句〔西皮導板〕，接著是幾句〔西皮慢三眼〕，結尾是轉〔散板〕的半句之後根據劇情的變化又唱了一句〔搖板〕。這段唱不長，共八句。

《盜令》、《過關》、《巡營》都比較簡短，主要的劇情及比較突出與複雜的表演在後面。

探望親人

楊延輝回到宋營，楊宗保不認識這位四伯父，當成番邦的奸細抓起來送交父帥楊延昭。四郎與六郎很快相認後，立即去見佘太君。老母親沒想到四郎突然出現，非常驚喜；一句〔西皮導板〕：「一見嬌兒淚滿腮」之後，接唱〔西皮流水〕，回述往事及楊家將七兄弟各人的遭遇，她以爲四郎已經不在人世了。一般情況下，〔導板〕之後接〔原板〕。但是這段不同，快速的〔流水板〕能更好地表現佘太君意外的興奮心情。楊延輝與佘太君不同，他是有精神準備的。他要把他的思念母親的深情充分地傾訴出來，所以開始唱一句〔西皮散板〕：「老娘親請上受兒拜！」接唱〔西皮反二六〕：「千拜萬拜也是折不過兒的罪來……」接著是回述他的經歷和思念之情，越唱越激動，節奏逐步轉快，到末尾幾句竟轉爲〔快板〕。最後以一句十分激動深情的祝福老母長壽祝詞：「願老娘福壽康寧永和諧無災！」結束這「見

娘」的唱段。佘太君聽後不禁老淚縱橫。由於四郎說明了鐵鏡公主的情況，佘太君關心地問起這位「新的兒媳」，並表示對她的感謝。

本戲名爲「探母」，實際上涉及「探」的人很多。除了與兄弟姐妹（六郎、八姐、九妹）見面之外，還有一位重要的親人「要見、要探」的，就是四郎的原配夫人孟金榜。她守活寡十五年，是這些人之中最痛苦的不幸者。她對楊四郎的回來非常驚喜，聽說他在番邦娶了公主，自是不快，又聽說他馬上還要走更增加了難捨難分的悲痛。她的這些複雜心情的表演確實十分不易而充分感人。

楊四郎要趕回去，自然大家都要挽留。佘太君說：「哎呀兒呀！豈不知天地爲大，忠孝當先？」楊四郎這一走，背離「君」與「母」，又成了不「忠」不「孝」的人了。四郎的回答更有份量；他若不回去，佘太君的新兒媳和小孫兒都要被殺！楊家衆人都毫不猶豫地承認、接受了這個實際情況，放他回去了，儘管很痛苦。

在這裏，又一次表現出正統的所謂「忠」和「孝」的觀念的蒼白無力。楊四郎不僅要守信用而且要爲公主的安全負責。公主對他十分「仁義」，他也應同樣回報。傳統倫理原則，忠孝排在仁義之前，在此時此地，這個順序要改變一下了。當然還有四郎與鐵鏡十五年的感情也起著很大的作用。這不僅是兒女私情，而是鐵鏡公主冒著危險可能要付出重大犧牲的偉大感情在召喚四郎必須立即趕回！表面看來，四郎折騰這一夜解決不了什麼問題。實際上《探母》這齣戲中的兩位主人公和楊家衆人都有一個共同的可貴品質。這就是：「深明大義」。正因爲如此，所以楊家衆人總是一次又一次地顧全大局，不斷地做出重大的犧牲和貢獻。

朝廷與家庭

楊延輝一回北番關口，就被逮捕送交蕭太后審問。四郎承認了他是楊家將之一的楊延輝。蕭太后下令斬首。由丑角扮演的兩位國舅急忙報告鐵鏡公主前來搭救。公主向母后求情無效。兩國舅敎公主把皇

孫兒交給太后，再撒嬌尋死，老太后一心疼小的，就可成功。結果果然有效──赦免了楊四郎，一天烏雲盡散。又是骨肉之情得勝。

最後這場戲中，兩位小丑──國舅的表演起了很大的作用，占了很大的比重。四郎回來後又是兩位國舅奉太后之命在關口等候捉拿。延輝一到就被國舅叫下馬來，大國舅向前就給這位外甥女婿一個嘴巴。這種方式多用於過去的長輩對晚輩的懲罰；對外人的公事公辦的正式場合絕少應用。因此在這裏國舅們的舉動也表現出更多的家庭糾紛的味道。等到蕭太后審出這位女婿是楊家將之一，感到問題嚴重，因為是冤家對頭，不斬說不過去，所以下令斬首。兩位國舅先是相對愣然，接著又趕快想辦法要救這位親戚。大國舅打手勢讓二國舅去叫外甥女──鐵鏡公主；二國舅引來公主，邊走邊說：「公主快點走吧！了不得嘍，駙馬爺上了綁啦！」楊延輝已被嚇昏，認錯了人，對著大國舅叫了一聲：「公主！」大國舅打諢地說：「公豬（主）哇？我成了母豬啦！公主在那邊吶！」

延輝夫婦求情不允後，兩位國舅商量由他們倆親自求情。二國舅：「我說夥計，沒法下台啦！」大國舅：「怎麼辦？沒轍呀！」二國舅：「別瞧著呀，咱們給求個情吧！」大國舅：「是呀！」二國舅：「哎呀！這個人情怕咱們求不下吧！」大：「咳！老太后就喜歡咱們這樣的。」二：「是呀！」大國舅：「來吧！聽你的，哈哈哈……」

當兩人向太后下跪求情時，太后反向他們：「駙馬出關的時候，是你們誰放的？」兩人互相推諉，同聲說：「不是我放的，那天我休息，是他。」（兩人互指）太后：「哦，那麼把他擒回來吶？」兩人又同聲說：「擒回來是我呀！」（自指）蕭太后一笑：「哈哈哈……」兩位國舅跪著扭身向台外。二國舅說：「我猜的怎麼樣？你瞧樂了不是？」蕭太后喝道：「你住了吧！我要你們倆的腦袋。」（拍案）兩國舅向內轉身，叩頭，然後同聲說：「得！又饒上兩個！」活脫脫是一對「活寶」活躍了台上的氣氛。

當公主無可奈何地走出殿外時，兩位國舅湊上去出主意。不但主

意高明而且幽默詼諧。二國舅：「到了這個時候啦，不想個主意救駙馬爺，您怎麼發起呆來啦？」大國舅：「說的是呐！」鐵鏡公主：「事到如今，我怎麼連一點主意都沒有了呐！」二國舅：「這會兒沒主意啦！當初盜令出關的時候，都打哪兒來的主意呐？」鐵鏡公主：「噢！當初盜令箭啊？！打阿哥（小孩子）身上起的。」二國舅：「打阿哥身上起的，這會兒就還得打阿哥身上來……你把阿哥往老太后身上一拽。」……鐵鏡公主：「啊！得了吧！那要是摔了孩子呐？……捨不得我的兒子。」大國舅：「想不開！」二國舅：「你真是想不開呀！真是……捨不得小的，可救不了老的啦！」大國舅：「這話可又說回來啦。」鐵鏡公主：「怎麼說？」大國舅：「你要是捨了小的，救了老的，何愁沒有小的呐？」兩個「活寶」一唱一和，妙語連珠。接著二國舅又教她道：「躺在地上一撒嬌兒，什麼我不活著啦！我真不活著啦！你這麼一鬧啊，老太后一疼小的，就把駙馬爺饒啦！這不就用在阿哥身上了嗎？他是姥姥身上的肉，疼不夠！」一邊出主意，一邊還有「心理分析」。公主撒嬌自是從小就會。由花旦來演當然更是拿手好戲。這三個角色是兩個丑角加一個花旦，合演正是好搭檔，可以演得非常生動熱鬧。

太后被鬧得無法了，就說：「別亂啦，我赦了！」同時，生氣地把臉一扭。太后雖然不殺駙馬了，但氣還沒有消。阿哥又還在太后手裏。二國舅又出主意：「……你們娘兒倆抹個稀泥，進去賠個禮兒，請個安不就得了嗎！」當公主說：「……我們這兒給您呐請安啦！」太后仍生氣地把臉轉向另一側。大國舅說了句俏皮話形容太后的表現：「反轉吊面——『不理兒』啦。」這是諧音說的歇後語：表面的意思是把衣服的「外面兒」反轉過來就露出了「布」的裏面了（「布裏」與「不理」諧音）。於是二國舅又出主意叫公主到另一邊再次賠禮請安。蕭太后又再次把臉扭向對側。二國舅又用一句歇後語生動地形容她：「駱駝打哈欠——擰過脖兒去啦！」

在戲曲的行當裏，「丑」排在末一位。一般說來，以丑角為主的戲不多。但是在許多戲裏，丑角起著非常重要的作用。丑角的插科打

諢運用得當，可以左右調節整個台上的氣氛。在程式化的戲曲表演中，只有丑角有此自由發揮的功能。丑角並且可以說出許多意義深刻甚至很富有哲理的名言。這兩位丑角國舅用京白說俗話的表演，使一個嚴肅的銀安寶殿裏充滿了「四合院」的民間氣氛。他們的歇後語、俏皮話對太后不大恭敬，沖淡了一國之主的威嚴，濃厚了「人之常情」。這兩位國舅是地位很高的大官，在這裏毫無架子，也有些古代的「弄臣」的味道。

瑜中之瑕

　　在《同光十三絕》的畫像中，有楊月樓扮演的《探母》中的楊延輝形象。以此算來《四郎探母》至今已有百年的歷史了。這是一台大戲，行當很多，老生、花旦、老旦、小生、青衣、小花臉都有。許多優秀京劇演員都參演過此戲，並且有所創新突破。其中最盛大的一次演出是在1956年9月4日。北京市京劇界為成立「京劇聯合會」籌款，舉辦了一場大合作戲，在北京中山公園音樂堂演出。其中就有《四郎探母》，由集中了當時在京的京劇名家隆重演出。由李和曾、奚嘯伯、譚富英和馬連良前後分飾楊四郎；張君秋、吳素秋分飾鐵鏡公主；尚小雲飾蕭太后；李多奎飾佘太君；姜妙香飾楊宗保；蕭長華飾二國舅；馬富祿飾大國舅；馬盛龍飾楊延昭；李硯秀飾四夫人。過了不久，我國大陸上此戲就實際上被禁演了幾十年，最近幾年才重現於舞台。在長達一個多世紀以來，無論在台上或台下此戲都在不斷地改進，已臻相當完美的境地，成為婦孺皆知的保留劇目。儘管如此，這個戲也還是有值得探討商榷的問題。

　　第一問題是，此戲的唱段中，有的內容和形式多次重複。楊延輝在宮中自思自歎時，第一次唱了當年楊家將眾兄弟的遭遇；然後是楊四郎對鐵鏡公主交代歷史與家庭問題時，又唱了第二遍；佘太君接見楊四郎時，太后唱第三遍。並且板式也一樣都是〔西皮快板〕。當然，從戲的情節來看，這些事有必要回憶、交代，楊家將弟兄為國捐

軀是非常的大事,尤其是金沙灘雙龍會的那一次戰役異常慘烈,多次重複演唱是一種強調,也是為四郎的行為的一種辯解——楊家將為國做出了那麼多的犧牲,楊延輝做了違反「國紀軍紀」的事,可以諒解。但是,是否需要每次都要把七個弟兄的遭遇從頭至尾逐個交待一遍?而對他們的父親——老令公楊繼業的犧牲卻一次也未提及。

第二個問題是:公主的小孩子大部分時間都是由公主自己抱著,這顯得不合公主的身分。特別是由公主「把」孩子「撒尿」,顯得把公主的形象過於市民化,甚至庸俗化了。四郎與鐵鏡兩人是恩愛夫妻十五年,只有一個孩子也顯得太少,似乎有點「計畫生育」的影子。兩位國舅是重臣,由他們去把守關口,親自盤查過往之人也不合情理。楊四郎探母回來是完成了兩件有意義的重大行動:一是「盡孝而去」;二是「守信而回」。從他個人的人格上說是偉大的,結果一回來就挨丑角一個嘴巴,顯得不倫不類,幾近鬧劇;他的行為可以被判刑處死,但不宜挨耳光受辱。

第三個問題是唱詞中的,楊四郎得到金批令箭向公主告別時,最後一句唱詞是「淚汪汪出了(哇)雁門關」用的是「過去完成時」。接著在下一場過關時又唱:「適才離了皇宮院,不覺來到雁門關……」如果把第一個「雁門關」改成「宮門院」比較合理,但「院」字結尾在此處唱起來彆扭,也可以考慮把「出了」改為「直奔」雁門關。

第四個問題是,楊延輝第一次上場時念的「引子」及「定場詩」費解。最早念的引子是「被困幽州思老母常掛心頭」,通俗易懂。後來「老三鼎甲」之一的著名老生余三勝開始借用《玉簪記》中陳妙常的引子,改為「金井鎖梧桐,長歎空隨幾陣風」。譚鑫培學余三勝,也念這個改過的引子,於是就流傳至今了。余三勝認為改後的引子對描寫楊四郎鬱鬱寡歡的憂悶心情很恰當。其實,可能是不大恰當的。因為鐵鏡公主一出場唱完「芍藥開……」四句搖板之後,一面就說:「我說駙馬,你自從來到我國一十五載,朝歡暮樂,這幾天你愁眉不展的,莫非有什麼心事嗎?」如果說:「朝歡暮樂」是假裝的,那騙

得了一時，騙不了妻子十五年。另外，改後的引子很費解：「金井」可以勉強說是皇宮內院的比喻；但「鎖」字在此如何解？「梧桐」是「植物」，跑不了的，何須用鎖？把梧桐比四郎，大概是考慮到傳說中梧桐可引來鳳凰棲於其上，公主可說是「鳳凰」，其他問題就不管了。「長歎空隨幾陣風」也顯得過於空虛消沉。四郎的生活是高級的，「老婆孩子熱炕頭」。替宋家王朝已經賣過命了，爲什麼還非要回去不可？遼國也並沒有要他「掉轉槍口、反戈一擊」，只是在多年征戰之後過上了享樂的生活。劉備娶了孫尚香，可以「樂而忘返」；阿斗過上了好生活也可以「樂不思蜀」。爲什麼楊四郎就一定要想不開呢？要是說「多年不見老母，時常想念」倒是更貼近人之常情。也正符合楊四郎當時的心情。

四郎的定場詩是：「失落番邦十五年，雁過衡陽各一天，高堂老母難得見，怎不叫人淚（呀）漣漣！」這第二句「雁過衡陽各一天」費解。「孤雁離群」是不是比「雁過衡陽」通俗一些？！

楊延輝接定場詩後的獨白中說：「⋯⋯昨日小番報道：蕭天佐在九龍飛虎峪擺下天門大陣，宋王御駕親征，命六弟掛帥，老母押糧來到北番。我有心見母一面，怎奈關口阻隔，插翅難以飛過，思想起來，好不傷感人也！」這段念白不短，但時間交待不清。獨白中說了不少「資訊」都是在昨天小番報告後才知道的。還有的劇本，四郎在這段獨白中說：「⋯⋯適才小番報道：蕭天佐⋯⋯」在時間上比「昨天」更近了。如果是這樣，四郎只是由於剛知道母親已經離此不遠了，才引起他強烈的思念之情；又只是由於一道關口卡住不能相見，所以心情非常矛盾，思潮才會起伏不停。如果只是因爲「昨日」小番的消息引起了愁眉不展，那麼後面鐵鏡公主說的「這幾天你愁眉不展的，莫非有什麼心事嗎？」在時間上有了明顯的矛盾。不妨把「昨日」或「適才」改爲「那日」比較妥當。

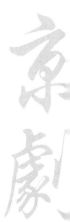

第 十 八 講
《四進士》賞析

　　這是一個虛構的故事。可能是民間藝人假託明朝淸官海瑞、宦官嚴嵩爲背景而編演的戲曲。故事的大致內容是明朝嘉靖年間，新科進士毛朋、田倫、顧讀和劉題四人，由海瑞推薦出任外官。這四位進士痛恨嚴嵩專權，在離開京都之前一齊到雙塔寺共同發誓永不貪贓枉法。後來發生一椿謀財害命的凶案，這四位進士都涉及此案。由於田倫包庇兇手，顧讀受賄，劉題好酒貪杯和「官僚主義」，形成了冤案。後來毛朋審理此案懲罰了兇手和這三位元犯了錯誤的進士，所以戲名叫《四進士》。由於戲中的主角是周信芳演的小吏宋士傑，故戲名又叫《宋士傑》。

　　本劇重點突出這四位進士當官後的不同變化：多數腐化墮落，只有一位能堅持誓言。這個故事又一次揭露了在封建社會裏權力的巨大腐蝕作用。這四位進士還是思想基礎比較好的，尚且如此；那些一開始就抱著發財的目的來當官的，其行爲就更可想而知了。從這個角度來看《四進士》這齣戲，可以使人感到其矛頭直接指向封建社會的官僚系統。

　　由於這個故事的思想性及戲劇性都很強，所以許多地方劇種如川劇、漢劇、徽劇、滇劇、晉劇、湘劇、豫劇、河北梆子等都有用這個故事編的戲。京劇裏的《四進士》在晚淸時已經流行。當時以毛朋爲主要角色，著名老生譚鑫培在此戲裏就扮演毛朋，因爲毛朋在全劇中從頭演到尾，問題的解決也是由這位淸官決定的。

　　後來，劇中的主要角色變成了宋士傑，他在劇中是個仗義勇爲又很老辣的小吏。由於他的努力使冤案眞相大白，而這位老人也爲此吃

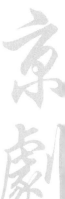

了很大的苦頭。南方最有名的麒派老生周信芳，在《四進士》中扮演的不是毛朋而是宋士傑。數十年來，周信芳對這個角色不斷地演出和加工改良，創造出一個極有特色的藝術形象。

現在的《四進士》劇本共分二十場。宋士傑從第八場才開始出現，有的演出略去了前面的七場，直接從第八場開始，直演到最後宋士傑取得勝利。這種演法於1956年被搬上了銀幕，成爲戲曲電影，取名就改稱爲《宋士傑》。

巧合與必然

此戲的劇情很豐富曲折，充滿傳奇色彩，衆多的巧合能夠引起觀衆很大的興趣。《四進士》的第一場非常簡單，卻很特別。四位進士在出京爲官之前，一同去到雙塔寺盟誓。毛朋說：「文昌帝在上，弟子毛朋、田倫、顧讀、劉題此番出京，簾外爲官，如有人密劄求情，官裏過財，匿案徇私，貪贓枉法者，準備棺木一口，仰面還鄉。」四人同白：「神靈共鑑。」念畢，四人一同下跪磕頭、起立。田倫、顧讀、劉題三人一同說：「年兄。」毛朋：「今日在雙塔寺盟大誓願，但願你我兄弟四人不負今日之盟。」田、顧、劉三人同說：「小弟等自然遵守此盟，焉敢違背。」然後三人又說：「請！」四人下場。這第一場就完了。

當時，一般人中舉當官，準備的是衣錦榮歸，光宗耀祖，像這四個人這樣自願「宣誓就職」的可算鳳毛麟角甚至是空前絕後的。其中毛朋念誓詞，如同現在的大型運動會開幕式上的運動員代表念誓詞一樣。四位進士的誓詞中列了四條禁忌——罪狀，是當時官場上的弊端，也暗示了後來發生的問題正是這幾條。給人的感覺是：毛朋爲首，態度最堅決；其餘三人表現一般。這種態度同後來劇情的發展也一致。

第二、三、四場分別交待謀財害命、定計賣人等情節的經過。戲中有個重要的伏筆，即四進士之中的田倫已經當了大官，並且是兇手

田氏的弟弟。

第五場和第六場表演毛朋化裝成算命先生，遇見了楊素貞被拐賣，聽她訴冤情，代她寫打官司的狀子。毛朋此時已做了八府巡按，這樣大的官微服私訪也是很不尋常的。他知道了楊素貞的親夫被害、本人被騙賣的過程，深感同情，於是為她寫了上告的狀紙。因而印象深刻，為他後來能夠迅速正確審理此冤案提供了依據。

本場戲裏，楊素貞有一大段〔西皮慢板〕的演唱，慢慢地仔細傾訴她的冤情。對於觀眾來說，這段冤情的經過已經看了一遍，又聽一遍，主要給劇中旦角一個表演的機會，好讓觀眾欣賞她的唱腔藝術。

第七、第八兩場演楊素貞越級上告來到信陽州，遇到了當地四個光棍痞子追趕，與她同來的義兄楊春失散，巧遇宋士傑。宋士傑又回家動員自己老伴萬氏一同救了楊素貞。

第九、第十場是過場戲。第十一場演宋士傑與楊素貞一同去告狀。重點是演顧讀與宋士傑的第一次交鋒。兩人一見面就處在敵對狀態，顧讀的第一句話就是：「宋士傑，你還不曾死啊？」戲中宋士傑一上場自報家門時曾說：「在前任道台衙門當過一名刑房書吏。只因辦事傲上，才將我的刑房革退。」顧讀是現任，不清楚宋士傑究竟是得罪了前任道台而被革職，還是被現任革職的。看來他兩人以前認識，並且顧對宋很反感。後來這場官司偏偏又是他兩人交鋒，這也正是事有湊巧。

第十二、十三場演兇手田氏想方設法，最後讓她的弟弟——江西八府巡按田倫為她寫信向顧讀求情。田倫當時正好因父喪在老家（河南）「丁憂」，所以被她姐姐「拖下了水」。如果田倫沒有丁憂在家，遠在江西做官，這件事也許不會發生了。這也是巧合。

第十四場戲為田倫送信給顧讀的兩公差，正好住在宋士傑開的店裏，酒後洩露了田倫行賄的問題，於是發生了宋士傑夜裏「偷抄」書信，拿到了田、顧犯罪的證據。

第十五場更為離奇，顧讀接到田倫的信後並未同意他的說情，把信、銀丟在地上就退場了。田倫的師爺因病要回家缺路費，田倫當時

說：「等我俸銀一到（發工資）就送你回去。」師爺等不及了，現在見送來賄賂的三百兩銀子，就自作主張替田倫答應了此事，並且拿了這贓款回家了。臨走時讓下人傳話給田倫：「大人問起銀子，就說被我帶去了，叫大人照書信行事。」如果沒有師爺這檔子事，這冤案也許不會發生。顧讀本人並未得到贓銀，卻去犯了錯誤，造成了冤案——原告被監押；被告被保釋。這也是出人意外的巧事。

第十六、十七、十八、十九場都是過場戲，爲第二十場戲做準備。第二十場也是《四進士》的最後一場，不但宋士傑告倒了三位進士，而且自己也因爲是「民告官」被判刑流放。正在生離死別大放悲聲的時候，楊素貞卻突然認出了堂上的毛朋大人就是以前在柳樹林中給她寫狀子的「算命先生」。於是宋士傑指出，當時毛朋也是以百姓平民的身分寫狀子告官的。毛朋無言以對，遂即起身親自爲宋士傑解除刑具，改判無罪釋放，並囑咐楊素貞要好好侍奉義父。最後在宋士傑的笑聲中結束了全劇。

此戲的劇情很曲折豐富。其中不少情節帶有相當的偶然性。如前所述的許多巧合都是些具有傳奇色彩的情節。一方面爲本戲增添了趣味，也引起人的深思。如果沒有這些巧合，楊素貞的冤案就得不到澄清、壞人也受不到懲罰。在封建社會裏，眞實的情況當然大量的是那些沒有這麼巧合的得不到「平反」的冤案。

更值得分析的是那些帶有必然性的基本情節。第一種必然性在前面已經談過一些，即在舊社會裏當了官、有了權，很容易腐化墮落。主要因爲中國的封建社會裏，血緣關係對政治的影響很大。田倫正是由於兇手是他的姐姐和姐夫，又有母親的跪請，致使終於犯了錯誤。其次，舊社會流行「官官相護」，官與官之間「走後門」徇私情的事很普遍。顧讀的犯錯誤就有這種因素，因此產生了情節曲折的冤案。

在眾多的曲折情節之中，最重要、最感人的是宋士傑的遭遇，以及他的遭遇的必然性。①宋士傑爲人正直，愛管閒事——打抱不平，因而丟了飯碗——「刑房差事被革退」；②宋的老伴萬氏也是個善良的熱心腸人，因而才能大力幫助楊素貞，促使宋士傑再次「管閒事」

並且一管到底；③宋士傑多年在衙門內的豐富工作經驗，使得他不僅有勇氣、有信心，而且有辦法去進行複雜的針鋒相對的鬥爭，從而招致了顧讀的仇恨和打板子；④作為一個小吏，他告倒了兩位封疆大臣和一個百里縣令。明律「民不告官」，他不受任何懲罰就「太便宜他」了。因此，在打贏了官司之下，卻被判刑流放充軍，於是引出了後面的「生離死別」一幕。總之，宋士傑的遭遇和《四進士》全劇的劇情都是在偶然性與必然性的交織中進行發展的。

複雜的性格

此劇塑造了許多各具鮮明個性的人物形象，如毛朋，為老生，正氣凜然。顧讀，為架子花臉，凶暴專橫。田倫，為小生，相貌清秀，行為卻昏瞶。劉題，為小丑，腐敗糊塗。受害人楊素貞，青衣打扮，機智勇敢。見義勇為的老生楊春，憨厚樸實。兇手田氏，花旦，刁惡凶狠。宋士傑的老伴萬氏，北派是醜婆子扮；南派是花旦扮，爽朗風趣。

諸多角色中，以周信芳扮演的宋士傑最為突出。他嫉惡如仇，扶弱抑強，老練辛辣，又風趣幽默。宋士傑的性格是相當複雜的，充滿了矛盾，因此表演起來就很生動豐滿。首先，他一上場就遇到外鄉女子楊素貞被當地壞人追趕。他想上去打抱不平，又一想由於多管閒事才丟了工作，不管也罷；可是當他聽到楊素貞呼喊：「異鄉人好命苦哇！」卻使他的俠義心腸再也忍不下去而決定要管。其次是他動員他的老伴一同去救楊素貞，老伴剛一聽他說，也要他接受教訓少管閒事，無論如何勸說，老伴也不願管。最後宋士傑故意說：「救人一命，『少』活十年。」老伴糾正他說：是「多」活十年。於是宋問道：「你曉得多活，為什麼不去救人呀？」結果老伴同意去救了。這裏，表現了宋士傑的聰明，解決問題是耐心和智取。第三是老伴認楊素貞為義女，要宋替乾女兒去告狀。宋說：「她是你的乾女兒，你是她的乾媽媽，與我什麼相干！」直到楊素貞也拜了他為義父之後，他

才答應替她告狀。表現了他的小心眼兒——「吃醋」。這也是他故意
詼諧地打趣老伴和義女。第四是他熱心地爲義女去遞狀子上告，但在
街上遇見了熟人請他吃酒，結果誤了時間，當天狀子遞不上了。宋士
傑生氣地打了請他吃酒的人一耳光。這有點不講道理，也是「撒酒
瘋」。第五是回家時，在路上考慮因酒誤事的後果，嘮嘮叨叨地自言
自語，想像義女會如何埋怨他。回到家中，義女果然如他所預料的那
樣埋怨他。說明他的老人和小吏的雙重心態：既糊塗誤事，又很懂人
情世故，心思細密、料事如神。第六是與顧讀在公堂上首次交鋒，顯
出了他厲害的口才及無畏的膽識。第七是從公堂上下來，楊素貞稱讚
他回答得好，他很高興，也很自豪。他對義女說：「回家叫你乾媽做
點麵食，吃得飽飽的，打這場熱鬧的官司。」在表現了充分的信心與
決心的同時，用輕鬆詼諧說笑話的方式，鼓勵和提示義女要有精神準
備看到這場官司不是輕易能打贏的。第八宋士傑在店中，發現了住店
的兩公差，酒後的言語中有問題，非常迅速地思考，推斷出可能與義
女的冤案有關，並當機立斷，黑夜檢查兩公差的行囊、包裹。他用水
澆濕門臼，以免開門發出聲響，用銀簪撥開門閂，用水泡濕又烘乾書
信封口，打開信並把信的內容抄在自己衣襟內側面……這一系列熟練
的、毫不猶豫的動作顯示出他的精明能幹，不只是個熟練的刀筆手，
簡直像是個開「黑店」的老闆。第九，宋士傑第二次在公堂與顧讀交
鋒，辛辣的語言刺痛了對手，使之惱羞成怒。宋士傑被無理責打了四
十板，但毫不氣餒。在非常不利的形勢下，處處主動，雖然被打，卻
讓人感到他維護了自己的氣勢與尊嚴。表面上敗了，實際上是勝利
者。表現出他的剛強與老練。第十，宋士傑打贏官司，卻因爲「民告
官」有罪，被判流放。在公堂上被判刑之後，他還硬挺著說「謝大
人」。下了堂，他卻大放悲聲，喊道：「我與冤案的原告本來不認
識，不是親人，卻爲她挨板子，被發配流放充軍。可憐我年邁人，將
來誰是披麻戴孝人？」他已年邁，鬚髮皆白，又無親生兒女，這一
發配，後果不堪設想。在無情的「王法」面前，他是弱者，人性中軟
弱的一面，現在一下子都顯露出來了——他畢竟不是鐵打的好漢，不

是鐵石的心腸，他是有血有肉的衰老的善良百姓！

　　以上十個方面，充分地顯示出了宋士傑複雜的性格、豐富的形象，使得這個角色具有永遠的藝術魅力，可以永遠活躍在舞台上，也永遠活在人們的心裏。

唇槍舌劍

　　全劇的表演以「念」和「做」為主，特別是念白，因為其中有一半的場次根本沒有唱，全是念。宋士傑同貪官污吏的鬥爭異常尖銳複雜、氣氛緊張，唇槍舌劍都是用對白來表現的。例如貪官顧讀與宋士傑第一次交鋒的那一場就是如此：顧讀傳喚宋士傑問話，顧一見宋就惡毒地說：「宋士傑，你還不曾死啊？」宋答：「哈哈！閻王不要命，小鬼不來纏，我是怎樣得死啊？」同時攤雙手，亮相，滿不在乎，不軟不硬地用反問頂了回去。顧扣帽子地問道：「你為何包攬詞訟？」宋：「怎見得小人包攬詞訟？」顧：「楊素貞越衙告狀，住在你店中，分明是你挑唆而來，豈不是包攬詞訟！」宋：「小人有下情回稟。」顧：「講！」宋士傑語氣加重地說：「咋！」同時精神抖擻地回答，說話的速度也越來越快。他說：「小人宋士傑在前任道台衙門當過一名刑房書吏，只因我辦事傲上，才將我的刑房革退。在西門以外，開了一所小小店房，不過是避閒而已。曾記得那年去往河南上蔡縣辦差，住在楊素貞她父的家中。（速度逐漸加快）楊素貞那時節，才這長這大，拜在我的名下以為義女。數載以來，書不來，信不去，楊素貞她父已死。她長大成人，許配姚庭梅為妻，她的親夫被人害死，來到信陽州越衙告狀。（越念越快，似急風驟雨一般）常言道：『是親者不能不顧，不是親者不能相顧。』她是我的乾女兒，我是她的乾父，乾女兒不住在乾父家中，難道說，叫她住在庵堂寺院！」這一段念白的內容，事實清楚，理由充足，滴水不漏，並且口齒爽俐、鏗鏘有力，最後的反問，更是問得對方啞口無言。這一大段，也是為演員提供表演念白的技巧。不過這種「口技」不是游離於

劇情外的單純賣弄。顧讀不能正面回答他的反問，只得另找他詞說道：「嘿！你好一張利口！」宋：「句句實言。」顧：「楊素貞討保。」宋：「小人願保。」顧：「啊！你怎麼能保？」宋：「乾父不保乾女兒，他們哪一個敢保？」顧：「我原要你保。」宋：「保保何妨！」顧：「下去！」宋：「走！」顧：「下去！」宋：「走哇！走走走！」

這一段，從內容上看很簡單，可是從兩人對話的語氣來看，則是短兵相接的白刃戰！儘管宋士傑面對大官要跪著講話，身子矮了一大截，但從回答的氣勢來看，實在是高出這位貪官一截。這場舌戰交鋒，讓觀眾看得聽得非常痛快解氣。

宋士傑與顧讀的第二次交鋒，是在顧讀受賄、徇私斷案後進行的。顧讀受了田倫三百兩銀子的賄賂之後，公堂上嚴刑逼供，迫使原告楊素貞供認自己犯了罪。於是釋放了被告，反將原告收監。宋士傑知道後親自到衙門口喊冤告狀。顧、宋兩人此次對陣比上次更激烈嚴重。顧讀：「宋士傑你爲何堂口喊冤？」宋士傑：「大人辦事不公！」顧：「本道哪些兒不公？」宋：「原告收監，被告討保（釋放），哪些兒公道？」顧：「楊素貞告的是謊狀。」宋：「怎見得是謊狀？」顧：「她私通姦夫，謀害親夫，豈不是謊狀？」宋：「姦夫是誰？」顧：「楊春。」宋：「哪裏人氏？」顧：「南京水西門。」宋：「楊素貞？」顧：「河南上蔡縣。」宋：「千里路程，怎樣通姦？」顧：「呃！他是先姦後娶。」宋：「既然如此，他們不去逃命，到你這裏來送死來了！」顧：「這個……」

宋士傑揭穿顧讀的謊言非常有力量，用一連串的提問表明顧的話不合邏輯。顧也表現得老奸巨猾，很快地編出新的謊言爲自己辯護。但還是被問得張口結舌，答不下去了。顧畢竟是掌權的、有經驗的大官，在「語塞」尷尬的情況下，話鋒一變，轉入反攻，問道：「宋士傑，聽你之言，莫非你受了賄了？」宋：「受賄？」顧：「受賄。」宋：「受賄，受賄不多。」顧：「多少？」宋高舉右手伸出三指「亮相」說：「三百兩！」顧：「啊！（跌坐）」以上幾句對話可算是本

戲中最精彩的神來之筆。顧狡猾地血口噴人，反咬一口，誣宋受賄。宋一時未反應過來，想自己怎麼會受賄，所以反問了一句：「受賄？」怕是自己未聽清楚，要再明確一下。顧果然再次明確說：「受賄。」此時宋已明白，並想出了巧妙的對策——直接否認受賄，顯得沒有力量，雖然對方是胡說的，可自己也沒有反證；不如採取「雙關語」來反擊一下，明著是承認受賄，實際是暗揭對方短處。顧讀不知是計，聽宋承認受賄，急問：「多少？」以便進一步落實，對自己有利。宋答：「三百兩。」這正是顧受賄的數字。顧先沒有想到宋說的是自己，現在真情已被宋知道，所以大吃一驚，啊的一聲跌坐在椅子上。

　　這次交鋒，顧讀不僅是像上次那樣，在對話的氣勢上處於下風，而且是被宋士傑嚇了一大跳。到了這個時候，舊社會裏當官的仗勢欺人蠻不講理的真面目就暴露無遺了。顧：「來，扯下去打！」宋：「且慢！你打我不得。」顧：「本道怎麼打你不得？」宋：「我身無過犯。」顧：「打了你，自然有你的過犯！」宋：「打我什麼過犯？」顧：「我打這個……」宋：「大人？」顧：「這……」宋：「大人？」顧又被問得說不上來了。最後只得耍無賴了，顧：「哎！我打你一個欺官——傲上！」事情已經到了這個地步，宋士傑先是激動得甩髯顫抖地生氣，然後很聰明地承認了現實，打是要挨的，但是嘴上不能饒他。宋說：「嘿嘿！今天不挨你幾個板子，你一輩子也退不了堂。來、來、來，打呀！」主動地拍一下臀部，就地趴下，讓差役打了四十板子。打完之後，宋士傑爬起來，單膝跪地顫抖。鬚髮皆白的老人宋士傑怎能不顫抖。但是仍然異常剛強，還挖苦道：「謝大人的責！」顧：「宋士傑，我打得你可公？」宋：「不公。」顧：「打得你可是？」宋：「不是。」顧：「不公也要公，不是也要是，從今以後，你要少來見我！」在這裏既表現了顧讀的不講理，也表現出顧的擔心。因為他知道宋士傑已掌握了他的秘密，所以警告他不要再來找麻煩，當眾只好說：「今後少來見我。」宋：「見見何防？」顧：「再若見我，定要你的老命！」宋：「不定是誰要誰的命！」

顧：「下去！」宋：「走。」顧：「轟了下去！」宋：「走哇！」

　　挨打之後的宋士傑，仍然表現得很從容，甚至是很體面地去了，絲毫沒有狼狽之相。這一段表演在中國的戲曲表演藝術上有其特殊的地位。因為不僅是充分地表演了一個普遍的現象——正義與邪惡的鬥爭，或官與民的矛盾，而且是呈現了一個很獨特的場景：官與吏的鬥爭。「官」是老奸巨猾、經驗豐富的「貪官」；「吏」是多年來在衙門裏磨練出來的「老吏」。「官」表現的特點是「狠、渾、橫」；「吏」表現的是「精（明）、智（慧）、辣」。這不是龍與虎相爭，也不是狗咬狗的鬧劇。從形式上看更像是「龍」與「蛇」的鬥爭，互相都在尋找和攻擊對方的要害。表面看來「龍」占了優勢，實際上「蛇」已經胸有成竹，因為採用了不大光明的手段，掌握了對方的要害問題，暫時吃了眼前虧，只等時機一到就要制敵於死命！正因如此，民間有這樣一句俗語：「強龍不壓地頭蛇！」這是很有道理的經驗之談。當然，在本戲中，這位「老蛇」是正義的化身而不是地方的惡勢力。

　　宋士傑第三次與顧讀的交鋒是在最後一場戲中。由毛朋審案，顧讀在場，並且毛朋已向他說明有人告他。當傳宋士傑時，顧讀離座出外，兩人照面。顧：「宋士傑！」宋：「哦，大人！」顧：「你來了！」宋：「按院大人傳我，我不敢不來。」顧：「此番去見大人，當講則講；不當講，不許胡言亂語！」宋：「是，當講自然要講；不當講，呵呵，也要講他幾句！」顧：「我看你講些什麼？」宋：「我自然有講的。」顧：「進來！」宋：「不要這樣虎威，這裏是按院的行轅，不是你的道台衙門了。」顧：「：嘿！」（神情尷尬）。當宋士傑向毛朋稟告完畢下堂之時，顧讀跟出又說：「宋士傑回來！（低聲說）宋士傑，你好厲害的衣襟！」宋：「大人，你好厲害的板子！」顧：「哼！回得衙去，我定要你的老命哪！」宋：「哈哈！你還回得去嗎？」這次交鋒，顧讀是又急、又怕、又恨。開始還想威脅宋士傑，不許他講。等到宋士傑當堂供出寫在衣襟上的證據時，顧感到宋士傑的厲害和問題的嚴重，又怕又怒，竟發狠地對宋表示回衙之

後要他的命，露出了顧的強烈報復心理。然而宋士傑卻正確地估計到，顧已經落入法網，回不去了。於是輕鬆愉快地反問顧：「哈哈！你還回得去嗎？」爲他們兩人之間的交鋒，做了最後的一個意味深長的結束。

此戲中另外一段巧妙對話，發生在毛朋審案之中。宋士傑出示證據時，必然要交代證據是如何得到的，但這就有了問題，因爲他是黑夜撬門進屋偷抄的書信，這是違法的行爲。因此，在表演時就有了兩個戲劇性的情節及「小插曲」。宋士傑道：「大人容稟，草民宋士傑在信陽州西門以外，開了一所店房。那日來了兩位公差，言道：『酒、酒、酒，終日有，有錢的在天堂，無錢的下地獄。』見他們口角帶字，夜晚將門……」毛朋問：「爲何不講？」宋：「草民有剁手之罪！」田倫和顧讀同聲說：「來，剁他的雙手。」毛朋：「且慢，免去此刑，往下講來。」宋：「謝大人！將門撥開，取出紋銀三百兩，書信一封、將那書信……」毛問：「爲何不講？」宋：「有挖目之罪！」田、顧同聲：「挖他的雙目！」毛：「且慢！一概免去，往下講。」這裏的表演形式上有點像《玉堂春》裏的《三堂會審》，兩個「陪審官」抓住時機，要懲罰傷害他們的敵人宋士傑。宋熟悉明朝的法律，到了利害關口，呑呑吐吐不敢講下去，以後又主動說有剁手、挖目之罪。先停頓不講，是要場上的其他角色和場下的觀眾有個精神準備，並表現出他有難言之隱。後來被追問時，說自己有罪。這樣可以表明他是懂法律的，知法犯法只是出於無奈，同時也給了敵人以可乘之機，進行傷害的充分理由。客觀上造成了場上的緊張氣氛。而毛朋的免刑的決定，不僅又緩和了氣氛，並且給了宋士傑一個清楚的資訊，這位元毛大人是清官，主持正義與公道；這場官司一定能打贏；顧讀難逃法網。因而在後面顧讀揚言回衙後要他的命時，他才能有把握地說：「你還回得去嗎？」還擊得一針見血。這段表演前後呼應，「針線綿密」。

以上是對本戲的主要特色和表現形式：「念」——「對話」的一些精彩表演的分析。

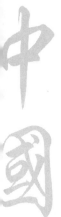

困惑的思考

　　本劇在內容與表演方面也存在一些問題值得探討。

　　首先是三個進士所犯錯誤的性質。先說劉題。這位貪杯誤事的所謂「昏官」。戲中並未演出他的「昏」，只是在別人口中說出他貪杯，不理民事。最後一場戲裏，毛朋問他：「劉年兄，上蔡縣民情如何？」劉題回答：「官清民順。」毛：「旣然官清民順，爲何有人越衙告狀？」劉：「這……有道是『吏不舉、官不究』。」毛冷笑道：「哼哼哼……講什麼『吏不舉、官不究』，分明是你好酒貪杯，不理民詞，制度留下，回衙聽參！」劉題站起，摘下烏紗帽，出門獨白：「官星不旺，回家抱娃娃去吧！」看來他不會受刑事追究責任，處分最輕。作爲四進士之一的劉題，他的戲過於簡單。他曾莊嚴宣誓要做「淸官」，如何變成了這樣一個酗酒的「昏官」？！他對「越衙告狀」一事的解釋——「吏不舉，官不究」也不清楚。百姓告狀，一定要先經過「吏舉」嗎？對此毛朋也沒有正面反駁。在封建社會裏這可不行：百姓衙前擊鼓鳴冤是件驚動當官也轟動社會的大事，如何能不理睬？應有一場生動的戲，來表現出不理民詞的、不同一般的官僚作風：或是任百姓打半天鼓也無反應；或是出來衙役把告狀人攆走；或是把鳴冤的「鼓」搬走，在衙門口已無鼓可擊。上蔡縣在河南省，即當時的「中州」，與京城相距不遠，並非「天高皇帝遠的地方」縣官怎敢成天喝酒，不理百姓的訴訟。

　　再看第二個犯錯誤的進士——田倫。從第十三場戲中看他開始是拒絕徇私說情的。並且說得很堅決：「哎！人命官司，豈能聽姐姐一面之詞，要我修書是萬萬不能。」在他母親也要他包庇說情時，他說：「母親有所不知，當初我弟兄四人得中二甲進士，可恨嚴嵩奸賦專權，不放我四人簾外爲官，多虧海（瑞）老恩師保舉，才放我等出京。是我弟兄四人在雙塔寺對天盟誓，不許密札求情、官裏過財、匿案徇私、貪贓枉法；如有此情，準備棺木一口，仰面還鄉。今要孩兒

修書，是萬萬不能。」田倫不僅再次拒絕，並且清楚地、一字不差地重述了當年的誓言，說明他一直牢牢謹記沒有違背過的誓言。後來母親被他姐姐拉著一同下跪，逼他寫信，他出於無奈，寫封信敷衍一下也就是了，卻為何還要主動提出「須三百兩銀子押書」，認真地犯此大錯？

　　第三位犯錯誤的進士顧讀的表現就更矛盾了。他接到求情的信後，拒絕的態度更鮮明堅決，他的反應是：①「嘿！豈有此理！」；②擲書於地；③拂袖而去。當他的師爺替他答應此事後，他也同樣回憶起當年的誓言，並且自言自語地、一字不差地也把誓詞重複了一遍，說明他也記得很清楚。戲中又說：「如今這封書信本當不准，銀子又被師爺帶去；若准此情，丟官事小，我的性命難保。」進一步表明了他清楚這件事的嚴重後果。結果卻為了沒到自己手中的三百兩銀子，而一反常態，做出把「原告屈打成招，被告釋放」的荒唐之舉；又責打已經知道他罪行的宋士傑四十板子；在「三堂會審」時，與田倫共同伺機要剁宋的雙手，挖宋的雙目；尤其是在真相大白之後，還敢威脅和洩憤地說要宋士傑的老命。變得窮凶惡極，與初接書信時的狀態判若兩人。當然也可以這樣解釋：兩個進士都回憶和背誦誓詞的全文，是作者出自強調與宣傳這段對百姓有利的誓言和警告官僚的動機和目的。而實際生活中的這兩位早已淡忘了。也許還可以理解為作者想表明，如果掌握權力的人，由於一念之差，一旦走上錯路，就非常容易地滑得更遠，給百姓帶來巨大痛苦，也為自己招災。但是不管如何去替作者善良的意圖作解釋，從現實主義的文藝觀點來看，這種表演不符合社會生活的現實，也違背人們心理活動及變化的正常規律。顯得生硬，勉強，不合邏輯！如果這兩位進士是初次犯錯誤，並非蓄意如此，而且也沒有造成重大的實質性損失，毛朋最後拿出「尚方寶劍」，逮捕兩人，聽候聖旨發落的處理，在今天看來，也是過重了。特別是田倫，屬於不了解情況，偶徇私情，走了一次後門，在今天不算回事。這種表演能算是貼近現實（或真實），貼近生活嗎？還有一個具體問題：尚方寶劍的最大功能是可以「如朕親臨」和「先斬

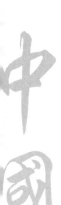

後奏」。既要聽候聖旨發落，那麼毛朋雙手舉起尚方寶劍起什麼作用呢？

　　其次一個問題是從宋士傑見到四個壞蛋追趕一個弱女子，到他同夫人萬氏一起去救援，這段戲拖得太長。當時情況危急，根本不容他回家去做萬氏的思想工作，等他們回來救人，很可能是弱女子及歹徒早已不知去向了。因為當時是弱女子騎驢逃跑，壞人在後緊追不捨的局面。另外一個矛盾情節是萬氏開始堅決不肯同意去救人，怎麼勸說也不聽，後來聽到宋士傑故意說錯的一句話就立即改變了態度。這也不合情理，難道萬氏是被提醒後，出於救人一命能多活十年的動機才去救人的嗎？當然也可以解釋為：由於在現實生活中屢次碰釘子，管閒事的熱情已經下降，所以開始不願去管，考慮自己多些，也算有私心吧！被提醒後，「救人可以延壽」使她產生了救人的新動力。

　　宋士傑從不願管閒事發展到「越走越遠，越陷越深」。俠義之心的熱火重新熊熊燃起，最後是不顧個人安危，甚至連有「剁手」、「挖眼」後果的罪行都敢去犯，這已經是鋌而走險的行為。這前後兩種態度的變化也實在太大。藝術允許誇大。《四進士》劇情發展和人物性格的展現中，這種前後截然不同的變化，無論是前面說的田倫與顧讀，以及此處討論的宋士傑夫婦，都被極大地誇張了。一個人的性格觀念和慣常的行為是相當穩定的，其巨大的變化要有生活的變化為依據。《水滸傳》中的林沖，當了八十萬禁軍的教頭，是高級軍官，奉公守法。他最後上了梁山，變化可謂大矣！但他是經歷了誤中「賣刀計」；被騙「白虎堂」；受難「野豬林」；火燒「草料場」，家已破，妻已亡，經過了這麼多的「事件」、「遭遇」，才使得他改變了態度，殺了陸虞侯，投奔了梁山。到了梁山還受寨主王倫的氣，仍然是忍氣吞聲，又直到晁蓋、吳用等人來了，他才「火拼了王倫」。這樣他是既造了朝廷的反，又造了綠林首領的反。林沖從一個善良的奉公守法者最後變成了一個「雙料的造反者」。其坎坷悲壯的經歷令人非常信服而倍受感動。相比之下，《四進士》中人物性格與行為的變化就顯得比較淺薄。由於此劇已是經過了千錘百鍊的名劇，影響很

大，應該使其更臻完美與完善。

　　第三個問題。戲中第十二場，田倫自報家門時，說自己中了進士後被任爲江西八府巡按，但沒上任，因爲恩賜回家祭祖時趕上父喪，於是在家「丁憂」三年。他的家很可能就在上蔡縣（案件發生地，其姐的婆家所在地）或其附近，遠離江西，他寫好給信陽知州顧讀的求情書信，不讓家院僕人送去，而是由家院傳來兩名公差去送。這兩名公差是他的隨身侍衛？他在家丁憂三年，還有公差一直在身旁？或是臨時由當地派來的？這兩名公差如何知道信的內容，並且在宋士傑的店中，酒後還具體議論到田、顧、劉三位進士，致使宋士傑能從他兩人口中得到那麼多具體的資訊？

　　最後一場戲，毛朋審案時，只有一個罪證，即宋士傑抄在衣襟上的信，這不是行賄求情信的原件，能做物證嗎？人證又在哪裏？那兩個送信的公差能做人證嗎？不能。因爲他們既不知詳情，也不會願意出庭做證。僅憑一件罪證的複製品是不行的。毛朋在私訪中已知案情，心中有數，但畢竟沒有田、顧兩人的罪證。宋士傑一亮衣襟他們三人看後就都認可了；田、顧兩人並無抵賴就認罪，在這非常重要關鍵之處，是生死搏鬥的場面，演得過於簡單。相反，在一些無關緊要的地方卻演得很多。例如毛朋爲楊素貞寫狀子用了「賴詞」，誇大罪行，說兇手刺殺她的兒子，其實並無此事，到了宋士傑看楊的狀子並念給老伴聽時，楊又哭了，又提出這個問題，宋又解釋這是假「賴詞」。像這些片段只是爲表明毛、宋兩人都是寫狀子的能手，沒有更多的深層內涵，可以精簡，把省下來的時間和精力，投到一些關鍵場次，使有些複雜費解、耐人尋味的劇情表演得更細緻豐滿，盡情合理。

　　在另一場戲裏，宋士傑同衙役丁旦以及「看堂人」有許多對話與劇情關係也不大，主要用來表現宋是個老練的「吏」，那些衙役都不如他「老辣」，不是他的對手。如果說戰勝貪官的過程很複雜，宋士傑的這些「老吏」經驗起了很大作用，當然也可以或應該把他這方面的特點多演些。然而從宋士傑三次公堂上的鬥爭來看，前兩次宋與顧

的「鬥口」，其結果是挨了頓打，並沒起什麼作用；第三次公堂上的鬥爭也很簡單，他一亮出衣襟上抄的信就贏了，後來他知道了毛朋曾代楊素貞寫狀子，他一提出此事，也就取消對他的處罰。關鍵是他有了罪證的複製品，而這是靠他「溜門撬鎖」的偷竊行為成功的。同老吏的特長，關係不很直接。當然也可以說這些地方深刻地揭露了「官匪一家」。舊社會衙門裏的官和吏，也都有些「賊性」。吏對官鬥爭的勝利來自以毒攻毒：既然官可以幹不正大光明的事，吏正好以其人之道還治其人之身，也就是可以理解的了。

第 十 九 講
《赤桑鎭》賞析

　　《赤桑鎭》是表演包公執法公正嚴明，大義滅親的淸官戲。前幾年在電視上經常播放，頗有影響。包公是淨行角色，因此這也是一齣花臉唱工戲。我國著名京劇演員裘盛戎表演此戲很有特色，受到廣大京劇愛好者的稱讚。由於故事發生在赤桑鎭，所以戲名也就叫《赤桑鎭》。

　　此戲的主要情節是貪官包勉被包公鍘死。由於包勉是包公的親侄兒，包公在行刑後派手下人王朝去向包勉的寡母、包公的「嫂娘」吳妙貞送信，告知此事。吳妙貞看信後，極度悲傷，暈了過去。她怪包拯不顧叔侄之情，她要親自去責問包公。叔嫂見面後，包公對吳妙貞曉之以理，動之以情。最後得到吳妙貞的理解。

　　這齣戲的一大特色是戲劇性的衝突矛盾非常強烈突出。被鎭壓的包勉不僅是包拯的侄子，而且又是獨生子，因此對吳妙貞精神上的打擊和刺激特別大。包公自幼失去雙親，是由吳妙貞帶大的，並且吃這位嫂子的奶水：因而稱她爲「嫂娘」。沒有吳妙貞，包拯是難以存活下來的。由於有了這種特殊的關係，包拯對包勉處以極刑，吳妙貞是非常難以接受的。吳對包的興師問罪是必然的，是完全可以理解的。包公的說服和解釋也是非常困難的。按照劇中主要情節的變化，可以分爲四個部分：第一部分演吳妙貞得知獨生子被殺的激憤悲傷心情；第二部分是包公在殺了侄子之後自己的沉重心情；第三部分是吳妙貞見到包公的激烈的憤怒與指責；包公誠懇的入情入理的解釋；第四部分是叔嫂矛盾的解決和吳妙貞不僅理解了包公的行動，並且還支持與鼓勵包公繼續秉公執法。使得劇中人物及觀衆的心靈都得到一次

「昇華」。

「嫂娘」的憤怒

　　吳妙貞一出場是手拄拐杖步態安詳的老旦身段和形象。她念的引子及定場詩，都表現了她對兒子在身邊的喜悅與滿足。自報家門當中，點出了包勉的問題，這個兒子曾當過蕭山縣令，被解職回家。包勉沒說明是因貪污丟了工作，老人見到兒子回來在膝下承歡這是最好的事情，也沒有查問了解詳情。因此對後來發生的事情，沒有任何精神準備。見到王朝來送信很奇怪，因為包公要去陳州放糧救濟災民，包勉已去長亭送行，為什麼還會來信。王朝不好直說，讓她看信就明白了。吳妙貞拿過信來坐著看信，先是面朝左前方念了兩句：「（上寫）包拯多拜上，拜上嫂娘吳妙貞」。又面向右前方，接著念：「弟往陳州把糧放，叔侄相逢在長亭」。她又面轉向正前方續念：「包勉初任蕭山縣，貪贓枉法害黎民！」念到這裏，她坐不住了，站起來往下念：「國法條條難容忍，銅鍘之下斷屍身！」接著是傳統的程式表演，叫一聲：「哎呀！」暈坐在椅子上，手中信紙落地。然後唱〔西皮導板〕：「我心中似刀絞，肝腸痛斷……」家院和王朝兩人在她昏坐椅上時，也是按傳統的程式動作，各用一手袖「合扇」擋住吳氏。下面吳妙貞唱的是歎兒子的死亡，怪包拯的無情；大哭著要找包公「報仇伸冤」。然後不顧王朝的勸阻，立即動身上路去赤桑鎮找包拯。

　　吳妙貞一出場的安詳自得同後來的悲憤激動形成了鮮明的對比。剛開始看信時，來回地變換位置角度，表現了她的不解與疑問；看到包勉貪贓驚得站起來；到知道兒子被殺而昏倒。這段表演層次分明，表演動作與人物的心理變化配合得很緊密，很有生活的真實感。在吳妙貞的心裏和她的家中，感情的風暴已經掀起。

包公的痛心

　　包拯出差，來到赤桑鎮驛館住下。他派王朝給嫂娘送信後，自己的心情很不平靜。上場後，他唱了一段〔西皮三眼〕第一句是：「恨包勉他初為官貪贓罔上。」明確地表示包勉剛做官就貪贓枉法，蒙蔽朝廷，罪不可赦。表演動作是用右手指向舞台「大邊」的前方，好像指責的包勉就在眼前。第二句是：「在長亭銅鍘下喪命身亡」。走到舞台中間靠前右手掌作斬的姿勢。包公奉旨去陳州救災，臨行前，朝中的丞相王延齡、太監陳琳、皇親奸臣趙斌奉旨到長亭與包公送行。包勉聞訊也趕來送行；在長亭向趙斌洩露了他貪贓的罪行，被趙斌抓住機會逼包公立即處理。因而包公在餞別的長亭上，毫不猶豫地把包勉鍘了。這第二句唱詞就是回述的這件事。在唱到「銅鍘下」時，他唱得越來越有力，表示了法場執刑的森嚴無情；在接著唱到「喪命身亡」時，他唱腔中有顫抖的聲音，表達了他內心的難過。畢竟是他的親侄子被他殺死了，能不痛心嗎？在刑場——長亭上，他要維護法律的尊嚴，必須堅決執刑。現在是悶坐在驛館裏，心中回味著當時又惱恨，又痛苦的心情。眼前重複出現當時驚心動魄的殘酷血腥場面；包公是鐵面無私的，但不是鐵石心腸者；他也是個有血有肉的人，現在更是痛定思痛。在刑場上，他可以也應該不表現出感情上的痛

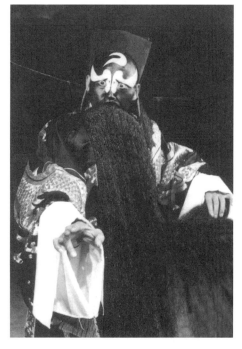

《赤桑鎮》中包公形象

苦和矛盾。但如果把包公演成在殺了侄兒過後，仍是無所謂的、無動於衷的樣子，就失去了包公性格的眞實性，也大大降低了這個角色的藝術魅力。第三句唱：「命王朝下書信合肥前往」。腔調平靜，這是在前面的激動痛苦之後情緒的暫時平靜，是爲過渡到下一個感情上更大的波動做準備的表演。第四句唱：「嫂娘親聞凶信定要悲傷」。他在想像嫂娘看了信知道噩耗之後的情景：一位年老的寡婦失去了她唯一的兒子，將會是多麼的悲傷！她能經受得住這個致命的打擊嗎？她會怎麼想？她以後怎麼生活？……他是一邊唱一邊想，唱就是在表達他的思緒。唱到這句的末尾出現了「哭音」。他既爲喪失了自己的侄子難過，更爲這位老人的現在和未來難過。何況這位老人還是對自己恩重如山，把自己撫養成人的嫂娘！包拯的潛台詞，深切的同情、抱憾與悲痛都在哭音中流露出來！爲加強表現包拯想像嫂娘的痛苦和他自己的痛苦，在這句最後的「要」及「悲」兩個字上都唱出了哭音，並一個比一個更強，具有巨大的感人的力量。第五句是：「悶悠悠坐館驛心中惆悵」。事情已經無可挽回地發生了，他的心情從激烈的動盪中逐漸平靜下來。剩下的是無盡的遺憾，無可奈何，甚至是迷惘和消沉。這一切都已包括在惆悵兩字之中。包拯此時想的並不是嫂娘可能要來「鬧」，自己如何向她交待，求得她的諒解。而是在自己內心中進行一場困難的感情上及觀念上的搏鬥。包公戲中大量的是他與皇親國戚的鬥爭，因爲他們擁有特權，爲非不法，無人制約。只有包公，憑他從皇上那裏得到的一項「特權」——三口鍘刀可以鎮壓他們。但是這齣《赤桑鎮》卻是鍘自己的親人。鍘高官貴族（如鍘駙馬陳世美），他有思想顧慮和鬥爭，因爲對方力量強大但畢竟是「外人」，沒有感情上的問題。這一次卻要首先突破自己感情上的障礙，還要處理親嫂娘感情上的創傷。最後一句唱詞是在手下人馬漢報告：「……吳氏夫人來到赤桑」後唱的：「嫂娘親爲此事親到赤桑」。嫂娘的來到使他立即要迎接、應付和處理一場感情上的痛苦的也是難堪的「暴風雨」。由於包拯獨自一人已經經歷了一場感情上的自我衝擊，這爲他下一步行動做了相當充分的心理準備。

情與理的衝突

　　吳妙貞一見包公就唱道：「好奴才！」接著舉拐杖就打。包拯弓身下拜。下面是他兩人的對唱；當然是感情上的「交火」。吳妙貞以〔西皮快板〕發出痛斥包拯「害死」她兒子的「暴行」，要包公「償命」的「怒吼」！包公以〔西皮散板〕緩慢沉重地回答：「我須要執法不得不如此！」包公發出的是要使嫂娘清醒下來的「清風」。同時也唱道：「嫂娘年邁如霜降，遠路奔波到赤桑。」表達了他的不安及慰問之情。吳妙貞唱道：「……國法今在你手上，從輕發落又何妨？」嫂娘承認了包公的「道理」，但是不同意他的「處理」。包公接著表白自己也曾反覆考慮過，但再次強調這是犯罪行為。言外之意自然不能從輕發落。於是嫂娘要他好好想想，她是包勉的親娘，言外之意是難道這層關係你沒想到嗎？包拯再次請求嫂娘原諒必須嚴懲罪犯，維護法制。這幾句是「短兵交鋒」，話都不多，反覆問答的都是為什麼要這樣處理。吳妙貞認為她是包勉的親娘這個理由或情況是充分的，不言自明的，為什麼不能從輕發落？而包拯只談按原則辦事，回避這個難以回答的問題。於是吳妙貞以大段〔西皮二六〕唱出了她是如何撫養他成人的往事，認為包公恩將仇報，喪盡天良！越想越有氣，又要打包拯。

　　激動地敘述往事，適用〔快板〕；耐心地解釋宜用〔慢板〕或〔散板〕。現在是嫂娘傷心地、深刻地回顧舊事勾起怨恨，用〔二六板〕能夠很好地表現這種情感。

　　本劇發展至此，已經深入到了問題的實質核心部分：如何看待評價過去的這段生活經歷與關係；這種關係有多大的份量？！包拯先用〔西皮散板〕的演唱勸嫂娘息怒坐下，並細說了他的回顧與感激之言。接著用〔二黃〕唱腔深情地唱出嫂娘過去對他的撫養和教訓：嫂娘要他做忠臣清官；不能徇私偏心。如今他正是按嫂娘的教訓行事的。反過來說，如果自己不這樣行事，也對不起嫂娘你啊！為了表現

出包公的至誠和品格，裘盛戎把這一大段〔二黃〕唱得聲情並茂、豐富多彩。他唱至「到如今我坐開封國法執掌」時，「坐開封」的「封」字用鼻音行腔，不僅極有韻味，並且表現了包公端莊凝重，公正無私的品格。唱「小包勉犯王法豈能輕放」的「放」字，裘盛戎使用了「炸音」。體現出他的威嚴。但是這段唱是小叔勸嫂，並且是像親娘一樣的嫂子，他不能板起面孔一唱到底。有曉之以理之後，還要動之以情。因此，在唱此段的後面幾句：「弟若徇私上欺君，下壓民，敗壞紀綱，我難對嫂娘」時，使用了由青衣的〔二黃〕衍變而來的拖腔。聽起了迂迴曲折、自然舒展，而且如泣如訴，震撼人心。

話說到這個地步，吳妙貞已經無話可說了。包公既充分肯定了她的恩情，並且指出他的行為正是她教育的結果！她用〔二黃原板〕唱出她自己內心的活動；包公的一席話引起她的思考，包拯是公而忘私的忠良，恨只恨自己的兒子犯法，被鍘死是理所應當的。但是年老的她失去了唯一的兒子也就是失去了終身的靠養──賴以為生的物質來源和精神支柱。不幸的老人在真理與現實面前沒有了生活的希望和勇氣，只有死路一條。與其痛苦地慢慢死亡，還不如立即結束自己的生命。她用〔二黃散板〕唱出：「倒不如我碰死在赤桑！」這是一場巨大的悲劇。包拯堅持法律的嚴刑已經毀滅了一個親人，眼見又要毀滅一位自己最親的親人。戲劇的衝突已經達到了最高潮。吳妙貞此時怒火已過，大放悲聲。包拯用〔二黃散板〕唱道「見嫂娘只哭得淚如雨降，縱然是鐵石人也要心傷。勸嫂娘息雷霆你從寬著想」，同時叫從人取來「孝巾」表示今後由他來盡孝道。接著以〔二黃碰板〕唱：「勸嫂娘休流淚你免悲傷，養老送終弟承當，百年之後弟就是戴孝的兒郎。」包拯做出了重大的妥善的承諾後，立即把話題轉到他心中時刻掛念的更為重要的任務──「救災」。他以〔二黃散板〕唱道：「今日事望嫂娘將弟寬放，弟還要到陳州賑濟災荒。」接著一邊行禮一邊說：「嫂娘寬恕小弟吧！」

至此，一場感情上的「雷雨」終於過去。吳妙貞精神振作地站起來唱〔二黃散板〕：「小包拯他把那賠情話講，句句語感肺腑動人的

心腸，爲黎民不徇私忠良榜樣！實不該責怪他我悔恨非常，叫王朝你與我把酒斟上……」她要向包拯敬酒送行。接唱〔二黃碰板三眼〕：「表一表愚嫂我這一片心腸。」又轉以〔二黃原板〕唱：「此一番到陳州去把糧放，休把我吳妙貞掛在心旁，飲罷了杯中酒起身前往，爲百姓公忘私理所應當。」吳妙貞終於想通了，承認了自己不該責怪包拯，表示後悔而且還鼓勵包拯立即動身，不必掛念她。悲痛已消，怨恨化解，雨過天晴。嫂娘對包拯由責難變爲慰勉，她的話字字閃耀著光芒，如同天空中一道七彩長虹，象徵著一位偉大母親的高尙情操。蘇俄文豪高爾基寫過一部小說，書名就叫《母親》。這位母親爲了人民的解放事業，獻出了自己唯一的兒子。這部小說感動過千百萬人。在高爾基幾百年以前，在神州大陸上，早就有過這樣一位母親，她面對著更爲困難和尖銳的問題，經受並克服了複雜的幾乎使她崩潰的精神打擊，最後她原有的善良美德重放光輝。這位母親培養了兩個兒子：一個親生兒子被歷史淘汰；另一個在她的敎養影響下成爲億萬人民心中最高的、最敬仰的「清官」榜樣，經歷了近千年的歷史長河至今仍然活在人們的心裏。

　　《赤桑鎮》這齣戲，生動地表演了一場感情上的衝動，塑造了兩位偉大的人物形象——清官和慈母。並且更深刻地揭示了舊中國幾千年來封建家長制的「血緣政治」及「親情觀念」是如何根深蒂固牢牢地控制著人們——上至君臣，下至黎民的頭腦與行爲。中華民族在這雙重的負載下，緩慢地走過了漫長的痛苦歷程。人民的智慧創造了這樣一個理想的人物，他用三把鍘刀（龍頭鍘、虎頭鍘、狗頭鍘）維持法律，堅持正義時，不僅受了「血緣政治」的強大壓力，而且還要克服「親情觀念」的制約。在小農經濟爲主的封建社會裏，「親情觀念」是更廣泛深刻的強大力量，也是「血緣政治」及「家天下」的心理基礎。包公正是在與「親情觀念」及「血緣政治」的矛盾鬥爭中，艱難地開闢出了一小塊晴朗的天空。這塊天空裏，法律的陽光代替了「人情」的烏雲。因此，百姓把他尊稱爲「包靑天」，作爲這小塊天地的象徵。當然由於歷史的局限，「法制」還不能完全代替「人

治」，離開了「包大人」，這小塊頭上的青天也就不存在了。因此，不管從哪個角度來看，在「青天」兩字之前還要加上一個「包」字……

唱念的藝術特色和力量

《赤桑鎮》中有裘盛戎一派（裘派）的典型唱段。裘派在潤飾唱腔方面很細緻很講究。富有特色的兩種技巧是所謂的「帶唱」和「扔唱」。在本戲裏包公見到吳妙貞時，有一句唱：「〔西皮散板〕嫂娘年邁如霜降」，在「降」字的本來的音階上稍稍向上升高一「帶」，不但十分動聽，而且很有叔嫂敘話的親切感。這種「帶唱」就是把唱詞中的某一個字，多是句尾的那個字，從本來的音階上稍往上升高一點。除了上述的這個例子之外，裘盛戎在演《盜御馬》中的竇爾敦唱「又只見看馬的人睡臥兩旁」的「旁」字；演《斷密澗》中李密唱「黃雀又被金彈打」的「打」字時，都使用了升調一帶的唱法。使得唱腔的韻味更爲濃郁。

《赤桑鎮》劇中有一句：「〔二黃散板〕見嫂娘只哭得淚如雨降」，裘盛戎在唱這句中的「哭」字時，使用了「扔唱」的方法。好像是把這個字如同扔東西那樣扔出去。但這個字的字頭、字腹和字尾都要唱全，吐字要清楚，只是不過分強調這個單字，著重在字音要唱得深沉有力，使得比較單薄的「哭」字字音變得比較豐滿深厚，提高了這一唱句的樂感。

在唱「勸嫂娘休流淚免悲傷，養老送終弟承當，百年之後，弟就是戴孝的兒郎」〔碰板〕時的音量大小收放和吐字發音上很見功力。在唱「嫂娘親她把那真心話講」〔西皮快板〕時，氣口和節奏也控制得很好。

《赤桑鎮》劇中包公的念白，在裘盛戎口中字字傳情。最突出的是他四次的「叫頭」——喊嫂娘。第一次是叔嫂兩人剛見面，吳妙貞在盛怒之下，要包公償她兒子的命。包公起唱「嫂娘年邁如霜降」之前，緩慢低沉輕輕地叫了一聲「嫂娘」，表達了包此時的難過和恭敬

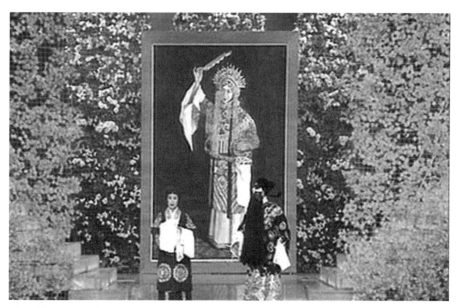

《赤桑鎮》劇照

之情。第二次「叫頭」是在追敘叔嫂兩人舊日情分的一段念白之前，他念的是疊句：「嫂娘啊嫂娘」，念得很親切。第三次叫「嫂娘」是在唱「勸嫂娘休流淚免悲傷……」之前，此時吳已經明白了大道理，但是自己的獨子喪命，悲痛之情無法排遣，前途渺茫，失去了生活的信心。這時包公決定對嫂娘負責到底——「生養死葬」，徹底解除她的精神重負。因此在念這個「叫頭」時，要表示出他下重大決心的精神狀態，裘盛戎念得高亢渾厚，字尾帶有「顫音」。給人以相當激動的熾熱的感覺。終於完全地感動了嫂娘，並使她重新振作起來，不僅有了生活的勇氣，而且還鼓勵包拯永遠當清官，永遠戰鬥下去。此時包公心理上的包袱也沒有了，在起唱「嫂娘親她把那真心話講……」之前，裘盛戎飽滿洪亮地喊出了第四個「叫頭」壓抑的氣氛一掃而光。

老旦吳妙貞是《赤桑鎮》裏的另一個重要的角色，當年著名老旦演員李多奎扮演吳妙貞時，主要是通過唱腔來塑造中國古代的這一偉大的女性。在劇中他有兩段（喪子的消息之後），他唱「我心中如刀

絞，肝腸痛斷」，聲調淒婉，表達的是悲痛傷心到了極點的情感。另一句〔導板〕是在她到赤桑鎮見到包公時怒火滿胸膛。音調高，節奏緊，唱句尾的憤怒之情。吳妙貞轉變思想的唱段由〔二黃散板〕、〔二黃回龍〕和〔二黃原板〕組成一套唱腔，唱〔散板〕「萬不該責怪他，我悔恨非常」的「非」字拔高而起，藝術感染力很強，唱〔回龍〕「表一表愚嫂我這一片心腸」的「腸」字，抑揚頓挫，反覆延伸，形象地唱出了她由悲轉喜，由消極轉積極的情緒變化。在唱〔原板〕的「爲百姓公廢私理所應當」時，對句尾加工修飾，很有氣勢地結束了整個的唱段，至此塑造了一位古代東方的、深明大義的、正直善良的婦女形象。

裘盛戎和李多奎合演的《赤桑鎮》表現出很高的思想性和藝術性。深刻的思想性通過高超的藝術表演而得到充分的、生動的展現，高超的藝術技巧用於表演深刻的思想內涵而倍增其價值和份量。從而能夠有力地使觀衆於看戲的同時，其精神世界上出現久久不能忘懷的難能可貴的昇華！

困惑

關於《赤桑鎮》的演出，從劇本上看至少有兩種：一種是帶《鍘包勉》的；一種是不帶《鍘包勉》的。前一種的戲名，也有人題爲《鍘包勉‧赤桑鎮》。連著演下來：第一、二兩場演《鍘包勉》；第三、四、五場是《赤桑鎮》。由文化藝術出版社出版的《京劇流派劇目薈萃》第一輯，在封面上印的劇目名稱是《赤桑鎮》，而在裏面的目錄和正文前的題稱都是《鍘包勉‧台赤桑鎮》。從內容上看這種演出和劇本比較完整，讓觀衆或讀者能了解這場風波的全貌。如果沒有前面的表演，人們不容易理解一個初任縣令的青年人，又是在良好的家庭教育之下，與包拯一同成長起來的，肯定會受到包公影響的包勉，如何一下子未經調查審判，在一個送別的地點——長亭，就被包公給「鍘」了？此案辦得給人的印象有點草率。由中國戲劇出版社出

版、中國戲曲學院編的《京劇選編》第一集中的《赤桑鎮》劇本就不帶前面的《鍘包勉》。但是看過了上述帶《鍘包勉》的劇本後又發現包勉的罪行——貪污行為很特別。因為先前當清官生活困難，後來就在問案時在公堂之上放兩個竹筒，叫打官司的往裏面丟銀子。丟滿了銀子的，官司就算贏了；如果兩家都丟滿了，算和解；銀子歸包勉。結果一任未滿竟賺銀十萬。這種公開受賄如同兒戲的辦法，令人不好理解。雖然包勉由於叔父包公是大官，他算是「高幹子弟」，但他竟敢如此幹，並且包公一直不知道；甚至包勉被參（被告發）離職逃回家去包公仍然不知道；直到長亭餞別時，包勉酒後自己向一個大臣透露了一句包公才得知。在這位大臣相逼之下，包公不得已才立鍘包勉。使人感到過於離奇，同包公辦案的一貫作風不一致。因此不論是按哪種劇本演出，包勉被鍘的事情都未交代清楚，從而作為現實生活中的借鑒作用也大受影響。

第 二 十 講
《盤絲洞》賞析

《盤絲洞》在表演藝術創新方面的探索

　　上海京劇院新編的京劇《盤絲洞》在表演藝術的繼承和革新方面做了多方面的探索與開拓。主要表現在：

1.唱

　　傳統戲曲中，表演形式基本上是唱、念、做、打四個方面。其中首先是「唱」最為重要。但是傳統京劇的唱腔中有許多不適合現代人，特別是青少年的欣賞的問題，這主要是節奏太慢，拖腔過長。《盤絲洞》中避免了這個問題，所有的唱腔都不過長過慢，並且在唱時都配合了表演動作，沒有「呆坐傻唱」的現象。演女兒國國王的演員方小亞，不僅唱得字正腔圓、嗓音清亮，並且能演唱不同流派的唱腔，唯妙唯肖，難能可貴。在過去的京劇演出中，同一齣戲裏，主要的相同行當的角色只能出現一個流派，只有極少數例外，如在主演中，曾有過梅蘭芳、程硯秋、尚小雲和荀慧生四人同在一齣戲——《四五花洞》中演唱真假潘金蓮，這是幾個流派不同的演員在一折戲中演同一個角色。至於一個演員更是很少兼備不同流派於一身者。現在《盤絲洞》裏，表演由妖精偽裝的假女國王對唐僧進行勸誘時，其中有四段由四大名旦的不同風味組成。先用梅派〔西皮原板〕唱出：「有情人相對視如癡如醉，盤絲洞結良緣鳳凰于飛。」接著用程派的唱腔以同樣板式唱出：「休教我悲斷腸盼穿秋水，為郎君殉情死枉稱

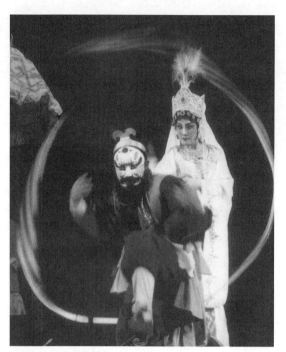

《盤絲洞》劇照

慈悲。」第三段是以〔西皮慢板〕唱出尚派韻味的「怕什麼遭橫禍香消玉碎，道一尺魔一丈我能馭風雷。」最後是荀派的「臍兒間情絲縷縷含春蕊，練成了如意寶珠我逞神威。」

這四段唱腔，從演唱技巧上來說水平都很高，的確把四大名旦不同流派的味道唱出來了。在演唱的同時，舞台的側幕上打出字幕，明示這段是梅派，那段是程派……這樣做是讓觀衆（聽衆）去判斷、品味欣賞和比較。一點不含糊，對於一些熟悉京劇的老戲迷來說，是接受他們的嚴格評判；對於不熟悉的觀衆來說，是用最經濟、最集中的辦法向他們介紹了四大名旦的不同特點，高效率地普及京劇知識。

這四段唱腔的另一特點是，表現出不同流派的韻味風格與唱詞內容有機地結合在一起。因爲四大名旦各有自己相對穩定的表演性格與感情色彩：梅派端莊華麗；程派悲傷凄涼；尚派剛勁有力；荀派活潑浪漫。作爲變化多端的女妖，正是用不同的態度，從不同的角度去勸誘迷惑唐僧。對照上述這四段唱詞和流派的特點可以看出，「詞」、「腔」和「情」三者是統一的。這點很重要，《盤絲洞》在這裏並非是孤立地賣弄演技。這種藝術上的創新很值得推廣，它有助於推動更多的流派互相競爭、比較和交流。

有些戲由於情節的變化，戲中同一角色在不同的時候心情不同，單純採用一個流派的唱腔味道不能與劇情同步一致，例如《鎖麟囊》

中女主角在新婚時的歡樂心情與以後淪落時的悲傷情緒大不相同，都以程派的低沉壓抑的韻味去表現就不夠協調一致了。當然，不同的板腔變化可以表現不同的情緒，但是較固定的影響大的某一流派的情調，對聽眾的情緒影響有時超過板腔本身的作用。

從唱腔表演的角度來看，《盤絲洞》的不足之處至少有二：一個是只有旦角的演唱，其他行當的角色雖然不少，但是基本上沒有突出的唱的表演。例如，唐僧就應該有幾段唱，妖精中有幾個花臉，一個也不唱。第二個缺陷是雖然旦角唱得很好，但過於集中在一個演員身上。可以設想，如果保留七個蜘蛛精，每個女妖的性格不同，各唱一種流派的唱腔，在唱的表演方面將會更加豐富多彩。《盤絲洞》的表演重點更多的是放在了武打上。當然，這也符合青少年觀眾的心理和興趣。

2.念

《盤絲洞》中，在「念」的方面也有新的開拓，即唐僧、八戒、悟空和女國王等，在表演中的道白有變化，有時念的既非韻白，也非京白，而是話劇裏的普通話。這很接近生活，容易被年輕人接受。在傳統京劇裏，幾乎只有京、韻二白，並且一種行當的念白是固定的，例如青衣是「韻白」，花旦是「京白」，丑角也是「京白」。有些行當只在個別場合有幾句變化，如小生或花臉，一般情況下都念「韻白」，只是偶然插科打諢說兩句「京白」，根本不講普通話。

京、韻二白是截然相反的兩種味道；京白用的是北京方言土腔，比較流利活潑，有的甚至油腔滑調，很不嚴肅；韻白相反，用中州韻，不僅有的字念出來外行聽不懂，並且文縐縐的過於呆板和嚴肅。然而生活中的人們，或劇中角色的感情與心態大部分時間還是處在介於兩者之間的一般狀態，用普通話是更接近真實的。不過傳統戲曲的一大特點是不以「再現」為其藝術宗旨，要求觀（聽）眾與生活和劇情都要保持一定的心理距離，因此不能要求都像話劇那樣。

《盤絲洞》中，角色念白的多樣化和靈活運用，是一大突破，很

值得推廣。劇中還有一個特點，即豬八戒偶然說幾句現代人用語，如
「嚴肅點」、「永別啦」等。這在過去演傳統戲中也有，特別是解放
前演《打漁殺家》中的教師爺，在與蕭恩打架時說得很多，有一定的
喜劇效果。但過多了，流於廉價噱頭，並不可取。解放後的京劇舞台
上很少或基本沒有這種表演了，只在聯歡晚會上偶爾出現過。《盤絲
洞》適當地恢復了這種表演，效果很好，活躍了舞台和觀衆的氣氛，
由於並不多，不過火，沒什麼副作用。

3.做

《盤絲洞》中的動作表演非常豐富活躍。最突出的是幾個主要演
員都是「多面手」，能同時表演幾個性格完全不同的行當和角色。像
方小亞演假女國王，同時不斷露出妖精的動作；周萍演女小妖，同時
處處暗示她是悟空的化身；最難的是梁斌在演端莊的唐長老時，不時
露出猴相，使觀衆忍俊不禁，大爲開懷。

京劇裏的表演動作，有著嚴格的程式化要求與規定。在《盤絲
洞》裏，動作基本上都是程式化的，讓人一看確是京劇。但同時也在
許多地方突破了程式，特別是豬八戒，作爲丑角在傳統戲中也是允許
有變化的。《盤絲洞》中八戒赴刑場時，出現了「文革」中的紅衛兵
創造的動作模式，雖然只是瞬間的一個動作，但卻把那個時代的淺
薄、滑稽與愚蠢表演得入木三分。八戒被妖精迷惑時的表演也有改
進：在小說和過去演的一些戲裏，八戒的行爲表演得過於簡單。在
《盤絲洞》裏，八戒對妖精有過懷疑，但最終還是在精神上投降了，
他的釘耙也像蠟一樣的被軟化而彎了下來，非常形象生動。

傳統京劇表演中的臉譜是固定不變的。在川劇中卻有很精彩的變
臉表演。《盤絲洞》開創了京劇的變臉表演，女妖想變得和女國王一
樣，幾次變臉非常迅速俐落。京劇裏的臉譜大多是左右對稱的，而
《盤絲洞》中蜘蛛精的半個臉是俊扮，半邊臉是花臉醜扮，也很新穎
別致。

4.打

　　在《盤絲洞》裏，武打是個重點，安排了非常豐富的武打動作與場面。幾乎把京劇中所有的武打程式都表演了。其中以飾演悟空的趙國華表演的難度最大，有許多雜技式的高難度動作，對於年輕觀眾是很有吸引力的。飾演女妖偽裝女國王的方小亞，她表演的「出手」——踢槍和用箭旗玩弄刀槍的動作也很精彩。這些都表明上海京劇院的演員們排演《盤絲洞》，確實花了很大的力氣，也表明他們有很深厚的功底。不過作為戲曲藝術，武打不宜過多，特別是游離於劇情之外的雜技表演。劇中出現了公雞大仙——昂日星官舉動大旗參與戰鬥的場面，似乎有畫蛇添足之感。小說裏的公雞一叫，蠍子精就不行了。雖然過於簡單，但是它表達了「一唱雄雞天下白」的氣魄。雄雞啼曉，在古代人們的生活中是個重要的內容與情節。劇中似乎還是應該在最後有這樣一個場面，即打到最後難解難分，愁雲慘霧、天昏地暗的時候，突然出現雄雞的形象，一聲啼叫，全場光明為畫，天幕上一片朝霞，旭日東昇，一輪紅日發出萬道金光，眾妖紛紛癱倒在地，這可能更有戲劇性的效果。

5.舞

　　廣義的「舞」，在戲曲中包括了「做」與「打」。在實際表演中，有些舞是相當「專」的，也就是與做、打不同的狹義的舞。在《盤絲洞》中，引進了新疆舞和現代交誼舞，主要是豬八戒與眾女妖的一點很短的「插曲」，既活躍了舞台氣氛，又沒有沖淡《盤絲洞》的傳統京戲的總的味道。特別是各地方的民族舞蹈應該結合劇情在京劇表演中有意識地、適當地多引進一些。作為革新的一個途徑，應該予以提倡。但具體到一個戲來說，不要搞得太多。在《盤絲洞》中如果是安排在女兒國王的喜慶宴會上可能更好些。現代舞在《盤絲洞》中出現於眾妖變成女兒國君臣在野外荒郊等候和迷惑八戒的時候，並且是剛剛在狂風暴雨之後；可以想像在滿地泥濘的環境，渾身濕透，

筋疲力盡的逃跑者——唐僧師徒，此時此地八戒怎可能與眾妖跳舞？雖然這是神話故事，許多事情是虛構的，不合一般情理，但是既然是故事，就要有情節，情節的發展變化，在局部的範圍內，還是要合乎邏輯的。《西遊記》裏也是如此，例如第七十七回寫大鵬妖扇一翅就飛九萬里，只扇兩下就趕過了孫悟空十萬八千里的跟斗雲，因而能抓住孫猴。小說裏用簡單的算數議論解釋了戰鬥的結果。

在《盤絲洞》中，結合蜘蛛精的絲繩功能，還出現了類似體操中舞綢帶的表現，這也很好。至於舞動大旗的表演，可以豐富表演內容，但與劇情挨不上邊，不知是不是用大旗象徵公雞的翅膀？總之令人費解。

6.雜技與魔術表演

在傳統京劇的武打中，加入了大量的雜技表演，在《盤絲洞》更是如此。但是緊張的格鬥中，加入過多複雜的表演，使得戰鬥氣氛被沖淡以至瓦解。我認為雜技表演盡可能在其他情節場合表演，例如在國王大宴群臣等場合，可以合理地表演一些歌舞和雜技。這種「戲中戲」的辦法較好。豬八戒在舞台上當眾被鋸成兩截，時間很短，頗有喜劇效果。以後又演八戒下半截接上了女腿，穿著裙褲登場，也有新意，悟空盜回八戒原來的下半身，也表演了魔術。這些都是很有益的探索，這些表演難度不大，時間不長，起到了豐富與調劑主要劇情的作用，使得舞台上充滿了活潑輕鬆的氣氛，很受觀眾特別是青少年觀眾的歡迎。要想使京劇被青少年接受和喜愛，不妨在這些方面做些嘗試和探索。

孫悟空一大本領，即能用自己毫毛變出無數小孫猴。這是小說中的精彩情節，也是被廣大讀者認可的。在戲裏，可以通過眾小猴表演各種雜技、舞蹈、武打、滑稽動作等。小猴群在京劇的悟空戲裏經常出現，並非創舉。但以往的小猴動作都較簡單。由於傳統戲中對小猴的動作沒有嚴格的程式要求，舞台上小猴受束縛限制很少，可以比較自由地進行各種新的藝術形式的移植綜合，包括現代的「霹靂舞」、

「迪斯可」等。特別是當戲中的情節發生在空中或天宮時，可以加入些「失重」的表演動作——「太空步」、翻緩慢的跟斗等。

人們總是為傳統戲曲（主要是京劇）的程式化表演傷腦筋，因為不易突破它去表現生活。其實在京劇中有大量的表演並不太受程式的限制。從行當來說，丑角的表演是比較自由的，特別是像教師爺、媒婆等角色，再有就是跑龍套等配角，如兵卒、宮女、丫環等。在傳統戲中，他們的表演動作很簡單，可以在戲中多安排些接近生活的表演。這對於京劇中主要部分的精彩程式化表演並不矛盾或妨礙。

7.音樂伴奏

在現代戲中，有些戲對音樂伴奏有了突破，如《智取威虎山》，「打虎上山」前奏曲有著很好的藝術效果。《沙家浜》中的交響樂也有可取之處。《盤絲洞》的音樂伴奏也用了一些西洋樂器。當然，主要唱段仍應以京胡為主。在某些表演歌舞的場合裏，還可以嘗試用些電子合成的音樂。特別是在人們平時不接觸的特殊環境如海洋中的龍宮、天上的宮廷（如月宮）或陰曹地府等。在這種帶有神秘宏偉色彩與虛幻縹緲的情境中，嘗試使用某些電子合成音樂如《潮沙》、《海岸風光》等，也許會增強藝術效果。因為這些電子音樂的音量洪大，音色豐富寬廣，還有悠長的回音和顫音，很適於表現上述的特殊環境和氣氛。

8.服裝

傳統京劇的戲裝都是以明朝為本的。有些戲裝與程式表演緊密融為一體，很難改革，如水袖，也無需改。不過，也有些與表演關係不大的服裝大有改革的必要。《盤絲洞》中女兒國國王的服飾華麗多彩，有西洋風味，使舞台生輝。按道理說也應如此，既然到了「外國」——西梁女國，當然不同於中華，又是唐朝，遠遠早於明代。因此戲裝應該在時間和空間兩個方面都有理由進行大膽的改革，只要不影響傳統的精彩的程式表演即可。

　　對於人們早已熟悉的定型化的服飾自然不宜改動，如唐僧師徒四人的裝束就不能變了。其他妖魔鬼怪、神仙、異人和異國他鄉的服飾盡可豐富多彩。至於某些動物形象，猴、雞、虎、鹿等更可變化。

　　《盤絲洞》中的昂日星官，基本上是花臉戲裝，只在身後有幾條象徵公雞尾巴的帶子。其實在頭上可以戴象徵大紅雞冠的帽子。雙臂上可是上寬下窄，類似時裝──蝙蝠衫的袖子，因為這接近翅膀的形象，倒不一定再粘上羽毛，太像了就太實了，也不太好，化裝應在虛擬與模仿之間，以能引起聯想的象徵性服飾為最好。

　　如今時裝表演風靡全球，人們對服裝的心理效果展開了相當深入的研究和實踐，作為戲曲改革的一個方面──戲裝的改革，應該注意鑒中外的時裝設計和表演，其中有許多內容、形式和理論對戲裝的改革很有啓發作用。

9.舞台布景

　　《盤絲洞》給人留下印象最深的，大概是豐富多變的舞台布景了。傳統京劇中，舞台上空蕩蕩地僅有一桌二椅。《盤絲洞》中採用了大量的現代化燈光技術。首先是照明的變化：一開場是在盤絲洞中群魔策劃要擒唐僧，燈光昏暗，閃爍不定，呈現出一個鬼影憧憧的魍魎世界；唐僧師徒從女兒國逃走時，是在蜘蛛精造成的風雨交加雷鳴電閃天昏地暗的環境中掙扎前進的，霎時妖精收了法，出現了雨過天晴，長虹倒掛，一片光明的場面；女兒國王在看到青年武士圖像陷入驚喜與沉思時，燈光漸暗，表現出她的潛意識心理狀態和想像中的夢境，而當她從白日夢中醒來時台上也復現光明等，很符合劇情和角色的心理狀態。

　　舞台上的照明與劇中主要人物的活動和心理狀態緊密配合，是《盤絲洞》舞美藝術的一大特色。而在傳統戲曲表演中，舞台照明是不變的。《盤絲洞》中的武打場面中也加進了在現代舞場上常用的頻閃照明，使得連續的武打動作變成一連串間斷而又固定的類似亮相的靜止畫面。在傳統戲曲中，只是在打鬥中會突然有停止情況，出現所

謂的「亮相」的動作和場面來加強其審美效果。但是這種亮相不好連續進行，特別是在激烈的武打中多次亮相會沖淡格鬥的緊張氣氛。若改用了頻閃照明燈光，連續快速的明暗交替可以產生特殊的感知作用和藝術效果，使得戲中人物忽隱忽現，舞台上忽明忽暗，既增加了氣氛的緊張與神秘感，又有一定的審美效果。

在《盤絲洞》中還有一大特點，即是多次靈活地在舞台上製造雲霧場面：由劇中人物——小妖在跑動時播灑乾冰，造成一條條雲霧的運動軌跡，再瀰漫到整個舞台上。過去舞台上也出現過雲霧場面，一般由幕後或兩側向舞台中間播灑。現在《盤絲洞》既有幕後又有台前的播灑，產生了更豐富的舞台效果，既可以表現天空的雲霧——自然景現，也可以表現妖魔施用妖法放出雲霧迷惑對手以掩護自己的戰術行動。

《盤絲洞》的舞台背景變化豐富，造型多樣，最突出的是多次呈現的大蜘蛛網。它可以有多種的象徵和暗示——凶險境地的天羅地網；七情六欲陷進去難以自拔的情網；在劫難逃的命運之網；囚禁俘虜的牢網。在鬥妖時，悟空的「金箍棒」竟陷在蜘蛛網中，使行者難以施展。在巨大的蜘蛛網背景中鑲嵌著一根閃閃發光的代表千鈞棒的螢光燈管，可以使人產生許多聯想：英雄本領的局限性；道高一尺魔高一丈的哲理或自然界中的現實——人們常常在生活中看到陷入蜘蛛網中的各種昆蟲不能動彈，等待末日的降臨。在小說中金箍棒和孫悟空一樣，開始階段威力無比，所向無敵。悟空的出世和金箍棒的出世都是有聲有色的，而到西天取經的路上，幾乎所有的妖怪都能招架抵擋住這根千鈞棒。並且還曾被太上老君走失的青牛用「金剛琢」——象徵「圈套」的法寶一次次地收放。看來，直來直去的、簡單的武器、頭腦或性格是敵不過「彎彎繞」的各種圈套——策略、計謀或手腕的。到了《盤絲洞》中，形象生動地進一步表現了這種哲理。某種比圈套更為複雜的「網路」是難以克服的障礙和困境。解決這個困難問題的辦法是要找到並擊中敵人的命根子——要害才行。在《盤絲洞》中是用蜘蛛精腰臍上的一顆「寶珠」來代表的。

《盤絲洞》中的這些布景和道具──「砌末」，可以包含表示許多意義，引起觀眾去馳騁自己的想像，投射自己的感受與情感或附會上各種觀點和意境。這種布景和道具的可貴之處在於它們的多種作用：對於小觀眾，是鮮明生動的視覺刺激，能引起他們的興奮與興趣；對於有豐富人生閱歷的老年人或對於有一定藝術修養的專業工作者，也可以有其回味揣摩的餘地。

在《西遊記》裏，是公雞大仙起了決定性的作用，一聲鳴叫解決問題。這個情節反映了自然界──動物界裏的相生相剋的規律，雞是這些昆蟲的天敵。但是作為戲曲情節似乎過於簡單。《盤絲洞》中的公雞大仙的表現又過於淡化，看不出它起了什麼作用。可以改編成：在激戰中，公雞一聲長鳴，旭日東昇，金光萬道震儡住了妖精，悟空趁機奪取了妖精的命根子──「寶珠」而取得了決定性的勝利。

《盤絲洞》在豐富劇情方面所做的努力

《盤絲洞》另一個突出的方面是內容豐富，情節曲折。

在內容方面，《盤絲洞》的編導把《西遊記》裏三個故事綜合到一個劇裏。這三個故事是：第五十四回「法性西來逢女國，心猿空計脫煙花」；第五十五回「色邪淫戲唐三藏，性正修持不壞身」和第七十二回「盤絲洞七情迷本，濯垢泉八戒忘形」。這三個故事的內容和情節都比較簡單：第一個故事是講唐三藏如何克服「人」對他的求經事業的干擾；第二個故事是反映唐三藏如何抵抗「妖」──外來的暴力和誘惑；第三個故事是唐三藏如何超越自身的以七個蜘蛛精，及其羅網為象徵的「七情」和「情網」。故事與情節雖然簡單，但含義相當深遠，耐人尋味。

第一個故事中的「女兒國」是有其現實原型的，例如封建社會裏的宮廷和貴族，集中了大量沒有配偶的女性，她們的人性本能的要求和心理上的不平衡，在《盤絲洞》裏得到了生動形象的反映。《西遊記》裏寫得比較簡單。「女兒國」的國王聽說來了相貌不錯的唐三藏

非常高興，她對眾文武說：「寡人夜來夢見金屏生彩豔，玉鏡展光明，乃是今日之喜兆也。」這是一種慣用的老套子——「夢爲先兆」，沒什麼心理學的意義。而在《盤絲洞》裏對此做了深入的處理，增添了一個情節，表演女兒國王見到了一幅青年武士的畫像引起的一段潛意識的活動——「幻覺」或「白日夢」的「幽會」。恰好此時來了唐三藏，於是女兒國王立即把燃熾正旺的欲情轉移到唐僧的身上，增加了戲劇性的效果。在《西遊記》裏，寫吃喜酒的會親宴會的內容也比較簡單，一個是描寫女兒國王倚偎唐三藏的性欲表現，另一個是寫豬八戒的食欲表現，這也是《西遊記》中多次重複的老套子。《盤絲洞》中把這段內容改爲妖精們變成的女兒國君臣迷惑八戒的歌舞場面，並且是具有鮮明的民族色彩的新疆舞蹈與音樂，既符合當時的地理環境，也增添了京劇舞台上的新的藝術形式和歡樂氣氛。

　　第二個故事原來是寫蠍子精在女兒國王與唐僧徒弟們送行時，趁亂攝走唐僧，到毒敵山琵琶洞誘逼成親。悟空和八戒都敵不過蠍子尾上的毒鉤，經觀世音菩薩指點，請來一隻大公雞——「昴日星官」，一聲鳴叫即征服了妖精，救出了唐僧。在《盤絲洞》裏，增加了妖精搶唐僧的難度，也增加了征服妖精的難度，這樣就豐富了劇的內容和情節。《西遊記》裏的諸多妖精，都是在煞費苦心地避開了孫悟空的時候才能搶劫唐僧，很難想像就在火眼金睛的眼皮底下直接搶走，並且連一個跟頭十萬八千里的孫行者也追不上。《盤絲洞》裏表演妖精多次變化僞裝女兒國王不成功，最後眾妖用替換魂靈的辦法，占據了女兒國君臣的軀體去迷惑唐僧師徒，趁悟空不在時搶走了唐僧。在征服妖精時，不僅請來公雞大仙，還有許多小猴子，與眾妖魔數場大戰，充分展示了京劇裏的高水準大規模的武打場面和雜技功夫。

　　在原著裏，孫悟空兩次入洞都是變成一隻蜜蜂去打探消息的，而在《盤絲洞》裏，則是變成小妖精。一來，在舞台上很難表演小昆蟲的行動，觀眾也看不清，比不得影視可以用特技或特寫鏡頭。二來，變成妖精後，戲也可以多些，在《盤絲洞》裏，悟空變成小妖女，混入眾妖女群中一起活動，最後又將自己變成唐僧與妖精周旋，同時將

唐僧變成妖女得以脫逃。在小說的其他故事裏，唐僧曾被妖精變成老虎，但從未被悟空變化過。《盤絲洞》裏的創舉使得情節更爲生動，表演也更複雜化了。穩重虔誠的唐僧還要不時露出一付唯妙唯肖的猴相，這種矛盾性格的交替表演使觀眾大爲開心和興奮，因爲這種表演構成一種心理上的強烈刺激。在電視連續劇《西遊記》裏，曾有孫悟空變成被豬八戒追求的媳婦的鏡頭，俊俏的坤角不時地露出猴相也使人傾倒叫絕，因爲那是美與醜的互相變化，但是少女是活潑的，猴子也是活潑的，至少在這點上還有同一性。而唐長老與孫猴子實在是截然相反的風度，反差太大，因而表演的難度更大，矛盾的刺激強度也更大，其藝術效果和心理反應也更大。在小說裏，妖精的預謀和跟蹤是暗寫的，只是在妖精請唐僧吃饃時點出。文中寫的是：「那女妖道『你出家人不敢破葷怎麼前日在子母河邊吃水高，今日好吃鄧沙餡？』」說明女妖早已跟蹤唐僧一行了。而在《盤絲洞》裏，妖精們的準備工作和窺探活動早已明白演出。這表明劫奪唐僧是項「系統工程」，經過了周密的策劃與幾經周折後才得以實現。這種複雜曲折的情節很符合現代觀眾的心理需求。有些傳統京劇內容簡單，情節平淡，又因爲那是程式化的重複表演，觀眾很少能從劇情中獲得心理上的滿足。主要是通過戲劇的表演形式方面，即從唱念做打中去獲取美感。《盤絲洞》增加了戲劇的內容與情節，不僅可以提高觀眾的興趣和吸引其注意而且可以爲表演形式提供更多、更密集地呈現機會和場合。

　　第三個故事是寫唐僧誤入盤絲洞，自投羅網後被他的徒弟們救出。在小說中，主要的情節——唐僧受難和被解救的過程都很簡單，其中穿插的一些情節不僅不顯得凶險，反而有相當程度的浪漫詩意，與其他的幾十個故事有很大的不同，詩情畫意是本故事的最大特色，首先是唐長老在春光明媚的春天，忽然要自己去化齋，見到四個做針線的美女不僅不回避，反而「帶了幾分不是，趨步上橋」，觀看旁邊三個女子踢球多時，接著是一大段韻語，描述了自漢、唐、宋以來蹴鞠（踢球）的三十來個踢球的身段和招數。還有一首形容踢球女子美

姿的詩，沒有一點妖邪之氣的暗示。如果說有暗示，那就是唐長老的潛意識裏的一點春情。隨後是唐僧竟然隻身隨七個美女進屋後被困。進一步是更爲浪漫的描述──悟空偷看七個美女洗澡，化作老鷹抓去她們的衣服，使她們「動不得身，出不了水」。然後是豬八戒去濯垢泉，化成鯰魚精與妖精們一同洗浴。悟空與八戒放著師父不去救，先和這幾個女妖嬉耍，正是潛意識裏的一片春情的明顯流露。

　　書中對七個女妖的描寫也不像是妖精。首先她們並非預謀等待唐僧，而是如同天眞的人間少女一般做外線和踢球。其次是「土地老兒」介紹她們一天要洗三次澡，並且這處濯垢泉原是上方七仙姑的浴池，平白地就讓給了女妖，不與競爭，說明她們的行爲並無大惡，以至得到七仙姑的讚許或好感。再者是女妖們去洗澡的路上還採花鬥草，與村女一般天眞。最後是她們在戰鬥時不露凶相，不用兵器殺人，只放出絲繩在短時間內將洞府保護起來或困住對手，隨後收絲繩而去，並不傷害對方。並且處處描寫她們的美姿與害羞之情。只有兩三處寫其請唐僧吃人肉和捆起唐僧並準備吃他，但是筆墨不多。《盤絲洞》中刪去了這些情節，可能是因爲這些內容與主題──唐僧師徒取經無關，在舞台上表演凌空的老鷹和在水中的游魚有困難。這些浪漫優美的情調與整個劇情──戰勝妖魔不協調也不夠緊湊。

　　京劇《盤絲洞》在解放前就上演過，在內容方面也有與小說《西遊記》裏不同的地方，但是其變動不如上海京劇院編演的《盤絲洞》這樣大。上海的《盤絲洞》把上述三個故事綜合在一起。它把第二個故事裏的女長蠍子精改爲盤絲洞中的一個男妖，七個女妖蜘蛛精只剩下一個爲首的，其餘六個改爲三個男妖──毒蛇精、蝙蝠精和蛤蟆精，可能是因爲七個女妖精再加上女兒國君臣，戲中旦角大多改成男妖還可以增加盤絲洞中妖群的凶惡氣氛，以及武打中的陽剛之氣。

　　小說裏蠍子精對唐僧的誘逼，在劇中改成由蜘蛛精借女國王之軀來進行。這樣當然更容易迷惑唐僧。但是此時的唐僧已是僞裝的悟空，不可能落入妖精的圈套。如果是眞唐僧則有可能被迷惑而失足，因爲劇中演眞唐僧被眞女國王勸誘時有過動搖的表情，這也很符合情

理，小說中寫唐僧肉眼凡胎，不辨眞僞，處處膽戰心驚地怕死，又處處地流露出同情之心，多次上當受騙，爲什麼不能有犯錯誤失足的行爲？

小說中把唐僧拒絕色情的誘惑絕對化了，並以此作爲他能否被徒弟們保護去取經的唯一前提與先決條件。多次描寫唐僧被妖精擒拿後，他的徒弟要先了解唐僧是否已經失身破了元陽，如果已失身，就不再保他去西天，在這點上徒弟們的態度是非常嚴格的。儘管豬八戒不僅曾經娶過高老莊的媳婦，一路上又不停地追求風流韻事，對八戒來說這並不影響他終成正果。對於色情的限制，唐僧受到的苛求勝過封建社會對婦女守節的規定。《盤絲洞》的改編沒有突破這個禁區，但是做了妥善合理的安排，避開了這個問題，這是編導的高明之處。

《盤絲洞》的綜合取捨中，有個很大的矛盾：小說中《盤絲洞》的故事情節已經保留不多，爲什麼還要取名《盤絲洞》？從內容看更多的是「女兒國」和蠍子精的「琵琶洞」中之事。很可能是因爲過去演過《盤絲洞》，劇名爲人們所熟悉，又是多年禁演劇目，更容易引起人們的注意和興趣。再有就是盤絲洞的象徵性強——象徵七情六欲對事業的干擾與妨礙，有一定的哲理性。再有就是盤絲洞的特殊背景——一面大蜘蛛網的舞台效果強烈。在這面大網上禁錮著悟空失去的閃閃發光的金箍棒就更爲醒目，在蜘蛛精的腰部還有一顆閃閃發光的寶珠。這顆大寶珠是妖精的命根子，很像是《紅樓夢》中賈寶玉頸下掛的寶玉。這樣的安排，就可能調動起觀眾的許多聯想和想像。使得劇的內容豐富，暗示和象徵很多，讓人們不至於一目了然，即使是重複多次觀看，還會有新的發現和體會。從情節上增加其耐看性與耐重複性，這也是《盤絲洞》的一大特色。

附 錄

他在北大傳播京劇

《中國京劇》雜誌社　王曉峰

　　近年來，在北京大學校園內，京劇正悄悄地升溫。1991年北大成立振興京崑協會；1992年與《中國京劇》雜誌聯合舉辦了「京劇文化活動周」；同年，開設了「傳統戲曲欣賞課」，在學生中培養了一批批京劇愛好者；與此同時，北大邀請了眾多名家到校演出、講課，回響十分熱烈；北大學生開始學習京劇表演，吹拉彈奏、唱念做打，已初步建立起一支京劇骨幹隊伍……

　　北大的舉動，牽動著社會，中央電視台、北京電視台和眾多報刊紛紛報導，在社會上激起陣陣波瀾。

作者在講課

作者與「洋貴妃」扮演者魏莉莎（中）、戲劇專家馬科（左）在北大未名湖

　　這一切成效的取得，駱正教授可以說是一位起著關鍵作用的人物。

　　駱正，1935年出生於山東煙台，1963年畢業於北京大學生物系，現在是北大心理學教授。他在神經生理學、心理學、體育運動心理學、文藝心理學、情緒控制學等多方面有很深的造詣，並出版過《心理學詞典・生理心理學分卷》、《華夏簡明百科全書・文藝心理學分卷》、《情緒控制的理論與方法》等專著。在專業研究的同時，駱正教授又醉心於中國戲曲的研究和傳播。他的論文曾入選紀念徽班進京兩百周年學術研討會；近年來在各報刊發表戲曲文章數十篇；他開設的「傳統戲曲欣賞課」受到學生的熱烈歡迎；他參與組織的一系列京劇活動受到社會的廣泛注意……

　　作為心理學教授的他，怎麼會對傳統戲曲傾注如此熱情呢？

　　駱正老師笑著對我說：「首先是我喜歡。」由於受家庭的影響，他從小便愛上了京劇，要經常唱上一段才過癮。他說：「現在有人說京劇已經過時了，要順其自然，不要人為地延長其生命。我不這麼

看。順其自然固然是正確的，但京劇現在不是行將老死，而是『病了』，它還有旺盛的生命力。現在我們要爲它『治病』。我現在所做的一切，不過是盡一些微薄之力，爲它創造一個好的生存環境，使它早日康復，再次煥發靑春。」

作者與梅葆玖(中)、梅葆玥(右)在一起

參加完紀念徽班進京200周年活動之後，駱正教授向當時主管文體活動的北京大學副校長張學書作了彙報，在他的支持下，駱正將當時的學生京劇社和敎工京劇社聯合到一起，每周活動，互敎互學，收到很好的效果。

1992年，在他的倡議下，北大和《中國京劇》雜誌又聯合舉辦了「京劇文化活動周」。以演出、徵文、講座、辯論等形式普及京劇知識，培養愛好者。特別是以「京劇能否走進大學校園」爲主題的辯論賽，正反雙方展開了一番唇槍舌戰，有理有據、有聲有色、精彩激烈，使同學們在辯論中進一步地加深了對京劇的理解。賽後大家笑著說：「剛才不論持何種觀點，但心底都是希望京劇藝術能走進大學校園。」他們的這一心願現在已被事實所證明，不僅北大，而且在北京許多高校中都響起了悅耳悠揚的京胡聲。

駱正開設的「傳統戲曲欣賞」課，是他付出心血最多的。雖然北大曾有過講授戲曲的傳統（1920年代吳梅敎授帶著笛子講授中國文學史的戲曲部分；1960年代吳小如敎授講授過戲曲藝術），但進入1980年代，戲曲似乎便與北大無緣了。爲了再續前緣，使北大的優秀傳統得以繼承，駱正主動擔起了這一重任。雖然被一些人看做「越俎代

庖」，但事實說明，他沒有白白付出心血，北大人越來越喜愛京劇了。起初，駱正以講座的形式講授戲曲知識、歷史，並結合觀摩錄影，講解如何欣賞戲曲藝術。後來，聽課者越來越多，最多時達一百多人。本科生、研究生、留學生，甚至訪問學者，紛紛前來。講座也由小教室挪到了大教室。1992年起該課正式成爲選修課，每周一次，每次兩節課，一個學期一個學分。聽課的人，有文史專業的學生，也有理科學生、外語專業的學生。他們中有很大一部分原來幾乎沒有看過一齣京劇，對京劇也知之甚少。通過聽課，他們改變了過去對京劇不喜歡的觀點，甚至由此愛上了京劇。駱正說，戲曲課首先要知識性強，要較系統、較全面地介紹戲曲的歷史、種類、特徵和一些重要的名詞術語等。我們了解到一些學生認爲京劇落後、脫離現實生活、節奏太慢、引不起審美情趣，抱有輕視傳統戲曲的看法，感到面對具有一定思想水平的大學生，需要向他們說明戲曲裏大有學問，具有美學、社會學、歷史學、心理學等多方面的科學內涵，由此著重介紹了審美心理學的一些基本原理，並運用這些原理來重點分析《貴妃醉酒》、《思凡》、《盤絲洞》等劇目，使同學們從更高的層次把握戲曲藝術，也使他們更容易接受戲曲藝術，並改變過去的不正確成見。駱正頗有感觸地說，大學生中不乏傳統戲曲的知音，而且「知音」也是可以培養出來的。全面系統地研究分析大學生對戲曲態度的變化是弘揚傳統戲曲文化、振興戲曲的重要課題……

作爲熱心京劇的人，駱正不僅在北大積極推廣京劇藝術，而且還到社會上去傳播普及京劇知識。擔任過「北京市高校京崑藝術學會」秘書長的工作。這個學會是由北京二十幾所高校組織起來的京崑組織，主要是組織每月一次的清唱會，邀請名家演出，講解京劇知識，並研究如何在高校中普及開展京崑藝術的各類問題。駱正作爲秘書長，做出了重要貢獻。他還在北大附中、中關村中學、五十六中學作了京劇講座，受到師生的熱烈歡迎。他還被北方崑曲劇院聘爲藝術顧問。

作者部分著作一覽表

〈《貴妃醉酒》的審美心理〉，北京心理學會1989~1990年學術年會論文提要彙編。

〈梅蘭芳與傳統戲曲改革中的心理問題〉，同上。

〈在傳統戲曲的研究中增加一個心理學的層面〉，北京大學美學與藝術研究中心、
　　中國傳統藝術1990年11月系列研討會學術論文。

〈論《十五貫》的心理學內容及其啓示〉，《劇影月報》，1991年3月。

〈從現代心理學看傳統戲曲文化〉，《北京大學學報》，1991年第4期。

〈論昆劇《思凡的三性》——特殊性、藝術性、科學性〉，《戲曲藝術》，1991年第
　　4期、1992年第1期。

〈論德育與傳統文化教育〉，《高等教育論壇》，1992年2期。

〈傳統戲曲課在北京大學〉，《中國戲劇》，1992年第6期。

〈京劇與中國當代大學生〉，《中國京劇》，1992年創刊號。

〈兒童戲與成人戲〉，《中國戲劇》，1992年11月。

〈談戲曲界的理論建設〉，《中國戲劇》，1993年11月。

〈京劇與兒童心理〉，《中國京劇》，1993年第3期。

〈屬於世界的梅蘭芳表演體系〉，《中國文化報・文化周末》，1994年3月4日。

〈湯顯祖的模糊語言和想像天地〉，《戲曲藝術》、《戲劇》1994年第3期。

〈梅蘭芳與戲曲表演心理學〉，《中國京劇》，1995年第1期。

主要參考書刊目錄

1.《中國大百科全書・戲曲曲藝卷》

2.《京劇知識詞典》

3.朱光潛：《美學論文選集》

4.梅蘭芳：《舞台生活四十年》

5.梅蘭芳：《梅蘭芳文集》

6.程硯秋：《程硯秋文集》

7.蓋叫天：《粉墨春秋》

8.朱智賢：《心理學大詞典》

9.《京劇劇目詞典》

10.《中國京劇》雜誌

11.《中國戲曲曲藝詞典》

12.《京劇流派劇目薈萃》

13.《京劇集成》

14.《京劇曲譜集成》

15.中國戲曲學院學報：《戲曲藝術》

16.中央戲劇學院學報：《戲劇》

17.北京大學學報（社科版）

中國京劇二十講

2006年5月初版　　　　　　　　　　　　定價：新臺幣350元

有著作權・翻印必究

Printed in Taiwan.

著　　者　駱　　　正
發 行 人　林　載　爵

出 版 者　聯 經 出 版 事 業 股 份 有 限 公 司
台 北 市 忠 孝 東 路 四 段 5 5 5 號
編 輯 部 地 址：台北市忠孝東路四段561號4樓
叢 書 主 編 電 話：(02)27634300轉5049
台北發行所地址：台北縣汐止市大同路一段367號
　　　　電　話：(02)26418661
台北忠孝門市地址：台北市忠孝東路四段561號1-2樓
　　　　電　話：(02)27683708
台北新生門市地址：台北市新生南路三段94號
　　　　電　話：(02)23620308
台 中 門 市 地 址：台 中 市 健 行 路 3 2 1 號
台 中 分 公 司 電 話：(04)22312023
高 雄 門 市 地 址：高 雄 市 成 功 一 路 3 6 3 號
　　　　電　話：(07)2412802
郵 政 劃 撥 帳 戶 第 0 1 0 0 5 5 9 - 3 號
郵 撥 電 話：2 6 4 1 8 6 6 2
印 刷 者　世 和 印 製 企 業 有 限 公 司

叢 書 主 編　簡　美　玉
校　　對　崔　小　茹
封面設計　而 立 設 計

行政院新聞局出版事業登記證局版臺業字第0130號

本書經中國廣西師範大學出版社授權，出版中文繁體字版本。
非經書面同意，不得以任何形式任意複製、轉載。

國家圖書館出版品預行編目資料

中國京劇二十講/駱正著 . --初版 .
--臺北市 . --聯經，2006 年（民 95）
376 面；17×23 公分 .

ISBN　957-08-3011-5（平裝）
1.戲劇-中國-論文,講詞等
2.中國劇曲-論文,講詞等

982.07　　　　　　　　　　　95008564